KB166500

레드 아시아 콤플렉스

레드 아시아 콤플렉스

김항

박소현

박찬경

신정훈

이영욱

차재민

최빛나

패트릭 D. 플로레스

현시원

황젠훙

일러두기

본문의 []는 원문의 이해를 돕기 위해 필자나 편집자가 보충한 내용을 나타내거나, 괄호 안에 괄호를 표기하게 될 경우 대괄호를 바깥에, 소괄호를 안에 쓰도록 한 『국립현대미술관 출판 지침』(국립현대미술관, 2018)에 따른 것이다.

외국 인명/지명 등의 표기는 재수록 원고를 포함해서 국립국어원에서 펴낸 외래어표기법을 따랐다.

작품/전시/글/책의 연도는 본문에서 처음 나오는 경우에만 병기했고, 외국 인명/작품의 원어 병기 역시 본문 중에서 처음 나오는 경우에 한해 적용했다.

재수록 원고의 경우 맞춤법에 준하는 띄어쓰기를 적용했다.

차례

7

들어가며

11

후기-식민 시대 역사가로서 미술가
신정훈

31

작은 현실주의
최빛나

47

작은 미술사, 거대한 뿌리
박소현

77

블랙박스: 냉전 이미지의 기억
박찬경

115

실체 없는 것을 표상하라, 동시에 제발 내버려 두라—
박찬경의 윤리적 무능과 정치성에 관한 메모
김항

139

세계의 도판
현시원

157

〈신도안〉에 붙여:
전통과 '숭고'에 대한 산견(散見)
박찬경

171

전통이라는 상처
패트릭 D. 플로레스

185

어두운 20세기의 코스모테크닉—
박찬경의 탈범식민 기계
황젠훙

205

앉는 법: 전통, 그리고 미술
이영욱, 박찬경

257

신도안에서 후쿠시마로 가는 길
차재민, 박찬경

283

찾아보기

들어가며

국립현대미술관 작가연구 총서의 두 번째 작가는 박찬경이다.
그는 1980년대 후반부터 미술비평연구회,『포럼A』,『볼』등의
비평적 공동체 일원으로 참여하며 미술에 관한 글을 쓰거나
전시를 기획해왔다. 1997년 금호미술관에서 열린 개인전
《블랙박스: 냉전 이미지의 기억》에서 작가로 첫발을 내디딘
박찬경은 그 뒤로 주로 냉전, 한국의 근대성, 식민주의 등을
비판적으로 살펴보는 영상과 비디오 작업을 이어왔다. 이 책은
'레드 아시아 콤플렉스'라는 제목으로 박찬경의 30년 가까운
작업 궤적을 다양한 관점에서 조망한다. 작가가 자신의 작품에
대한 글을 꾸준히 써왔기 때문인지, 비평가들이 그의 작품을
대상으로 글을 쓰는 경우가 많지는 않았다. 그렇기 때문에
오히려 이 책은 박찬경의 작품을 중심에 두고 주변 연구자들의
시각으로 그의 작품을 기록, 비판, 재해석하려는 의도에서
출발한다.

이를 위해 우리에게 주어진 재료는 꽤 방대했다. 긴 분량의
작가 노트 외에 한때 자신의 비평선집을 출간할 계획으로
정리해둔 글 묶음과 비메오에 업로드된 영상 작품들, 주요
전시 도록의 파일들, 그리고 외부 지면에 기고된 글과 몇 편의
선언문 등이 있었다. 작가가 제공한 1차 자료들은 이 책의
지면에 직접 수록되는 대신, 그간 박찬경의 작업에 관심을
기울였던 연구자들에게 뿌려져 개별적인 글들을 뒷받침하는
근거로 사용되었다. 그러나 그 가운데 박찬경이 직접 쓴 세
편의 글「블랙박스: 냉전 이미지의 기억」(1997),「〈신도안〉에

붙여—전통과 '숭고'에 대한 산견(散見)」(2008), 「앉는 법: 전통
그리고 미술」(2016, 이영욱과 공동 집필)을 일부 수정을 거쳐
배치했다. 책에 수록된 대다수의 글에서 핵심적인 문헌으로
언급되기도 했거니와 서로 다른 글을 연결하거나 지탱하는
역할로서 이 글들이 필요하다고 판단했기 때문이다.

이 책에 참여한 필자는 국내 및 아시아 연구자들로 박찬경의
작업을 가까이서 관찰했거나 함께 해왔거나 아니면 이 책을
계기로 그의 작업을 처음 접한 이들이다. 신정훈은 역사가로서
박찬경의 궤적을 다루면서 그가 미술을 통해 천착했던
대중문화, 역사, 전통의 문제를 짚어본다. 박찬경의 글 「'개념적
현실주의' 노트—'한 편집자'의 주」(2001)에 주목한 최빛나는
'개념적 현실주의'라는 개념이 지금에도 유효한지를 되물으며
박찬경의 작업에서 이것이 어떻게 지속되고 있는지 살핀다.
박소현은 〈작은 미술사〉(2014, 2017)를 통해 한국 현대미술의
조건이 되어버린 '식민성'과 그것을 끊임없이 문제화하고
풀어내려는 박찬경의 방식을 다룬다. 김항은 '박찬경에게
있어서 정치성이란 무엇일까'라는 질문을 던지는데, 그의
이미지 작업이 창출하는 윤리적 무능함에서 박찬경의 정치성이
획득된다고 진단한다. 여기에서 윤리적인 무능함이란 승자의
역사에서 쓰러진 존재를 다시금 전경으로 가져와 내세우되
결코 다른 승리자의 서사를 만들지 않고 내버려두는 박찬경의
태도를 뜻한다. 박찬경의 글쓰기 방법론에 집중한 현시원은
그가 쓴 작가론을 빌려와 박찬경의 글쓰기와 사진술의 관계를
들여다본다. 황젠홍은 일제의 식민 통치, 한국전쟁, 냉전,
샤머니즘 등을 연결하는 박찬경의 예술 작업을 근대성에서
파생된 다양한 식민성과 범식민주의를 피할 수 있는, 즉
탈범식민주의를 실현시킬 수 있는 장치로서 해석한다. 전통에

대한 박찬경의 비평적 성찰에 대한 응답으로 패트릭 D.
플로레스는 숭고와 전통이라는 문제가 어떻게 식민지적인 것과
결부되는지를 필리핀의 상황에 빗대어 논한다. 영상 작가로서
차재민은 박찬경이 그동안 의제화했던 이슈를 현재의 시점으로
가져와 그 유효성과 의미를 되묻는다. 지금의 젊은 세대를
대변이라도 하는 듯이 차재민은 박찬경의 글과 작품에서
거론되는 전통과 숭고에 대한 미심쩍은 말 걸기를 시도한다.

사실 초기에 의도했던 작품 중심의 연구계획은 책이
마무리되는 과정에서 어느 정도 실패했거나 무모한 것으로
드러났다. 그리고 여기서 마땅히 던져야 할 질문이 있다면,
그것은 ‘한 작가의 활동 궤적을 다루는 데 있어 작품의 범주는
어떻게 되는 걸까? 작품으로 명명할 수 있는 것과 없는 것의
구분은 무엇일까? 특히 작가로서 박찬경이 만든 작품은 그의
다른 활동과 구별되어야 할까?’이다. 박찬경의 글쓰기에 관한
원고를 의뢰하기도 했던 바, 박찬경의 비평 활동은 작가로서의
작품 활동만큼 혹은 그 이상으로 그의 예술 실천의 일부로
인식되는 것은 분명하다. 그렇기 때문에 이 책에 등장하는
박찬경은 작가 외 이론가, 비평가, 큐레이터, 활동가 등 복수의
이름으로 호명되어 다뤄지고, 또한 이러한 실천은 그의 작품
활동과 밀접하게 연관되어 논의될 수밖에 없다.

책의 제목인 ‘레드 아시아 콤플렉스’는 박찬경 작품에서
후경으로 존재했고 작가의 작업과 글에 오랜 시간 뿌리박혀
있는 관념이다. ‘레드 콤플렉스’가 작가가 탐구했던 한국의
분단과 냉전의 심상지리에서 배태된 동인이라면, ‘아시아
콤플렉스’는 박찬경이 끊임없이 비판했던 한국의 전통,
근대성과 미술제도를 지역의 구체성을 강조하는 탈식민주의적

시각에서 모색할 것을 제안한다. 많은 이들의 헌신과 도움으로
일궈낸 이 책이 박찬경 아카이브에 대한 또 하나의 연구물로
덧대어 사용되기를 바라며, 동시에 한국 사회사와 미술사에
대한 비판적 성찰과 해석의 참조가 되길 기대해본다.

구정연
국립현대미술관 학예연구사

후기-식민 시대 역사가로서 미술가

신정훈

I. 들어가며

20세기 후반 한국 미술에서 역사적 선례와 비판적 대화가
예술 생산의 형성력이 된 적 있는가? 이전 한국 미술의
수용이 이후 미술의 생산을 위한 가능성과 구속의 조건으로
기능한 적 있는가? 그래서 생산된 미술을 이전 미술의 논리적
정점으로 바라보는, 그런 영향과 계승의 서사가 한국 미술의
서술에 자리한 적 있는가? 미술사에서 역사주의적 접근법은
이데올로기라 비판받곤 한다. 역사적 전개를 '주류'의 선형적
계보로 환원하여 차이를 외면하고 새로운 것을 과거에 대한
참조를 통해 익숙한 것으로 만든다고 지적하는 '포스트모던'
비판이 대표적이다.[1] 그러나 전후 한국 미술은 '모던'적
역사주의의 세례조차 경험한 적 없다. 시작부터 선례와 대화는
의지적으로 거부되었고 오히려 단절이 '현대미술'에 이르는
방법이라 논의되기도 했다. 이 사태는 지속되었고 간헐적
성찰도 전면적 교정으로 이어지지는 않았다. 그런 대화가
반드시 미술 생산의 근거가 되어야 함을 주장하는 것은 아니다.
그러나 선례의 계승과 극복을 통한 미술 생산이 미술 담론의
내적 구조 형성에 기여하고, 그렇게 안착된 구조가 외래의
요인들을 꺾어내는 힘으로 작용할 수 있다는 점에서, 서구

[1] Hal Foster, *Recordings: Art, Spectacle, Cultural Politics* (Seattle, Washington:
Bay Press, 1985); Rosalind Krauss, *The Originality of the Avant-Garde and
Other Modernity Myths* (Cambridge, MA: MIT Press, 1986) 참조.

미술과 비대칭적 관계를 조건으로 하는 후기-식민적 한국
미술에는 소망스러운 것일 수 있었다.

이 글은 한국 미술의 선례와 비판적 대화를 생산의
방법으로 삼은, 한국 미술의 역사 속 하나의 드문 사례에
대해 말하고자 한다. 박찬경의 미술에 '포스트-민중'이라는
표현을 붙인다면, 이는 그의 미술에 작동하는 비판적 혹은
대항적 면모 때문만은 아니다. 그 표현은 한국 미술의 역사적
선례로서 민중미술을 승계, 비판, 재해석하는 복잡한 일련의
대화를 미술 생산의 주요 방법으로 채택했음을 말한다. 교조적
상속이 아니라, 한국의 특정한 조건에서 말미암은 특유의 감정,
감각, 수사 등을 미술로 번역하는 일에 매진해봤던 이들에게서
배우는 일을 말한다. 이런 점에서 박찬경은 이중의 의미에서
역사를 재료로 삼는다. 한편으로 (잘 알려진 것처럼) 망각된
역사를 복구하는 일에 관여한다는 점에서, 다른 한편으로 (덜
알려진 것으로) 미술사를 미술 생산의 가능성과 조건으로
삼는다는 점에서 그렇다.

2. '변칙의 연속'을 넘어서
20세기 후반기 한국 미술은 받아쓸 만한 선례가 없다는
외침으로 시작되었다. 전통은 무력했고 근대는 오염되었다.
따라서 근과거는 지양되기보다 부정되었고 착종된 것은
갈라보기보다 덮어졌다. 이런 의미에서 전쟁 직후 그 외침은
절망적 현실에 대한 한탄보다 새로운 시작을 위한 망각 의지의
표현이었다. 1950년대 초중반 이경성은 "미술사적 의미의
근대가 없는 한국 화단으로서는 논리의 비약이 요청"된다고

주장했다.[2] 세계로부터 소외, 고립, 지체, 후진적이라
진단했기에 중요한 목표가 된 '비약'은 이전 한국 미술과의
대화를 통해서가 아니라 당대 서구 미술의 도입을 통해
이루어질 수 있다고 보았다. 그는 미술의 역사가 "늘 단층의
역사"라면, "기술적으로 또는 이념적으로 약간 후진적 특징을
가지고 있는 우리들이 대담한 모방이나 이식을 시도하는 것은
피할 수 없고, 또 필요한 방법"이라 역설했다.[3] 해방 공간의
키워드인 '민주주의'나 '민족'이 냉전체제의 도래로 잠복하면서
'현대'의 추구는 더욱 일방적인 것이 되었다.

　　　외래 사조의 도입은 20세기 한국 미술의 전개에
핵심적이었다. 50년대 말 '앵포르멜'의 격정적인 붓질, 60년대
말 '팝' '옵' '환경' '해프닝'의 차갑고 유희적 면모, 70년대 입체,
모노크롬, 이벤트의 즉물주의적 접근법에는 그 영향이 있었다.
물론 등장 이후 지속은 감동 내지 설득력의 문제로서, 그것이
얼마나 지금 이곳과 관련되는지(혹은 '필연성'을 지니는지)의
판단과 직결되었다. 당시 미술비평은 그 판단을 둘러싼
이견들로 구성된다고 말할 수 있을 것이다. 이처럼 '모방'하고
'필연'을 묻는 반복된 과정은 서구 미술과 비대칭적 관계
맺음으로 시작된 한국 현대미술에서 작동된 일종의 윤리라
볼 수 있다. 그러나 마치 10년을 주기로 돌변하는 한국 미술의
전개는 분명 기형적이었다. '변칙의 역사' 혹은 '불연속의
역사'를 넘어서는 방법은 무엇인가? 그것은 해외 모델의
반복되는 도입에 의해서가 아니라 한국 미술의 앞선 것이 뒤의
것을 견인하는, 다시 말하면 시작은 외부 충격에 의한 것이지만

2　　이경성, 「진통기에 선 한국미술」(1954), 『현대한국미술의 상황』(서울:
　　　일지사, 1976), 51~54.

3　　이경성, 「새로운 기풍의 조성」(1959), 『현대한국미술의 상황』(서울:
　　　일지사, 1976), 130~134.

소화되고 자리 잡아 이후 것의 생산을 말미암는 그런 역사적
전개일 것이다. 그것은 '변칙'을 '창조의 역사적 필연'으로
끌어올리는 일이었다.[4]

　　1980년대 말에서 1990년대 초는 이런 맥락에서 주목된다.
한국 미술의 역사에서 처음으로 미술사적 선례가 미술 생산의
가능성과 구속의 조건으로 작용해야 한다고 논의되었다.[5]
이 점이 1990년대 한국 미술에 대한 정헌이의 표현, 즉
"우리의 1990년대 미술은 '포스트-모더니즘'일 뿐만 아니라
'포스트-민중'"에 놓인 함축 중의 하나다.[6] 그러나 '포스트-
모더니즘'이라는 표현이 유행했음에도, 70년대 모더니즘이
90년대 미술에 얼마나 영향을 주었는지는 확실치 않다(과연
그 용어로 논의되던 이들 중 누가 70년대 모더니즘을 해석하고
극복하는 일을 방법으로 삼았는가). 반면 '포스트-민중'이라는
표현이 등장하지는 않았지만, 80년대 민중미술이 90년대
미술의 형성력이 되었음은 분명해 보인다. 그 중심에 박찬경이
있었다.

3. 모더니즘과 민중미술로부터 배우기

자신의 글 제목이기도 했던 '민중미술과의 대화'라는
표현은 박찬경의 이력을 잘 요약하는 듯 보인다.[7] 미술 생산,

4　　이일, 「시기상조론」(1971), 『비평가, 이일 앤솔로지 하』, 정연심 외
　　　엮음(서울: 미진사, 2013), 422~423.

5　　신정훈, 「'역사적 필연'으로서 90년대 한국미술」, 『X: 1990년대
　　　한국미술』, 전시 도록(서울: 서울시립미술관/현실문화연구, 2016),
　　　36~43.

6　　정헌이, 「미술」, 『현대예술사대계 VI』, 한국예술종합학교
　　　한국예술연구소 엮음(서울: 시공아트, 2005), 267.

7　　'민중미술과의 대화'는 박찬경의 글 제목이기도 하다. 박찬경,

전시기획, 평론, 조직 등 여러 역할을 오가는 그의 미술 실천은
1990년대 초 변모하는 정세 속 민중미술의 쇠락을 두고 그
복구와 갱신을 타진하면서 시작되었다.[8] 1990년대 후반 그는
포럼A(1997~2005)와 대안공간 풀(현 아트스페이스 풀,
1999~)의 창립과 운영에 관여하며 그 문제의식의 공론화에
힘썼다. 그리고 이 노력은 2000년대에 '포스트-민중'
담론이 한국 미술의 생산과 수용에서 기대와 비판을 모두
불러일으키는 영향력으로 이어졌다. 박찬경과 민중미술의
연결은 너무도 확연해서 그를 설명하는 만큼 틀에 가두는
위험이 되기도 한다. 그러한 위험에도 불구하고 그 연결을
강조한다면, 그것은 그의 상속이 복잡한 비판과 복구의 역학에
근거하기 때문이다.

　　변모한 시대적 요구에 따른 민중미술의 갱신은 미술운동의
역사에서 새로운 일은 아니다. '현실과 발언'과 '임술년'이
미술에 서사와 비판을 복구시켰고, '광주시민미술학교'와
'두렁'이 보다 전통적 '민중'의 시각문화를 도입하고 미술을
전시장 너머 생활과 현장에 밀착시켰다면, '가는패'와
'사회사진연구소'는 87년 대규모 노동 공세와 함께 노동자
중심성을 강조했다.[9] 1992년 박찬경이 자신을 '미술운동의
4세대'로 칭한 것은 이 갱신의 궤적에 또다시 새로운 계기가
도래했음을 시사했다. 그러나 그 계기는 이전과는 다른
수준의 도전이었다. 형식적 의회민주주의의 복구, 역사적
공산주의의 쇠락, 대중 소비사회의 도래 등 급변하는 정세는,

「'민중미술'과의 대화」, 『문화과학』 60호(2009), 149~164.

8　　박찬경, 「미술운동의 4세대를 위한 노트」, 『도시 대중 문화』, 전시
　　도록(덕원미술관, 1992).

9　　민중미술의 시기에 대한 이 구분은 성완경의 것을 참조. 성완경, 「두 개의
　　문화, 두 개의 지평」(1988), 『민중미술 모더니즘 시각문화』(서울: 열화당,
　　1999), 84~105.

낸시 에이블만(Nancy Abelmann)의 묘사처럼, "저항의 문화에
대한 사회적 피로감, 심지어는 혐오감"과 "권위주의적
군사문화만큼이나 대항세력의 정의감과 드라마로부터 거리"를
조장했다.[10]

"불분명해진 전선과 불투명한 전망으로 많은 혼선"을
야기하는 90년대에, "투쟁의 목표도 명확했고 그 전술 전략도
간단"했던 80년대는 멜랑콜리의 대상이 되곤 했다.[11] 그러나
90년대 미술운동의 불확실한 전망은 동시에 지난 10년 동안
도덕적 우위와 정치적 시급성으로 인해 묵인된 근원적인
결함을 파악하게 했다. 박찬경에게 민중미술의 갱신은
비판으로부터 시작되어야 했다. 문제는 다름 아닌 미술이
'현실' '사회' '민중'을 드러내면 자동적으로 정치적 효력을
발휘할 것이라는 믿음이었다. 그는 이를 민중미술의 "집요한
재현주의적 태도"라 불렀는데, 이렇게 되면 미술은 단순한
"사회관계의 반영"이나 "재현정치"로 환원된다.[12] 물론 이런
태도는 특정한 때에 강력한 힘을 갖는다. 그러나 유효성은
언제나 정세를 따른다. 80년대에 마음과 몸을 움직이게 했던
제시주의적(presentational) 정치미술의 면모는 90년대에
교조적이고 순진한 것이 되었다.

이런 맥락에서 박찬경이 민중미술이 폐기한 것을
참조하자고 주장한 일은 놀라운 것이 아니다. 그것은 다름 아닌
모더니즘, 즉 민중미술이 형식주의적이고 도피주의적이라
거부했지만 1970년대 한국 미술의 허약하고 오도된 판본을

10 Nancy Abelmann, *Echoes of the Past, Epics of Dissent: A South Korean Social
 Movement* (Berkeley: University of California Press, 1996), 231.

11 임옥상, 「취임사: 1993년」, 『민족미술』 20호(1993): 4.

12 박찬경, 「개념미술, 민중미술, 행동주의를 이해하는 기본적인 관점—
 민주적 미술문화에 대한 관심을 촉구하며」, 『포럼A』 2호(1998): 23.

통해 이해된 것이었기에 그 원본의 의미나 가치의 흡수 없이
도매금으로 폐기한 것이었다. 모더니즘의 아방가르드들이
미술을 '리얼리즘적'인 것이 아니라 '리얼'하게 만들고자
했다면, 모더니즘이란 미술이 그것을 생산, 소비, 유포하는
실제의 물질적 조건에 근거를 두고 있음을 명확하게
인지하는 태도라 이해할 수 있다.[13] 이런 점에서 민중미술이
"비변증법적으로 폐기"한 모더니즘의 복구란 소통이 도상화된
메시지가 아니라 작품을 실제로 구성하는 주제, 매체, 감각,
맥락, 제도 등의 복잡한 편성을 통한 것임을 파악하는 일이나.
이 고민은 이후 그가 "개념주의적 현실주의"라 지칭한,
현실주의와 모더니즘의 변증법의 강조로 이어진다.[14]

 역사적 아방가르드와 네오아방가르드, 장소 특정적
미술과 제도비판에 대한 서구의 학술적 성과에 힘입은 그의
이론적 각성은 한편으로 현실주의와 모더니즘으로 양분된
한국 미술의 논의를 복잡하게 하는 데 기여했다. 그에게 그
둘은 대립하기보다 공생해온 것으로서, 서로가 존재 이유를
제공하기에 허약해도 작동할 수 있었다(따라서 그는 이 관계를
남북의 그것을 떠올리며 '냉전적'이라 부른다). 이런 점에서
1990년대 박찬경의 비평이, 민중미술에 의해 폄하된 70년대의
'맥락적' 실천(성능경, 김용민), 민중미술의 지배적 서사에
가려진 그 운동 내부의 '문화적 아방가르드주의'(성완경,
민정기), 민중미술의 쇠락을 앞당겼다고 비난받은 '감각적'
신세대 미술(최정화, 이불)에서 어떤 비판적 기획을 확인하고자

13 Boris Groys, "Towards the New Realism," *e-flux Journal #77* (November 2016).

14 박찬경, 「지상토론 I범주: 문화/예술 생산양식의 전화」, 『문화과학』 12호(1997); 박찬경, 「'개념적 현실주의' 노트—'한 편집자'의 주」, 『포럼A』 9호(2001).

했음은 흥미로운 지적일 것이다. 다른 한편으로, 그의 이론적
성취는 자신의 미술 생산을 통해 구현되었다. 1990년대
이후 회화, 사진 몽타주, 포토-텍스트, 슬라이드 프로젝션,
다채널 시청각 비디오, 설치, 다큐멘테이션, 아카이브 등을
아우르는 형식의 (많은 경우 동시적) 채택은 작품의 구성요소들
각각이 특정 의미로 정박되기보다 서로 느슨하지만 인접한
관계의 네트워크를 형성해 그 속에서 관객의 자유연상이
어떤 이야기를 구성하거나 그에 닿는 방식을 취했다.
클레어 비숍(Claire Bishop)은 "환유적"이라 부르고 보리스
그로이스(Boris Groys)는 "개념적"이라 부른 이 방식은 90년대
한국 미술에서 '매체 개발' 혹은 '포스트모던'이라는 표현에
함축된 것이었다.[15]

　　그러나 민중미술의 갱신은 그가 비판한 것을 넘어서
그가 취한 것을 통해 비로소 설명될 것이다. 현실주의적
태도의 상속을 말하려는 것은 아니다. 오히려 그 태도에
가정된 한때 강력했던 전제가 더는 유효하지 않게 되었을 때
그 해법 또한 민중미술에서 찾고자 함을 의미한다. 1990년대
초 박찬경과 그의 동료들을 당황스럽게 한 것이 폭로와
선전의 무효함이라면, 이는 단순히 제시주의적 접근법을
넘어선 방식의 고려로 다뤄질 일은 아니었다. 비판적 실천이
진실을 드러내는 일과 무관하지 않다면, 그 진실은 어떤
것이 허위적이라 드러내고 무지한 이들을 일깨우는 시도를
통해 닿을 수 있는 것이 아니라(이데올로기 비판이 대표적인
사례다), 오히려 그들이 허위적임을 알면서도 애써 만들고
그에 의지하는 욕망에 있을 것이다. 박찬경의 미술은 그 욕망이

15　　Claire Bishop, *Installation Art* (London: Tate, 2010); Boris Groys,
　　　"Introduction-Global Conceptualism Revisited," *e-flux journal* #29
　　　(November 2011).

자리한 곳들을 다뤄온 듯 보인다. 그런데 그것들은 이미
민중미술에서 다룬 바 있던 것이었다. 이 글은 박찬경의 미술을
대중문화, 역사, 전통의 문제를 다뤄온 궤적으로 이해한다.

4. 대중문화

1990년대 초 박찬경의 초기 작업에서 대중문화에 대한
관심은 두드러진다. 1992년 그가 "미술운동 4세대"를
표명하며 백지숙과 기획한 《도시 대중 문화》(덕원미술관)는
민중미술의 이전 키워드('가두' '민중' '정치')로부터의
전환을 제목에 내세웠다. 이것은 당시 그들이 활동하던
미술비평연구회(1989~1992)의 전격적인 전환, 즉 1980년대
말 '변혁적' '진보적' 혹은 '당파적' 현실주의에서 1990년대 초
'문화연구'로의 이행을 알리는 것이기도 했다. 이 전시에는
여러 사진-몽타주 작업이 제출되었는데, 그것들은 도시와
대중매체의 시각 환경을 이데올로기의 전쟁터로 인식하고,
그 속의 기성 이미지들을 활용한 파편적 콜라주를 통해
그것들에 가정된 기능을 중단시키는 시도로 읽힐 수
있을 것이다. 이 방식은 지배적 시각 언어를 과녁이자
무기로 활용하는 것으로서, 외부 없는 세계를 마주한 서구
네오아방가르드의 전략, 즉 지배문화를 전복할 수 있는 외부의
'아르키메데스 점'이 작동하지 않는 상황에서 고안된 비판적
미술을 상기시킨다. 따라서 그것은 대중문화의 공세 속에서
민중문화의 유효성에 대한 의심이 깊어지던 1990년대 초의
정세에 적합한 것일 수 있었다. 차이가 있다면 파편적 이미지
자체건 최종 결과물이든 조악하고 노골적인 소위 키치적
면모가 두드러진다는 점이다.
　　　박찬경의 작업도 다르지 않았다. 《도시 대중 문화》

전시 도록에 제출된 이미지는 속옷만 입은 여성의 사진과
에로물과 추리물의 암시를 담은("란제리 살인사건") 텍스트를
병치해놓거나, 같은 해 생산된 일련의 사진-몽타주, 사진-
텍스트 작업인 〈이미지의 삶과 죽음〉(1992)은 비슷한 풍의
여성 사진들을 신문기사(1991년 분신 정국에 관련된)와 공단
노동자들의 기념사진들과 병치했다. 인쇄 상태의 미급함에
따른 탁색의 조잡함과 상이한 맥락에서 절취한 이미지
파편들이 일으키는 충돌은 불륜적이고 도발적이다. 이 키치적
면모는 그것이 놓인 미술 전시장의 점잖은체하는 부르주아
취향을 조롱한다. 또한 그 자체로 식민성 혹은 비동시적인 것의
동시성으로 인한 충돌, 대립, 직접성 등의 감각을 특징으로
하는 '제3세계적' 한국의 알레고리로 읽힌다. 이처럼 키치의
수행적이면서 인식론적인 이중의 기능은 당시 키치적 감수성의
채택이 박찬경만의 것은 아닌 배경이 되었다. 즉 '미술운동의
4세대'뿐만 아니라 민중미술의 쇠락을 앞당겼다고 원성을 산
'신세대' 미술가들 또한 키치를 캠프적 구별 짓기 이상으로
애호한 이유였다[최정화가 기획한 《쇼쇼쇼》(오존, 1992)의
마지막 프로그램 「키치란 무엇인가」에 미술비평연구회의
백지숙, 이영준의 발표는 키치에 대한 공유된 관심을 말한다].[16]

　　그런데 키치의 활용은 새로운 것이라기보다 재발견된
것이다. 1980년대 초 현실과 발언의 사진-몽타주나 몽타주-
회화는 대중매체 이미지의 차용과 의도적 탈숙련화를 통해
미술제도를 조롱했고 문제적 현실에 접근하고자 했다.
대표적인 것은 작가 스스로 '이발소 그림'이라 지칭한 민정기의
작업으로, 물레방아, 초가집, 호수 등 상투형의 도상을
기계적으로 그려 넣은 〈그리움〉(1980)이 그것이다. 그런데

16　　신정훈, 「거리에서 배우기」, 『시대의 눈: 한국 근현대미술가론』(서울:
　　　학고재, 2011).

민정기의 '키치' 그림에는 단순히 다다적 제스처나 비판적 태도
이상의 것이 놓여있다. 그 상투형의 그림이 진정성을 갖는다고
말하기는 어렵지만, 그 소비에는 어떤 진정성의 계기가 있을
수 있다는 생각을 하게 만든다(특히 산업화로 인해 시골에서
도시로 몰려든 프롤레타리아들, 따라서 박찬경이 종종
언급하듯 "눈 감으면 고향, 눈 뜨면 타향"인 이들에게). 이 점은
상투형의 그림을 단순히 나쁜 취향이라 무시하거나 거짓된
유토피아의 형식이라 비판할 수 없게 만드는 부분이다.[17]

박찬경이 대중문화에서 보았던 가장 의미심장한 점은
아마도 이처럼 흔히 감상주의적 값싼 정서라 간주되는 것의
소비에 놓인 어떤 간곡함 내지 진정성이라 생각된다. 이 점은 그
도상이나 형식의 채택 혹은 탐구를 단순히 이데올로기 비판의
목적도, 순수미술에 대한 도발도, 현실에 대한 알레고리도
아닌 것으로 만든다. 이런 생각이 1990년대 말 민정기에 대한
그의 평론에서 엿보이지만, 그의 작업 전반에 걸쳐 반복되는
중요한 장치로 구현되는 듯 보인다. 3채널 비디오 〈시민의
숲〉(2016)에서 선 캡, 호미, 갓 등이 우주를 유영하는 장면,
비디오 작업 〈소년병〉(2017)의 북한 가요 휘파람을 배경을 한
휴머니즘적 멜로드라마, 사진 슬라이드 작업 〈승가사 가는
길〉(2017)의 산란된 빛으로 찬란하게 빛나는 계곡의 무지개 등
이들 장면의 갑작스런 등장은 심각할 수 있는 작품에 흐르는
긴장을 무너뜨리는데, 그 감상성과 노골성은 묘한 구원의
경험을 제공하는 듯 보인다.

17 Chunghoon Shin, "Reality and Utterance in and against Minjung Art,"
in *Collision, Innovation, Interaction: Korean Art from 1953*, ed. Yeon Shim
Chung et al. (London: Phaidon, 2020) 근간 참조.

5. 역사

유학에서 돌아온 1990년대 후반부터 그의 작업은 역사를
재현하는 일에 몰두한다. 1997년 첫 개인전을 통해 발표된
〈블랙박스: 냉전 이미지의 기억〉과 2000년 〈세트〉에서부터
최근의 〈시민의 숲〉과 〈소년병〉에 이르기까지 그의 미술은
20세기 한국 현대사에 대한 초점을 거둔 적 없는 듯 보인다.
그가 특별히 관심을 갖는 역사는 외상적이어서 여러 방식으로
억압된 사건들, 많은 경우 한국의 역사적 특정성으로 말미암은
구조적인 고통과 죽음을 낳은 일제강점, 전쟁, 분단, 냉전,
독재, 착취를 아우른다. 지배적 역사로부터 가려진 기억을
복구(혹은 창조)하여 대안적 역사를 쓰는 일이 민중 담론의
핵심이고(이남희는 민중 담론을 억압된 기억의 후기-
식민주의적 복구를 통한 역사적 주체로서 민중 만들기로
요약한다)[18] 후기식민주의적 기획에 민중미술의 시작이
연루되어 있음(1979년 현실과 발언의 조직은 4·19 20주년 기념
전시 조직이 계기가 되었다)을 고려하면, 1990년대 후반 역사적
탐색에 대한 착수는 변모한 정세에 자칫 중단될 수 있을 그
프로젝트의 지속을 자임한 것으로 이해된다.

　　그러나 변모한 시대는 동시에 그 프로젝트의 재규정을
요구했는데, 이제는 기억의 억압과 망각이 아니라 그
양산과 비대함이 문제가 되기 때문이다. 군사독재 시대의
(명목적) 종언으로 기억들이 봉인에서 해제된 일은 물론 바라
마지않는 것이었다. 그러나 그렇게 되니 기억은 익숙해지고
스펙터클하게 처리되어 밀도와 진실 가치에 문제가 생긴다.
기억과 망각의 변증법이라 부를 수 있는 것의 체험은 1990년대

18　　Namhee Lee, *The Making of Minjung: Democracy and the Politics of
Representation in South Korea* (Ithaca and London: Cornell University Press,
2007) 참조.

특유의 것으로서, 박찬경과 동료들이 관심을 갖던 주요한
이슈이기도 했다. "미래로만 내달리던 시간이 방향을 전환하여
과거를 들쑤시기 시작했다." 백지숙은 그것이 "암흑을
열어젖히는" 일만이 아니라 "기억의 설거지"임을 언급하며
당시 한국 미술의 회고적 어조에 관한 전시를 조직하기도
했다.[19]

　　이런 맥락에서 박찬경의 〈블랙박스: 냉전 이미지의
기억〉과 〈세트〉는 역사의 재현에 관여하는 만큼 재현의 역사를
문제 삼는다. 전쟁과 냉전을 가리키거나 혹은 그와 무관해
보이는 사진 이미지를 신문, 광고, 텔레비전, 영화 등에서
가져오거나 전쟁기념관 디오라마, 군사훈련 세트, 안기부
포스터, 지하철과 거리의 광고 등을 직접 촬영하여 슬라이드
쇼의 형식으로 선보였다. 작품의 부제에 명시된 것처럼('냉전의
기억'이 아닌 '냉전 이미지의 기억'), 이들 작업은 특정 사건을
기억하는 일보다 기억이 어떻게 이미지에 매개되는지 말하려는
듯 보인다. 그렇다고 특별히 이미지가 진실을 왜곡한다고
강변하는 것은 아니다. 오히려 그것들이 별다른 관심을
끌어내지 못할 정도로 환경적이고, 숨겨진 이데올로기를
폭로하고자 들여다봐도 대단한 장치라기보다 헛웃음이 앞서는
노골성, 조악함, 초현실성을 갖춘 것이라 말하는 듯 보인다.
근과거에 대한 정보는 언제나 과도하거나 부족하고, 현실이라
부르기엔 가상적이지만 그 가상성이 현실적으로 보인다.
따라서 역사에 관한 재현이 과거로의 접근을 돕기보다 거리를
만들고, 그것에 대한 기억으로 이끌기보다 망각을 조장함을
말한다.[20]

19 백지숙, 「설거지와 노스탤지어」(1992), 『본 것을 걸어가듯이: 어느
　　　　큐레이터의 글쓰기』(서울: 미디어버스, 2018), 46.

20 역사적 재현이 역사와 재현, 기억과 망각의 변증법과 결부되는 사례에

억압된 역사를 복구하거나 재현에 담긴 이데올로기를
폭로하는 일과 미묘한 거리가 있다는 점에서, 이들 작업은
명확한 이야기를 전하지 않는다. 따라서 관객의 적극적인
해석을 요구하고 난해하다고 생각하게 만든다. 근현대사의
억압된 이야기들이 봉인에서 해제되자마자 '냉전 마케팅'의
대상이 되는 당시, 그것은 기억의 스펙터클화의 문제에
민감해지는 일과 무관하지 않다. '뉴미디어'를 환대하던
21세기로의 전환기에 사진 슬라이드 쇼라는 낡은 형식의
채택은 전략적이다. 특유의 밝음과 어둠, 진행과 정지, 몰입과
소외의 변증법을 통해, 환영적인 동영상과 탈맥락적인 단일
이미지 사이 어딘가 혹은 그것들 너머를 선보인다.[21] 그의
역사적 재현은 자기반영적이라 말할 수 있다. 역사라는 것이
어떻게든 현실 자체가 아니라 주관성이 개입된 이야기고, 더
나아가 역사란 결코 일관적이고 단일한 것으로 서술될 수
없다는 점을 상연하는 듯 보이기 때문이다.[22] 이 성찰성은 분명
1980년대 민중미술 시대의 덕목은 아니었다.

이런 의미에서 2000년대 초중반을 지나면서 그의
역사적 재현의 목표가 전보다 명료해진다고 생각된다면,
그것은 다시금 성찰성보다 시급성이 우선하게 된 때문으로
보인다. 실제로 그는 특정한 역사적 사건, 인물, 생각들을
추적하고 발굴하는 일을 진행하기 시작한다. 사진집 『독일로

대해서는 다음을 참조. Andreas Huyssen, *Present Pasts: Urban Palimpsests
and the Politics of Memory* (Stanford, California: Stanford University Press,
2003); Mark Godfrey, "The Artist as Historian," *October* 120 (Spring 2007):
140-172.

21 박찬경, 「'블랙박스: 냉전 이미지의 기억' 후기」, 『문화과학』 15호(1998):
241~257 참조.

22 Hayden White, "The Value of Narrativity in the Representation of Reality,"
Critical Inquiry, Vol. 7, No. 1 (Autumn 1980): 5-27 참조.

간 사람들』(2003)에서는 1960년대 이후 파독 광부와
간호사들의 이산의 삶을 스케치하고, 〈신도안〉(2008)은
20세기 근대화 과정에서 창궐하고 결국 탄압받은 신도안의
전통 종교문화 공동체의 이야기를 들려준다. 〈세 개의
묘지〉(2009)는 북한군(중국군)과 간첩, 무장공비, 동두천
성노동자의 이름 없는 죽음들을 상기시키고, 〈다시 태어나고
싶어요, 안양에〉(2010)는 올림픽이 있던 1988년 자물쇠가
채워진 기숙사에서 22명의 여성 노동자가 희생된 안양 그린힐
봉제공장 화재사건을 기억한다. 그리고 3채널의 비디오 작업
〈시민의 숲〉은 일제강점기, 냉전체제, 군사독재로 이어지는
위협적인 사회정치적 환경 속 때 이른 이름 없는 죽음들을
숲으로 불러내어 편히 쉬라 애도의 축제를 영화적으로
상연한다. 이 작품의 배경에 2014년 세월호 참사가 놓여있음이
말해주듯, 1990년대 정치적, 경제적, 사회적인 짧은 도취의
시기를 지나고 가혹하게 진행된 역사의 반동은 그의 역사적
재현의 점증하는 직접성과 무관하지 않은 듯 보인다.

　　그의 역사적 재현은 치밀한 아카이브 연구에 근거를
두고 사진, 비디오, 영화 등의 매체를 통해 구현된다. 따라서
역사학이나 문화산업의 영역과 방법론을 공유한다. 그러나
그것은 미술의 장에 자리함으로써 객관성이나 엄밀성의
요구로부터 자유롭고 상투적 결론이나 낭만적 노스탤지어의
압력으로부터 벗어나 있다. 더 나아가 판타지의 허구성,
서사의 불명료함이 방법론적 장치로 활용되기도 한다. 그러나
그의 실험이 관객이 방향을 잃게 할 정도는 아닌데, 텍스트의
적극적인 활용은 이미지와 충돌하기보다 둘은 서로 보족적인
관계를 맺고, 역사적 탐구는 현재를 말하기 위해 기억하기를
진행하는 일관된 시급성을 갖는다. 이처럼 성찰적이건
공격적이건, 역사를 복구하고 기억을 환기하는 일에 몰두함은

무엇인가 충분히 해소되지 않았다는 뿌리 깊은 감정과
연관되어 있을 것이다. 여기서 역사적 경험은 외상적인 것이고
억압된 것으로 다뤄진다. 멜랑콜리적 문화라 부를 수 있는 이
경향은 분명 2000년대 한국 미술의 기억의 정치를 끌어가는
강력한 힘이었다.[23] 그러나 유토피아적 돌파의 기대가 없다면
그 문화의 생산물은 위무적이거나 힐난조에 갇힐 수 있을지
모른다. 역사적 재현의 기획을 진행하던 도중 박찬경은 어떤
균형의 계기를 마주한 듯 보인다. 전통에 대한 그의 관심은
결정적이었다고 생각된다.

6. 전통[24]

전통이 역사적 재현의 대상이 된 것은 2008년의 비디오
작업 〈신도안〉부터다. 박찬경은 계룡산 남쪽 자락에 위치한
신도안에 대한 역사적, 인류학적 조사에 근거를 두고,
유불선무(儒彿仙巫)를 아우르는 한국의 전통적인 민간의
종교문화가 20세기의 식민주의, 냉전, 급속한 근대화를
거치면서 어떻게 그곳에 깃들어 창궐하다 탄압받고 터마저
잃게 되는지 그려낸다. 이후 개인전 《광명천지》(PKM갤러리,
2010), 김금화 만신의 일대기를 다룬 장편영화 〈만신〉(2013),

23 문영민, 「사회적 기억의 구성」, 『액티베이팅 코리아』, 전시 도록(서울:
 한국문화예술위원회 인사미술공간/뉴플리머스: 고벳 브루스터 미술관,
 2007) 참조. 2000년대 한국 미술의 장에서 해소되지 않은 '역사적
 감정'에 대한 언급은 다음의 토론 참조. 포럼A, 「저녁 토론」, 『제4회 광주
 비엔날레 초청 국제 워크숍: 공동체와 미술』(광주비엔날레재단, 2002),
 143~144.

24 박찬경의 전통을 향한 특유의 관심을 다룬 이 장은 필자의 예전 글을
 참조했다. 신정훈, 「박찬경에 대한 노트: 민중미술, 역사, 전통」, 『안녕
 安寧 Farewell』, 전시 도록(서울: 국제갤러리, 2017), 31~38.

그리고 그가 예술감독을 맡은 제8회 SeMA 비엔날레
미디어시티서울 2014의 《귀신 간첩 할머니》로 이어지는 문화적
실천을 통해서, 좁게는 한국의 전통적 종교문화가, 넓게는
아시아에서 전통이라 부르는 것이 어떻게 근현대사의 격동과
뒤얽혀 존속하는지 다룬다.

　　전통에 대한 그의 관심은 꽤나 지연된 일이라 할 수 있다.
전통의 문제는 대중문화나 역사보다 민중미술의 담론과 실천에
핵심적이고 가시적인 것이었지만(예를 들면, 오윤, 두렁,
혹은 민족해방 계열의 이미지가 떠오른다) 그것들보다 늦게
도래했다. 이 뒤늦음은 그만큼의 머뭇거림을 시사한다. 실제로
그는 "전통에 대해 내가 하는 일이라고는 병원에 가기 싫은
환자나 숙제를 하기 싫은 학생처럼 언제나 다음 일로 미뤄두는
것"이었다 언급했다.[25] 이 어려움은 한국 미술의 역사에서
전통에 관한 논의가 희소했다기보다 과도함 때문이었다. 사실
이 사태는 20세기 한국 미술에 구조적인 것이었다고 말할
수 있다. 시작부터 서구 미술과 비대칭적인 관계에 근거했고
최근에는 미술의 전 지구적 순환 회로에 진입하면서, 필연의
요구든 차이를 통한 가시성의 확보든 전통적인 것의 채택은
주요한 방법으로 반복되었다. 그러나 그만큼 그 복구는
물신주의적이거나 도식적일 수 있었고, 민족주의든 이국주의든
즉각적인 호소의 혐의를 받곤 했다. 즉 1950년대의 김환기든
1980년대의 민중미술가든 21세기 비엔날레의 작가든, 모두
'한국성'을 과거에 가두고 현재의 것으로 다루지 않는다는
의심을 받아왔다. 이 맥락에서 그의 전통 민간신앙에 대한
미술적 탐색은 즉각적인 '셀프오리엔탈리즘'의 혐의를 감내할
만큼 의미심장한 기획이어야 한다. 이런 맥락에서 박찬경은

25　　박찬경, 「〈신도안〉에 붙여: 전통과 '숭고'에 대한 산견(散見)」, 『신도안』,
　　　전시 도록(서울: 아뜰리에 에르메스, 2008), 8.

다음과 같이 묻는다. 만약 전통적인 것에 대한 탐색이 과거가
아닌 현재를 말하는 일이라면 어떠한가? 아니 더 나아가 그
전통이란 것이 현재를 엄연히 살고 있다면 어떠한가? 이것이
'포스트-신도안' 시기 그의 미술이 던지는 물음으로 보인다.

　　역사적 재현에 대한 지속된 그의 관심 때문에
〈신도안〉에서 전통을 다룬 것으로 본다면, 이때의 전통을
이전과의 단절이라고 말할 수는 없을 것이다. 여기서 전통은
역사의 희생자로 다뤄진다. 한국 근현대의 위협적인 정치
환경의 때 아닌, 이름 없는 희생자처럼, 전통도 압축적 근대화와
후기식민적 망각 의지에 의해 묻혀버렸다. 그리고 역사의
유령이 갑작스레 귀환하는 것처럼, 전통 또한 근대성이라
불리는 것 속에 출몰한다. 따라서 전통은 박찬경식 '유령학'의
대상이 된다. 유령-전통은 억압되었기 때문에 아무래도
파괴적이거나 공격적인 모습으로 귀환한다. '포스트-신도안'
시기 그의 비디오, 영화, 설치는 수묵/채색의 기암괴석,
암자와 사찰의 불화나 불상, 전통 종교의 도상이나 기물을
담아낸다. 마치 80년대 TV 프로그램인 「전설의 고향」이나
「TV 문학관」에서 그러하듯, 이것들을 돌발적이고 가득
담아낸 화면을 통해 작가 자신이 느꼈던 불편함, 공포, 경외
등이 뒤섞인 형용할 수 없는 경험을 관객과 공유하고자 한다.
그는 그 경험을 '숭고' '고딕' '언캐니' 등으로 부르는데, 바로
억압으로부터 귀환하는 전통과 조우하는 순간이라 설명한다.
이렇게 보면 그가 다루는 것은 지난 것으로서의 전통이
아니라 유령으로서의 전통이다. 따라서 시제는 과거라기보다
억압되었기에 출몰하는 현재다.

　　그러나 전통에 대한 그의 관심은 유령학적 접근법을
넘어선다. 여기서 전통은 상처나 트라우마도, 희생된 것도
억압된 것도 아니다. 오히려 그것은 어디에나 존속한다.

미래를 향하는 근대성의 운동으로 절멸된 것처럼 보이지만,
사실 그것에 맞서 모습을 바꾸는 "지혜로운 처신"[26]을 통해
전통은 모든 것에, 그리고 모든 곳에 존속한다(박찬경에
따르면, 그 전통 종교문화는 기독교 안에 들어섰다). 여기서
전통은 단절되어 보이지만 끈질기게 존속하는 것으로
정의된다. 억압되거나 희생된 것이 아니기에 그것과의 조우는
파괴적이거나 공격적이지 않다. 오히려 어떤 깨달음의
환각적인 혹은 계시적인 느낌을 불러일으킨다. 마치 전통이
알고 보면 우리의 삶의 보이지 않는 저변을 지탱하고 '거대한
뿌리' 같다는 생각에 도달할 때 다가오는 순간적으로 탁 트인
감정처럼 말이다. 실제로 이 생각은 박찬경이 김수영의 시
「거대한 뿌리」(1964)에서 영감을 받은 것으로 그의 여러 글에서
언급된다.[27] "전통은 아무리 더러운 전통이라도 좋다"는 잘
알려진 문구처럼, 김수영은 하찮은 물건들에서 전통을 본다. 이
상상은 〈시민의 숲〉의 후반부에 나오는, 근현대사의 유령들이
회합 후 인사를 건네는 장면에 뒤이은 수수께끼 같은 장면에서
구현된다. 여기서 안경, 운동화, 선 캡, 카메라, 호미, 칼, 칫솔
등이 우주 공간을 배경으로 각각의 자리에서 회전한다. 〈파워
통로〉(2004~2007)와 〈비행〉(2005)에서 중력으로부터의
자유로움이 유토피아적인 것을 시사한 것처럼(미소의 데탕트와
남북의 정상회담의 초현실성은 유영과 비행으로 구현된다),
외계의 우주적 공간에서 그 물건들은 중력을 벗어나 전통의
새로운 관념을 구현한다. 너무나 직접적이어서 키치적이고
감상적으로 구현된 전통에 대한 그의 관념 혹은 태도가

26 같은 글, 10.

27 Park Chan-kyong, "The Phantom of "Minjok Art"(2014), hkw.de/
 tigers_publication; 이영욱 · 박찬경, 「앉는 법: 전통 그리고 미술」, 『앉는
 법』, 전시 도록(서울: 인디프레스, 2016) 참조.

다른 어떤 이지적이고 분석적인 방식으로 구현될 수 있을지
상상하기 어렵다. 여기서 역사가로서의 미술가는 전통을
억압되거나 상처받은 것으로서가 아니라 실패한 과거를
견디면서 지속되는 것으로 생각해본다. 이를 통해 그의 미술은
역사적인 것을 외상적인 것 이상의 것으로 접근한다.[28]

　　이처럼 지속성, 항구성, 끈질김의 감각을 확인하는 일은
단절, 불연속, 절연의 후기식민적 구조를 넘어 다른 대안적
시나리오를 상상할 수 있는 근거가 될 수 있을 것이다.
역사가로서 미술가인 박찬경의 성취는 바로 그 근거를
찾아내는 일, 아니 그것을 구성해낸 일로 보인다. 놀랍게도 그
계기는 멀리 있지 않다. 그 탐색은 우리 스스로가 폄하하고
무시한 감상주의적 감정, 비근한 물건, 상투적 표현에서부터
시작될 것이다. 박찬경의 미술은 이런 점에서 민중미술을
역사적 선례로 다룬다. 그러나 그 민중미술은 우리가 잘 아는
종류의 것은 아닌 듯 보인다.

28　역사적인 것을 외상적인 것으로 다루는 일과 그것을 넘어선 기획에 대한
　　논의는 할 포스터의 것을 참조했다. Hal Foster, "An Archival Impulse,"
　　October, Vol. 110 (Autumn 2004): 22.

작은 현실주의

최빛나

박찬경의 초기작이며 대표작 중 하나라 할 수 있는 〈세트〉는
현실을 둘러싼 아옹다옹한 삶의 이야기를 백색 소음화한다.
아니 차단한다. 필자가 이 작품을 실제 전시장에서 본 지도
한참이 흘렀으니 이에 대한 기억이 당시의 경험에 따른
것이지만, 경험이 기억을 구성한다면 그것 역시 작품의 힘이다.
기억 속의 〈세트〉는 슬라이드 프로젝터를 통해 약 5초 간격으로
160장의 사진 이미지들을 영사했다. 이미지들은 어느 마을,
도시의 구석구석을 보여주는데, 인간은 전무한, 삶의 흔적 역시
전무한 비현실적 현실 공간이다. 슬라이드 넘어가는 소리는
염불처럼 곧고 무념무상하게 들리지만 이미지들이 더해져 어떤
'드라마'를 억누르고 있는 듯한 매정한 긴장감 혹은 서스펜스를
유발한다. 그럼에도 이 작품을 혹은 작품에 대한 경험을 지극히
현실적이라는 의미에서 '현실주의'적이라고 한다면, 어떤
이유에서일까?

　　〈세트〉의 이미지들은 북한의 영화제작소에 재현된 서울
거리의 세트, 남한 국군 훈련소에 재현된 남북한의 거리 세트,
그리고 영화 〈공동경비구역JSA〉(박찬욱 감독, 2000)을 위해
마련된 세트를 촬영한 것이다. 각기 다른 세트 간의 차이를
눈여겨보기도 하지만 사진이라는 재현적 이미지가 보여준 또
다른 재현의 세계의 이 '이상한 현실'은 시각적 분석보다는
응시와 묵묵한 대면이라는 보기의 방식을 불러낸다. 바라보고
대면하는 이 현실은 우리가 굳이 모르는 바가 아니다. 심지어

남한에서 태어나고 자란 사람이라면 너무나 익숙한 만큼 무감각해진 현실이다. 남북한은 20세기를 넘긴 지금까지도 냉전체제를 유지하고 있는 유일한 국가이며 이 작품이 만들어진 해를 전후로 2008년까지의 시간을 제외하면 한국전쟁 이후 민간 교류가 불가능한 극한의 분단과 대치의 냉전 중이다. 월남하거나 월북한 세대들에게 다시 돌아가볼 수 없는 것이 된 남북은 그 이후의 세대들에게는 한 번도 가보지 못한, 한때 한 나라였다는 바로 저 넘어 가깝도 먼 이웃이다. 이러한 분단 상황은 남북 각각에 특수한 정치적 현실과 세계에 대한 감각을 구축한다. 남한에서는 아직도 '빨갱이'론과 국가안보의 문제가 (신자유주의적) 보수를 유지시키면서 민주주의적 사회를 위한 의제 및 정책 형성과 논의를 더디게 하며, 북한은 반미제국주의 주체사상을 기반으로 3대에 이르는 독재체제를 유지하고 있다. 양자에게 세계는 끊임없이 이어지고 동시에 충돌하고 교차하며 구성되는 운동체가 아니라, 지키거나 버티거나 벗어나야 할 고립된 섬이다. 〈세트〉는 내레이션 하나 없이 이러한 현실을 적시하고 환기하고 있다. 그러한 점에서 남북한의 이데올로기적 재현 장치의 재현을 통해 분단이라는 지배적 '현실'을 드러내는 이 작품은 현실 위주의, 현실을 소재로 한 지극히 '현실적'인 것이다. 그러나 이 작품이 이러한 현실에 대해 일으키는 '비현실적 감각'에 주목할 필요가 있다. 상징적이거나 사실적 표현을 중심으로 한 사실적 회화나 극적 드라마 구조를 사용한 영화와는 다른 감각의 그 무엇이 이 작품을 기억하게 하고 '현실'을 적시하게 한다. 이 무엇을 밝혀보고자 할 때, '개념적 현실주의'라는 박찬경의 '준-이론적 시도'가 까다롭지만 이내 충분한 안내서가 된다. 그것은 〈세트〉를 발표하고 1년여가 지난 시점에서 그가 편집인으로 활동했던 『포럼A』의 「'개념적

현실주의' 노트—'한 편집자'의 주」라는 글을 통해 개진된
입장이다.

　현실주의는 서구 미술사 담론에 의해 확립된 미술 사조의
하나인 'Realism' 대신 'Hyunshil-ism'으로 번역되어야 할
남한의 미술 실천이다. '사실' 리얼리즘 담론 자체가 혼란스러운
것인데, 원근법적 모방을 뜻하는 형식적 의미로 이해할
수 있는 한편 진실의 문제와 더불어 "정치사회적 이슈를
분석하는 '태도'의 문제"[2]로 나아가기 때문이다. 1980년대의
민중미술운동이 리얼리즘 미술운동이라고 지칭된 것도 바로
이러한 의미에서였다.[3]

　한국 근현대미술의 지형를 줄곧 형식적 모더니즘과
민중미술 양 갈래로 살피는 박찬경은 현실주의라는 표현에서
현실 인식과 관점, 발언의 의미와 방식 전반에 문제를 제기하는
'비판적 리얼리즘' 성향을 수용하고 있다. 여기에 박찬경은
'개념적'이라는 조건을 건다. 현실주의와 마찬가지로 현대미술
혹은 동시대 미술과 동일시되곤 하는 개념주의와 관계가
있음을 짐작할 수 있는데, 작가는 1998년의 글에서 이미 그
대강을 밝힌 바 있다.[4] 개념미술의 '고향'이라고도 불리는

1 박찬경, 「'개념적 현실주의' 노트—'한 편집자'의 주」, 『포럼A』 9호(2001):
　　19~24.

2 조이스 팬, 김인혜, 「아시아 미술에서 리얼리즘 '활용 전략'」, 『아시아
　　리얼리즘』, 전시 도록(국립현대미술관, 2010), 10.

3 큐레이터이자 미술평론가인 김종길에 따르면, 그것은 미술가 소집단
　　'현실과 발언' '광주자유미술인엽합'에 의해 본격화되며, 두 단체 모두
　　1969년 독재 시절 미술 및 문학인들이 발표한 「현실동인 제1선언」을
　　미학적 뿌리로 둔다. 김종길, 「1980년대 사회변혁론과 민중미술 I」,
　　『정치적인 것을 넘어서』, 김정헌, 안규철, 윤범모, 임옥상 편(서울:
　　현실문화연구, 2011), 23~80 참조.

4 박찬경, 「개념미술, 민중미술, 행동주의를 이해하는 기본적인
　　관점—민주적 미술문화에 대한 관심을 촉구하며」, 『포럼A』 2호(1998).

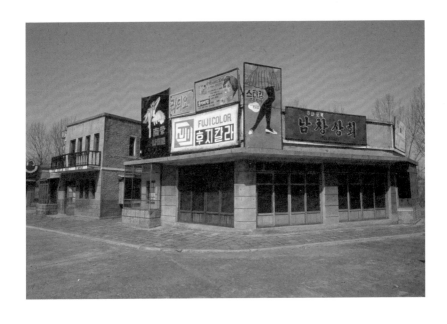

박찬경, 〈세트〉, 2000, 35mm 사진 160장 슬라이드 프로젝션, 15분

캘리포니아 예술대(칼아츠)에서 석사를 마친 후 귀국한 지
몇 년 되지 않은 시점에 쓰여진 이 글에서 박찬경은 양적으로
팽창한 당시 미술계의 '재생산'적 상황과 '그 부패한 이미지'를
신랄하게 비판하고 있다. 그 핵심은 80년대 민주화운동과
그 성과에도 불구하고 민주주의 문화는 답습 상태에 있으며,
갤러리, 공공미술관 등의 양적 팽창에도 불구하고 예술의
생산 조건, 예술가의 삶과 제도와 시장의 시스템에는
아무런 개선이 없고 오히려 공공미술 수주 과정에서 보이는
공공기관과 예술가, 갤러리들의 협잡, 사기, 탈세와 같은
'부패'가 횡행한다는 관찰이다. 그 이유를 그는 민중미술이
부딪힌 한계에서, 그리고 가능성을 그가 확장적으로 해석하는
개념미술에서 찾는다.

> … 실제로 미술은 '때에 따라서', 이데올로기
> 일체에 대해 공공연하게 적대함으로써 진보적일
> 수 있었고, 그럴 때에 예술의 진보성이란 작품의
> 도상적인 내러티브나 '텍스트'로서 고정된 진실,
> 물리적 대상으로서의 작품이기보다는, 작품과 사회
> 사이의 관계적인 의미나 '문맥적 실천'(contextual
> activity), 상황의 변화, 사건의 도모에 의해 생산, 발명,
> 창조적으로 소비된다.

> 개념미술의 가장 중요한 업적은, 바로 이러한 상황과
> 문맥을 결정적인 것으로 보는 데 있다. 그리고
> 바로 이 점에서 개념미술과 미술운동은 교차된다.
> 알다시피 민중미술은 미술'운동'을 주창하였고,
> 운동(movement)이란 그 말 자체의 의미에서 언제나
> 특정한 정황, 문맥적인 관계에 대해서뿐만 아니라

그 속에서 자신을 포함한 관계를 변화시킨다는 것을
뜻한다. 초기 민중미술의 충격과 반향은 바로 그러한
'문맥적 적중과 파열' '맥락을 재료로 이용하는'
방법의 경제성과 즉시성(immediacy) 때문이다. 그러나
민중미술이 뒤로 갈수록 다분히 도상적 사회반영성과
재현정치, 특히 고답적인 은유에 머물면서, 다른
층위의 현실들, 이를테면 지각현실, 소통현실,
공간현실 등에 있어서는 모더니스트들의 인식에도 못
미쳤다는 것은 결국 이러한 문맥적인 사고의 부족이나
결여 때문이다. '상징─설치미술'로까지 나아가는
민중미술의 집요한 재현주의적 태도는 대중의
보수적인 예술취향을 합리화해주는 대신 어떤 문제도
제기하지 않고 있다.[5]

박찬경에게 개념미술은 물질성과 형식적 기술을 넘어 작가의
아이디어를 기반으로 하는 것이다. 따라서 물질 혹은 제도에
의해 규정된 조건에서 소통되는 '작품'이 아니라 작품의
"물리적 실체를 단지 '사용'하거나, 때로는 '그것'을 둘러싼
실행, 가치평가, 소통, 효과의 맥락들 그 자체로 존재"[6]하기도
하는 '작업'이다. 그리고 그것은 현실을 구축하는 복잡한
단위와 체계, 그것을 소통시키는 다중적 의미의 조건에 대해
탈식민적이고 반자본주의적이고 민주적인 문화를 추구하는
견지에서 탐구, 문제화, 나아가 개입이라는 전방위적 활동을
지칭하는 것이다. 이러한 관점은 전문 비평가에 비견할
박찬경의 비평 활동, 그리고 창립부터 그가 적극적으로

5 같은 글, 20~23.
6 박찬경, 「'개념적 현실주의' 노트─'한 편집자'의 주」, 『포럼A』 9호(2001):
 19~24.

참여했던 풀과 같은 대안공간 및 큐레이팅7을 그의 예술
실천의 일부로 바라볼 수 있게 한다. 하지만 개념미술에 대한
이러한 해석은 박찬경이나 한국 미술계에만 국한되지는
않는다. 그것은 작품 생산은 물론, 담론 형성, 주류 미술 기관과
차별되는 공간 및 미술제도 활동에 활발히 개입하며 영향력을
발휘해온 마사 로슬러(Martha Rosler)나 이사 삼(Issa Samb),
코코 푸스코(Coco Fusco), 히토 슈타이얼(Hito Steyerl) 등 세계
다른 유수 작가들의 사례에서도 확인된다. 작품과 작품 밖의
작업 활동이 별개의 형식을 취하는 것이 아닌 게다. 비현실적
현실성을 자아내는 〈세트〉의 매체와 형식은 복합적, 다층적
소통 현실에 대한 적극적 탐구와 참여에 기인한다. 남북한
현실의 익숙한 '드라마'적 재현 대신 드라마가 배제된 공간, 그
공간의 이미지를 단선적이고 일관되게 보이는 그 형식이 그
현실을 색다르게 마주하고 개입할 수 있는 가능성을 부여하는
것이다.이러한 작품/작업의 작용을, 특히 〈세트〉가 운용되는
기제를 더욱 정확히 표현하자면, 박찬경이 개념적 현실주의의
'인식론'으로 들여오는 프레드릭 제임슨(Fredric Jameson)의
인용에서 찾을 수 있을 것이다.

> … 아마도 '총체성을 재현할 수는 없되 알 수 없다고
> 말할 수도 없다'는 제임슨의 미료한 수사법이야말로
> 지금 여기서 말하고 있는 광의의 현실주의가 기댈 수
> 있는 인식론이 아닐까 한다. 거의 10년 전에 유명했던

7 당시 그의 기획 활동은 대안공간 풀의 프로그래밍에 이어
「누가 지역의 현실을 생각하는가?」(백지숙과 공동 기획,
마로니에미술관, 2004), 「시제일치: 레바논과 팔레스타인으로부터의
메시지」(한국문화예술위원회 인사미술공간/대안공간 풀, 2005~2006),
「공공의 순간」(비영리전시공간협의회 주최, 2006) 등의 심포지엄이
포함된다.

텍스트를 기억하는지 모르겠지만, 제임슨의 '인식적
지도 만들기'는 "개별 주체에게 전 지구적 체제에서
자신의 위치에 대하여 무언가 새롭고 고양된 감각을
주려고 하는 교육적 정치문화"이다. "새롭고 독특한
역사상황이 생겨 우리가 역사를 찾으려면 그 역사에
대하여 우리 자신이 가지고 있는 통속적인 이미지와
환영을 통해야 하게끔 되어있다는 것과 역사 자체는
우리의 손이 닿지 않는 곳에 있다는 것을 차츰차츰
깨닫게 되면서 가지게 되는 충격으로부터 나오는
리얼리즘"이다.[8]

이러한 "충격"은 새로운 위치 찾기와 소통을 촉구하고, 실제로
〈세트〉 전후로 만들어진 〈블랙박스: 냉전 이미지의 기억〉
〈독일로 간 사람들〉〈파워통로〉와 같은 박찬경의 일련의
작업/작품은 냉전 현실과 민주화운동, 그리고 문화운동과 미술
활동의 복잡한 전개 양상을 항해하는 데 흔치 않은 지도가
되어왔다. 〈블랙박스〉나 〈독일로 간 사람들〉은 사진과 텍스트
외에도 책을 주요한 재편 및 소통 매체로 한 작업/작품이지만
그 유통의 경제나 제도의 한계에 작가가 더 적극적으로 관여할
수 없었던 것은 아쉬움으로 남는다.
　　그렇다면 '개념적 현실주의'는 이 개념이 제안된
2000년부터 근 20년이 지난 지금의 시점에도 유효한 것일까?
박찬경 혹은 그 외 작가들은 이를 어떻게 지속하고 있는가?
현실이 변화해왔다는 것을 당연시할 수밖에 없다면 작업/작품
양상의 변화도 당연한 것이겠다. '개념적 현실주의'라는
개념에 대해 박찬경은 작위적 합성어라 어색하지만 그

8　　박찬경, 「'개념적 현실주의' 노트—'한 편집자'의 주」, 『포럼A』 9호(2001):
　　19~24.

어색함이 어떤 상상력을 불러낼 수도 있는 반면, "손쉽게
잃어버려서는 곤란할, 새롭게 전유되어야 할 어떤 가치나 태도
혹은 포괄성"9을 지시해줄 만한 다른 마땅한 개념도 발명하지
못해 쓰는 것이라 했다. 이제쯤 새로운 개념을 누군가는
발명했을까? 세계적으로 90년대라는 탈냉전의 시기를 넘어온
새로운 밀레니엄은 9·11이라는 견고한 미국 제국주의에 대한
공격에 이어 2008년 금융자본의 위기, 2011년 아랍의 봄 및
오큐파이(Occupy) 운동 등 끊없는 홍역치레, 아니면 골병을
앓는다. 더욱이 금융 자본화와 착취적 (신)식민 자본주의는
기술 개발과 더불어 도리어 가속화되고 그러한 가속전은 환경
위기 문제를 간과한바, 이제 우리는 문명으로서 세계라는
개념 자체에 위기를 맞고 있다. 남한 사회 역시 이러한 세계적
흐름에 열외일 수는 없다. 게다가 남북 분단체제 하의 남북한
관계는 보수 혹은 진보 정권의 변화에 따라 '햇빛'과 적대
관계 사이에서 심하게 요동쳤고, 민주주의의 성숙도도 오름과
내림 현상을 반복해왔다. 미술은 이러한 현실과 어떻게
관계해왔는가? 90년대 말 박찬경이 목격한 예술계의 양적
팽창은 질적 팽창으로 이어졌을까? 지난 20여 년 '동시대'
예술의 흐름을 특징짓는다면, 그것이 무엇보다 질적 가치를
가늠하기 힘들 만큼의 다양성이 아니라면, 그것은 작품 생산,
전시 및 기타 활동, 미술 기관 및 시장 등의 양적 팽창일 것이다.
관계미학, 사회참여형 예술, 아티스틱 리서치, 다큐멘터리
실천, 포스트-인터넷 아트, 큐레이팅으로의 전환, 교육으로의
전환, 퍼포먼스로의 전환, 새로운 제도/기관 비평 등이
논의되고, 한국에서는 특수하게 포스트-민중이라는 실천이
논의되었지만, 이제 더는 어떤 '주의'를 이야기하기는 어렵게

9 박찬경, 「'개념적 현실주의' 노트—'한 편집자'의 주」, 『포럼A』 9호(2001):
 19~24.

되었다. 특히 대안공간 담론 이후 소위 '신생공간'에 대한
새로운 관심이 때 이르게 시들해진 상황을 제외하면 한국에
특수하고 광범위하게 공유되고 역동화된 담론이 있었는가
싶다.

　　이러한 상황에서 '–주의'라는 명칭 없이 개념주의로부터의
거리두기나 문제화로 의중이 모이는 것에 주목하게 된다.
영국에 기반한 신유물론적 철학자 다이애나 쿨(Diana
Coole)은 미술에서 언어나 텍스트 기반의 개념주의에 반하여
물질의 특수한 성격들을 탐구하는 작업들이 늘고 있다고
말한다. 물질의 화학적, 생물리학적 변화와 그에 따른 형식에
주목한다는 것이다.[10] 모스크바 출신의 미술비평가이자
극작가인 케티 추크로프(Keti Chukhrov)는 근현대미술의
여러 다른 사조를 하나로 엮는 공통적 성격으로 지성주의를
지적한다. 그는 근현대미술의 궤적을 형식적 모더니즘과
구축주의와 같은 정치적 아방가르드로 양분하는데, 서로
반대로 보이는 이 두 사조 모두 작가의 지적 자각, 깨달음의
순간과 거기에서 비롯한 이론에 입각한 작업/작품 활동이라고
말한다. 추크로프는 박찬경을 거의 좌절시킬 정도였다는
비평적 담론의 강도를 보이며[11] 동시대 미술을 좌지우지했던
'옥토버'(October) 학파의 로절린드 크라우스(Rosalind
Krauss)의 인덱스론을 들여와 비판하기도 한다. 크라우스는
현대예술의 기호학적 패러다임을 관찰하며, 이를 상징이나
아이콘과는 다른 모방적이지 않은 인덱스에 비교한다.
인덱스는 어딘가를 가르키는 손가락처럼 두 개의 기호 혹은

10　　Diana Coole, "From Within in the Midst of Things: New Sensibility, New
　　　Alchemy, and the Renewal of Critical Theory," in *Realism Materialism Art*,
　　　eds. Co.Cox, J. Jasky, S. Malik (Berlin: Sternberg Press, 2015), 41.

11　　필자와 작가와의 대화에서.

기호와 그 대상 간의 역동적 관계를 재현할 뿐이다. 특히 이 양자의 간극을 지켜내면서 말이다. 하지만 이는 보는 자와 그의 현실, 작품 간의 괴리를 낳는다. 추크로프는 대신 '감각적인 것'(the sensuous)에 주목해야 한다고 주장한다. 감각적인 것은 감정적이고 비개념적인 것이 아니라 개념적 변수와 어떤 물질성 혹은 그 '리얼리티'를 접합하는 것으로, 이러한 주장은 20세기 후반 러시아의 미하일 리프시츠(Mikhail Lifshitz)가 개진했던 리얼리즘을 재호출하면서 구체화된다. 추크로프의 해석에 의하면, "인간적 단념"(human resignation)을 주 개념으로 한 리프시츠의 리얼리즘은 인간의 미약함을 지각하고 인정하며 타인과 관계하는 윤리성에 기반할 때 현실이 드러난다고 보고, 아방가르드에서 시도했던 현실의 변화나 개조 이전에 인간에 대한 깊은 이해와 감각을 우선시한다.[12] 이러한 추크로프식 혹은 리프시츠식 사실주의는 '개념적' 혹은 개념주의에 대한 새로운 인식을 요구하는데, 흥미로운 것은 유라시아의 반대편에서 박찬경 작가 역시 자신의 '개념적 현실주의'에 대해 유사한 조율을 해왔다는 것이다.

　　작업-활동이 전방위적이었던 바 '작품'을 그리 많이 내놓치 않았던 박찬경에게 작품에 대한 아쉬움이 특히나 커지던 때, 그는 〈신도안〉을 세상에 내놓는다. 표면적으로 눈에 띄는 변화가 있었다. 냉전의 정치적 현실이 아니라 토착종교/민간신앙을 소재로 했다는 것이다. 게다가 사진뿐만 아니라 건축적 설치물 등을 동반하며 45분가량의 영상을 중심으로 한 '야심작'이었다. 영화는 계룡산에 모여있던 각종 유사종교

12　Keti Chukhrov, "Art Without Sublation of Art," 'Art as Commitment' 컨퍼런스(Igor Zabel Association for culture and theory/Moderna galerija + Museum of contemporary art Metelkova, 2013)에서 처음 발표됨. 온라인 기록 영상은 https://vimeo.com/84666065에서 볼 수 있다.

단체들에 관한 역사 자료 및 현 민간 신앙인 및 집성촌에 대한 다큐멘터리식 사진과 인터뷰를 포함한 영상들의 조합으로 이루어져 있다. 대화나 내레이션은 여전히 제외되어 있지만 적극적으로 도입된 음악과 더불어 긴박하고 극적인, 때론 신명난 흐름을 이어나간다. 얼핏 보면, 갑자기 근현대에서 전통이나 비현실적인 것의 주제로 돌아서며 개념적 접근을 떠났다는 인상을 줄 수 있다. 그러나 사실 이 작품을 통해 그는 냉전하 탈식민주의적 민주화 과정의 현실에 대한 그의 탐구를 심화했다. 무속을 비롯한 토착 신앙인들의 집성지를 이루었던 계룡산은 이들을 줄기차게 억압하거나 주변화했던 식민과 전쟁, 냉전과 독재, 현대화 등 서로 다른 지배체제의 목격자로 등장한다. 동시에 이 목격자들은 때론 저열히, 또한 엄연히 생존하며 존재의 힘을 알리는 현실이기도 하다. 〈신도안〉은 다시 한번 남한의 특수한 역사적, 정치적, 문화적 현실을 관통하며 교란하고 재고하게 하는 개념적 현실주의적 힘을 발휘한다. 다만 이 현실주의는 이전과 달리 조심스럽게 함께하며 살아가는 삶에 대한 관찰을 동반한다. 억압을 피해 모인 종교인들은 집단을 이루어 살았고, 산 혹은 신에 기댄 그들의 삶은 서로 다른 신을 섬기는 것에 대한 반목 없이 공존했다. 무엇보다 그들은 '나', 인간이라는 근대적 주체성 이전, 아니 그것을 넘어서는 삶 안에 신을 모신 이들이지 않은가. 실제로 〈신도안〉을 만들게 된 배경에는 작가의 삶을 위협한 건강의 위기가 있었기도 했다.

　　박찬경의 〈신도안〉 이후 작업들은 줄곧 인간이 조성한 현실을 넘어선, 숭고한 자연을—혹은 자연의 재현을—대상으로 하거나[〈정전〉(2009)], 체제에 의해 이름도 기억도 없이 사라져간 이들에 대한 애도(〈세 개의 묘지〉)에 헌정된다. 영화계의 생산과 유통 방식을 따른 그의 첫 장편영화 〈만신〉은

애도에 바탕한 현실주의를 대중적으로 소통하려는 시도였다.
SeMA 비엔날레 미디어시티서울 2014의 큐레이팅을 통해선
자신의 '개념적 현실주의'를 대신할 만한, 게다가 흥미롭고
친근하기까지 한 '귀신' '간첩' '할머니'라는 세 단어의 조합을
주제로 국내는 물론 아시아 미술계의 매핑을 시도한다. 무속은
귀신과 소통하고, 간첩은 억압하는 동시에 의지하고, 이 모두를
할머니가 기억하는 식으로 구성된 이 주제는 쉽게 이해하고
감각할 수 있다. 〈밝은 별〉(김상돈과 협업, 2017), 무속 도구
중 하나인 명두를 소재로 우주적 이미지들을 '개념적'으로
그려내는 회화 연작들까지 포함하여 형식, 매체, 유통 구조
모두에서 그의 작업은 다채로워지고 넓어지고 과감해졌다.
그러나 이러한 확장은 자기선언적이고 공격적인 것이
아니라, 어우르고 아우르는 이해와 포용적 태도에 기반한다.
사실 무속이나 애도는 민중미술, 특히 광주 민주화운동의
트라우마를 겪어야 했던 광주의 민중미술 작가들의 활동에
줄곧 등장하는 주제이며 의례였다. 숭엄한 자연도 마찬가지다.
그렇지만 애도와 선동과 탐구와 문제화를 함께 녹여내는 것은
박찬경의 특수한 기여다.

　　2014년 세월호라는 전국적 트라우마를 겪고, 60~70년대
독재정권이 복권하는 듯한 연이은 보수 정권의 집권으로
남한 사회는 민주주의로부터 다시 한참 후퇴하는 듯했다.
그 문화가 신자유주의적이고 신식민적인 것은 말할 것도
없다. 반테러리즘으로 인한 우경화와 자본주의를 강화하는
긴축재정으로 상응하는 진통을 겪는 유럽에서 박찬경은
유럽에서의 첫 개인전(2015)을 갖는다.[13] 당시 기관 차원의

13　　INIVA와 스웨덴의 IASPIS, 그리고 네덜란드의 카스코 아트 인스티튜트
　　　주관의 Practice International이라는 국제주의 리서치 연구 네트워크의
　　　일환으로 진행된 개인전으로, 필자가 큐레이팅(협력 박재용)을 맡았다.

위기를 맞아야 했던, 한때 탈식민주의 문화의 선두에 있던
INIVA(Institute of International Visual Arts)에서의 전시다.
작가는 장시간에 걸친 굿의 마무리 의식에 무명의 죽은 영혼의
넋을 위로하고 해원하기를 기도하는 "파경"이라는 제목을
부쳤다.

이 전시는 〈신도안〉과 이후의 작업이 중심을 이루되
만신 김금화와의 오래된 인터뷰나 굿 영상을 포함해 다수의
영상 및 도서가 비치되었고, 굿도 여럿, 망자도 여럿, 전시
아이템도 여럿인 개인전이었다. 이 전시에서 처음 선보이는
신작 〈작은 미술사〉에 대해 몇 년 후 작가는 식민 자본주의
체제의 영향 속에 보편적 소통의 불가능성을 인정하는
"다소 뻔뻔스러운, 좋게 말하자면 대담한 작업"[14]이었다고
밝힌다. 그런 뻔뻔함과 대담함은 먼저 겨자색으로 페인팅한
커다란 벽에 듬성듬성 붙여진 미술 작품 인쇄본들과 작가가
연필로 적어 내린 역사나 듬성듬성한 문장의 해설에 오롯이
드러난다. 하지만 동시에 "미술사적으로 심오한 사유를 펼치는
학문적인 시도가 아니라, 식민적 맥락없음과 단절하는 '연결의
제스처'"[15]라고도 했다. 사실 이 인쇄본들은 그의 '개념적
현실주의'의 주요한 근거가 되었던 개념미술 및 민중미술
작품들, 〈신도안〉과 그 이후 작품들에 근접적 연구 대상이었을
무속화나 한국과 일본의 전통 회화를 망라하고 있다. 이들
이미지들과 관계하는 듯 혹은 딴짓하는 듯 쓰여진 해설은
사실은 고백, 때론 푸념과 풍자, 가르쳐주고 싶은 것들을
관객과 나누고 있다. 노승의 뒷모습을 그린 김홍도의 그림을
보면서 카스퍼 다비드 프리드리히(Caspar David Friedrich)의

14 박찬경, 「'안녕'」, 『안녕 安寧 Farewell』, 전시 도록(서울: 국제갤러리,
 2017).

15 같은 글.

그 유명한 〈안개 바다 위의 방랑자〉(Wanderer above the sea of fog, 1818년경)를 떠올렸지만 프리드리히의 그 작품을 보면서 김홍도의 그림을 떠올리지는 않았다는 고백을, 민정기의 〈금강산 만물상〉(2014)에 대해서는 대뜸 이 산이 북한에 있으며 애니미즘적 회화라고 알리고, 한 무속회화를 통해서는 바리데기 신화를 알리기도 하고, 마이클 애셔(Michael Asher)의 프랑코 토셀리 갤러리(Galleria Franco Toselli)의 개입/설치 사진을 두고는 역시 대뜸 서울의 주요 미술기관들이 모두 과거 독재나 식민체제의 억압과 통제 기관의 자리였다고 일러바치는 식이다. 그래서 이 미술사의 이야기들은 "요강, 망건, 장죽, 종묘상, 장전, 구리개 약방, 신전, 피혁점, 곰보, 애꾸, 애 못 낳는 여자, 무식쟁이, 이 모든 무수한 반동이 좋다"고 한 「거대한 뿌리」의 김수영, 그리고 파경을 읊는 만신과 장단을 맞추는 듯, 식민적 조건을 살아가는 나와 타인들을 위로하며 동행한다.

'작다'는 것은 그래서 개념적 선택이 된다. 아니 '이러이러한 현실'을 살아가는 우리들에게 개념적인 것은 '작은' 태도를 가질 것을 권유한다. 그런데 작은 것은 또한 무수한 다른 작은 것과 연대하므로 거대해진다. 때문에 '작은 현실주의'를 통해 우리는 내일의 미래를 만들지도 모르고, 그러한 거대함에 희망을 걸면서 계속 현실을 적시하고, 현실에 개입하고, 그 현실을 바꾸어나갈 명민함을 발휘할 수 있을 것이다. 박찬경의 현실주의가 지속해야 할 이유이기도 하다.

작은 미술사, 거대한 뿌리

박소현

I. 〈작은 미술사〉를 위한 방법론:
한국 현대미술의 '식민성'과 비평 공동체로부터
〈작은 미술사〉는 박찬경이 2015년에 런던 INIVA에서 열린
개인전을 위해 처음 만든 것이고, 그 후 2017년 한국의
국제갤러리에서 개최된 개인전《안녕 安寧 Farewell》
(국제갤러리, 2017)에서 다시 선보였다.

> … 경제 문화 등의 유례없는 세계화는, 지역적 특수성
> 자체를 세계 자본이 증식하는 장소로 만든다. 그래서
> 특별히 지역적인 소재나 주제를 다루는 작품은
> 오리엔탈리즘의 장소로 급격히 식민화되기 쉽다. 그
> 결과 지역의 문제는 흔히 오리엔탈리즘과 결합하고,
> 세계의 문제는 여전히 극심한 서구 선망과 결합한다.
> 이것이 식민 문화 한복판에서 늘 경험하는 것이며, 그
> 결과 맥락 없음, 맥락 약함, 맥락 포기, 역사 서술의
> 불가능성(거꾸로 작가의 개인성과 고유성에 대한 거의
> 애처로운 집착)은 식민성의 가장 뚜렷하고도 불행한
> 특징이 된다.[1]

박찬경이 보기에, 그를 비롯한 한국 작가들의 불행은

[1] 박찬경, 「'안녕'」, 『안녕 安寧 Farewell』, 전시 도록(서울: 국제갤러리,
 2017), 14.

'식민성'으로 집약된다. '식민성'은 '세계'와 '지역'이라는 추상적인 심상지리 사이에서 방황하는 현대미술 제도의 고의적 또는 무의식적 무능함, 그 협애하게 경직된 서사/ 제도의 위협적인 확대 재생산을 문제 삼고 질타하는 말이다. 그가 현대미술의 조건이 되어버린 이 '식민성'을 끊임없이 문제화하는 방식은, 그로 인해 삭제되거나 누락된 구체적인 장소, 시대, 역사와, 그 안에서 살고 죽고 기억되거나 잊혀간 이들의 생활과 예술을 집요하게 탐색하는 것이다.

그가 〈작은 미술사〉를 처음 발표한 해에 예술감독을 맡았던 서울시립미술관의 SeMA 비엔날레 미디어시티서울 2014에서도 이런 문제의식과 해법은 다르지 않았다. 이 비엔날레를 보고 평론가 김정현이 근대의 타자들을 아카이브 형식으로 집결시킨 근대인의 사당과 같다고, 아시아의 전통과 정체성을 찾으려는 기획자가 미술관을 아주 흥미롭거나 지루한 박물관으로 만들어버렸다고 논평한 것은 적확하다. 또한 김정현이 던진 질문들, "근대적 타자의 역사를 드러내는 과제는 과연 무당이 되어야만 밝힐 수 있는 것인가? 예술가는 이를 위해 무당을 자처할 수밖에 없는가?" "게다가 이러한 예술적 작업이 '전통의 발견'이라는 이름 아래 수행되어야 할 이유는 무엇인가? 왜 영매는 동시대의 사건이 아닌 근대의 역사에 집중하고자 하는가?" 역시 마땅히 물어야 할 질문들이었다.[2]

그런데 이 논평과 질문에 공감하는 입장에서 나의 관심은 마땅히 던져져야 했던 그 질문들에 대한 답이었다. 미제(未濟) 상태로 남겨진 그 질문들은 그 언어나 모양새는 다를지언정 나의 질문이기도 했던 까닭이다. 〈작은 미술사〉에 관한 이

2 김정현, 「《미디어시티서울 2014, '귀신, 간첩, 할머니'》 미디어 담론에서 영매의 아카이브로」, 『2015 SeMA─하나 평론상/2015 한국 현대미술비평 집담회』(서울: 서울시립미술관, 2015), 58~65.

글의 출발점도 그런 질문들이다. 그 답을 구하는 나의 방법은
실로 단순하다. 작가로서의 활동만큼 혹은 그 이상으로
왕성하게 비평 활동을 해온 그의 여러 글을 정독함으로써
박찬경 자신에게서 답을 찾는 것이다. 이 단순하고도 그리
새로울 것 없는 방법에 기대게 된 계기 중 하나는 2016년에
박찬경과 이영욱이 함께 쓴 꽤나 긴 전시 서문 「앉는 법:
전통 그리고 미술」이었다. 1996년의 박찬경과 2016년의
박찬경은 그 사이에 가로놓인 시간을 지워버리듯이, 거의
같은 질문과 변함없는 언어로 독자들을 설득한다. 박찬경이
〈작은 미술사〉를 놓고 풀어내는 문제의식과 해법 역시 최근
몇 년 사이에 새롭게 돌출한 것이 아니다. 그가 적어도 20여 년
전부터 품어온 오래된, 하지만 그에게는 전혀 낡지 않은 현재적
문제인 것이다.[3] 실제로 그는 "낡아 보이는 문제 제기 속에서도
합리적인 핵심은 계속 의제로 남아야 한다"고 설파한다.

3 가령 이런 문장을 꼽아볼 수 있다. "우리는 최소한 '글로벌리즘'과
 '지역 정체성'이라는 이분법이 상상적이거나 허울뿐인 경우가 많다는
 사실을 인정하면서 이 토론을 시작해야 한다. 그러한 이분법은
 상상적이다. 왜냐하면 앞서 말한 대로 '글로벌리즘'이 (아마도
 멕시코의 '치아파스'처럼 명백한 저항운동의 주체를 형성하고 있는
 지역을 제외하고는) 지역 정체성의 구성에 참여하고 있기 때문이다.
 그것은 허울뿐인 경우가 많다. 왜냐하면 우리의 경우 지역의 고유성
 자체가 제도를 통해 성장해 있지 않은 불명확한 대상이며, 학제적인
 축적물도 매우 부실한 상태이기 때문이다. 한국을 '제3세계'나 '주변부'
 '동북아시아'로 부르는 것을 통해서 한국이나 광주의 지역성이
 담보되는 것처럼 생각하는 것은 어리석은 일이며, 정체성 이야기가
 나올 때마다 이러한 공식을 간판처럼 들고 나오는 행태, 더구나
 그러한 고전적인 범주에 기초해 읽어볼 만한 어떤 글도 써내지 못한
 평론가들이 오히려 서구의 담론에 의지해 갑자기 진보적인 인사로
 행세를 하는 것은 정말 눈꼴사나운 일이 아닐 수 없다." 박찬경,
 「리뷰/제2회 광주비엔날레—'지구의 여백'의 지도그리기」, 『포럼A』
 창간준비호(1998): 11.

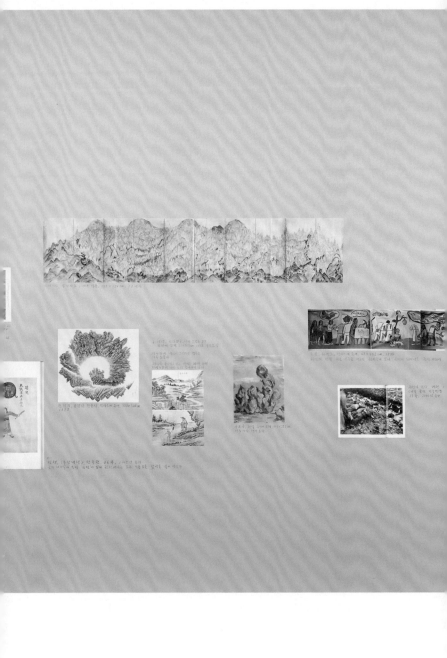

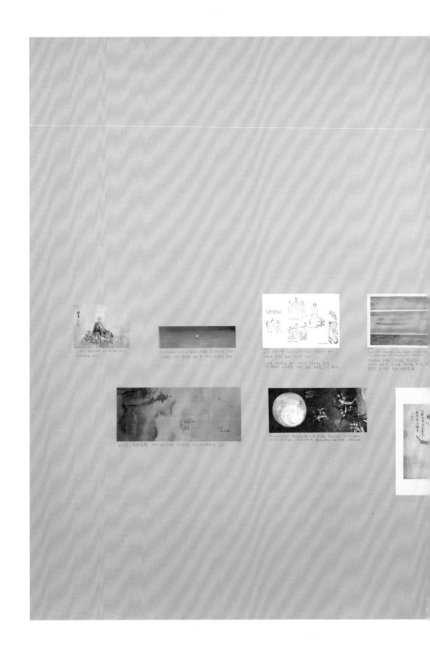

Untitled. Pak-Lia, Hong Fu Park in a territory
was small. collection of Haruaba Arts Museum.

고화장식 바탕이 되었던 바다은 색칠 활은
파도와 태양을 바그리아 움직이지 보관

Los Angeles County Museum for First in one scene,
175 × 8.833 × cm., 1983-4, Mandatum Museum and Souljoah
Gregory Serna-Center Arts Culture, Washington, D.C.

이 그림 부분이라고 할수도 있을 것같은 바탕에서 봤다는
도오와여서 그러한 작동찬하여도는 바로 근원과하여서
군인적 그림의 화마들 관심이다.

기여다 유내어 및 기법.
영기의 아테로고브러크도.
475
(기. 도자기)

Michael Asher, Proof to Astra Trodi-
tion, 17 September - 8 October - 19?1
drawing work in restoration. photo by
Gregor Schneder

[약약지나 화집 자매들 그 마다
거같이 엄마무형봐고대 바다였어 결
약한 아마구라 나라-아아-대라 작이다.
서디아아었다. 나라다다

일한면, 기소이시기의 바탕가.
《계약반 저울소~스작악야》
그대의 웹북요, 에서, 489

비소비 대. 《四秘비사업·동탄사업》
2843.2744

국제갤러리 박찬경 개인전 《안녕 安寧 Farewell》(2017.5.25.~7.2.) 설치 전경. 이미지 제공: 국제갤러리

그리고 그래야만 하는 이유는 "3·11과 4·16을 겪으면서, 우리가
최소한으로 믿고 있었던 공공의 시민적 합의 수준이 거의
대부분 거짓이었"음이 드러났고, "한국 사회는 민주주의 문화의
기본에 도달하지 못했다"는 데 있다고 말한다.[4] 그러니 〈작은
미술사〉 또한 그 오래된 입장들과 진술들을 통해서 비로소 그
의미를 드러내지 않겠는가.

　게다가 그가 〈작은 미술사〉를 "식민적 맥락 없음과
단절하는 '연결의 제스처'"[5]라 규정했을 때, '연결의 제스처'란
단순히 박찬경이라는 개인의 예술적 맥락을 이해시키려는
자기서사의 구축으로만 한정되지 않는다. '식민성'은 이미
오래 전부터 한국 현대미술의 현장 곳곳에 침전되어 있는
공통의 경험이기 때문이다.[6] 그래서 한국 현대미술의
'식민성'을 고뇌하는 박찬경은 하나이면서 여럿이고,
개인이면서 집단이다. 그는 최근까지도 작가이자 평론가/
이론가로서, 미술비평연구회, 미술인회의, 포럼A, 대안공간
풀, 저널『볼』, 국선즈[7] 등 집단적 미술비평과 미술운동/예술

4　박찬경, 「'포럼a'와 이후」, 『2015 한국 현대미술비평 집담회』, 164.

5　박찬경, 「'안녕'」, 14.

6　'식민성'은 "작품의 성패와 가치에 대해 직접 말하는 것을 성숙하지 못한
　태도로 간주하는" 문화, "작품을 무수한 참조들 속에서 해석하고, 작품의
　현실적인 동기와 근거들을 조회해보지 않는 대신, 선진외국의 미술사나
　사상에 강박적으로 좁은 수로를 대는" 미술비평, 그럼으로써 "내가
　무엇을 하는지 모른다는 것에 당당해지며, 세계의 모든 문제를 고민하는
　것처럼 예술가연하는 가운데 단 하나의 구체적인 탐구가 결여된 문화를
　정착시"킨 한국 현대미술의 역사 등, 한국 현대미술 현장의 해묵은
　문제로 거론되어왔다. 포럼A, 「한국 미술의 점진적 변혁—'포럼A'의
　소개」, 『포럼A』 창간준비호(1998): 4~5.

7　'국선즈'는 2015년 문체부가 장기간 공석이었던 국립현대미술관
　관장직에 바르토메우 마리(Bartomeu Mari Ribas) 전 바르셀로나
　현대미술관 관장을 유력 후보로 검토하고 있다는 소식이 알려지면서,
　또 미술관에서의 그의 검열 논란 전력이 전해지면서, 이에 대해 국가의

행동을 끊임없이 도모해왔다. 그리고 그의 작품들은 이러한 비평 공동체의 실천들과 상호 참조하며 두께를 더해왔다. 그런 까닭에 〈작은 미술사〉가 '연결의 제스처'라면, 그것은 복수의 박찬경들이 존립해온 공통의 조건을 문제화하는 또 다른 실천이고, 기왕의 미술사에 대해 '점진적 변혁'을 요청하는 또 다른 선언문일 수도 있다.

　　"작가는 자신의 메시지를 제멋대로 바꾸거나 유실시키는 질서와 대립하고 있는가, 또는 그러한 시스템을 고치지는 못한다고 하더라도 이를 '문제화'하고자 하는가?"[8] 그의 손에서 탄생한 공동의 선언문들에서 호명되는 '작가'는 그 자신일 뿐 아니라 동시대의 동료들, 그리고 한국 현대미술사라는 이름으로 연결을 기다리는 과거 또는 미래의 존재들이다. 이 '작가'들에게 기성의 미술사란 '자신의 메시지를 제멋대로 바꾸거나 유실시키는 질서' 중 하나로서 대립하거나 문제화할 대상이다. 현재도 여전히 그렇다. 그는 미술사의 태생적 한계, 즉 일제강점기와 근대화를 거치면서 성립된 식민적 근대화의 구성물이라는 점이 '식민적 해석'을 초래하고 현실과의 괴리를 낳는다고 믿는다.

　　'미술사'는 가능한가? 미술사는 대체로 서구에서 온 것이며, 서구의 방법론이며 제도다. 지역의 특정한 현실에서 나온 미술사 방법론이 있어야 미술사가

책임 있는 응답과 조치를 요구한 미술인들의 예술 행동이다. 이들은 '국립현대미술관장 선임에 즈음한 우리의 입장'(약칭 '국선즈')이라는 이름으로 공개성명 발표, 토론회 개최, 1인 시위 등의 활동을 이어갔다. 보다 상세한 내용은 박소현, 「탈-공유(公有)의 공공성: 국립현대미술관, 국선즈, 커머닝」, 『미래 미술관: 공공에서 공유로』(경기 용인: 백남준아트센터, 2018), 141~160 참조.

8　　포럼A, 「한국 미술의 점진적 변혁―포럼A'의 소개」, 5.

가능하다면 지금까지 '미술사'라 불릴 만한 것은
없다고 봐야 한다. 그래서 정확히 말하자면, 이미 미술
언어의 전제로 깊이 깔려있어 당연시되는 식민적,
제도적 개념들을 모두 의심하는 것이 필요하다. 그
언어는 '기존의 해석에 반대한다' 또는 '모든 해석이
기존의 해석이므로, 해석에 반대한다'가 된다.
나아가 '대부분의 해석이 식민적 해석이므로, 해석에
반대한다'가 된다. 지역의 실천적 동기에서 비롯된
자생적 미술 언어가 필요하다.[9]

'식민적 해석'이라는 그 모든 의심과 반대로부터 전적으로
자유로운 미술 언어/미술사가 가능하겠느냐고 되물을 수도
있다. 하지만 '미술사'에 대한 그의 입장은 분명 전(全)부정이다.
그것은 식민적 근대화와 함께 태동해 식민 지배에 공모해온
아카데미즘으로서의 미술사에 대한 부정이다. 일종의 탈식민적
'순수주의'와도 같다. 도대체 식민적 아카데미즘으로부터
단절하고 '지역의 실천적 동기'와 결합한 미술사는 어떤
미술사인가? '식민적 해석'을 벗어 던진 '자생적 언어'로서의
미술사는 어떤 모습인가? 그가 도모하는 '지역의 실천적
동기'란 무엇인가? 〈작은 미술사〉는 이러한 단절과 자생이라는
거대한 프로젝트의 설계도일까?
　　적어도 '지역의 특정한 현실' 내지 '실천적 동기'가
미술사를 가능하게 하는 미술사 방법론의 원천이라 믿는
예술가에 관해서라면, 그가 부정하는 미술사적 관행 즉
"작가의 개인성과 고유성에 대한 거의 애처로운 집착"에
그의 예술을 대입하는 해석은 애초부터 부정한 방식이다.

9　　박찬경, 「'포럼a'와 이후」, 167.

'작가론'이라는 이름의 이 '애처로운 집착'과 거리를 두기
위해서는 박찬경보다는 박찬경들에 기대는 것이 더 적절할
수 있다. 즉 그가 참여한 비평 공동체들에서 펼쳐진 다양한
탐색과 갑론을박, 그 더디고도 지루한 논쟁들과 공동 작업들을
통해 박찬경의 작업에 접근하는 통로를 찾고 그 의미를
구성해보는 것이다. 이것은 박찬경을 따라서, "지역의 실천적
동기에서 비롯된 자생적 미술 언어"인 박찬경들의 말을
통해, 한 예술가와 그의 작품을 이해해보려는 시도인 셈이다.
무엇보다도 1990년대 이후 박찬경들은 침묵하는 예술가(또는
제도적 규정에 순응하는 예술가)를 더는 미덕으로 삼지 않고,
자신들을 포함한 동시대적 작업과 작가들, 그리고 이로부터
확장되는 미세한 역사적 관계망에 대한 비평 언어를 스스로
만들어내는 자기규정적 실천을 "작가로서의 실천"[10]으로
삼아왔기 때문이다.

10 이와 관련해 1998년 성곡미술관에서 열린 사진에 관한 『포럼A』
 세미나에서 박찬경은 다음과 같이 말했다. "사진의 '수행성'을 개개의
 사진 자체나 제도는 비어있는 것이고 그것을 계속 다른 방식으로
 채우는 거라고 이해한다면 사진의 본질에 대한 정의는 모두
 본질주의로 취급됩니다. 예를 들어 중요한 사진적 사건들, 예를 들면
 근래 연일 금강산 사진이 신문에 실리는데 그 사진에 대한 비평이
 전혀 개발되고 있지 않고 있습니다. 이러한 활동은 완전히 공백으로
 남아있고 서구에서도 그런 문제를 제기하는 사람들은 대부분 비평가나
 이론가들이고 작가는 많지 않아요. 그런 비어있는 영역들을 작가로서의
 실천이라는 측면에서 일단 충분히 드러내는 것이 필요하고 작가로서의
 실천에 국한되지 않는 새로운 '사진 활동'이 필요합니다." 박신의, 이영준,
 정주하(발표), 박찬경(사회), 오형근, 전용석 외(청중 참석), 「사진의
 권력―'예술과 사진' 담론 상황과 문화정치」, 『포럼A』 4호(1999): 23.

2. 〈작은 미술사〉의 이론적 지평: 미술문화의 민주화,
아방가르드, 탈냉전의 미술사

이른 시기부터 박찬경(들)은 비평의 '구체성'에 천착했다.
그것은 한국 근현대미술사의 중요한 전환기를 '자의식적으로'
통과하고 만들어온 이들에게 더욱 절박할 수밖에 없는 역사적
자기규정의 문제였다고 볼 수 있다. 1980년대 후반에서
1990년대에 이르는 87년 민주화운동과 절차적 민주주의의
성취, 베를린 장벽 붕괴와 소비에트 연방 해체에 따른 탈냉전,
서울올림픽을 계기로 한 미술제도의 팽창과 중산층 소비문화의
확산, 세계화와 정보화 등으로 숨 가쁜 변화의 시대였다. 동시에
민중미술운동과 포스트모더니즘의 다원주의가 교차하며 한국
현대미술이 전 지구적 '동시대성'을 획득하는 전환기로도
평가되어왔다. 이 '동시대성'의 함의는 다분히 논쟁적인
것이지만, 민중미술운동의 후속 세대이면서 동시에 비판적
단절을 모색해온 박찬경은 역사적 시간과 계기를 되살리고
문제화하는 데 천착했다. 그리고『포럼A』(1998~2005)와 저널
『볼』(2005~2009)은 문화정치를 주창하며 그러한 박찬경의
문제의식을 긴밀하게 함께 호흡한 비평 공동체였다. 특히나
『포럼A』는 세기 전환기의 비평 언어들이 생생하게 표출된 미술
공론의 장이었다.

　　『포럼A』에 발표한「개념미술, 민중미술, 행동주의를
이해하는 기본적인 관점―민주적 미술문화에 대한 관심을
촉구하며」(1998)에서, 박찬경은 역사적 아방가르드가
"기록적인 물신으로 미술사에 등록"되는 것을 예정된
'전위예술의 딜레마'로 숙명화하길 거부한다. 대신, 그는
"운명적인 것은 없으며, 모든 과거의 것은 그것의 역사적인

구체성 속에서만 영원"하다고 말하며,[11] 아방가르드를
현재화하고자 했다.[12] 그 방법은 우선 국제적 상황주의자들,
개념미술, 초기 민중미술 등과 같은 역사적 아방가르드의
'역사적 구체성'을 복원해서, 그로부터 현재적 실천의 지침을
얻는 것이었다. 그것은 다음과 같이 '문맥적 실천'으로 집약되는
것이었다.

> 미술의 위대한 자산들은 하나의 이념 아래 개괄될 수
> 없으며, '진보성'은 견고하고 투명한 실체가 아니라는
> 것이 그러한 지평을 지탱하는 논리이며 가치로서
> 정당화되어야 한다. 실제로 미술은 '때에 따라서',
> 이데올로기 일체에 대해 공공연하게 적대함으로써
> 진보적일 수 있었고, 그럴 때에 예술의 진보성이란
> 작품의 도상적인 내러티브나 '텍스트'로서 고정된
> 진실, 물리적 대상으로서의 작품이기보다는, 작품과
> 사회 사이의 관계적인 의미나 '문맥적 실천'(contextual
> activity), 상황의 변화, 사건의 도모에 의해 생산, 발명,
> 창조적으로 소비된다.
> 　　개념미술의 가장 중요한 업적은, 바로 이러한
> 상황과 문맥을 결정적인 것으로 보는 데 있다. 그리고
> 바로 이 점에서 개념미술과 민중미술은 교차된다.
> 알다시피 민중미술은 미술'운동'을 주창하였고,
> 운동(movement)이란 그 말 자체의 의미에서 언제나

11　박찬경, 「개념미술, 민중미술, 행동주의를 이해하는 기본적인 관점
　　—민주적 미술문화에 대한 관심을 촉구하며」, 『포럼A』 2호(1998): 22.

12　이 시기에 그는 90년대에 등장한 '신세대 미술'을 언급하면서, 민중미술
　　이후 한국에서 역사적 전위운동은 90년대를 통틀어 사실상 뚜렷한
　　모습을 갖지 못했다고 평한다. 박찬경, 「제도의 문화화」, 『문화과학』
　　12호(1997): 58.

특정한 정황, 문맥적인 관계에 대해서뿐만 아니라
그 속에서 자신을 포함한 관계를 변화시킨다는 것을
뜻한다. 초기 민중미술의 충격과 반향은 바로 그러한
'문맥적 적중과 파열' '맥락을 재료로 이용하는' 방법의
경제성과 즉시성(immediacy) 때문이다.[13] (강조는 원문)

그런데 이 글에서 흥미로운 지점은 이러한 '문맥적 실천'이
현재에 대한 역사적 평가 방식 내지 관점을 추동했다는 점이다.
아방가르드의 '역사적 구체성'에 대한 관심은 현재에 대한
역사적 평가를 강제하는 요인이었던 것이다. 그리고 그의
역사적 평가는 서구적 근대화의 소산인 부르주아 시민문화
또는 '민주적 미술문화'를 준거로 삼는다. 그는 아방가르드의
지반이 되는 고급문화의 부재와 대중문화의 부실함이
부르주아 시민문화가 제대로 개화해본 적 없는 한국의
'유사-현대'(pseudo-modern)에 대한 증거라고 보았다.[14] 즉
부르주아 시민문화라는 선행 조건이 충족되어야만 진정한
아방가르드는 가능하다. 그러지 못할 경우, 그것은 가짜가 된다.
문화적 근대화에 대한 이러한 인식은 정치적 민주화와 예술적
민주화의 시차를 설정하는 것으로 연결된다. 그는 1980년대
이후 민주화운동과 그에 따른 제도적 민주화를 거치면서
예술제도도 비약적으로 팽창했으나, 그러한 예술제도들은
정치적 민주화의 불완전한 성취에도 못 미치는 상태에 있는
것으로 인식되었다. 일종의 문화적 지체인 셈이다. 그래서
미술문화의 민주화 또는 민주주의적인 공공성을 실현할
예술제도의 개혁이 우선적인 과제가 된다.

13 박찬경, 「개념미술, 민중미술, 행동주의를 이해하는 기본적인
 관점—민주적 미술문화에 대한 관심을 촉구하며」, 22.

14 같은 글, 20~21.

민주주의의 예술제도적인 등가—문화 주체들의
합리적인 의사결정에 의한 제도의 공공성—를
성취하는 것에 사실상 미래 예술의 사활이
걸려있다고도 볼 수 있다. 작가, 제도, 관객이 문화적
광장에 참여하기 위한 수단들이 최소한의 절차적
민주주의도 이루지 못하는 상황에서, 전위적 예술
활동은 최소한의 상식적인 일까지도 포함해야만 하는
것이다. 한국과 같이 근대주의의 기초적인 공리가
와해되어 있는 곳에서, '부정'이나 '탈주'가 근대적
이성을 '비판적으로 지지'하지 못한다면 그것은
지식인의 소아병이거나 자기만족적인 전위주의에
불과하다.[15]

그에게 시급한 과제는 민주주의의 예술적 등가를 성취하는
일, 즉 문화적 지체를 해결하는 일이 된다. 이는 엄밀히 말하면
부르주아 시민문화를 온전하게 형성하는 일이다. 이 "최소한의
상식적인 일"이 아직까지 성취되지 못한 것이 한국의 현재이고,
그렇기 때문에 한국은 "근대주의의 기초적인 공리가 와해되어
있는 곳"이다. 그리고 이 성취되지 못한 문화적 근대화는
불가피하게 아방가르드의 몫이 된다. 즉 아방가르드는 기성의
근대를 부정하거나 탈주하는 것이기만 해서는 안 된다. 그것은
근대를 건설하면서 근대를 넘어야 하는 역설적인 사명을
부여받는데, 우선의 과업은 근대를 건설하는 것, 가짜 근대가
아닌 진짜 근대를 형성하는 일이다.

　　아방가르드를 이렇게 재규정하는 것은 서구의
아방가르드와 한국의 아방가르드 사이의 차이 또는 간극을

15　같은 글, 21.

일종의 구체적인 상황/맥락으로 받아들이는 것이었다.
이영욱의 「아방가르드/이방가르드/타방가르드」(2000)를 보자.

> 중요한 것은 끊임없이 변화하는 구체적인 상황
> 속에서 맥락에 따라 또 어떠한 전략을 취하고 어떻게
> 그 역사적 전략을 활용하는가 하는 것이다. 그리고
> 이런 필요로부터 아방가르드는 필요에 따라 얼마든지
> 논의될 수 있고 또 되어야 한다. 또 다른 이유는
> 무엇보다도 아방가르드가 죽어간 그곳과 이곳의
> 차이, 즉 양자의 역사적 경험의 층위에서 유래하는
> 차이 때문이다. 심지어 아방가르드의 죽음은 이곳의
> 일이 아닐 수 있다. 거기에서 죽었다고 여기에서
> 마찬가지로 죽어야 한다는 법은 없다. 중요한 것은
> 차라리 이 간극이다. 그리고 그에 따른 복잡한
> 맥락들이다.
> 실상 온전한(?) 의미의 아방가르드라는 것은 이곳
> 식민적 근대화를 겪어온 포스트식민적 삶의 현실에서
> 불가능하다. … 그것은 불가피하게 필요한 변경을
> 가하여 굴절되거나 상이한 경험 층위를 가진 세계와의
> 충돌로 인해 변형될 수밖에 없다.[16]

이영욱은 역사적 변화가 균일하고 지속적인 것이 아니라
복합적이고 이질적이라는 관점에서 구체적인 역사적 상황에
주목해야 함을 강조했다. 그리고 이러한 역사적 구체성의
관점에서, 그는 아방가르드를 예술사의 필수적 과정이나
예술의 불가피한 운명이 아니라, 서구의 특정한 역사적

16 이영욱, 「아방가르드/이방가르드/타방가르드」, 『포럼A』 7호(2000): 2.

국면에 특정한 장소에서 벌어진 예술적 실천의 한 양상으로
상대화시킨다. 이때 "중요한 것은 우선 그것이 가능한
참조물의 하나로서 어떤 방식으로 우리들에게 연계되었고
또 채택되었느냐를 밝히는 일이다. 그리고 그것들을
얼마나 현재의 실천 가능한 공간의 잠재력을 창의적으로
확장하는 데 활용할 수 있느냐를 점검하는 일이다."[17] 즉
아방가르드를 수동적인 수용론이 아니라 능동적인 활용론의
입장에서 재인식하자는 것이다. 그러기 위해서는 서양의
아방가르드론이나 미술이론을 빌려오는 대신, '자생적인
이론'을 정립하고 이 이론에 따라 한국 현대미술의 구조 변동을
설명해야 한다.

　　그리고 이영욱은 실제로 현대미술의 구조 변동을 설명하는
이론적 틀을 제시한다. 그것은 '이곳'에서 근대화 이후
아방가르드가 연계되고 채택된 방식을 1960년대와 1980년대의
미술운동을 대비시키면서 정식화하는 것이었다. 그는 일본을
매개로 한 식민적 근대화 속에서 미술 역시 식민지 지식-
권력체계의 하나로 형성되었음을 지적한다, 해방 이후에도
이러한 관학주의적 미술문화 체계는 본질적 변화 없이 냉전에
의한 반공주의로 이어졌다. 이러한 역사적 조건에서 한국의
첫 아방가르드적 실천이 60년대 말에 등장하지만, 식민적
근대화의 모순을 벗어나지 못하고 "포스트모던적 기억상실의
면모를 탈피하지 못하"면서 주변화되었다는 것이 그의 평가다.
그에 반해, 80년대 미술운동은 식민적 근대화가 초래한 모순된
현실에 주목하고, 그와 결탁하고 있는 미술과 제도를 문제
삼으며, 한국 근대미술사의 핵심적인 문제점들에 이의 제기를
했다고 평가했다. 또한 그는 이 80년대 아방가르드가 "식민적

17　같은 글, 5.

근대화에 의해 배제되고 삭제된 전통을 탈식민의 전망을
확보하기 위한 필수적인 요소로서 부각"시켰다고 보았다.[18]
하지만 전반적으로 한국의 미술문화는 성립기의 식민적
근대화로부터 벗어나지 못하고, "아방가르드적 부정의 힘을
내면화하지 못함으로써 (탈)근대화라는 우리 사회의 문화적
요청과 지속적으로 유리된 채 진행되어왔다"는 것이 그의
80년대까지의 총평이었다. 그 결과, 이영욱은 한국 현대미술이
1990년대에 미술문화 지형의 전환[19]을 맞이하고 있음에도
불구하고, 여전히 '식민성'이 지속되고 있다고 주장했다.[20]

주목할 부분은 이영욱의 이러한 역사 인식에 동의하면서도
엇갈리는 박찬경의 입장이다. 이영욱이 식민성의 지속을
논하면서도 60년대 전위운동('모더니즘')과 80년대
미술운동('민중미술')에 대해 상반된 평가를 내렸던 반면,
박찬경은 "냉전의 유령들이 여전히 배회하고 있"다고 지적하며,
'모더니즘'과 '민중미술'을 '순수/참여'식의 냉전 논리로 마주
세우는 데서 벗어나자고 제안했다. 그것은 한편으로 90년대
이후 세계화 과정이 80년대보다 훨씬 더 교묘하고 모호하게
식민의 내면화 기술을 발전시켰다는 인식과, 다른 한편으로
탈냉전 시대에 지속되는 '비평의 공백'에 대한 위기감에서
연원하는 것이었다. 따라서 그는 80년대 민중미술의 과오인

18 같은 곳.

19 이러한 전환은 이영욱에게 미술시장의 확대, 대학 권력과 공모전
　　　구조의 퇴조, 광주비엔날레로 대표되는 국제적인 미술문화 체계의 형성,
　　　순수주의 이데올로기 틀로부터 벗어난 새로운 감수성 혹은 절차를
　　　드러내는 신세대 작가군의 출현, 정보화와 그로 인한 시각 환경의
　　　변화, 전 지구화/지역화로 인해 제기되는 문화적 정체성의 문제 등으로
　　　체감되는 것이었다.

20 이때 식민성이란 식민적 근대화로 인해 고착화된 "신화화된 미술의
　　　개념과 제도, 관행들", 그로부터 산출된 "전반적인 교양의 부족, 축적의
　　　결여"를 가리키는 것이었다. 이영욱, 같은 글, 5.

"모더니즘의 비변증법적 폐기"를 반성하면서 모더니즘을
재평가하거나, 이미 유행이 지난 작가들과 지나가버린
질문들을 소환하면서 "다시 민중미술과 모더니즘에서
배우자"고 주장한다.[21]

　　이때 '배우자'는 극복을 위한 것이었다. 그는 "왜 한국
미술에서 포스트모더니즘은 모더니즘과 민중미술의
극복으로서가 아니라 결합들로서 나타나는가?"라고 질문한다.
그가 보기에는, 형식주의로 단순화된 모더니즘은 물론, 정치적
주술로만 이해된 민중미술 모두 클레멘트 그린버그(Clement
Greenberg)가 비판한 '키치'가 되었기 때문이다. 전자는
모더니즘의 윤리적·정치적 가치를 억압하면서 '키치'가
되었고, 후자는 내부의 다양성과 변화의 기제들을 억압하면서
'키치'가 되었다는 것이다. 이는 곧 한국에서는 모더니즘
미술도, 민중미술도 "모더니티를 단순화된 이미지나 상투어
속에 가두는 대가로 자신을 아방가르드로서 이해하지 못한
채" "정치적으로나 미학적으로나 어느 한쪽으로도 기존의
질서에 무해한 경향이 되"어버렸다는 뜻이었다. 해서 그는
모더니즘과 민중미술이 각각 가능성으로서 내장하고 있었으나
스스로 억압해온 '아방가르드'적 가치들을 발굴·복원하려
한다. 그리고 이 양자로부터 발굴해낼 긍정적 가능성을 각각
'개념적' 미술, '현실주의' 미술이라 명명한 뒤 둘을 조합해서
'개념적 현실주의'를 주창한다.[22] 이러한 조합의 중요한 함의는
'모더니즘/민중미술'이라는 냉전의 이분법을 해체하여, 더는
분열적이지 않은 대안을 상상해보는 것이었다고 할 수 있다.

21　이영욱, 장영혜, 백지숙, 이동석, 정서영, 이정우, 정혜승, 최진욱, 이정혜,
　　박찬경, 공성훈, 전용석, 「E-mail 좌담」, 『포럼A』 8호(2000): 2~24.
22　박찬경, 「'개념적 현실주의' 노트―'한 편집자'의 주」, 『포럼A』 9호(2001):
　　19~24.

그리고 이 탈냉전적인 '개념적 현실주의'를 통해서
"후기자본주의 시대의 초국적 자본에 의한 전 세계의
식민화"라는 문화 상황 내지 지배 현실을 비판적으로 인식하고,
이를 창조적으로 재전유하거나 새롭게 재구성하자는 것이
박찬경의 제안이었다. 그것은 미술도 자유로울 수 없는 초국적
자본운동이 '구체적인' 현장(지역)에서 이루어짐을 인식하고,
'지금 여기'를 논쟁적인 장소로 바꾸어가는 아방가르드이며,
초국적 자본운동이 초래하는 시공간의 균질화를 실패로
이끄는(파열시키는) '저항적 지역주의'를 출발점으로 삼는
운동이었다.²³ 그리고 이러한 아방가르드의 제안은 '지금
여기'에서 '민주주의의 예술적 등가'를 찾는, 또는 미술의
민주적인 공공성을 회복하는 비평적 실천에 다름없다.

　　무수한 예술 활동과 비평과 이론을 종횡하며 난해하게
구축된 이 '자생적' 아방가르드론에서 눈길을 끄는 분명한 논지
중 하나는 이런 것이다. 즉 박찬경에게 아직 오지 않은 한국
현대미술의 아방가르드를 인도하는 길은 한국 근현대미술사의
무의식에 '억압'되어 있는 모더니즘과 민중미술의
아방가르드성을 깨우는 것이었다. 그래서일까? 박찬경이
편집위원으로 참여했던 저널 『볼』의 창간 취지문은 다음과
같이 적고 있다.

　　　토픽을 중심으로 짜여지는 새 저널은 또 우리 사회와
　　　문화예술의 블랙박스를 과감히 열고자 한다. 한국
　　　사회 문화의 무의식이 햇볕으로 나오지 않는 한,
　　　근대화든 탈근대화든 제대로 이루어질 수 없다. 한국
　　　근현대미술사를 완전히 다시 써야 한다. 전통은 또

23　같은 곳.

다른 블랙박스이다. 단원과 겸재의 그림은 보물이
아니라 한국 미술의 무의식이다.[24]

3. 〈작은 미술사〉의 기억의 정치:
'시민/귀신'의 억압적 근대화를 넘어서

그가 '블랙박스' 또는 역사의 억압된 무의식을 본격적으로
공론화한 것은 첫 개인전 《블랙박스: 냉전 이미지의
기억》이었을 듯하다. 후일 그가 "우리의 근현대미술은 식민과
냉전에 의해 깊이 왜곡되었고 상처받았다"[25]고 공언했듯이,
식민과 냉전은 모더니즘과 민중미술을 공히 '키치'로
전락시키고 그 아방가르드성을 '억압'해온 기제였으며,
그럼으로써 한국 근현대미술사를 '모더니즘/민중미술'이라는
냉전의 이분법에 구속시켜온 기제였다. 그렇게 본다면, 그가
한국 근현대미술사의 억압된 무의식을 해방시킴으로써
아방가르드를 출현시키려는 기획을 벼리는 한편에서, 그
억압의 기제인 냉전을 문제화하는 작업에 몰두한 것은
일맥상통의 상보적 실천이었다 할 수 있다. 이 개인전에서
그는 한국 현대사를 "전쟁과 냉전을 생략하려는 힘과,
불쑥불쑥 찾아오는 냉전의 귀신들 사이에서 방황해온 역사"로
규정하며, "그러한 역사를 특정한 방식으로 가공"해온 "기억의
전략들, 망각과 기억의 방법, 변형과 금기를 포괄하는 '기억의
정치들'"을 추적한다.[26] '기억의 정치'에 대해 박찬경은 다음과
같이 설명한다.

24 볼 편집위원회, 「저널 볼 취지문」, 『볼』 1호(2005): 4.
25 박찬경, 「(가칭)미술인회의 창립선언문(초안)」(2003). 박찬경 제공.
26 박찬경, 「'블랙박스: 냉전 이미지의 기억' 후기」, 『문화과학』 15호(1998):
 241.

기억은 매우 정치적인 행위이며 기억을 놓고 벌어지는
사회적인 투쟁은 복잡하고 치열하다. 사회 세력
간의 경쟁이 언제나 역사의 해석을 놓고 벌어진다는
사실은, 바로 기억과 망각의 질서를 재구성하는 것
자체가 얼마나 심각한 정치적 내용을 함축하는가를
보여준다. 그래서 사람들은 특정한 과거를 특정한
방식으로 기억하기 위한 다양한 매체, 사건을
끊임없이 창조하고 파괴한다.[27]

중요한 점은 기억의 제도/장치가 곧 망각의 제도/장치라는 데
있다. 담장을 사이에 두고 전쟁기념관과 군부대가 이웃하고
있음에도, 전쟁기념관이라는 기억의 스펙타클이 실제
군부대의 존재를 잊게 하는 마술과도 같은 효과. 또한 전쟁을
스펙타클화하면서 진정으로 외상적인 전쟁의 참혹성은
숨기는 기술. 최종적으로는 전쟁기념관이 전쟁을 픽션으로
재구성한다는 점을 최대한 은폐하기. 해서 "전쟁기념관은
전쟁망각관이다."[28] 이처럼 기억이 망각의 또 다른 형식이라면,
전쟁기념관과 같은 기억의 제도/장치들은 "불쑥불쑥
찾아오는 냉전의 귀신들"을 퇴치하는 엑소시즘(exorcism), 즉
구마술(驅魔術)에 다름없다.

그는 한국의 근대화를 '기억의 정치'에 부침으로써
고전적인 반공 이미지에서부터 탈냉전 시대의 문화
상품("간첩-탈런트")에 이르기까지, 북한과 좌익에 연루된
'이데올로기적 타자'들 또는 '냉전의 귀신들'을 가공하고
퇴치해온 냉전 이미지들을 성실히 수집하고 조사하고 분석하는

27 박찬경, 「[화보]전쟁기념관의 미학과 분단의 기억」, 『당대비평』, 1998년
 6월, 328.
28 같은 글, 329.

이미지 고고학자가 된다. 그리고 그런 작업을 통해 그가
털어놓은 심증은 한국의 근대란 북한과 '좌익'을 최대의 타자로
만드는 과정을 빼고는 말할 수 없고, 그 '이데올로기적 타자'의
이미지야말로 한국의 '근대화', 한국인의 '시민화'에서 핵심적인
역할을 해왔다는 것이다.[29] 다시 말해, 박찬경에게 한국의
근대화는 체제에 안전한, 그리고 의심할 바 없는 '시민'을
만들기 위해 비(非)시민, 즉 귀신 아닌 '귀신'을 만들어온 거대한
연극, 이른바 "냉전극장"[30]이다.
　　그리고 산은 가장 격렬했던 '냉전극장'이라는 의미에서
귀신들의 공간이다. 산은 "번잡한 도시로부터 물러나 있는
문명의 '외부'"가 아니라, "근현대를 통해 집단적 폭력을
집중적으로 치른 내부 중의 내부"다.[31] 박찬경에게 계룡산은
전통(전통적 종교문화)을 근대적 폭력이 만들어낸 가장 깊은
상처(트라우마)로서 재발견하게 한 장소이고, 그 상처를
고스란히 체현하고 있는 곳이다. 하지만 동시에 산은 "다른
세계의 지리적 상상력을 유발"[32]하는 장소다. 〈시민의 숲〉에서
산중을 배회하는 이들은 "한국 근현대사의 격변 속에서 이름
없이 희생된 수많은 사람들"[33]이다. 박찬경은 산을 떠도는 이
귀신들을 '시민'으로 명명하고 애도함으로써 '시민/귀신'이라는
냉전체제의 작위적 이분법이 와해되는 '장소 특정성'의
미학 또는 그가 아방가르드의 출발점으로 삼았던 '저항적
지역주의'의 가능성을 산에 부여하는 듯하다. 그가 우연히

29　박찬경, 「'블랙박스: 냉전 이미지의 기억' 후기」, 244.

30　박찬경, 「귀신, 간첩, 할머니, 예술가의 협업」, SeMA 비엔날레
　　미디어시티서울 2014, 『귀신, 간첩, 할머니: 근대에 맞서는 근대』, 전시
　　도록(서울: 서울시립미술관/현실문화연구, 2014), 17.

31　같은 책, 15.

32　박찬경, 「대운하와 미술과 계룡산」, 『인물과 사상』, 2008년 4월, 22.

33　박찬경, 「안녕」, 15.

찾은 계룡산에서 받은 "알 수 없는 충격"³⁴은 그러한 가능성의
발견에서 연원하는 것이었는지도 모른다.

> 전통은 '무의식'을 건드리는 어떤 것이며, 뒤통수를
> 붙잡는 어떤 힘이고, '나의 현대화'를 방해하는 매혹이고,
> 요즘 말로 전형적인 '타자'이다. 내가 '이것'으로부터
> 벗어나 있다는 일종의 불안은 내 사고 능력, 문화적
> 수용력을 언제나 반쪽으로 만들어버리는 것 같다.
> 따라서 내게 전통의 재구성이나 현대화 자체보다
> 흥미로운 것은, 전통이 하나의 타자로서, 귀신처럼 알
> 수 없는 대상으로 출몰한다는 의미에서, 증상만 있을 뿐
> 과학적인 병명을 찾기 어려운 일종의 '지역의 상처'이다.
> … 한국의 전통 유산 중에 … 가장 오래되고 끈질긴
> 생명력을 가진 것이 종교문화일 것이다. 전통 사회가
> 현대 사회보다 종교, 신화 등과 더욱 일상적이고 끈끈한
> 관계를 지니고 있었다는 것을 다시 강조할 필요는 없을
> 것이다. 다른 한편, 전통 사회의 종교문화와 신화체계는
> 근대화 과정과 가장 첨예하게 대립하는 것, 결과적으로
> 가장 깊이 숨어있는 것이기도 하다. 전통적인
> 종교문화야말로 트라우마 중의 트라우마이다. 예를
> 들어, 우리 역사 속에서 일본 제국주의와 가장 치열하게
> 싸웠으며 가장 참담하게 패배한 것은 동학이었다.
> 동학은 한국의 근대화 과정에서 최대 역사적 상처이다.³⁵

34 박찬경, 「〈신도안〉에 붙여: 전통과 '숭고'에 대한 산견(散見)」, 『신도안』,
 전시 도록(서울: 아뜰리에 에르메스, 2008), 6; 박찬경, 「어떤 산」, 『볼』
 8호(2008): 37.
35 박찬경, 「〈신도안〉에 붙여: 전통과 '숭고'에 대한 산견(散見)」, 8.

"근대화와 가장 첨예하게 대립하는 것"은 "결과적으로 가장 깊이 숨어있는 것"이다. 즉 그것은 식민과 냉전의 근대화가 억압해온 가장 깊은 무의식이다. 그래서 전통 종교문화는 그가 한국 근현대미술사의 냉전 논리인 '모더니즘'과 '민중미술'의 이분법에서 벗어나, 한국 근현대미술사를 완전히 다시 쓸 수 있게 하는 준거이자 아방가르드를 온전하게 부활시킬 가능성으로 비약한다. 박찬경에게 이 전통적 종교문화의 '실패한' 근대화는 더는 상처이기만 한 것은 아니다. 그는 그 '실패'의 잔해들 속에 "식민화되지 않은 문화"가 남아있다는 긍정적인 기대를 품는다.

> 무속은 정말이지 끈질기게 살아남아 있지만, 크게 보면 기복 그 자체로 함몰되면서 옛날보다 더욱 비문화적인 것이 되지 않았나 한다. 나는 오히려, 여전히 남아있는 '실패한 (전통) 종교문화'의 흔적들 속에서 어떤 식민화되지 않은 문화와 접할 수 있지 않을까 기대해본다.
> … 여기서 상황을 뒤집어 읽어볼 가능성이 생긴다. 전통 민간신앙이 정신의 서구화에 의해 변형되고 축소되었다고 보는 것보다, 그 변형의 전 과정이 오히려 위기에 처한 전통 신앙의 지혜로운 처신이라고 보는 편이 더 옳지 않을까. 천주교 개신교가 '토착문화'를 이용한 것이라고 단정하기 전에, 무속과 선가에서 기독교를 이용하거나 혹은 허용한 것은 아닐까라고 물을 수도 있지 않을까. 급기야 민간의 유불선무(儒彿仙巫) 기독교 통합 신앙은 보수적 종교 엘리트, 종교 관료들의 무의식을 끈질기게 괴롭히는 것은 아닐까?[36]

36 같은 글, 10.

《신도안》전(아뜰리에 에르메스, 2008)은 이렇게 희망적
발견을 이끌어내는 강력한 '매혹'의 결과물이다("전통은 …
'나의 현대화'를 방해하는 매혹"). 그런 이유에서 《신도안》전은
'모더니즘/민중미술'이라는 식민과 냉전의 이분법으로부터
한국 근현대미술사를 해방시킬 '구체적 역사성'을 제시하는
성명문과도 같다. 자신의 작품들에 의미를 부여하는 일종의
'맥락' 또는 '메타-작품'으로 기획한 〈작은 미술사〉가 대부분의
이미지를 이 《신도안》전에서 가져온 것도 그 반증일 것이다.
여기에서 그가 〈작은 미술사〉를 "식민적 맥락 없음과 단절하는
'연결의 제스처'"라고 언급한 것을 다시 한번 환기해보는 것도
유의미할 듯하다. "식민화되지 않은 문화"(전통적 종교문화)의
발견이야말로 그가 '식민적 맥락 없음'과 단절할 수 있는 조건일
테니 말이다.

　　그래서일까, 박찬경은 〈작은 미술사〉 속 오윤의
〈원귀도〉(1984)가 "'민중미술' 작가 오윤을 추앙하기 위한 것이
아니"라고 못 박는다.[37] 대신에 그는 오윤을 '예술가=무당'으로
호출한다.[38] 오윤은 일상의 모든 것에 신이 깃들어 있다는
전통의 세계관으로부터 생명 존중의 미학을 이끌어내고,
박찬경은 이러한 미학을 영화 〈만신〉의 주인공인 김금화
만신과 연결시킨다. 그렇다면 예술가와 무당의 분열은 오히려

37　박찬경, 「'안녕'」, 14.

38　박찬경은 오윤이 1980년대의 한 좌담에서 한 말을 다음과 같이
　　인용한다. "예술가라는 말을 듣기는 싫어하지만, 좋아요. 여하튼
　　저는 예술가라면 무당이어야 한다고 생각해요. 다들 얼마나 근사한
　　무당들인가가 문제이고, 얼마나 울려 주고 감동시키나가 문제지요.
　　무당만큼 울려주고 감동시켜보라 이겁니다." 오윤 외, 좌담 「오늘의
　　우리에게 굿은 무엇인가」, 『한국의 굿 10─옹진 배연신굿』(서울: 열화당,
　　1986), 91~115; 박찬경, 「김금화와 나누는 대화」, 나타샤 니직·박찬경,
　　『K.W. COMPLEX』, 전시 도록(서울: 에르메스재단, 2013), 151.

불행한 식민적 근대화의 소산일 뿐이다. 대신에 오윤의
'예술가=무당'론은 '민중미술'이 억압해온 그 내부의 다양성과
변화의 기제들 중 하나로서, 실패한 근대화의 기획을 넘어설
대안적 예술가상일 수 있다.

　　나아가, 오윤은 박찬경이 〈작은 미술사〉에서 강조하는
'수평의 숭고' 미학을 선취한 예술가다. 〈신도안〉을 제작할
당시, 박찬경은 계룡산에서 받은 충격을 "서구 미학에서
'숭고'로 부르는 것과 같은 것"이리라 추정하며, 그것을
인류 보편의 미학으로 수용하면서 그 연장선상에서 "한국과
동북아의 숭고"를 궁리하기도 했다.[39] 그러나 시차를 두고
〈작은 미술사〉에 관해 말할 때는 "현대미술에서 인류의
'보편성'을 말하는 것은 대부분 허구"이고, "바넷 뉴먼(Barnett
Newman) 그림의 숭고는 선험적인 보편 미학이나 감정일 수
없다"고 단언한다.[40] "보편성은 주어진 것이 아니라 획득하는
것"이라는 실천적이고 수행적인 면모를 강조하는 그에게
'숭고'의 안이한 보편화 내지 맹목적 수용은 지역적 특수성을
'오리엔탈리즘의 장소로 식민화하는' 세계화의 논리를
증식시킬 뿐이다.

　　'수평의 숭고'의 의식적인 수행성은 〈작은 미술사〉 속
히에로니무스 보스(Hieronymus Bosch)의 〈은총받은 자들의
승천〉(Ascent of the Blessed, 1500년대)에 반하며, 이를 변용하는
것이다. "천사의 승천이나 휴거처럼 하늘로 올라가는 이미지와
달리, 산 넘고 물 건너 어디론가 향해 간다는 전래의 서사에는
일종의 '시간적 숭고'라 할 만한 것이 있다. 이것은 서양
풍경화의 영토 관념이나 무한 공간의 파노라마와 달리, 멀리
가고 종말 없이 흘러 다니는 시간의 파노라마이다." 오윤이

39　박찬경, 「〈신도안〉에 붙여: 전통과 '숭고'에 대한 산견(散見)」, 6.

40　박찬경, 「'안녕」, 14.

〈원귀도〉에서 채택한 "옆으로 긴 두루마리 형식에는 아침 먹고 시작해서 밤새도록 이어지는 판소리나 무가의 끊이지 않는 소리가 있다. 이 구조에서는 현세와 이승, 현실과 꿈 사이에 단절보다 순환이 더 강조되기 마련이다."[41]

이러한 '수평의 숭고'는 그와 이영욱이 함께 던졌던 "오리엔탈리즘에 빠지지 않으면서 동시에 세계화의 지형 속에서 탈식민적 실천이 어떻게 가능한가"[42]라는 질문에 대한 스스로의 응답이다. 박찬경에게 '나의 현대화'를 방해하는 '매혹'인 전통은 오리엔탈리즘과 같은 것이어서는 안 되기 때문이다. 박찬경과 이영욱은 김수영의 「거대한 뿌리」를 다시 읽으며, 전통을 현대적 이슈에 조응시키는 미술 언어의 계발을 모색한다.[43] 이들에게 "전통은 아무리 더러운 전통이라도 좋다"[44]라는 시구(詩句)는 각별하다.

전통은 실제로 더럽다. '전통'은 그만큼 문제가 많고 무능력하며 현실의 삶과 단절되어 있다. … 좋다는 것은, 그만큼 중요하다는 말이다. 사실 김수영의 시 「거대한 뿌리」에서 전통은 역사와 거의 동의어이다. 이때 역사는 쓰여지지 않았거나 쓰여질 수 없는,

41 같은 글, 14~15.

42 이영욱·박찬경, 「앉는 법: 전통 그리고 미술」, 『앉는 법』, 전시 도록(서울: 인디프레스, 2016), 8.

43 박찬경은 SeMA 비엔날레 미디어시티서울 2014를 기획하며 "아시아 현대미술에서 전통(종교문화)의 수용은 주로 형식주의나 오리엔탈리즘, 민족주의와 주로 결부되어왔다. 덕분에 제의(祭儀), 신화, 우주관(cosmology), 민담 등 오래된 인류학적 판형들을, 현대가 당면한 심각한 이슈에 조응시키는 미술 언어의 계발은 아시아에서 전반적으로 지체된 느낌"이라는 문제의식을 밝힌 바 있다. 박찬경, 「귀신, 간첩, 할머니, 예술가의 협업」, 10.

44 김수영, 『김수영 전집. 1. 시』, 개정판(서울: 민음사, 2003), 285~287.

실재했던 사람들 낱낱의 구체적인 역사를 말한다.
이때 역사는 거대한 장기지속의 힘이며, 무수한 삶의
파편이 어느 순간 경외롭게 떠오를 때의 복합적인
체감을 말하는 것이 아닐까 싶다.[45]

아마도 박찬경은 그의 전통이나 역사를 "쓰여지지 않았거나
쓰여질 수 없는" 상태로 존재하다가 "어느 순간 경외롭게
떠오르는" 것으로 설정함으로써 끊임없이 실체화하고자 하는
의지이자 운동인 오리엔탈리즘과 구별하려는 듯하다. 아직
쓰여지지 않은, 심지어 쓰여질 수도 없는, "실재했던 사람들
낱낱의 구체적인 역사"란 얼마나 '거대한 뿌리'인가. 하지만 그
거대한 뿌리는 그 모습을 있는 그대로 드러내지 않는다. '수평의
숭고'는 오윤의 무한한 연속을 암시하는 미완의 파노라마나,
에드 루샤(Ed Ruscha)가 여자 친구에게 세상을 선물하겠다는
담대한 마음으로 그린 지구 밖 무한 공간[〈It's a Small
World〉(1980)] 같은 모습으로만 스스로를 드러낸다.
 분명한 것은, 박찬경이 〈작은 미술사〉에서 그리는 '거대한

45 박찬경, 「안녕」, 16. 박찬경과 이영욱은 김수영의 깨달음에서 전통을
 "삶의 과정을 통해 이전의 것들이 이후의 것들로 부단히 형질 변화하고
 변용되는 지속적인 흐름 혹은 연속 그 자체" 혹은 "장기지속-전통"으로
 재규정하고, '거대한 뿌리'란 이 "장기지속-전통의 집합체적 성격,
 기이한 출현과 재현 불가능성을 지시"한다고 주장했다. 그리고 이렇게
 거듭 당부한다. "따라서 전통을 전근대 문화 일반과 동일시하여
 고정시킨 채 그것을 전통으로 이해하는 것은 잘못된 것이다. 억압과
 단절에도 불구하고 전근대 전통은 근대적 삶과 조우하면서 지속과
 변용을 거듭하는 가운데 전통으로 이어져 왔으며, 또 그러는 가운데
 새로운 근대-전통이 형성되기도 했다. 결국 요체는 바로 이 같은 전통의
 장기지속적인 측면을 깨닫고, 조망을 확보하는 일이며, 이에 기반하여
 전통을 능동적으로 현재화하는 일이다." 이영욱·박찬경, 「앉는 법: 전통
 그리고 미술」, 23~24.

뿌리'는 압도하거나 억압하는 성격의 것도 아니고, 권위와 폭력과 배제를 수반하는 것도 아니다. 그것은 수직적 승천이 아닌 수평적 열반("석가모니 부처는 누운 채로 열반했다")과 수평적 예의["관흉(貫胸)국 사람들은 몹시 예의가 바르다고 한다. 가슴 구멍에 대나무를 끼워 높은 사람을 실어 나른다"], 나아가 잡귀들을 초대해 잔치를 베푸는 '뒷전'(전통 굿의 마지막 절차)의 수평적 포용으로 현현한다. 그가 계룡산에서 발견한 '식민화되지 않은 문화'가 민족주의적 순혈성이 아닌 "유불선무(儒佛仙巫) 기독교 통합신앙"이라는 이종 교배였음을 기억한다면, 분명 전통은 더러운 것이지만 타자=귀신=간첩을 만들지 않는 더러움이다.

그리고 이 '더러운 전통'을 발판 삼아 박찬경은 한국 근현대미술사를 완전히 다시 쓰는 일을 도모하는 듯하다. 그는 풍속화가가 아닌 도석(道釋)화가로서의 단원 김홍도와 '예술가=무당'론을 펼친 오윤을 불러내고, 산수화에 출몰한 귀신[〈귀화전도〉(鬼火前導, 1869)]과 조상의 사당을 대신했던 〈감모여재도〉(感慕如在圖, 1800년대)를 찾아낸다. 과거의 징후로서의 무수한 폐물들이 마치 뿌리줄기(리좀)처럼 망을 구성하며 옆으로 무한히 퍼져나가듯이,[46] 그가 도모하는 한국 근현대미술사는 미술/종교, 미술/민속, 미술/귀신, 미술/일상, 과거/현재, 전통/근대, 예술가/무당 등의 온갖 식민적 근대화의 이분법을 와해시키는 '연결의 제스처'다. 그러니 〈작은 미술사〉는 얼마나 '거대한 뿌리'인가.

이렇게 봤을 때, 〈작은 미술사〉는 그가 성취한 '자생적 미술 언어'의 아카이브라고 할 수 있다. 그리고 그것은 기성의 미술사에 대해 던졌던 애초의 질문들, 즉 "작가는 자신의

46 김홍중, 『마음의 사회학』(경기 파주: 문학동네, 2009), 374~382 참조.

메시지를 제멋대로 바꾸거나 유실시키는 질서와 대립하고
있는가, 또는 그러한 시스템을 고치지는 못한다고 하더라도
이를 '문제화'하고자 하는가?"에 대한 그 나름의 응답이었다고
할 수 있다. 〈작은 미술사〉에서 국립현대미술관 서울관의
장소성을 문제 삼는 것, 즉 그것이 군사시설이었던 곳에
세워지고, 건립 과정에서 사람들의 희생을 동반했던 사실을
환기시키는 것은 분명 기성의 미술제도 내지 시스템에 대한
박찬경 식의 문제 제기다. 미술관 역시도 냉전의 질서로부터
자유롭지 못한 점, 그리고 한국에서 가장 폭력적이지 않은
것으로 보이는 미술제도 역시 어이없이 사람들을 희생시킬 수
있는 제도라는 점, 그래서 냉전의 귀신과 미술제도의 귀신은
국립현대미술관이라는 장소에서 조우한다. 어쩌면 이러한
귀신들의 조우는 눈에 보이지 않는 깊은 구조를 드러내주는
것일지도 모른다. '민주주의의 예술적 등가'를 성취하지 못한
지체된 한국의 문화민주주의에 대한 문제의식이 식민과
냉전이라는 뿌리 깊은 억압 기제를 문제화하는 그의 실천들과
별개가 아님을 웅변하고 있는 것은 아닐까.

　　〈작은 미술사〉에 출현한 국립현대미술관의 귀신 이야기는
그동안 그가 미술제도를 변화시키고자 미술관 밖에서 끊임없이
벌여온 각종 노력, 예술 행동과 무관하지 않다. 현실의 제도를
바꾸는 예술적 실천의 범위는 좁은 의미의 작품 활동으로만
한정되지 않는다. '작품'은 제도적 문맥 내에서 그 목소리를
온전하게 내는 것이 어렵거나 불가능할 수도 있다. 이를
의식이라도 한 것처럼, 박찬경은 〈작은 미술사〉라는 작품에서
국립현대미술관이라는 미술제도를 질문에 부쳤다. 여기에는
분명 그가 한국 사회의 민주화 이후에 품어온 오래된 문제의식,
즉 한국의 민주주의가 아직 그 예술적 등가를 성취하지
못했다는 위기의식이 작동했을 것이다. 〈작은 미술사〉라는

일종의 '문맥'에서 국립현대미술관은 자랑스러운 국가의
예술적 성소가 아니라, 여전히 냉전의 귀신들이 출몰하는
장이자 '시민/귀신'의 폭력적인 이분법이 엄존하고 있음을
상기시키는 항목으로 등재되어 있다. 이 서울관의 전신인
군사시설이 냉전의 역사에 대한 상상을 과연 쉽게 떨쳐버릴 수
있을까. 그러한 역사를 애써 지워내는 것이 아니라 기억하는
일이야말로 '냉전의 유령'이 여전히 떠돌고 있는 현재, 그래서
수많은 죽음들이 평온한 애도 대신 낯선 냉전의 논리에
끊임없이 소환되는 현실에 임하는 '시민'의 일일지도 모른다.
박찬경은 '시민'을 '수행적인' 것으로 탈환하려는 듯하다.
'귀신'을 만들어내면서 '시민'이라는 근대적 주체를 형성해온
한국의 식민적 근대화와 냉전체제를 넘어서기 위해서는 우리
스스로가 '시민'을 적극적으로 수행해야 하고, 그러기 위해서는
'시민/귀신'의 폭력적 이분법을 직시해야 한다고 말하면서
말이다.

블랙박스:
냉전 이미지의 기억[1]

박찬경

악몽

우연히 텔레비전을 켰다가 전쟁 통에 남편을 잃은 한 할머니의
경험담을 듣게 되었다. 노인에 따르면 죽은 그녀의 남편이
예전의 젊은 모습으로 갑자기 꿈에 나타나서는, 그가 참혹하고
고독하게 전사한 장소까지 지시하며 왜 자신을 그곳에
버려두냐고 하소연하였다는 것이다. 수십 년 만에 만난 꿈속의
남편은 여전히 군복을 입고 피를 흘리며 절규하고 있었다. 이런
꿈을 반복해 꾸던 그녀는 고민을 거듭하다, 꿈에서 일러 받은
대로 '월악산 근처 장작더미 속에서 인민군의 총을 맞고 죽은'
남편을 만에 하나 아는 사람이 있을까 찾아보기로 작정한다.
정신병자 취급을 받으며 산의 근방을 죄다 수소문해본 결과,
전 남편의 죽음을 목격했다는 할머니를 천신만고 끝에 만나게
되었다. 눈이 부시도록 하얀 머리의 이 촌로는 믿기 어려운
사진적 기억력으로 당시 상황을 회상하였다. 다리에 총상을
입은 군인을 장작더미 안에 숨겨주고 며칠 동안 수발해주었다는
증언과 함께, 그의 머리에 주먹만 한 탈모가 있었다는 결정적
특징까지 기억해냈다. 꿈의 세계가 인도한 모든 정황은
확실했다. 1950년부터 땅속에 묻혀 있던 전쟁 귀신이 꿈속에
나타나 멀쩡히 살아 있는 사람을 무덤으로 인도한다.

[1] 이 글은 박찬경의 첫 개인전 《블랙박스: 냉전 이미지의
 기억》(금호미술관, 1997) 도록에 처음 실렸다.

1997년 4월 24일 『한겨레』 신문 2면에는, 황장엽 씨와 김덕홍 씨가 동작동 국립묘지를 참배하기 위해 꽃다발을 들고 경내로 들어서고 있는 사진이 지면 중간쯤에 실려 있다. 사진의 캡션은 국가안전기획부가 이 사진을 제공하였다고 밝히고 있다. 그 사진에서 눈길을 돌려 상단 쪽으로 훑어 올라가다 보면 『한겨레』 신문에서 입수한 한보그룹 대북 사업 책임자의 메모를 만난다. 다이어리에 쓰인 메모가 신문 1단 크기로 작아졌기 때문에, 우리는 돋보기를 사용해 찬찬히 보아야 그것을 제대로 읽을 수 있다.

어려운 사정에도 불구하고 지난번 지원한 사실에
장군께서 고무됨. 김성철에 따르면 2번 보고되었으며
이번 submarine 해결에 황철의 협력 가능성이
고려되었다고 함

기사 내용의 도움을 받아 이 메모를 해독(解讀)해보자면 이렇다. '지난번 한보의 황해제철소 투자 때문에 김정일이 고무됨. 김성철에 따르면 두 번이나 이 사실이 김정일에게 보고되었고, 잠수함 침투에 대한 사과 성명을 하는 데 한보의 투자 규모가 고려되었음.'
사안이 사안이니만큼, 이 일에 김현철과 그의 인맥이 관련되었으리라는 것이 대개 언론사의 추측이었다. 보도 내용들에 따르면 남북관계는 이를테면 'G 클리닉' 의사를 포함한 많은 사람, 기관들의 다양한 조언과 노고가 없이는 개선되기 어려웠던 것이다. 상황이 이렇다고 해서, 혹시 남(南)의 김(金)이 막대한 비자금으로 북(北)의 김(金)을 매수하여 통일을 이루려고 했는지도 모른다는 망상까지 해서는 안 될 것이다. 아니면 한보가 투자한 북의 제철소에서 무기 생산을

위해 필요한 물자를 대리라고 상상하는 것도 위험천만한
일이다. 만에 하나 그와 유사한 노력이 있었다 할지라도
당사자들을 포함하여 아무도 기억하지 못한다. 그리고 그런
상상을 하기에는 모든 정황이 불확실할 뿐이다.

오버 액션: 텔레비전

　　냉전이 자본주의와 사회주의 간의 투쟁이었다는
　　착각은 (조작된 허구의) 좋은 예가 된다. 소련은
　　1917년부터 미국이 자본주의로부터 거리가 멀었던
　　것보다도 더 사회주의로부터 거리가 멀었다. 그러나
　　미국과 소련의 선전체제는 그 반대로 주장하는 데서
　　이해관계의 일치를 보았다. —놈 촘스키[2]

　　텔레비전은 모든 사건의 역사성에 종지부를 찍는
　　진정한 해결이다. —장 보드리야르[3]

1996년 유고제 물탱크를 타고 컴컴한 바다 밑으로부터
솟아오른 '괴물'들은 같은 간첩이라 할지라도, 신상옥 감독의
영화 〈마유미〉(1990)의 주인공처럼 나름대로 고도의 내면
연기를 하는 배우와는 거리가 멀었다. 그들은 확신에 찬 주체가
'외면 연기'하는 삼류 전쟁영화의 배우에 가까웠다. 남북
'리바이어던'들의 오버 액션이었다. 배우이거나 스파이거나
그들은 그들의 고용자가 요구하는 더도 덜도 아닌 바로

2　　놈 촘스키, 「냉전과 세계자본주의」, 『탈냉전과 미국의 신세계질서』,
　　　서재정·정용욱 엮음(서울: 역사비평사, 2008), 77.

3　　장 보드리야르, 「홀로코스트」, 『시뮬라시옹』, 하태환 옮김(서울: 민음사,
　　　2001), 102.

그만큼의 역할을 수행해야만 할 텐데, 이 사건은 처음부터
끝까지 어색하고 불쾌한 어떤 '과잉'의 느낌을 준다. 아마도
냉전 과잉과 매체 과잉이 그 주요한 원인들일 것이다. 그런데
이 두 가지는 쉽게 생각하듯이 냉전 상태의 지연이 텔레비전의
선정주의를 낳고, 선정주의가 간첩을 원한다는, 서로 잡아먹고
먹히는 관계에 그치는 것만은 아닌 것 같다.

(1) 냉전 기계

냉전은 언제나 그 자체로 지나친 긴장 상태이다. 알다시피
냉전은 무기, 공포, 이데올로기, 허구, 살해의 지나친 상태이다.
우리는 소련의 일방적인 몰락에 의해 적어도 서구에서 냉전은
이미 끝났다는 사실을 물론 잘 알고 있다. 문제는 한반도가
여전히 냉전에 묶여 있다는 환멸스러운 상황에서 온다. 브루스
커밍스(Bruce Cumings)가 설명하고 있듯이, 한반도는 군사와
정치 등에서 여전히 제2차 세계대전의 시간대 안에 있는 것이
분명하다.[4] 반면에 우리는 경제나 문화에서는 미국이나 유럽이
구가하고 있는 탈냉전 상태를 더 가깝게 느끼고 있다. 우리에게
북한이라는 나라는 냉전 시대의 미국과 소련 사이보다 훨씬 더
먼 것이다.

게다가 국제적인 탈냉전 분위기는 냉전을 잊고 싶은
욕망에 뭔가 합리적인 기분을 더해주고, 남북관계가 그렇게도
시대에 뒤떨어진 것이었는지 잊게 한다. 한반도라는 냉전의
갑갑한 타임캡슐은, 우리가 현재 여기에 살면서도 무슨 사건이
있을 때마다 지금 여기가 아닌 과거를 살고 있는 것처럼
느끼게 만드는 것이다. 냉전이 엄존한다는 사실은 현실감이
없다. 다른 한편 냉전의 심리적인 비현실성은 일종의 깊은

4 브루스 커밍스, 「세계자본주의 운동 속의 냉전과 탈냉전」, 『탈냉전과
 미국의 신세계질서』, 서재정·정용욱 엮음(서울: 역사비평사, 1996), 49.

회의 때문이기도 하다. 여기에서 살면서 '냉전은 끝났다!'라고
큰소리로 외쳐보았자, 정작 그 말을 들어야 할 남북 긴장의
주역들은 뭔가 다른 주파수가 통하는 방에서 두툼한 헤드폰을
끼고 있는 꼴이다.

　　냉전의 망각은 대중매체의 정보 과잉 때문만이 아니라
정보 부족에도 의존한다. 대중매체에 의한 정보의 무차별한
폭격이 없었다면 엄존하는 냉전 상태에 대해 그렇게 많이 잊고
있지는 않았을 것이고, 이러한 정보의 양적인 과다는 국지적
냉전에 대한 질적으로 빈약하며 동어반복적인 정보를 다른
한 축으로 한다. 지금까지도 남한과 북한은 상호에 대한 정보
자체를 페스트처럼 다루고 있고, 남북 국가의 냉전 레토릭은
근본에서 전혀 변한 게 없다. 그것은 냉전에 대한 상기를 극우
세력의 전유물로 생각하게 만들고, 늙은이들이나 관심을 가질
문제로 손쉽게 밀쳐놓는 습관을 낳고 있다.

　　정보 과잉과 정보 부족은 결국 냉전에 대한 집요한 탐구나
반성 이전에 가장 기초적인 사실의 확인조차 봉쇄하고 있다.
그런 단순한 이유 때문에 남북관계의 기본이 전혀 달라지지
않았다는 사실을 마치 몰랐던 사람들처럼, 혹은 언젠가는 마치
진정으로 알았던 사람들처럼, 우리는 마음속으로 '아직도…
똑같은 일이…' 하고 중얼거리며 고개를 설레설레 젓는
대단히 수동적인 되풀이 이상을 도모할 수 없는 것이다. '설마
전쟁이…'와 '서울 불바다…'의 단순 반대는 양극을 가진 일종의
배터리처럼 스위치만 올리면 작동한다.

　　(2) 자극의 과잉
97년 7월 신문, 방송은 산을 이 잡듯이 뒤지는 군인,
총각김치처럼 버무려진 사체를 극사실적으로 구경시켜주었다.
이 광경은 너무 생생하고 직접적이어서 예전의 '만행사건'이니

'침투사건'이니 하는 것들에 대한 기억을 되살리면서도 자꾸
현재 진행형 속으로 시청자들을 되돌려놓았다. 대중매체는
이 사건을 기록되는 역사보다는 지금 막 보고 있는 전쟁영화
비디오로 만들었고, 그런 면에서 '공비'들은 단순히 위장한
간첩이었다기보다는 일종의 '간첩-탤런트'였다는 편이
사태의 진면목에 가까운 표현일 것이다. 이것은 물론 '카메라-
모니터'의 나르시시즘, 비디오 촬영과 제작의 단순성, 텔레비전
켜기의 버릇 등이 오랫동안 추구해왔던, 결코 고갈되지 않는
텔레비전의 생생한 현재성 때문에 생기는 것이다.

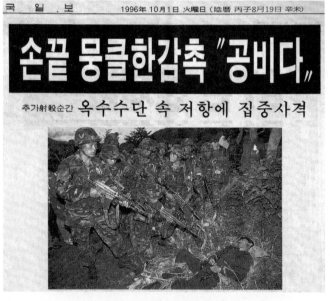

「손끝 뭉클한 감촉 "공비다"」, 『한국일보』, 1996. 10. 1.

진정한 문제는 (1)과 (2)의 야릇한 상호의존 관계에서
찾아야 한다. 이 사건의 체험은 잠수함 사건과 텔레비전의
관계에서 생겨나는 다분히 '현상학'적인 것이었다.

'무장공비'라는 말도 그들의 몸도 죽었다는 관념은, 그들이 현재
우리의 코앞에서 활개치고 있다는 (TV가 명백한 만큼이나)
명백한 사실에 직면하면서 갑작스런 혼동을 일으키게 되고,
간첩과 텔레비전의 관계는 매우 다양한 차원에서 비틀리게
된다. 즉 우리는 보여지는 대상과 보는 방식, 과거로의 퇴행과
현재성, 기억과 운동, 느림과 빠름, 회상과 빛, 잔인성과
화려함을 교행하면서, 바로 이러한 이질적인 속도에 적응하지
못하는 어떤 멀미 속에서 이 사건의 체험적인 진실을 확인하는
것이다. '간첩-탤런트'들은 확실히 그들이 왕년의 발가벗겨진
그들이었다고 생각하게 했다. 달리 말해서, 그 사건 전체가 현재
진행 중에 있으면서도, 과거에 있었던 일이 다시 현재에 반복해
나타나는 것처럼 보였다. 그들은 일종의 잠수 타임머신을 타고
온 냉동 인간들이다. 그것은 생방송에 '립싱크'(lip synch)된
재방송이었다.

　　　배우의 오버 액션은 흔히, 못하는 연기뿐만 아니라
연기자의 의지 과잉을 드러낸다. 그리고 배우에게 의지의
과잉은 곧 재능의 부족이기 때문에, 배역보다는 배우가
시청자의 관심을 끌게 한다. 그러므로 이때의 배역은
직업배우에 대한 연민을 일으키게 하는 측은한 미끼에 그친다.
냉전이라는 근본적인 과잉 의지는 짧게는 50년 길게는 80년간
거의 전 인류를 대상으로 놀라운 연출력을 보여주었다. 최후의
냉전 지역인 한반도에서 냉전은 능력의 바닥을 드러내고 있다.
텔레비전이 가끔 보여주는 북한의 군사 퍼레이드에서 높이도
치켜드는 인민군의 손발보다 더 슬픈 오버 액션은 찾아보기
어렵다. 그러나 진정한 문제는 오히려 우리가 냉전 과잉을
매체 과잉을 통해 경험할 때 오버 액션조차도 '언더 액션'으로
보고 있다는 데 있을 것이다. 냉전 논리와 상황은 아무도
더는 어쩌지 못하는 자동기계처럼 움직이는 것 같다. 우리는

냉전에 대해서도 냉전의 비판에 대해서도 생각하기 싫어한다.
그러나 냉전 자체가 대수롭지 않은 권태의 품목들 중의 하나가
되어버리는 것이야 말로 진정한 문제라고 나는 생각한다.

의심; 영화

철학자: … 그런데 자네(극작가)들이 자네 관객들을
이미 파블로프의 개처럼 병들게 해놓았단 말일세
—베르톨트 브레히트[5]

그리고 강박증 환자가 우리의 정신생활의 안전판에
있는 약점, 즉 우리의 기억은 믿을 만하지 않다는
약점을 발견하면, 그것을 이용해서 그는 모든 것을
의심할 수도 있게 된다.
—지그문트 프로이트[6]

미국인 존 카펜터(John Carpenter)의 영화 〈괴물〉(The Thing,
1982)에서 서스펜스의 절정은, 인물들 서로의 서로에 대한
의심과 그들에 대한 관객의 의심이 최고조로 달할 때와 같은
순간이다. 외계 괴물이 인간을 복제하여 그것이 사람인지
괴물인지 분간할 수 없게 되자, 그중에서 사람인 것이
상대적으로 확실하다고 믿어지는 국립과학조사단의 헬기
조종사는 사람들(혹은 괴물들)을 모두 묶어 줄줄이 의자에
앉혀 놓는다. 포박당한 그들로부터 한 명씩 채혈하여 하나씩

5 베르톨트 브레히트, 「놋쇠사기」, 『(베르톨트 브레히트의) 서사극 이론』,
 김기선 옮김(서울: 한마당, 1999), 176.
6 지그문트 프로이트, 「쥐 인간: 강박 신경증에 관하여」, 『늑대인간』,
 김명희 옮김(서울: 열린책들, 2004), 132.

하나씩 이름표를 붙인다. 그리고는 화염에 달군 전선(電線)으로
타자들의 피에 충격을 가한다.

존 카펜터, 〈괴물〉(The Thing), 1982, 필름 스틸. Courtesy of Universal Studios Licensing LLC

극(劇)의 논리에 따르면, 혈액이 신체와는 물리적으로
떨어져 있어도 괴물이라면 피에 가해진 열에 감응하여
세포복제를 하게 되기 때문에 그 정체를 드러낼 것이요,
인간이라면 아무 반응이 없는 이치로 신원이 조회되리라는
것이다. 우리는 누가 괴물로 판명될 것인가보다는 의혹으로
미정된 순간의 구렁 속으로 깊이 빨려든다. 만약 누가 괴물이고
누가 인간인가 하는 실험 결과만을 기대했다면 이 영화를
보고 있는 내 감정은 그렇게 심하게 흔들리지 않았을 것이다.

이 신(scene)에서의 독특한 매혹은 구조적으로 유다른 상황의 모순에 있다.

그것은 의심하고 있는 내용의 불확실성이, 그들이 서로 의심하고 있다는 상황의 확실성과 기묘하고 가파른 긴장을 이룬다는 점이다. 다시 말해서 구성원 상호 간의 의심이 최고조로 달해 있다는 것은 자명하지만, 그 의심의 내용은 그 누구도 확언할 수 없는 일종의 유언비어일 뿐이다. 그들의 신경이 모두 외부로 솟구쳐 있어서 마치 그들의 내면은 무언가에 송두리째 빼앗겨 있는 것 같다. 그렇게 해서 순수한 의혹의 상태, 성원들 간의 의혹의 상대적인 관계만이 남게 된다. 문제는 서로에 대한 서로의 의심, 토마스 홉스(Thomas Hobbes)의 유명한 말로 바꾸어 말하면 '만인에 대한 만인의 의심'이다.

의심은 언제나 상대의 정체를 그 상대가 스스로 주장하는 방식대로 보기를 기피하는 부정적인 가치이기 때문에, 내가 너를 의심한다는 사실 자체를 숨겨야 할 필요가 생긴다. 주체들의 상호적인 의심 속에서, 주체는 자신이 의심하고 있다는 사실을 효과적으로 숨겨야만 의심받지 않으리라고 판단한다. 왜냐하면 영화 〈괴물〉의 전체를 통해 강조되는 의심하는 대상처럼, 정확히 말해서 너의 의심의 대상은 내가 아니라 나의 너에 대한 의심이기 때문이다. 인물들은 의심을 의심한다. 따라서 의심 관계의 강렬함은, 이 모든 과정이 투명하게 표명될 수 없다는 점만이 서로에게 투명하다는 것에 있다.

주지하다시피 1950년대 이래의 '복제성 괴물' 영화들은 미소 냉전이 설계한 사회심리 속에서 만들어졌다. 괴물과 사람이 혐의에서 정체로 막 전화되려는 이 숨 막히는 장면은, 그러므로 우리에게도 강렬한 알레고리가 아닐 수 없다. 결코 자수하지 않는 분열증식성 외계 생물은, 일종의 과학적 혈액

실험과 전기고문이 혼성된 방법을 통해 정체가 밝혀지고,
격리되고, 전염의 위험에도 불구하고 계속될 연구의 대상이
된다. 괴물도 괴물이지만, 말 그대로 연좌(連坐)된 사람들 역시
적어도 최후의 판결 이전까지는 괴물과 같이 묶여 있어야만
했다. 심지어 그들 스스로도 인간인지 괴물인지를 알 수 없었기
때문에, 그들 중 누가 괴물이었는지 몰랐다고 주장해 보았자
그것은 불고지(不告知)의 혐의를 강화할 뿐이다.

그러나 이제 우리는 문제를 거꾸로 생각해볼 때가 된 것
같다. 냉전이 사회적 의심을 만드는 데 큰 기여를 했을지라도,
이토록 의심이 강하게 지탱되어오고 지배의 방식으로
끊임없이 이용되어온 데는 우리에게 의심 욕망이 깊숙이
배어있기 때문일 것이다. 알프레드 히치콕(Alfred Hitchcock)의
〈토파즈〉(Topaz, 1969)나 〈너무 많이 아는 사나이〉(A Man Who
Knew Too Much, 1956)와 같은 영화에 매료되는 관객처럼,
그러나 그렇게 흥미진진하지는 못하게 말이다.

영화라는 매체 자체가 '대체'(displacement)되는 장면들의
연속이므로, 그것은 인물들 사이와 인물들과 관객 사이에서
맺어지는 사실상 무한한 의혹의 순열을 유희하고, 의혹의
상태를 다양하고 복합적인 형태로 발전시키는 방법에 알맞은
매체일 것이다. 복제성 괴물 영화 모두에서 플롯이란 영화의
시간 속에서 망각과 기억이라는 공들로 곡예하는 기억의
기술이다. 1950년대의 또 다른 고전인 [돈 시겔(Don Siegel)
감독의] 〈신체 강탈자의 침입〉(Invasion of the Body Snatchers,
1956)의 인물들이 화면 밖의 시공간 어디선가에서 괴물로
변하듯이, 우리가 그들을 못 보는 사이에, 즉 우리가 눈앞에서
전개되는 다른 사건이나 인물에 주의를 기울이는 사이에 그
밖의 것들은 비밀스럽게건 아니건, 복제나 전염, 설득이나
매수, 사랑이나 죄의식 때문에 변한다. 놀라운 것은 영화

쪽이라기보다는 오히려 관객 쪽이다. 극중 인물이 화면의
프레임 밖으로 일단 나갔다가 단 몇 분 안에 프레임 안으로
다시 돌아와도 우리는 그 인물을 이미 전의 그 인물이 아닌
것으로 의심하기 때문이다. 시장에 다녀온 아내를 아내가
아니라고 믿는 식으로 말이다.

박종철 고문사건 보도사진, 『주간조선』 930호(1987)

　물론 이것은 영화에서의 연속적인 대체가 한편으로는
몰입된 감정의 축적에 의존하기 때문에, 기억하는 동안
망각해야 하기 때문에 생겨나는 것이다. 영화의 감정몰입이
다른 매체보다 강한 만큼 능숙하게, 화면 안의 시공간이
영화 화면 밖의 시공간을 시청각적으로 조정, 통제, 때로는
검열함으로써 마치 까꿍 놀이를 하듯 관객은 다음 장면에
경악한다. 그런 면에서 보면 나는 이제 냉전 시대에서 완전히
빠져나오기를 희망하는 우리들이 마치 지독한 공상과학
공포영화를 보고 막 나오려는 관객들과 어떤 점에서
비슷하다는 생각을 해본다. 냉전 질서 속에서 상호의심이
그토록 강렬할 수 있었던 것은, 이 간단한 서사 기술에 잘 속는

혹은 속고 싶은 마음처럼, 우리 안의 의심 욕망이 깊기 때문일 것이라는 생각마저 드는 것이다.

　　브레히트는 과격하게도 감정이입적 연극을 조건반사 실험에 비유하면서, 관객이 줄거리를 의심할 수 있어야 한다는 논리를 폈다. 그는 「의심을 찬양함」(Lob des Zweifels, 1938)이라는 시(詩)에서 이런 말을 한다. 그가 보기에는, 대개 의심이 많은 사람이 진짜로 의심해야 할 것을 철석같이 믿는 경우가 많은 것이다.

　　　절대로 의심할 줄 모르는 생각 없는 사람들도 있다.
　　　그런 사람들의 소화능력은 놀라웁고, 그들의 판단은 틀릴
　　　　　수도 있다는 것을 모른다.
　　　그들은 사실을 믿지 않고 오직 자신만을 믿는다. 필요한
　　　　　경우에는
　　　사실이 그들을 믿어야 한다. 자기 자신에 대한 그들의
　　　　　참을성은
　　　한계가 없다. 논쟁을 할 때 그들은 첩자의 귀로 듣는다.[7]

괴물; 포스터
　　눈이 부시도록 밝은 전짓불을 얼굴에다 내리비추며 어머니더러 당신은 누구의 편이냐는 것이었다. 하지만 어머니는 그때 얼른 대답할 수가 없었다. 전짓불 뒤에 가려진 사람이 경찰대 사람인지 공비인지를 구별할 수 없었기 때문이다. ─이청준[8]

7　　베르톨트 브레히트, 「의심을 찬양함」, 『살아남은 자의 슬픔』, 김광규 옮김(서울: 한마당, 2014), 101.

8　　이청준, 「소문의 벽」, 『매잡이』(서울: 민음사, 2005), 87.

우리는 음지에서 일하고 양지를 지향한다.
—국가안전기획부 부훈

어느 정도 과장이 허락된다면, 복제성 괴물 영화는 이중 스파이,
다중인격자, 치정 관계 등 '타자성' 자체를 주목하는 영화들과
플롯의 구조에서 유사한 장르라고 할 수 있다. 지역감정과 대공
공포의 연계와 같은 간단하지만, 한국 현대사에서 본질적인
문제는 물론이고, 일상에서 예측 불가능할 정도로 깊고
다양하게 지연되고 있는 무수한 냉전의 심리적 동일시, 응축,
대체, 변형들이 밝혀지지 않으면 안 된다.

　1980년대 영화가 간판을 내리고 나서도, 우리는 냉전을
가장 능수능란하게 사용해왔고 아직도 사용하고 있는 권력의
감독, 배우, 포스터, 팬시상품, 예고편들을 만나고 있다. 그
영화의 기억을 재활용하는 제도의 관성이나 상징적, 실제적
권력은 우리가 미국이라는 영화나 소비에트라는 영화 속으로
몰입된 관객이었을 뿐만 아니라, 그 1980년대 픽션들의
배우였다는 점을 유기하고 망각시키는 다양하고 새로운
테크놀로지를 개발한다.

　예를 들어 다방, 여관이나 지하철 안에 붙어 있는
선정적인 안기부 포스터들이 있다. 그중에서 누가 뭐래도
지각심리학적으로 가장 주목을 끄는 정밀한 디자인은
눈과 꼬리에 강렬한 색채 심볼리즘을 품고 있는 카멜레온
포스터일 것이다. 이 기술복제 시대 도마뱀들은 달리는 지하철
안에서뿐만 아니라 이미지의 산지(産地) 충무로를 비롯해
시내 곳곳의 지하철역 전광판에서 형광을 뿜어내고 있다.
군산언학(軍産言學) 복합체에 심(心)을 더해주는 붉고 푸른 이
색이야말로 실제로나 상징으로나 지하를 가로지르는 한국적
의사(擬似)계몽주의가 투사하는 괴괴한 빛이다.

충무로 지하철역 전광판, 1996. 사진 박찬경

　　카멜레온은 관객에게 자신의 위장술을 노출하면서 관객을
노려보는 광경이면서 그 자신 시선이다. 그것의 붉은 눈이나
꼬리 역시 보여지는 그림으로서는 범죄자의 변장술이 허점을
보이는, '도둑이 제 발 저린' 모습처럼 보인다. 그러나 보는
그림으로서의 카멜레온의 눈은 '도둑이 제 발 저리게끔 하는',
용의자들을 감시하는 심리적 간수의 역할을 한다. 그렇다면
카멜레온은 용의자나 잠재적인 죄인에 그치지 않는다.
그것은 죄인이자 경찰이고 간첩이면서 안기부 자신이며,

이미지로서의 좌익은 효과로서는 경찰이다. 카멜레온의 붉은 눈은 '사회 전복 세력'의 노출된 음모이면서 '양지를 지향하는 음지'의 충혈된 안광이기도 하다. 바로 그 점이 이 포스터를 다른 종류들, 이를테면 양의 탈을 쓴 늑대라든가, 고양이 젖을 빠는 쥐가 그려져 있는 포스터들로부터 단연 돋보이게 하는 '형태'(gestalt)의 정치인 것이다.

'보안사범'이 안기부와 질적으로 반대항을 이루되 양적으로 등가의 공포를 형성함으로써 '좌익'이 관객에게 위협적으로 느껴지는 바로 그만큼(다음) 관객은 국가로부터도 위협당한다. 그것이 이 포스터의 구조가 도표화하고 있는 공포의 낡은 경제학이다. 그러나 한 발 더 나아가 '간첩, 좌익사범, 마약사범, 국제 테러리스트'의 한 묶음과 안기부 중에 어느 쪽이 먼저 마음에 작용하는가 하는 시간 문제에 주의를 기울여야만 한다. 아마도 정보기관으로부터 의심당한 만큼(다음) 좌익에 불안해한다고 보는 편이 실제로 마음속에서 일어나는 순서에 가까울 것이다. 이 순서는 생각보다 덜 평범한 내용을 함축한다. 인식의 순서 그 자체가 하나의 사회제도, '아비투스'(habitus)이기 때문이다. 즉, 시민의 마음을 평면도처럼 볼 수 있는 높고 먼 곳의 존재이자, 언제라도 우리를 호출할 수 있는 가장 가까운 존재는 역시 간첩보다는 '남산'이라는 사실을 그 순서가 암시해준다.

국가의 안전을 기획하고자 만들어진 의혹과 불안의 이미지는 한국전쟁 이후 지금까지 한국 현대사 속의 모든 위험천만한 모험, 객쩍게 부려온 천부당만부당한 권력의 혈기를 가능하게 했던 없어서는 안 될 안전판이었다. 카멜레온 포스터는 미리 걱정하게 한달까, 마음속 재앙의 수급(需給)을 되도록 치밀하게 조절해야 하는 분단국가의 신경증을 한마디로 요약한다. 그리고 그런 면에서 이 포스터는 냉전 심리를

표상하는 하나의 다이어그램이라고 할 수 있다.

그림 카멜레온은 처음부터 실제 카멜레온의 모습을 따를
필요가 없었다. 그 자체로 무의식적으로 중첩된 영상을 흉내
내면 된다. 카멜레온과 도마뱀이 도안적으로 고안된 혼성이고,
잘 보면 형체도 불명확한, 방심한 순간에 튀어 오를 것 같고,
날쌔게 도망치며, 만질만질한 피부의, 팽창한 귀두처럼 발정한
머리를 지닌, 실험실의 악운으로 합성된 기형적인 생물체, 괴물,
잎사귀보다 작고 낙타보다 희한한 어떤 '것'(the thing)이면 된다.

기시감(旣視感, déjà vu); 사진
 사진이 자신의 대량 축적에 의해 추방하려고 하는
 것은, 모든 기억 이미지의 부분이자 소포인 죽음의
 상기이다. ―지그프리트 크라카우어9

 죽음은 사진의 본질(eidos)이다. ―롤랑 바르트10

'공비'들이 총에 맞아 죽은 장면을 보았을 때, 왠지 그들이
이전에도 죽었던 현장에 내가 있었던 것 같다는 느낌이 들었다.
그 사건은 단 한 번밖에 일어나지 않았던 상황이지만 이전에
꼭 경험했었던 것 같은 상황, 하나의 '기시감' 현상을 일으킨다.
기시감 현상은 그러나 텔레비전을 볼 때보다는 잘 보관된
사진을 볼 때와 더 닮은 구조를 갖고 있는 듯하다. 왜냐하면
기시감은 흐르는 시간보다는 과거의 일정한 시점이 불현듯

9 Siegfried Kracauer, "Photography," trans. Thomas Levin, *Critical Inquiry*,
 vol. 19, no. 3 (1993): 436.
10 Roland Barthes, *Camera Lucida*, trans. Richard Howard (New York: Hill and
 Wang, 1981), 15.

되돌아온 순간에 우리를 고착시키는 힘이기 때문이다. 따라서
일종의 '반복강박'인 기시감 속에서는 현재 흐르는 시간이
전혀 강력한 현재성을 띄지 않는 대신, 고정된 시간 안에서의
공간적인 현재성만이 뚜렷이 남는다. 또 텔레비전에서의
기시감은 그동안 보아온 유사한 사진들 때문에 생겼던
것이라고도 말할 수 있다.

　　그래서인지 '반복강박'에 대한 프로이트의 예들은 모두
같은 공간으로 되돌아오는 체험들이다. 이를테면 그는
"낯설고 어두운 방 안에서 문이나 전기 스위치 등을 찾으려다
여러 번에 걸쳐 같은 가구에 반복해서 부딪힐" 때의 두려운
낯섦에 대해 이야기하곤 하는데,[11] 이것은 바르트가 『카메라
루시다』(Camera Lucida)에서 죽은 어머니의 어릴 때 사진을
보는 경험에서 염두에 두었던 바로 그것이다. 즉, 세월을
버텨가며 출몰하는 '외상적 기억'(traumatic memory)의
생환(生還)이다.

　　수많은 '공비' 살해 사진 중에서 단연 현실 같은 환영이
국회에 출몰한 적이 있다. 1988년 12월 10일 국회 광주특위
청문회가 열렸을 때 이해찬 의원은 이 사진을 광주에서 자행된
공수부대의 만행을 보여주는 예로서 들이대었다. 그러나
그것은 알려졌다시피 이(李) 의원의 실수였다. 이것은 당시
동아일보 사진기자였던 윤석봉 씨가 1969년 6월 흑산도에서
찍은 간첩 살해 기념사진이었다. 그것을 『월간중앙』에서
광주학살 사진으로 속아서 실었기 때문에 이 의원은 이를 의심

11　　지그문트 프로이트, 「두려운 낯설음」, 『창조적인 작가와 몽상』, 정장진
　　　옮김(서울: 열린책들, 1996), 126. 「두려운 낯설음」은 프로이트의
　　　「쾌락원칙을 넘어서」와 쌍을 이루는 글이다. 앞의 글에서 프로이트가
　　　'두려운 낯섦'의 감정을 예의 거세공포로 환원하는 설명에는 동의하기
　　　어려우나, 「쾌락원칙을 넘어서」에서 전개한 죽음 욕망의 이론은 아직도
　　　많은 시사를 주는 것 같다.

없이 믿었던 것이다. 어쨌든 사진의 오인(誤認)은 이 사진이
갖는 눈부신 리얼리즘에 혹한 덕분이었다.

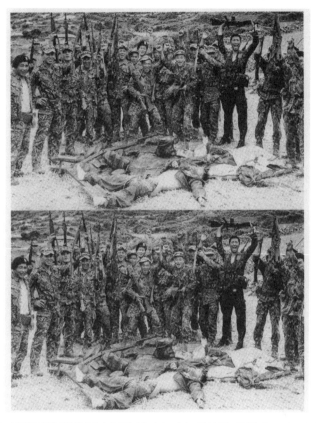

1969년 흑산도 무장간첩 살해 사진, 『이 한장의 사진』, 전민조 엮음(서울: 행림출판, 1994). © 윤석봉

　　이 사진에는 6월의 햇살이 마련해준 사진의 심도, 군인들이
포즈를 취할 수 있을 정도의 시간적인 여유, 프로 사진가의
순간 포착 능력이 결합하여 만들어낸 자연주의가 있다. 그래서
우리는 이 사건이 1960년대 말에 일어났다는 사실을 믿기가
쉽지 않다. 군인들의 체취가 느껴지고 함성과 웃음소리가

들리는 것이다. 긴장과 공포의 시간이 끝났고 특진(特進)이나
포상 휴가를 받으리라는 희망이 그들의 포즈와 얼굴에서
샘물처럼 솟아나온다.

그 군인들을 이제 거의 쉰 살이 되었을 우리 아버지
세대로 '알' 수는 있을지언정, 과연 누가 아버지 세대로 '볼'
수 있을 것인가. 지금은 늙고 주름진 현재의 그들보다, 사진
속의 그들은 그런저런 행적을 지닌 기환이, 천석이, 준이 같은
지금의 내 친구들을 훨씬 더 닮아 있을 것이다. 이 첫 번째
충격은 여느 잘 보관된 사진처럼, 이미 시간이 흘렀다는 사실과,
시간을 정박(碇泊)시키고 있는 사진 현실과의 충돌이 매끈하게
봉합되어 있다는 데서 생겨난다. 이것은 '미라'로 표현되곤 하는
사진의 유명한 존재론적 문제이다.

첫 번째 쇼크는 두 번째 쇼크와 거의 같은 순간에 온다.
두 번째 충격은 사진이라는 삶과 죽음의 교착을 다름 아닌 이
사진이 보여주는 대상 속에서도 반복하기 때문에 생긴다. 즉
장병들과 죽은 간첩 사이의 격차가 충격을 준다. 이 둘 사이의
격차 때문에 휴전선 없이 이 사진의 남북을 동시에 보기란 너무
난해해서 괴롭다. 그럴 때 우리는 존 하트필드(John Heartfield)
식으로 사진에서 시체 이미지를 오려낸 다음 나중에 다시
붙여보는, 보기에서의 몽타주를 도입할 수 있을 것이다.

'공비' 시체를 오려내면 이 사진은 그다지 굉장할 것이
없다. 이 사진에서 사체를 빼버리는 순간에 군인들은 영락없이
여느 축구시합에서 이긴 왕성한 병사들일 뿐이기 때문이다.
그것은 만용이, 정식이, 박 군의 앨범 속에 간직될 행복의
기억, 추억의 사진일 뿐이다. 그러므로 간첩 이미지 부분을
다시 원래대로 붙여보았을 때 주검은 대단히 '유니크'한
전리품이라기보다는 어떻게 생겼거나 상관없을 트로피에
가깝다. 우리는 나쁜 군인들의 잔혹함이 아니라 '진짜로' 조금씩

악하고 착한, 결국 청춘의 순진성을 숨길 수 없는 어린 군인들을
보고 있기 때문이다.

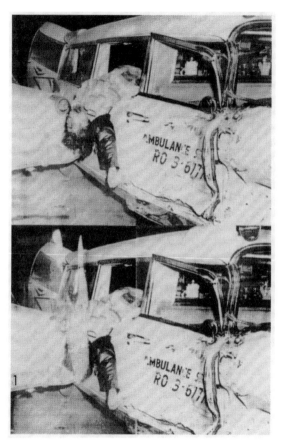

앤디 워홀, 〈앰뷸런스 사고〉(Ambulance Disaster), 1963, 실크스크린, 101.6×76.2 cm.
© 2019 The Andy Warhol Foundation for the Visual Arts, Inc. / Licensed by SACK, Seoul

　　간첩 이미지의 빼기와 더하기를 다시 합산할 때 간첩의
주검은 젊은 군인들의 순진성과 에너지를 돋보이게 하며, 바로
그 순간 사진을 보는 관객은 어떤 이원론의 덫에 덜컥 걸려든다.

그렇게 되면 이것은 더 이상 구체적인 역사로서의 분단 이미지라기보다는 생사를 상징하는 일종의 마크가 되어 육체에 새겨질 것이다. 이 사진은 생각을 정지시키는 강력한 힘으로 말문을 막는다. 수전 손탁(Susan Sontag)이 홀로코스트 사진을 보고 말했듯이, 이 사진은 인생을 '이 사진을 보기 전과 보고난 후로 나눈다.' 무수히 많은 리얼한 정보를 갖춘 사진적 세부들이 그 사진을 해석하려는 노력을 일시에 초과하며, 따라서 언어적인 해석은 기껏해야 보채기나 칭얼거림에 불과해진다. 우리는 부지불식간에 '순수한 디노테이션'(pure denotation)[12]에 베인다. (복제성 괴물) 영화가 기억의 마술사였다면 (외상적) 사진은 기억의 칼잡이다. 이 외상의 기억이 순전히 분단의 허풍 때문에 생겨났다는 것을 알고 있더라도 말이다.

　　이 사진은 이제 냉전이고 뭐고, 삶과 죽음에 대한 근본적인 욕망의 지층을 휘게 하는 하나의 장력이 된다. 의식은 사진이 주는 충격을 방어하는 데 실패하고, 사진은 의식을 경계를 뚫고 들어가 가라앉아 있는 잠재된 기억을 흠집 내고, 변질시키며, 매번 새로운 체험을 필터링하여 받아들이는, 다른 기억을 숙주(宿主)로 번식하는 기억이 된다. 대뇌라는 기억의 '중앙전화국'에 혼선을 초래하며, 잡음을 놓고, 때로는 통신을 두절시키는 괴전화가 된다. 외상의 후유증은 기억의 무질서를 낳는다. 기억의 회로가 일시적인 고장을 일으키면서, 같은 '멘탈'(mental) 이미지를 반복 생산하는 것이 곧 기시감일 것이다. 그것은 전쟁과 간첩 살해와 광주학살을 뒤섞는다. 그리고 이 사진보다 이 사진의 오인을 한층 더 리얼한 것으로 느끼게끔 하는 것은 다름 아닌 이 거대한 걱정의 나라이다. 앤디 워홀(Andy Warhol)에게 도시가 교통사고를 반복해서 찍어내는

12　　Roland Barthes, *Image Music Text*, trans. Stephen Heath (New York: Noonday Press, 1977), 30.

'외상-이미지' 공장이었다면, 내게는 분단이야말로 '걱정-
이미지'를 생산하는 대규모 공단이다.[13]

기시감(부록); 현장검증 사진

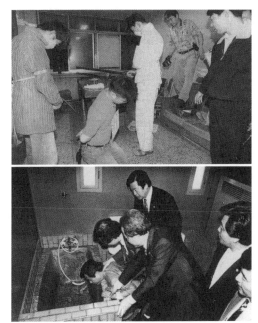

[위] 한총련 학생들이 이석 상해치사 사건의 현장검증에서 폭행장면을 재현하고 있다. 『중앙일보』,
1997. 6. 12. [아래] 국회의원들이 박종철 군이 고문치사 당한 서울 남영동 치안본부 대공분실을 방문,
고문 당시를 재현하고 있다. 『조선일보 보도사진집 1986-1989』(서울: 조선일보사, 1990)

현장검증의 이미지는 '쇼크 애호가 타입'에게는 흥미로운
이미지이나, 충격이 일상이 된 시대의 가장 진부한

13 초현실주의, 앙드레 브르통, 앤디 워홀의 해석은 할 포스터의 생각에
 크게 빚진 것이다. Hal Foster, *Compulsive Beauty* (Cambridge, MA: MIT
 Press, 1993) 1, 2장과 *The Return of the Real* (Cambridge, MA: MIT Press,
 1996) 5장을 볼 것.

이미지이기도 하다. 그것은 하나의 범죄가 실제로 그렇게
일어났다는 것을 확증해주는 한편, 그 사건을 무척 덧없어
보이게 한다. 그것은 과거를 생생하게 재연할 것을 목적으로
삼지만, 생생한 것은 재연되고 있는 상황의 연극성일 뿐이다.

현장검증은 일종의 '서류적 연극', 또는 서류화된
다큐멘터리이다. 현장 검증하는 피해자와 피의자는 진술서에
따라 행동한다. 물론 재연되는 행동은 검찰 서류에 기재될
항목을 채우는 수단이다. 그래서 범행 당시 가해자의 몸에서
분비되었던 각종 체액이 빳빳하게 탈수되어버리고 관절의
무관심한 작동만이 남는다. 현장검증 사진은 범행 당시의
분노나 잔인함, 범죄적 동기들의 모든 끈적끈적한 감정을
세탁하고, 그것을 건조한 해설의 방식으로 바꾸는 독특한
기술을 보여준다. 실제 범행이 일어났던 현장에서 수사관들은
범죄자의 부재와 범죄의 존재를 발견한다면, 현장검증의
현장에서 우리는 범죄자의 존재와 범죄의 부재를 발견한다.

현장검증에서의 사건은 산문적인 기술(記述)의 형식을
취하고, 언어적인 형태로 졸렬하게 번역된 행동, 과정이
생략되고 요약되고 분절된 도식이다. 그래서 하나의 범죄 기계,
범행의 주체도 아니요, 구조적인 모순의 산물도 아닌 순수한
'죄의 도구'로서의 현대의 범인이 태어난다. 이때 범죄자의
신체는 속이 비어있는 일종의 프레임이며 범행 당시를 지시하는
하나의 '기호'일 뿐이다. 동시에 범죄는 일련의 '포즈'들로
환원된다. 현장검증은 삶의 박제화, 화석화라는 점에서 그
자신 이미 사진의 특성을 닮아 있다. '포즈'는 3차원화된 사진,
'카메라-시선'의 적극적인 내면화이기 때문이다.

물론 최근 '시선'(gaze)이론을 적용하는 이론가들이
주장하고 있듯이, '카메라-시선'이 언제나 일방적인 권력을
행사하는 것은 아니며, 사진 찍히는 주체가 단순히 객체화되는

것도 아니다. 포즈는 때로 자기(自己)자극에 감응하는 주체의
적극적인 활동을 보여주기 때문이다. 그러나 현장검증에서
피해자, 피의자는, 검경(儉警)과 신문기자들의 지시에 따라
동작을 순간순간 정지해야 할 만큼 카메라의 시선을 내화하지
않으면 안 된다. 그런 의미에서 현장검증 사진은 범행의
증거라기보다는 단죄의 증거일 것이다.

전쟁기념관, 1996. 사진 박찬경

국방 초현실주의; 박물관

일찍이 호머의 시대에는 올림푸스 신들의 관조
대상이었던 인류는 이제 그 스스로가 관조 대상이
되었다. 인류의 자기소외는 인류 스스로의 파괴를
최고의 미적 쾌락으로 체험하도록 하는 단계에까지
이르렀다. ―발터 벤야민[14]

그리고 사람이 굶어 죽어도 편안히 묻힐 수가
없습니다. 이곳에서는 사람이 너무 많이 죽으니
관을 짜지 못하고 대포알 상자에다 사람을 넣어
파묻었는데, 상자가 작다 보니깐 죽어도 다리를 펴지
못하고 다리를 꺾어서 가져다 묻는답니다. ―한 연변
동포의 북한에 대한 증언[15]

예전의 육군본부는 현재의 전쟁기념관 자리에 있었고, 따라서
전쟁기념관은 국방부의 건너편에 미8군과 담 한 장을 두고
이웃해 있다. 노태우 시절에 건설되기 시작한 전쟁기념관은
문민정부에 들어서 국립박물관의 새 장소로 물망이 오르기도
했었다. 그러나 불행하게도 다름 아닌 문민정부에 의해
전쟁기념관은 원안대로 완공되었다.

총 I천 2백억 가까운 국고를 들여 지은 전쟁기념관은
1994년 한국건축문화대상 우수상과 1995년 서울시건축상
금상을 수상했는데, 무엇보다도 그 건축미학의 국가주의가
깊은 슬픔을 준다. 하기야 이 건물 자체가 거대한 상장이나

14 발터 벤야민, 「기술복제 시대의 예술작품」, 『발터 벤야민의 문예이론』,
 반성완 편역(서울: 민음사), 231.
15 한 연변동포의 증언, "정말이지 살아남는 것이 목표입니다", 『정말이지
 살아남는 것이 목표입니다』(서울: 통일샘, 1997), 24.

훈장(勳章)이기 때문에 이상할 것도 없다. 어쨌거나 이 건물은
레니 리펜슈탈(Leni Riefenstahl)의 〈의지의 승리〉(Triumph of
the Will, 1934)라는 영화에서 보여주었던 나치당대회 장소를
진짜로 연상시킨다.

전쟁기념관, 중공군 장비 / 중공군 인형, 1996. 사진 박찬경

조경을 맡은 모 건설회사가 문화부 장관 조경부문상을
수상한 바 있다는 것도 그렇다. 잠수함과 분수, 미사일과
'파리식'(?) 가로등의 절묘한 조화는 슬픔의 심연(深淵)을 판다.
그 밖에도 억에 달하는 문예진흥기금을 4년 넘게 미납했다는
정보가 있다. 또 동유럽권 등지로부터 싱가포르 무기상을
통해 사들인 소련제 무기가 전시물 중에 상당수를 차지한다는

우울한 기사도 접한다. 마지막으로, 기념관을 치장하고 있는 유명한 화가, 조각가들의 작품을 볼 때는 눈물이 저절로 괸다.

전체 면적 3만 5천 3백 평의 이곳에는 6천여 점의 무기, 장비, 모형 등이 전시되어 있고 야외전시장에는 110여 점의 전폭기, 전차, 야포, 함포, 미사일의 실물들도 늘어서 있다. 관람객은 계단을 타고 올라가 이 쇳덩이들에 살을 부비며 무기의 존재감을 직접 확인해볼 수도 있다. 조금 주의 깊은 관람객이라면 B-52 전략폭격기의 거대한 날개 아래서 휴식을 취하는 사람들이라든가, 로켓들 사이로 무리지어 가는 아이들을 바라볼 수도 있고, 시각을 조정해서 남산타워, 주택가, 미군 부대, 국방부 건물을 중장비들과 한 화면에서 음미해볼 수도 있다. 갈 곳을 못 찾은 연인도 가끔 보이지만, 이들보다는 결혼식을 올리는 신랑 신부와 하객을 더 쉽게 찾아볼 수 있다.

용산에 있는 전쟁기념관은 한국에서 일어난 전쟁의 모든 것을 일관된 관점에서 교육하려는 전쟁의 교과서라고 할 수 있다. 혹은 화강암으로 된 육중한 하드커버, 사진, 밀랍 인형, 실물 등으로 된 총천연색 도판, 또 간략하게 정제된 설명문 등을 갖추고 있는 전쟁에 관한 세계 최대의 백과사전이다. 물론 도판이 많은 아동백과사전처럼 텍스트보다는 이미지(전시물)가 압도적인 부피를 차지한다. 그것은 전쟁의 기원에서부터 현재의 휴전 상태에 이르기까지 전쟁의 인과론적이고 발생학적인 궤도를 펼쳐놓는 전쟁도감인 셈이다.

드니 디드로(Denis Diderot)의 『백과전서』(The Encyclopedia)는 크게 분석적인 도판과 종합적인 도판으로 이루어져 있다. 한편에는 만물의 분류를 통해 명명(命名)하는, 사물들의 근친 관계나 공간적 범주(paradigm)를 보여주는 도판들이 있다면, 다른 한편에는 그것들이 인간에 의해 쓰이고 있는 상태가 그려진 연사체(syntagm)적 도판들로

이루어져 있다. 이는 위대한 '하나의 눈'에 의해 건설된 거대한
문서보관실의 분류체계였다.[16] 전쟁기념관의 계몽주의도 무기,
군복, 군장비, 표식, 유품들의 분류와 명명을 한편으로, 다른
한편으로는 그것들을 사용하고 있는 전투 현장을 일화(逸話,
anecdote)의 형식으로 종합해준다는 면에서 같은 뼈대를 갖고
있다. 예를 들어, 월남전에서 쓰인 전투 장비를 질서정연하게
늘어놓은 분석적이고 추상적인 세계가 있다면, 다른 한편에는
그것들을 사용하고 있는 구체적이고 종합적인 '동굴 수색작전'
장면이 펼쳐져 있는 것이다.

전쟁기념관, 디오라마 벽면, 1996. 사진 박찬경

　　백과사전이 그렇듯이, 이들은 전쟁을 기념한다는 하나의
목표 아래 장엄한 공간을 구축하고 있는, 그 자체가 하나의

16　　백과전서에 대한 설명은 Roland Barthes, "The Plates of Encyclopedia,"
　　　New Critical Essays, trans. Richard Howard (Berkeley: University of
　　　California Press, 1980)를 참조함.

천재적인 기억력이다. 디드로와 국방부의 결정적인 다른 점이 있다면 하나가 창조를 위한 발명품들에 할애할 때, 다른 하나는 파괴를 위한 발명품들에 집중해 있다는 정도일 것이다. 창조와 파괴가 그렇게 명확하게 구분되지는 않는다는 것을, 디드로와 전쟁기념관의 구조적인 유사성이 암시하고는 있지만 말이다.

체계적 분류/일화적 종합으로 나눠진 전쟁기념관의 이러한 이분법은, 백과사전과는 달리 어떤 다른 근원적인 차이에 의해 보충되며 과장된다. 실제로 체계적 분류는 실물, 모형, 명칭, 기록, 사진이나 지도와 같은 '객관적 정보'의 매체들을 취한다. 그러나 일차적 종합은 오히려 회화와 미니어처의 환영(幻影)으로 우리를 인도하는 디오라마(dioramas)로 이루어져 있다. 장비 전시 쪽이 실증적인 과학기술의 세계라면, 디오라마들은 심금을 울리는 예술의 세계에 가깝다. 앞의 것이 고정되어 있는 사물들의 '계열성'(seriality)을 반복한다면 뒤의 것은 이야기가 응축된 '일회적 현존성'(aura)을 보여준다. 앞의 것이 로고스이고 지식 엘리트를 원한다면 뒤의 것은 파토스이고 대중을 원한다. 전자가 폭탄의 기계장치와 발명사를 보여준다면 후자는 폭탄이 터지는 장면을 보여준다. 전자가 군산복합체라면 후자는 전쟁영화이고, 무기 물신주의라면 예술 물신주의이다.

디오라마가 의례 그러하듯이, 여기서도 인형들의 배경에는 그림이 그려져 있다. 그 그림들은 가깝게는 프레드릭 처치(Fredric Church) 같은 미국식 낭만주의 풍경화나 앤설 애덤스(Ansel Adams)류의 영웅주의적 풍경사진을 연상시키는 의사(擬似)낭만주의적 회화법을 동원하고 있다. 뿐만 아니라, 할리우드 거리의 상점에서나 볼 만한 극사실적인 밀랍 인형, 홍콩 느와르(noir)가 남용하는 광각 구도, 세심하게 계산된 조명과 같은 다양한 예술과 오락의 장치들로 이루어져 있다.

그런 면에서 전쟁기념관의 디오라마는 확실히 아동적인
퇴행을 시도하는데, 퇴행은 개체발생적인 것에 그치지 않는다.
디오라마가 보여주는 시대는 1950년대로 되돌아가지만,
디오라마라는 특정한 이미지-미니어처 방식 자체는
1830년대로 거슬러 올라가는 것이다. 실제로 사진의 창시자
루이 다게르(Louis Jacques Mandé Daguerre)는 디오라마
회화의 대가인 앙투안 프랑수아 프레보스트(Antoine François
Prévost)의 제자였고, 그 자신도 디오라마 화가였다. 벤야민에
따르면 다게르의 디오라마가 불타버린 바로 같은 해에
다게레오타이프 사진술이 공포되었던 것이다.[17]

　　전쟁기념관 디오라마는 잔혹한 전쟁일수록 볼거리가
된다는 사실을 깨우치면서, 동시에 어느 정도 그 사실을 가린다.
이때 본다는 것은 아무래도 살상의 현장을 즐기는 사도-
마조히즘적 관음증을 뜻하겠지만, 사실 그것은 사도마조히즘의
심원함을 적정선에서 저지해야만 한다. 그곳에는 '진짜 같은'
죽음의 이미지가 널려 있지만, 이를테면 1969년 흑산도 공비
살해와 같은 진정으로 외상적인 이미지를 불허하기 때문이다.
이것을 단지 기념관 최대의 방문객인 유치원 아이들을
배려해야 하는 도덕적이거나 혹은 경제적 이유 때문만이라고
생각해서는 안 된다. 이유는 그보다 더 단순한데, 그것은 무기에
의해 찢겨나간 피아의 살점이라든가 가루가 난 뼈, 흥건히
고인 피 같은 디테일이 전쟁 자체에 대해 피할 수 없는 회의를
심어줄 수 있기 때문일 것이다. 이러한 눈가림은 실제 전쟁과
전쟁의 기억, 전쟁관과 기념관이 동시에 충족되어야 하는
'전쟁기념관'이라는 이상한 이름의 딜레마와도 같다. '전쟁을
기념해? 어떻게?'

17　　Walter Benjamin, *Charles Baudlaire: Lyric Poet in the Era of High Capitalism*,
　　trans. Harry Zohn (London and New York: Verso, 1973), 162.

기념, 곧 기억의 재구성에는 기억하는 개인의 관심, 관습, 상태뿐만 아니라, 기억하는 집단의 뚜렷한 정치적 목적이나 선호하는 문화 등이 개입되기 마련이다. 전쟁기념관의 경우에 개입되는 동기들은 매우 다양하겠지만, 그것은 크게 보아 하나의 애국주의적 전쟁 파토스라고 할 수 있을 것이다. 그런데도 기억은 언제나 스스로를 믿을 만한 것으로 간주하지 않으면 안 되는 것과 마찬가지로, 전쟁기념관은 전쟁을 픽션으로 재구성한다는 점을 (의도했건 아니건) 최대한 숨기지 않으면 안 된다.

이것이 전쟁기념관이 자연사박물관을 흉내 낸 진정한 이유이다. 진짜 같은 밀랍 군인들은 그들이 가짜라는 사실을 최대한 위장해야 하고, 나아가 그들 자신이 진짜이어야만 한다. 전쟁의 파토스는 전쟁의 참혹함에 승리하기 위한 훌륭한 위장, 은폐, 엄폐물이 되어야만 한다. 따라서 밀랍 인형들은 죽은 역을 하거나 산 역을 맡거나 간에 정말 살아 있는(있던) 것처럼 만들어져야 하고, 밀랍 인형은 죽은 밀랍 덩어리에 불과하다는 식의 불량한 '모더니즘'을 감시해야 한다.

냉전이라는 장기수는 전쟁기념관의 마네킹으로 새 삶을 얻고 있다. 전쟁기념관에서 전쟁에 대한 기억은 망각과 완전한 등가를 이룬다. 달리 말해서, 전쟁에 대한 새로운 기억은 전쟁의 망각을 대신할 수 있어야 한다. 전쟁기념관은 전쟁망각관이다. 독립기념관이 '민족자주' 콤플렉스를 고백하는 교회당처럼 장엄하게 사물화하는 것과 유사하게, 전쟁기념관은 참혹한 전쟁이 낳은 역사에 대한 허기를 사실성의 칼로리로 채워주고자 한다.

1930년대 파리의 초현실주의자들이 용산 전쟁기념관에 온다면, 그들은 입을 다물지 못할 것이다. 그들은 그들과 유사한 동시에 가장 적대적인 장소에 와있다고 느낄 것이다.

초현실주의자들이 마네킹, 자동기계, 수집, 기성품에 지대한
관심을 지니고 있었고 사진과 오브제를 중요한 매체로
삼았다는 것은 잘 알려져 있다.[18] 특히 앙드레 브르통(André
Breton)에게서 그것들은 모두 움직이는 것과 움직이지 않는
것, 살아 있는 것과 죽은 것, 오리지널과 복제품 사이의 갈등이
모순적으로 공존하는 것이었기 때문에 '경이'(marvelous) 혹은
'두려운 낯섦'의 대상이 될 수 있었다. 전쟁기념관의 살아
있는 것 같은 죽은 인형들도 비슷한 이유에서 두려우면서 낯선
느낌을 준다. 전쟁의 귀신들이 육체를 얻어 환생한 느낌이다.
앞서 말한 사진과 텔레비전이 망점이나 에테르와 같은
비육체적인 매개에 의존하고 있다면 전쟁기념관에서의 귀신은
이제 3차원화, 사물화되었다. 그것들은 보여주는 이야기에서도,
그 매체에 있어서도 과거와 현재, 운동과 정지, 삶과 죽음의
교착 상태를 저항할 수 없을 정도로 강력하게 복원한다.

전쟁기념관은 파울 페르후번(Paul Verhoeven) 감독의
〈토탈 리콜〉(Total Recall, 1990)에서 인공기억을 심어주는
기계처럼 위력 있는 테크놀로지를 갖고 있는 것은 물론 아니다.
중요한 것은, 휴전 중인 분단국가의 영혼이 몇 살이나 먹었나
하는 것이고, 그 나이로 후세들에게 어떻게 전쟁을 가르치고
있는지를 생각해보는 일이다.

승객
앞서 예시한 텔레비전이나 사진, 전쟁기념관 같은 냉전의
타임머신들은 우리가 과거와 현재를 뚜렷이 구분하기를 원할
때조차도 단순히 나눠질 수 없다는 점을 환기해준다. 이것은

18 Hal Foster, *Compulsive Beauty* 1, 2장과 *The Return of the Real* 5장 참조.

적어도 분단과 통일의 이미지들이 얼마나 순진하고 낡은
것인지를 묻게 한다. 우리가 통일하면 즉각 휴전선이 사라진
한반도 지도를 떠올리는 것은 어찌 보면 당연한 일이다.
그러나 단일한 한반도의 지도가 통일이라는 개념의 바닥에
암기(暗記)된 하나의 밑그림으로 고착될 때, 그것은 시대를
흐르는 이질적인 시간들, 또 그 시간들이 흐르는 이질적인
공간들에 대해 벙어리가 된다.

전쟁기념관 입구 가까이에는 육중한 광개토대왕비와
함께 커다란 한반도 지도가 알루미늄판 위에 새겨져 있다.
이 지도에는 광개토대왕 시절의 고구려 영토가 그려져 있다.
분단은 광개토대왕과는 아무 관계도 없다. 그것은 단지 통일을
궁극적으로 영토의 확장으로 사고하는 국가의 낡은 민족주의
통일관을 그대로 반영한다. 이러한 그림을 시간관념으로
번역해보면, 진보된 남한이 정체된 북한을 앞으로 흡수 통합해
나간다는, 미래를 향해 나아가는 직선적인 시간관념일 것이다.

그러나 이때 미래라는 것은 군사적, 정치적, 경제적으로
이미 프로그램화된 것이며, "이미 심리적으로는 과거가 된
미래"[19]이다. 사실 우리에게 북한은 이미 심리적으로 매우 먼
과거이고, 과거로부터 오는 위협, 잠재의식 속의 '야만'처럼
느껴지기 시작했다. 그러나 이때 우리는 남북한의 맹목적인
경쟁이 우리에게 잊기를 원한 사실, 즉 한반도의 냉전이
무엇보다도 '속도전'이었다는 것을 기억해야만 한다. 남북의
이질적인 시간대는 세계정세와 맞물린 속도전에서 북한보다
남한이 빨랐기 때문에 만들어진 것이다. 그런 면에서 현재
보이는 남북의 이질성은 실은 고전적 냉전이 도모했던 의지적,
무의지적 공모, '하나의 조국'으로 표현되는 오직 과거 혹은 오직

19 김형효, 『베르그송의 철학』(서울: 민음사, 1991), 115에서 재인용한 앙리
베르그손(Henri Bergson)의 말.

미래만이 중요하다는 시간관념에 토대를 두고 있는 것이다.

에드가 모랭(Edgar Morin)이 파시즘과 스탈린주의로
얼룩진 '20세기를 벗어나기 위하여' 눈물겹게 강조하는 것처럼,
"현재를 구성하고 있는 행위들, 상호작용들, (과거 현재 미래의)
되먹임 작용들의 우글거림 속에서 선별을 행하게 될 것은
바로 미래이다."[20] 이 격언 같은 말에서 중요한 것은 미래만이
선별한다는 것만이 아니라 미래는 과거와 현재로부터만 선별할
뿐이라는 점이다. 그렇다면 미래로 하여금 선별을 하게 하는
현재의 행위는 무엇일까.

지나치게 함의가 넓은 말이지만, 그것은 기억의 정치적
행위들 속에 개입하는 것이다. 제도화된 기억, 목적론적이고
관습적인 기억의 제도에 저항하는 일이다. 우리는 기억의
구성체를 끊임없이 재조직해나간다는 점을 이해해야 하며,
등록되어있는 기억의 틈새들 사이에 끼어있는 억압된 기억들을
찾아내지 않으면 안 된다. 그런 면에서 우리가 흔히 '과거의
재발견'이라고 부르는 것은 일종의 '숨은그림찾기'이다.
습관적이고 기계적인 지각이 허용하는 것을 최대한 물리쳐야만
숨은 그림이 찾아지는 것처럼, 프레임의 바깥, 컷과 컷
사이로 '플래시백'(flashback)해야 한다는 것은 단지 상징적인
비유가 아니다. 숨은 그림은 그림으로부터 숨어있다기보다는
관습으로부터 숨어있기 때문이다.

20세기가 개막될 때 독일과 러시아의 예술가들은 사진,
영화와 같은 새로운 기술을 통한 '새로운 시각'(New Vision)을
주창했다. 특히 알렉산더 로드첸코(Alexander Rodchenko)는
기존의 모든 사진이 배꼽의 위치에서 본 것이었다고 주장하며,
극단적인 로우 앵글(low angle)과 하이 앵글(high angle)이 그러한

20 에드가 모랭, 『20세기를 벗어나기 위하여』, 고재정·심재상 옮김(서울:
 문학과지성사, 1996), 27.

관습적인 시각을 혁명하는 데 첫걸음이 된다고 생각했다.

기차는 카메라와 마찬가지로, 새롭게 확장된 시각을 열어주는 역할을 한다. 열차는 실제로 생산과 시지각 능력의 혁명적인 확장을 가능케 해주었을 뿐만 아니라, 그것이 영화의 속성과 존재론, 인식론적으로 닮아 있기 때문에 발터 루트만(Walther Ruttman)이나 지가 베르토프(Dziga Vertov)의 주인공이 될 수 있었다는 것은 이미 잘 알려져 있는 바이다. 기계적으로는 직선운동의 원운동으로의 전환이라든가, 시각적으로는 스쳐 지나가는 창밖 풍경을 보는 행위와 같은 면에서, 영화는 기차와, 영화 관객은 열차의 승객과 흔히 비유된다.

기차와 영화의 가장 위대한 만남은, 역시 혁명 직후 러시아의 선동 열차였다. 이를테면 선동 열차에서 영화제작자들은, A 집단농장(kolkhoz)에서부터 찍은 필름을 B 공단까지 가는 동안에 현상해서, B 공단에서는 그 필름을 거꾸로 돌려 노동자가 먹는 곡식을 누가 어떻게 생산하는지를 보여줄 수 있었다. 그렇게 함으로써 열차를 통한 사회 능력의 물리적인 확장과 필름의 역행 모션을 통한 시각의 확장이, 미래로의 전진과 과거로의 후퇴가 만날 수 있었다.

세기말 서울의 지하철에서 시각의 확장을 생각하기는 무척 힘들다. 출퇴근 시간에 지하철에서 시달리는 사람들의 모습은 선동 열차보다는 차라리 거대한 테일러 시스템을 연상시킨다. 지하철에서는 스포츠 신문의 스타 사진들이나 광고들이 창밖의 풍경을 대신하고 있다. 지하철의 사람들은 오히려 크리스 마르케(Chris Marker)의 영화 한 장면을 떠올린다. 〈태양 없이〉(Sans Soleil, 1982)라는 묵시적 영화에서, 그는 도쿄를 달리는 전차 안에서 자고 있는 사람들의 얼굴과 일본 텔레비전에서 카피한 공포영화의 장면들을 교차 편집하였다.

그래서 마치 그들이 악몽을 꾸고 있는 것처럼 보이게 하였다.
그러나 그러한 편집에도 불구하고 앞으로만 내달리는 전철
안에서 잠든 승객들이 무슨 꿈을 꾸는지 영화의 관객은 알지
못한다. 사람들이 자는 모습은 그들의 꿈에 대해서 사실상
아무것도 말해주지 않는다. 우리는 저 유명한 현대 '군중'의
피로를 볼 뿐이다. 승객들이 열차의 질주 속에서 늙어가는
사람들을 별다른 생각 없이 마주볼 수밖에 없는 것처럼, 열차
안 사람들의 이미지를 보고 있는 관객도 그 승객과 별로 다르지
않다.

지하철 5호선 / 전쟁기념관, 1996. 사진 박찬경

　　신촌 전철역에서 신촌역까지는 십 분이면 족히 걸어갈
거리에 있지만, 두 역을 지배하는 시간대는 아주 다르다.
신촌역에서 경의선을 타면 일산을 지나 문산까지 가는데,
문산역에서 2킬로미터 정도 철길을 따라 올라가면 그 유명한
'철마는 달리고 싶다' 표지판이 나온다. 철도 종단점을 바라본
위치에서 오른쪽에는 군부대가 있고, 종단점의 더 북쪽으로는
골프연습장이 보인다. 왼쪽에는 개 사육장이 있어서, 사람이
가까이 가면 개들이 마구 짖어댄다.

Black Box 블랙박스 [(1) 비행 기록 장치 (등) (2) (지하 핵폭발
탐지를 위한) 봉인 자동 지진계 (3) 내용을 전혀 알 수 없는 장치)]

블랙박스는 충실한 기억 장치이면서, 또 그렇기 때문에 내용을
알 수 없는 장치라는 말로 흔히 쓰인다. 1993년 러시아의 옐친
대통령은 노태우 씨에게, 구소련 전투기에 의해 격추되었던
대한항공 007기에서 회수한 블랙박스를 건네주었다.
알려졌다시피 블랙박스는 껍데기뿐이었지만 당시에는 그
사실을 몰랐다. 블랙박스를 전달하는 장면은 사진으로 찍혀서
일간지 등에 실렸다. 사진만으로는 그것이 비어있는 것이라고
상상도 할 수 없었다. 그 이후에 글로 쓰인 기사들이 그것이
비어있다는 사실을 확인해주었다. 블랙박스는 다른 비슷한
관념들도 불러일으킨다. 카메라, 텔레비전, 극장, 관(棺), 꿈,
감옥….

「피격된 KAL 007기의 블랙박스 반환」, 『조선일보』, 1992. 11. 19.

실체 없는 것을 표상하라, 동시에 제발 내버려 두라
—박찬경의 윤리적 무능과 정치성에 관한 메모

김항

0.

작가와 영상 사이에는 간극이 있다. 의도와 계획에 따라 잘
조직되고 통제된 촬영이 이뤄졌다 하더라도 생산자와 생산물
사이에는 항상 넘을 수 없는 심연이 자리한다. 물론 모든
생산물은 생산자의 의도와 계획을 배반할 가능성을 내포한다.
하지만 영상의 경우 간극은 필연이다. 박찬경의 작품은
"글쓰기나 다른 활동과의 연관성을 노골적으로 강조하는"[1]
탓에 누구보다도 의도와 계획에 충실할 것으로 간주될지
모르지만, 대부분의 작품이 영상으로 이뤄졌다는 사실을
상기할 때 이런 판단은 유보되어야 한다. 또한 1980년대 이래
그의 작품이 민중미술에서 식민주의 비판까지를 아우르는
'근대' 비판을 내장한 것이었음을 인정한다면, 영상이란 그저
의식과 의도를 담아내기 위해 선택된 그릇으로 이해되어서는
곤란하다. 오히려 그의 근대 비판이 식민주의와 오리엔탈리즘
비판을 넘어서 '더러운 전통'으로까지 가닿을수록 영상은 그
자체가 작가와 독립하여 하나의 표상으로 실존한다. 신도안,
무속, 귀신, 간첩, 할머니, 교토학파, 근대 초극, 더러운 전통
등 그가 '보여주려는' 것은 결코 '보여줄 수 없는' 것들이다.
그래서 영상은 의도를 담는 그릇이 아니라 표현 행위다.

1 박찬경, 『안녕 安寧 Farewell』, 전시 도록(서울: 국제갤러리, 2017), 13.

영상은 지각될 수 없는 것을 보여주는 불가능의 시도 그
자체이기 때문이다. 또한 그런 의미에서 영상은 윤리적으로
무능함과 동시에 매우 정치적이다. 내버려 두어야 할 것을 굳이
보여주려 하기에 윤리적으로 무능하고, 굳이 보여줌으로써
내버려 두기가 절망적일 정도로 어려움을 환기시키기에
정치적이다. 그래서일까? 박찬경의 작업은 항상 발터 벤야민의
기술복제론을 환기시킨다. 우회로가 길어지겠지만 벤야민을
소환하는 것으로 시작해보자.

I.
답답함과 다소의 비웃음, 숨기려 해도 드러나는 선각자의
속살이다. 사진을 다루는 발터 벤야민의 경우가 그렇다.
사진을 예술사의 법정에 세워 심판하려는 이들을 보며, 그는
구체제의 지배자들이 등장하는 한 편의 희극을 떠올린다.
혁명가가 타도한 이들이 혁명가가 무효를 선언한 법정에서
혁명가를 심판하려 한다는 희극을 말이다. 19세기 내내
고귀한 예술이론가들은 사진을 피고인으로 하여 그 희극
무대를 재연해왔다. 찰나를 영상 속에 포착하는 사진 기술을
신성모독이자 불가능한 헛짓거리로 규탄한 예술이론가를
인용한 뒤 선각자는 답답함과 비웃음을 참을 수 없이 토로한다.

> 여기서 무겁기 짝이 없는 아둔함으로 "예술"에
> 대한 천박한 개념(Banausenbegriff), 기술을 전혀
> 고려하지 않은 채 새로운 기술의 도발적인 출현에서
> 자신의 종말이 가까웠음을 느끼는 그런 개념이
> 등장하고 있다. 그럼에도 사진의 이론가들은 바로 이
> 물신적이면서 근본적으로 반기술적인 예술 개념을

가지고 백 년 동안이나 아무런 결과도 얻지 못하면서
토론을 벌여왔다. 왜냐하면 그들은 사진사가 무너뜨린
그 심판대 앞에 사진사를 세워두고 그의 존재를
인증하는 일 이외에 아무것도 하지 않았기 때문이다.[2]

여기에 전형적인 구체제의 지배자들이 있다. 그들은 자기
세계가 심각한 도전에 직면해있음을 지각하지 못한 채
낡아빠져 찢어지기 직전의(淺薄) 범주와 개념으로 세상을
전유하려 한다. 그리하여 그들은 이미 무효화되어 아무도
출석하지 않은 법정에서 그들만의 판결문을 낭독한다.
'기술복제 시대의 예술작품'을 논한 벤야민의 글과 말들은
웃어넘길 수만은 없는 이 코미디를 배경으로 한다. 어떻게든
사진을 폄훼하고 무의미한 것으로 배제하면서 자신들의
'예술'을 지키려는 예술이론가들, 이들의 천박함에 답답함을
느낌과 동시에 조소를 보내는 일이 벤야민의 1930년대
기술복제 논의였던 셈이다. 그렇다면 이들이 사진을 최대한
무시하고 짓밟음으로써 보호하려 한 '예술'이란 무엇이었던가?
찰나를 영상 속에 포착하는 이 새로운 기술을 구체제의
지배자들은 왜 그토록 혐오해마지않았던가? 그것은 바로
그들의 '예술'을 지탱하던 '아우라'의 파괴 때문이다.

 [기술복제 과정을 통해] 예술의 대상에서 가장 민감한
 핵심 부분이 건드려지는 것이며, 어떤 자연적 대상도
 그처럼 다치기 쉬운 부분을 갖지 않는다. 그 핵심
 부분이란 바로 예술작품의 진품성이다. 어떤 사물의

2 발터 벤야민, 「사진의 작은 역사」(1931), 『발터 벤야민 선집 2:
 기술복제시대의 예술작품/사진의 작은 역사 외』, 최성만 옮김(서울: 길,
 2008), 156. (이하에서 인용문의 번역은 다소 수정했다.)

진품성이란, 그 사물의 물질적 지속성과 함께 그
사물의 역사적인 증언가치까지 포함하여 그 사물에서
원천으로부터 전승될 수 있는 모든 것의 총괄
개념이다. … 우리는 이러한 특징들을 아우라라는
개념 속에 요약해서 이렇게 말할 수 있다. 즉
예술작품의 기술적 복제 가능성의 시대에서 위축되고
있는 것은 예술작품의 아우라이다.[3]

여기서 상기해야 할 것은 벤야민의 기술복제 논의가 철저하게
카를 마르크스(Karl Marx)의 자본주의 분석의 자장 속에서
이뤄졌다는 점이다. 그것은 "현재의 생산 조건에서의 예술의
발전 경향에 대한 명제들"을 위한 것이었으며, "예술의
정치학에서 혁명적 요구들을 표명"하기 위한 것이었다.[4]
기술복제 시대의 아우라 파괴를 논한 이 글의 문제의식은,
그래서, 마르크스의 자본주의 분석과 혁명의 요청에
부응하는 '예술의 정치학'이었다. 이런 맥락에서 예술작품의
아우라란 구체제의 지배를 지탱하는 조건이다. 아우라가
"공간과 시간으로 짜인 특이한 직물"이며 "아무리 가까이
있어도 멀리 떨어진 어떤 것의 일회적인 현상"이라 할 때,[5]
아우라란 예술작품을 감싸고 있던 범접 불가능한 신비함이자
고귀함이다. 그것은 고명한 작가가 만들어낸 단 하나의
작품이란 아우라이고, 그때 그곳에서 기적적으로 탄생한
일회성의 아우라이며, 시대를 초월하여 훼손될 수 없는
초역사적 진귀함의 아우라다. 한마디로 구체제 예술작품의
가치란 범인들로부터의 절대적인 거리 그 자체이며, 아우라란

3 발터 벤야민, 「기술복제시대의 예술작품」(1936), 같은 책, 46~47.
4 같은 책, 42.
5 「사진의 작은 역사」, 같은 책, 184.

종국에는 그 거리를 구성하는 온갖 장치들인 셈이다.

그래서 아우라의 파괴는 마르크스가 요청하는 혁명에
부합하는 예술의 정치적 실천이다. 마르크스는『자본』(Das
Kapital)에서 자본주의를 철저히 '자연사'의 관점에서
분석한다고 밝힌 바 있다. 자본주의는 분명히 인간 사회의
질서다. 그럼에도 마르크스가 자연사의 관점을 전면에
내세운 까닭은 자본주의 사회가 철두철미하게 사물의 질서로
스스로를 드러내기 때문이다. 이른바 초기의 '소외론'은 소박한
인간주의(소외를 극복한 진정한 인간으로의 복귀)를 잠시
접어두고, 인간이 사물에게 주연의 자리를 내어준 자본주의
질서를 자연사의 관점으로 서술하겠다는 프로젝트로 계승된다.
자신이 만들어낸 생산물로부터 소외되는 가련한 인간에 대한
연민이 아니라, 상품 관계 바깥에서는 노동이 무의미해지는
사회질서에 대한 냉철한 시선이『자본』을 관통하고 있는
것이다.

왜 기술복제, 즉 사진과 영화가 "현재의 생산 조건에서의
예술의 발전 경향"인지가 여기서 드러난다. 사진과 영화는,
벤야민이 보기에, 말하자면 자연사의 표상, 즉 일체의
진품성이나 일회성을 배제하고(자본주의가 노동을 소외시키듯)
철저하게 세계를 분해하고 재조립하는 차가운 표상을 제공하기
때문이다. 즉 사진과 영화는 기존의 예술 표상이 존립 가능했던
기반(그것은 사물이 아니라 마술적이고 신학적이고 인간적인
신비로움의 의장이었다)을 파괴함으로써, 사물의 질서가
지배하는 자본주의 사회를 자연사적으로 드러내는 혁명적 표상
장치였던 것이다.

2.

그런데 이 논의를 그저 혁명적 '예술'로 국한해 이해하는 것은
벤야민이 "10분의 1초 다이너마이트"[6]라 표현한 기술복제의
폭발력을 제거하는 일이다. 사진과 영화는 낡은 '예술'을
대체하는 새로운 '예술'이 아니라, 그로 인해 "예술의 성격
전체가 바뀐 것이 아닐까 하는 물음"을 제기하게끔 하기
때문이다.[7] 바꿔 말하자면 사진과 영화는 자본주의에 적합함과
동시에 그 이후를 예견하는 '예술'이라기보다는, 그로 인해
'예술'이란 관념 자체가 폐기되어야 하는 표상 장치인 것이다.
벤야민의 기술복제 논의는 결코 '예술'론이 아니다. 그것은
자본주의를 토대로 하는 '근대'의 심연을 표상하는 장치로
기술복제를 전유한다. 벤야민에게 사진과 영화는 그저 회화나
조각이나 연극을 대체하는 하나의 장르가 아니라, 그 모든
예술을 예술이게끔 해온 조건을 파괴하는 복제기술이었다.
그런 의미에서 사진과 영화는 진정한 근대의 매체다. 왜냐하면
벤야민에게 근대란 전통이 단절된 시대라기보다는 전통 자체가
성립 불가능한 시대였기 때문이다.

그래서 벤야민은 근대를 "폐허"(Ruin)라고 불렀다.
근대 도시는 수많은 유적들과 골동품들로 넘쳐난다. 하지만
그것은 모두 자체의 고유한 맥락을 상실한 채 박물관이나
부르주아지들의 응접실에 수집되어 전시된다. 따라서
명백히 이들은 모두 아우라를 상실한 채 근대 도시 도처에
놓여있다. 하지만 근대의 온갖 가지 역사 서술은 이들의
아우라 상실을 어떻게든 은폐한다. 고대 오리엔트에서 약탈한
진귀한 유적들은 박물관 속 인류사의 내러티브 속에서
의미를 획득하며, 시골 마을의 농기구 또한 자국의 기술

6 「기술복제시대의 예술작품」, 같은 책, 83.
7 같은 책, 62.

발전을 과시하는 과학기술 내셔널리즘의 증좌가 된다. 물론 관람객이나 수집가 모두 아우라의 상실을 충분히 인지한다. 하지만 상실된 아우라는 다양한 서사와 표상을 통해 대리 보충된다. 그렇게 유적과 골동품은 예술작품으로서 스스로를 존립시킨다.

　　그러나 이는 명백한 기만이다. 그리고 기만은 곧바로 지배를 지탱한다. 약탈된 유적들은 식민주의를 은폐한 채 제국주의를 찬란한 인류 문명의 수호자로 군림케 하며, 전국에서 수집된 온갖 골동품은 민족의 발전 서사를 가시화하고 역사화함으로써 현존하는 국가체제를 정당화한다. 그렇게 구체제의 지배는 예술의 자장 속에서 지탱된다. "창조성과 천재성, 영원한 가치와 비밀과 같은 전승된 개념들"은 "사실자료를 파시즘적으로 가공하는 결과를 낳게 되는 개념들"이라고 벤야민이 기존 예술이론을 비판한 까닭이 여기에 있다.[8] 이런 맥락에서 벤야민은 근대를 폐허라 규정했다. 그것은 단순히 유적과 골동품에 열광하는 부르주아지들의 취미를 비꼰 표현이 아니었다. 오히려 폐허는 근대를 혁명적으로 전유하려는 전략적 개념이다. 즉 폐허는 부정적 의미라기보다는 매우 적극적인 정치적 뉘앙스를 담은 말인 것이다. 폐허가 아우라의 파괴를 전제하기 때문이다. 다시 말해 유적과 골동품뿐만 아니라 모든 사물이 스스로의 원천(인간 노동 혹은 제의 가치)을 상실한 채, 그저 오로지 사물들과 그 관계로서만 드러나는 상황이 바로 혁명을 예견하는 폐허로서의 근대다. 사진이란 이런 폐허를 포착 가능케 하는 혁명적 표상 장치다.

8　　같은 책, 42.

[외젠] 아제[Eugène Atget]는 "거창한 광경들이나
이른바 상징적 기념물들"은 지나쳐 버리기 일쑤였다.
하지만 칸칸이 구두들이 늘어서 있는 신발장이라든지,
저녁부터 아침나절까지 손수레들이 줄지어 늘어서
있는 파리의 안뜰, 식사를 하고 난 후의 식탁과 치우지
않은 채 수도 없이 널려 있는 식기들, 5라는 숫자가
건물 벽면 네 곳에 엄청나게 크게 씌어 있는 무슨무슨
가(街) 5번지의 성매매 업소는 놓치지 않았다. 그러나
특이한 것은 이 모든 사진들이 공허하다는 점이다.
파리 성곽의 포르트 다쾨유(Porte d'Aqueil) 성문도
비어 있고, 호화로운 계단도 비어 있으며, 안뜰도
비어 있고, 카페의 테라스도 비어 있으며, 마땅히
그래야겠지만 테르트르 광장(Place du Tertre)도 비어
있다. 이 장소들은 쓸쓸한 것이 아니라 아무런 정취도
없다.9

사물을 철저하게 사물로, 광경을 철저하게 광경으로, 그렇게
내버려 두기. 그것이 혁명의 요청에 대한 사진의 응답이었다.
폐허를 폐허로서 드러내기, 그것이 사진의 혁명성이었던
셈이다. 이제 그렇게 폐허로 드러난 세계를 영화가 24개의
프레임으로 재조립한다. 벤야민의 기술복제 논의는 이
지점에서 영화가 만들어낸 새로운 지각(perception)의 양태로
넘어간다. 그렇게 폐허를 거친 세계의 새로운 표상은 전통과
예술을 남김없이 폭파시킬 것이다. 여기서 러시아 영화를
범례로 한 벤야민 기술복제론의 타당성 여부는 물음으로
남겨두자. 중요한 점은 사진이 그렇게 내버려 둠을 표상한다는

9 「사진의 작은 역사」, 같은 책, 185.

역설(지각 불가능한 것을 지각케 한다는 역설)이며, 그리고
그것이 폐허로서의 근대를 혁명의 잠재태로 전유하는
벤야민에게 핵심적인 표상 장치였음을 확인하면서, 논의를
전통과 역사와 기억의 문제로 옮겨본다.

3.
반복되는 모티프가 있다. 인용해보자.

> 특별히 지역적인 소재나 주제를 다루는 작품은
> 오리엔탈리즘의 장소로 급격히 식민화되기 쉽다. 그
> 결과 지역의 문제는 흔히 오리엔탈리즘과 결합하고,
> 세계의 문제는 여전히 극심한 서구 선망과 결합한다.
> 이것이 식민 문화 한복판에서 늘 경험하는 것이며, 그
> 결과 맥락 없음, 맥락 약함, 맥락 포기, 역사 서술의
> 불가능성(거꾸로 작가의 개인성과 고유성에 대한 거의
> 애처로운 집착)은 식민성의 가장 뚜렷하고도 불행한
> 특징이 된다.[10]

> 적어도 한 가지는 분명하다. 그것이 강박이든 어떤
> 지혜의 예견이든, 전통은 '무의식'을 건드리는
> 어떤 것이며, 뒤통수를 붙잡는 어떤 힘이고, '나의
> 현대화'를 방해하는 매혹이고, 요즘 말로 전형적인
> '타자'이다. 내가 '이것'으로부터 벗어나 있다는
> 일종의 불안은 내 사고 능력, 문화적 수용력을 언제나
> 반쪽으로 만들어버리는 것 같다. 따라서 내게 전통의

10 박찬경, 『안녕 安寧 Farewell』, 14.

재구성이나 현대화 자체보다 흥미로운 것은, 전통이 하나의 타자로서, 귀신처럼 알 수 없는 대상으로 출몰한다는 의미에서, 증상만 있을 뿐 과학적인 병명을 찾기 어려운 일종의 '지역의 상처'이다. 가까운 과거에, 현대성이 트라우마의 체험이었다면, 지금은 전통이야말로 상처이다.[11]

미디어시티서울 2014는 이러저러한 이유로 동시대 아시아 미술에서 식어버린 지역 전통에 대한 관심을 부활시키려 했다. 그러한 부활은 어떤 대담성을 필요로 하며, 어떻게 보면 이번 전시는 그 대담성 자체를 하나의 문화적 코드로 드러내려 했다. 즉 이번 비엔날레를 통해 '탈오리엔탈리즘'만이 아니라 동/서양 거울의 방으로부터 해방되는 것에 대해 말해보고 싶었다. 오리엔탈리즘의 탈신화화나 '전통'에 대한 사회학적 비판은 그 자체로 옳고 긴요한 것이지만, '옛것'에 대한 탐구의 많은 예비적 단계들이나 오리엔탈리즘을 넘어서는 과정에서 실천적으로 불가피하고 필요하기까지 한 유치함, 오류, 한계, 실패 등을 미리 막아버리는 효과로 나타날 수 있다. 즉 서구 중심의 제국주의 문화에 맞서는 다양한 탈식민적 실천에 영감을 주기보다는, 오히려 '이것도 저것도 오리엔탈리즘이 아닐까?'라는 또 다른 외부의 시선을 가정할 수 있다.[12]

11 박찬경, 「〈신도안〉에 붙여: 전통과 '숭고'에 대한 산견(散見)」, 『신도안』, 전시 도록(서울: 아뜰리에 에르메스, 2008), 8.

12 박찬경, 「귀신, 간첩, 할머니, 예술가의 협업」(2014), SeMA 비엔날레 미디어시티서울 2014, 『귀신 간첩 할머니: 근대에 맞서는 근대』, 전시

지난 세기 후반, 역사·문화·사회·정치를 다루는 사람이라면 그
누구도 식민주의 비판을 비껴갈 수 없었다. 프란츠 파농(Franz
Fanon)의 격렬하고도 날카로운 말과 극적인 삶은, 식민주의가,
식민 본국이든 피식민지든, 근대를 살아온/갈 이들에게 벗어날
수 없는 정신적 외상을 안겨주었음을 깨닫게 하기에 모자람이
없었다. 또한 에드워드 W. 사이드(Edward W. Said)와 가야트리
스피박(Gayatri Spivak)은 보편적이라 간주되었던 지식이 모두
'타자'의 전형화와 말소 위에서 성립한 폭력임을 폭로했다.
그리하여 비판적 지성에게 탈식민화(de-colonization)란 하나의
방법적 시각에 그치지 않는다. 그것은 의무이자 사명이며,
더 나아가 앎과 삶을 끊임없이 불안에 떨게 만드는 일종의
초자아로 군림한다. 지금 운용하는 개념과 범주와 논리가
'그들'이 설정한 틀 안에 있는 것은 아닐까? 서구 제국주의의
오리엔탈리즘에 대한 비판과 극복이 전통의 날조로 이어져
결국 또 다른 내셔널리즘으로 귀결되는 것은 아닐까? '우리'와
'저들'이란 구분 자체가 이미 식민주의의 산물이라면 어떤
주어가 역사 속에서 가능할까? 지배와 피지배를 넘어선
보편주의란 결국 또다시 지역의 특수성을 타자화한 대가로
획득되는 것 아닐까?

일련의 물음은 꼬리에 꼬리를 물고 지식의 번뇌를
증폭시킨다. 박찬경도 예외는 아니다. 위의 인용문들이
지시하는 것은 모두 이 번뇌다. 1980~90년대를 통틀어
항상 급진적 발언과 활동의 최전선에 자리하면서도, 다른
한편에서 그의 "뒤통수를 붙잡는" 무언가를 무의식적으로
의식해야만 했다. 주인공을 바꿔가며 이 땅을 유린한 깡패
같은 국가 폭력에 맞서 민족과 민중을 다르게 상상하고

도록(서울: 서울시립미술관/현실문화연구, 2014), 12.

호명해야만 했던 현대사의 사정을 감안할 때, 그 무언가의
정체가 무엇인지 감지하기는 그리 어렵지 않다. 그것이 민족과
민중이라 상상하기도 호명하기도 난감한 헐벗은 이 땅의
삶이었다면 사태는 단순했을 터다. 문제는 그리 단순하지
않다. 민족과 민중이라 상상되고 호명된 이들은 분명 헐벗은
이들이었지만, 이 땅의 비판적 지성을 난감케 했던 것은 그들을
다르게 상상하고 호명하는 일에 따라붙는 온갖 의구심이었다.
탈식민과 반독재와 민주화의 주체로서 상상되고 호명된
민족과 민중은 국가가 주조한 국민과 무엇이 다를까? 국가와
자본주의가 추동하는 세계의 획일화에 대항하기 위해 '우리
고유의 것'을 찾고 표상화하는 일이 또 다른 식민주의와
오리엔탈리즘 아닐까? 아니 그런 포스트모던적 회의야말로
전형적으로 파농이 말한 식민주의의 정신적 외상 아닌가?

　　이 모든 의구심을 '진정성(authenticity)의 덫'이라 표현할
수 있을 것이다. 식민 지배에서 내전으로 이어지는 식민주의의
폭력이 모두 '외세'에서 비롯되었다는 인식은 '우리'를 '진정한'
역사 주체로 내세운다. 그러나 다른 한편에서 그런 '우리'란
역사의 주체가 민족 혹은 민중이어야만 한다는 '서구 근대'의
관념에서 비롯되기에 진정성을 가장한 기만일 수 있다.
그렇다면, 즉 진정으로 진정한 역사 혹은 주체가 불가능하다면,
식민주의 비판은 주체 없는 포스트모던적 웅얼거림으로
전락하는 것은 아닌가? 외세라는 허위도 우리라는 진정성도
모두 거울상이라면, 그 거울상을 뛰어넘는 보편주의가
정답인가? 아니 무릇 보편주의란 결국 누군가의 특수한
동기에서 비롯된 것 아니었던가? '진정성의 덫'은 이렇게
식민주의에 맞서는 비판과 저항을 우울로 몰아넣는다. 어떻게
할까? 〈신도안〉 이후 전개되는 박찬경의 작업은 모두 이 물음에
대한 응답의 시도라 할 수 있을 듯하다. 그런 의미에서 그가

〈만신〉 참고자료. 서해안 배연신굿의 김금화 만신. 사진 제공: 김금화

잠정적으로 도달한 '더러운 전통=거대한 뿌리'란 '진정성의 덫'에서 빠져나오기 위한 몸부림이라고도 할 수 있다.

> 김수영의 시 「거대한 뿌리」에서 전통은 역사와 거의 동의어이다. 이때 역사는 쓰여지지 않았거나 쓰여질 수 없는, 실재했던 사람들 낱낱의 구체적인 역사를 말한다. 이때 역사는 장기지속의 힘이며, 무수한 삶의 파편이 어느 순간 경외롭게 떠오를 때의 복합적인 체감을 말하는 것이 아닐까 싶다.[13]

《신도안》 중 '삼신당' '영가무도' '기념촬영'으로 이어지는 일련의 영상이 떠오른다. 혹은 《안녕 安寧 Farewell》의 다소 작위적이지만 정체 모를 등장인물들의 행렬은 어떤가. 《귀신 간첩 할머니》에서 한 방에 모인 할머니들의 목소리들 또한 그렇다. 만신의 굿을 치장하는 화려한 의장들 자체가 아니라 화려함 속으로 스러져가는 의장들의 초월성도 빠질 수 없다. 박찬경이 진정성의 덫으로부터 벗어나는 방법은 모두 이렇다. 쓰여질 수 없는 것을 포착하여 표상하기. 비판적 지성과 날카로운 촉각이 그것이야말로 가장 '구체적인' 역사임을 깨닫게 한 덕분일까? 아마도 아닐 것이다. 오히려 오랜 시간 동안 신체화된 영상 감각이 그를 이끌었다고 할 수는 없을까? 박찬경이라는 작가의 천재성이 아니라 카메라를 다루는 장인의 손 감각이 그를 결코 표상할 수 없는 구체적 역사를 표상토록 만든 것이 아닐까? 다시 한번 벤야민을 소환할 때가 왔다. 사물을 사물로서 내버려 두는 표상 장치 사진이 혁명적 역사철학에 어떻게 투영되어 있는지를 참조하면서 박찬경의

13 같은 책, 16.

윤리적 무능과 정치성을 확인할 차례다.

4.

1939년 8월 23일, 파리에 망명 중이던 벤야민은 충격적인
소식을 듣는다. 독일과 소련 사이에 불가침조약이 맺어졌다는
소식이었다. 한 지인의 증언에 따르면 벤야민은 이날 이후
1주일 동안 불면에 시달렸다고 한다. 코뮤니즘의 이념이
스스로를 배반하여 종언을 고한 탓이었다. 물론 많은
코뮤니스트들이 이오시프 스탈린(Iosif Stalin)의 결단을
존중했지만 벤야민은 결코 인정할 수 없었다. 나치즘과
결탁한 스탈린 탓에 벤야민은 이른바 '사적 유물론'에 대한
신뢰를 거둬버렸다. 사물의 질서를 냉철하게 분석하는
마르크스의 자연사와 그로부터 도출되는 계급혁명(상품에서
시작한 『자본』은 계급론으로 마무리된다)이란 역사철학의
필연성을 폐기한 것이다. 그리하여 이듬해 벤야민은
절망의 끝에서 피레네 산맥에서 스스로 목숨을 끊는다.
그 직전 벤야민은 한나 아렌트(Hannah Arendt)와 조르주
바타이유(Georges Bataille)에게 자필 원고와 타이핑된 원고를
각각 건넨다. 그것이 유명한 「역사철학테제(역사의 개념에
대하여」(Über den Begriff der Geschichte, 1940)다. 20개
남짓의 테제로 이뤄진[14] 이 에세이에서 벤야민은 혁명을 위한
역사론의 윤곽을 그려내는데, 그 안에서 사진이라는 표상

14 벤야민이 남긴 초고들(총 5편)이 각각 상이한 편집으로 이뤄져 있어
 무엇을 정본으로 삼을 것인지 아직도 연구자들 사이에 논란이 되고 있다.
 한국어 번역본[발터 벤야민, 『발터 벤야민 선집 5: 역사의 개념에 대하여/
 폭력비판을 위하여/초현실주의 외』, 최성만 옮김(서울: 길, 2008)]은
 18개의 테제와 '부기' A, B라는 편집 체제를 채택하고 있다.

장치는 역사유물론(스탈린주의와 구분되는 벤야민 고유의
역사유물론)의 핵심을 틀 짓는 이미지를 제공한다.

> 과거의 진실된 이미지는 순식간에 지나간다. 과거는
> 인식 가능한 순간에 인식되지 않으면 영영 다시 볼
> 수 없게 사라지는 섬광 같은 이미지로서만 붙잡을 수
> 있다. "진리는 우리에게서 달아나지 않을 것이다"라는
> [고트프리트] 켈러[Gottfried Keller]의 말은 역사주의가
> 추구하는 역사의 이미지를 표현해주는데, 바로 이
> 지점이 역사적 유물론자에 의해 혁파되는 장소이다.
> 왜냐하면 과거의 진실된 이미지는 매 현재가 스스로를
> 그 이미지 안에서 의도된 것으로 인식하지 않을 경우
> 그 현재와 더불어 사라지려 하는 과거의 복원할 수
> 없는 이미지이기 때문이다.[15]

여기서 역사주의는 역사유물론과 대비되는 구체제의
역사 인식론이다. 그리고 구체제의 역사 인식을 혁파하는
역사관은 역사의 주인공을 부르주아지에서 프롤레타리아트로
변화시키는 따위의 인식 전환에서 비롯되지 않는다.
그것은 "사라지는 섬광 같은 이미지" 혹은 "사라지려 하는
과거의 복원할 수 없는 이미지"를 붙잡는 시도로 이뤄진다.
바로 이 시도야말로 사진이라는 표상 장치가 가능케 하는
역사유물론이라 할 수 있다. 이미 살펴본 바 있듯이, 사진은
지각 불가능한 것을 표상하는 기술이다. 엄연히 존재했지만
순식간에 사라져가는 이미지, 박찬경이 말한 '구체적 역사'를

15 발터 벤야민, 「역사의 개념에 대하여」, 『발터 벤야민 선집 5: 역사의
 개념에 대하여/폭력비판을 위하여/초현실주의 외』, 최성만 옮김(서울:
 길, 2008), 333~334.

포착하는 것이 사진 기술인 셈이다. 따라서 그런 이미지가
포착되는 "인식 가능한 순간"이나 "의도된 것으로 인식"하는
일은 계급의식 혹은 혁명가의 천재성에서 비롯되는 것이
아니다. 그것은 인식 주체와 필연적인 간극을 내포하는
영상으로서만 가능하다. 인식 주체가 대상을 온전히 진정하게
전유한다는 아우라의 원리를 역사에서 철저하게 파괴하기,
그것이 사진을 전제로 한 역사유물론의 가능성인 것이다.
그리고 사진을 범례로 한 과거 이미지의 포착은 '위기' 상황
속에서 이뤄진다.

> 과거를 역사적으로 표현한다는 것은 그것이 '원래
> 어떠했는가'를 인식하는 일을 뜻하는 것이 아니다.
> 그것은 위기의 순간에 섬광처럼 스치는 어떤 기억을
> 붙잡는다는 것을 뜻한다. 역사유물론의 중요 과제는
> 위기의 순간에 역사적 주체에게 예기치 않게 나타나는
> 과거의 이미지를 붙드는 일이다.[16]

벤야민은 이 위기를 "전통의 내용을 이루는 사물들과 그
수용자들 모두를 위협하는" 상황이라 정의 내린다.[17] 그런
의미에서 위기는 주어지는 것이 아니다. 아제의 사진이 텅 빈
거리를 표상화함으로써 창출한 상황이야말로 위기라고 할
수 있다. 아제 사진의 무관심한 이미지는 사물들을 통합하던
'전통'이라는 의미의 망을 해제시킨다. 달리 표현하자면
'전통'이란 의미의 망 바깥에 내버려져 있던 사물의 존재를
압도적인 힘으로 시각화한다. 이때 '전통'이 지탱하던 기존의
윤리-관습은 위기를 맞이한다. 사물이 그저 사물로서 내버려져

16 같은 책, 334.
17 같은 곳.

있다는 사실, 그 사실의 힘 자체가 '구체적 역사'를 지각의
자장으로 끌어들이는 것이다. 그리하여 사진 이미지에 토대를
둔 역사유물론은 '승자의 역사'를 거스른다.

> 오늘날에 이르기까지 승리한 자는 모두 지금 땅에
> 쓰러진 자들을 짓밟고 오늘날의 지배자가 거행하는
> 승전의 퍼레이드에 참가하여 행진하고 있다.
> 지금까지의 관례대로 그 퍼레이드에는 전리품도 함께
> 등장한다. 그 전리품은 문화재로 불린다. 그것들은
> 그런데 역사유물론자들에게 냉랭하게 구경될 것을
> 각오해야만 할 것이다. 역사유물론자들이 바라보는
> 문화재란 모두 전율 없이는 상상하거나 볼 수 없는
> 유래를 갖기 때문이다. 이러한 것들이 존재하는
> 것은 그것을 창조한 위대한 천재들의 노고뿐만
> 아니라 그들과 동시대 사람들의 말할 수 없는 고역
> 덕분이다. 그렇기에 그것이 문화의 기록일 수 있는
> 것은 야만의 기록 없이는 성립할 수 없다. 게다가 그것
> 자체가 야만에서 자유롭지 않은 것과 마찬가지로,
> 어떤 자의 손에서 다른 자의 손으로 넘어가는 전승의
> 과정 또한 야만으로부터 자유롭지 않다. 그렇기에
> 역사유물론자는 이 전승으로부터 될 수 있는 한
> 거리를 둔다. 그는 역사를 거스르는 일을 스스로의
> 과제로 간주하는 것이다.[18]

사진이 포착하는 과거의 섬광과 같은 이미지란 이렇게
야만의 역사를 거스른다. 쓰러진 자들이 지배를 전복하는

18 같은 책, 336.

것은 결코 승리자가 됨으로써가 아니다. 쓰러진 자들이
다시 일어나 승리자를 짓밟는 서사를 역사유물론은 단연코
거부한다. 오히려 역사유물론은 쓰러진 자들을 쓰러진 자인
채로 포착하는 방법을 고안해야만 한다. 승리자의 짓밟음을
극복하는 것이 아니라, 짓밟음을 짓밟음인 채로 포착하여
그 안에 깃든 야만과 거리를 두는 것, 즉 승리자의 아우라를
파괴하는 것이 요청되는 것이다. 그리하여 벤야민은 말한다.
"억압받는 자들의 전통은 우리가 그 속에서 살고 있는
'예외 상태'가 상례임을 가르쳐준다. 우리는 이에 상응하는
역사의 개념에 도달하지 않으면 안 된다. 그렇게 되면
현재화된(wirklich) 예외 상태를 도래시키는 것이 우리의
과제로 떠오를 것이다."[19] 하나의 계열체가 성립한다. '과거-
이미지-위기-쓰러진 자/억압받은 자-예외 상태', 이 모든 것이
사진이라는 표상 장치를 하나의 인식 원리로 하여 성립한다.
과거로부터 전수된 온갖 '전통'이 의미의 망을 상실하고
사물들이 내버려짐의 상태로 변하는 상태, 그것이 바로
승자들에게 위기이며 쓰러져 짓밟힌 자들에게는 '현재화된
예외 상태'다. 그 상황에서는 모든 인간적인 관습(Sitte),
윤리적인 것(das Sittliche)이 무효화된다. 사진 이미지로서의
영상은 그렇게 윤리적인 무능 상태를 창출하며 정치를
작동시킨다. 박찬경의 뒤통수를 끌어당긴 귀신 혹은 유령 혹은
'구체적 역사'들이 간직한 윤리적 무능과 정치성은 정확히
여기에 중첩된다.

19 같은 책, 336~337.

박찬경, 〈교토학파〉, 2017, 2채널 35mm 사진 슬라이드 프로젝션, 가변크기와 길이

5.

한때 박찬경은 1930년대 전시 일본의 '근대 초극' 언설들에,
특히 '세계사의 세계'를 주창한 교토학파(京都学派)에
깊은 관심을 가졌다. 패전 후 근대 초극의 문제의식을
전쟁 이데올로기라는 오명에서 구출하려던 다케우치
요시미(竹内好)에게도 큰 매력을 느꼈던 듯하다. 이들의
언설에서 박찬경이 감지한 것은 무엇일까? 분명 일본의 전쟁은
승전국 사관, 즉 앵글로색슨 자유주의가 표방하는 보편주의의
틀 속에서 온전히 파악할 수 없는 문제성을 지닌 사건이었다.
박찬경의 말대로, 보편주의가 특수한 이해의 산물이라면,
승전국 질서가 표방하는 보편주의 또한 온전한 보편주의일
수는 없다. 그리고 그런 특수한 이해에서 비롯된 보편주의에
입각하여 일본의 전쟁을 단죄하는 일은 헤게모니의 관철이기는
해도 성찰적 역사 인식이 되기에는 모자란다. 문제는 식민
지배와 침략 전쟁으로 현실화한 근대 초극이란 꿈이기
때문이다.

근대 초극이란 정치에서의 자유민주주의, 경제에서의
자본주의/사회주의, 문화에서의 보편주의를 극복하려는
사상운동(정확히는 분위기)이었다. 그리하여 1930년대
일본의 지성들은 근대 초극의 자장 속에서 파시즘을 대안적
정치운동으로 긍정했고, 지역주의에 입각한 대동아공영권의
자족경제를 새로운 체제로 환영했으며, 일본을 주권국가로서가
아니라 동서양의 대립을 초극한 진정한 세계사적 보편의
주체로 간주했다. 물론 이 모든 것은 폭력을 은폐하는 고약한
분식(粉飾)이었으며, 패전으로 인해 아카이빙조차도 금기시된
허약한 말들일 뿐이었다. 박찬경이 저간의 이런 사정을 모를 리
없다. 그럼에도 그는 왜 한동안 근대 초극과 교토학파 언저리에
미련을 버리지 못했던 것일까?

당시 일본에서 통용되던 클리셰 중 '비상시'(非常時)란 말이 있다. 근대 초극의 자장 속 지식인들은 물론이고 정치인과 군인들도 입에 올리던 말이다. 비상시란 상례가 통하지 않는 상태를 뜻한다. 다시 말해 전통이 위기를 맞이하는 상황인 셈이다. 근대 초극이란 비상시에 기존의 주체와 규칙을 바꾸어야 한다는 슬로건이었다. 그런 의미에서 근대 초극의 자장 속에서 비상시란 현재화된 비상시가 아니었다. 비상시란 어디까지나 극복되어야 할 혼란의 상황으로 인식되었기 때문이다. 그래서 교토학파는 서구라는 상례를 뛰어넘어 일본을 주역으로 하는 신질서를 꿈꾸었던 것이다. 하지만 영상을 다루는 박찬경은 새로운 질서를 희구하지 않는다. 오히려 그의 작품은 승전국의 보편주의로 근대 초극을 단죄하지도, 그렇다고 그들이 모색한 새로운 질서에서 모종의 가능성을 찾지도 않는다. 화엄폭포의 영상을 중심으로 이뤄진 교토학파의 작품에서 알 수 있듯이 박찬경은 비상시에 머무르려 한다. 비상시는 긍정되거나 부정되거나 할 수 없다. 비상시이기에 가치 기준이 성립할 수 없기 때문이다. 분명 윤리적 무능이다. 판단을 유보하기에 무능한 것이 아니라, 사물이 의미의 망이 파괴된 비상시 속에 내버려져 판단을 무용지물로 만들기에 그렇다. 주체적 무능이 아니라 무능한 상황의 창출이 윤리적 무능의 정체인 셈이다.

그렇게 윤리적 무능의 상황을 과거 이미지를 통해 창출하려는 박찬경의 정치성이란 무엇일까? 박찬경이 수없이 표상화한 버려지고 사라지고 쓰러진 것들은 과연 표상을 원했을까? 마르틴 하이데거(Martin Heidegger)는 '있는 것'의 '있음'을 훼손하지 않기 위해서는 '내버려 둠'(Verlassenheit)을 하나의 윤리적 태도로 요구한 바 있다. 박찬경의 작품 모두에서 이 윤리적 태도를 짙게 감지할 수 있다. 그러나

영상을 업으로 하는 장인 박찬경은 이율배반적일 수밖에
없다. 박찬경이 내버려진 존재를 내버려진 채로 확보하는
것은 표상을 통해서이기 때문이다. 즉 박찬경은 내버려 둠을
내버려 두지 않음으로써 내버려 둔다. 윤리적 무능에 틀림없다.
그것은 카메라를 매개로 한 작가와 영상 사이의 메울 수 없는
간극에서 비롯된 운명이다. 박찬경의 정치성은 이 운명 속에
사로잡힘으로써 획득되는 몸부림이 아닐까? 그리고 그 정치가
겨냥하는 것은 승리자의 퍼레이드에 짓밟힌 이들을 위한 또
다른 승리자 서사를 만들어내지 않겠다는 지독한 윤리다.
윤리적 무능을 감수한 윤리. 내버려진 것을 내버려 둠으로
표상하기 위해서 내버려 두지 못하는 운명. 힘겹게 과거와
현재, 사물과 표상, 그리고 폭력과 기억 사이를 오가는 그의
이런 위태로운 싸움은 언제까지 계속될까? 글쎄. 다만 한 가지
확실한 것은 박찬경이 판단하거나 결정할 수 없다는 사실이다.
그가 스스로를 내던진 세계에 주체의 결단은 항시 승리자의
서사 편이기에 윤리적으로 무능한 박찬경의 결단은 항상
쓰러진 자들과 함께 내버려질 것이기에 그렇다. 그렇다면?
글쎄. 지금으로서는 조용히 박찬경을 내버려 두는 수밖에.

세계의 도판

현시원

I. 텍스트, 이미지의 쌍두마차

박찬경은 무엇을 글쓰기의 추동력으로 삼고 있을까? 이 글은
한국의 현실 비판적 미술에 대한 그의 글들을 잠깐 제쳐두고,
보이는 것을 글로 옮기는 글쓰기 방법론에 집중하고자 한다.[1]
목적보다는 도구, 내용보다는 형식을 보고 싶어서다. 그의
글쓰기 동기가 형식의 창안에 있다는 전제 아래 작가의
글쓰기를 따라가는 데는 박찬경이 박이소/박모(이하 '박이소'로
통일)의 작가론에서 적은 바대로 구르마와 비행기가 동시에
필요하다.[2] 구르마와 비행기는 다른 속도를 가진 두 개의 이동
장치다. 둘은 전통과 현대, 눈으로 이동하며 보는 것과 고공의
시점에서 수직적 시선으로 조망기의 차이 등 '보는 방식'의
차이를 보여준다.

　　박찬경의 시각적 글쓰기는 보는 것에서 출발한다. 그의
글은 꼼꼼한 관찰을 선행하면서도 한국 현대미술의 제도적,
문화적 프레임을 짜는 일을 한다. 두 개의 탐색 장치로
시작해보자. 미술 작품을 눈앞으로 당겼다가 다시 놓아두듯
관찰하는 '시각적 묘사'와 두 개 이상을 동시에 보는 '사진적

1　대표적으로 다음의 두 글이 있다. 박찬경, 「'개념적 현실주의' 노트—'한
　　편집자'의 주」, 『포럼A』 9호(2001): 19~24. 박찬경, 「개념미술, 민중미술,
　　행동주의를 이해하는 기본적인 관점—민주적 미술문화에 대한 관심을
　　촉구하며」, 『포럼A』 2호(1998): 20~23.

2　박찬경, 「정체성의 상태, 이주에서 혼혈까지—박모 작품 읽기」, 『박모』,
　　전시 도록(서울: 금호미술관/샘터갤러리, 1995), 96.

회로'의 운용이 그것이다. 박찬경은 1990년대 초부터 작가론을
쓰기 시작하며 스스로가 미술 현장에 필요한 글을 생산하는
저술가가 되었다. 동료 작가의 작품에 대해 글을 쓰는 그에게
미술은 '읽힐 수 있는 것' '이야기를 해볼 수 있는 소통
대상'이어야만 했다. 이때 글쓰기는 해제나 주석이 된다. 하나의
작품에 관해 눈을 이동시키며 살피는 제1의 관람자-저자가
생산된다는 점은 흥미롭다. 저술가 박찬경은 작품을 가까이에
두고 원형 회전 식탁 위에 올려두고 여러 각도에서 움직이며
본다. 눈이 어느 때보다 많이 사용된다. 지상에서 발을 살짝
떼고, 그러나 아주 멀어지면 안 되는, 저공으로 나는 날개를
가진 눈이다. 나는 박찬경이 쓴 작가론을 읽으며 이런 느낌에
휩싸인다. 위에서 본다, 그리고 가까운 사람(작가) 이야기를
거리를 두고 말한다, 끝내 이 그림을 처음 보듯이 살짝 어딘가
모른 척한다. 이십 년 후 그가 쓴 다른 문장의 표현을 빌자면,
그의 글은 작품에 깃든 "하나의 분위기, 또는 후경"이다.[3]

　　박찬경의 글은 '보는 저자'가 쓴 것이다. 보는 저자가
시각적 묘사를 할 때 보는 행위가 가진 힘과 확장성이 드러난다.
그래서 그의 글은 러시아의 원 픽처 갤러리(One Picture
Gallery)처럼 그림을 다룬다.[4] 그림 한 점만을 전시한 원 픽처
갤러리와 같이 그림은 문맥에서 절취선을 따라 뜯겨진 듯

3　　"이에 비해 바심 막디의 묵시록적 이미지들에서 '유령'은 하나의
　　분위기나 후경에 남겨진다." 박찬경, 「귀신, 간첩, 할머니, 예술가의
　　협업」, SeMA 비엔날레 미디어시티서울 2014, 『귀신, 간첩, 할머니:
　　근대에 맞서는 근대』, 전시 도록(서울: 서울시립미술관/현실문화연구,
　　2014), 9.

4　　Valery Petrovich Sazonov, "The One Picture Gallery," *Thinking about
　　Exhibitions, ed Reesa Greenberg*, (London; New York: Routledge, 1996), 297-
　　305. 이 글은 *Museum* 152(1986), 237-40쪽에 처음 수록되었다. 1983년
　　문을 연 이곳은 현재도 The Museum of One Painting라는 이름으로
　　운영된다. http://museum-penza.ru 참조할 것.

눈앞에 놓인다. 그 예로 민정기의 그림에 관한 박찬경의 글은
담담하면서도 꽉 찬 관측이다. 관람이라 하기에는 긴박하고,
감상이라 하기에는 거리가 가깝다. 이 같은 작품의 묘사는
한국 현대미술 비평 및 글쓰기에서 의외로 드물다. 해석, 의미,
진술은 작품을 이미 박제된 것으로 멀리 보내버리기 때문이다.
〈포옹〉(1981)을 보는 글은 다르게 읽힌다. 눈앞에 액자 달린
그림을 데려다 놓고 정면으로 응시하는 데서부터 출발하는 이
글은 작품인 동시에 말하기의 도판이 된다.

> 〈포옹〉이라는 작품에서 그가 선택한 색은
> 변화무쌍하고 풍부한, 아름답거나 미묘한 색이
> 아니라 단조롭고 우중충한 푸른색이나 고동색,
> 적색, 녹색 등이다. … 민정기는 눈앞의 실제 풍경을
> 해석한 것은 물론 아니고, 사람들이 흔히 풍경화에서
> 기대하는 관념을 그리되, 뭔가 잘못되어 있도록,
> 기대에 '어긋나는' 방식일 뿐만 아니라 도상적으로도
> 기이한 상태로 그렸다. 이런 소나무나 절벽은 이 그림
> 안에서의 도상적인 논리에도 맞지 않는다. 화면을
> 가로막는 철조망이나 포옹하고 있는 여인의 붉은색
> 치마의 낯설음만이 아니라, 소재의 배치 형태 색조
> 전반에서 뭔가 어긋나 있다.[5]

〈포옹〉에 관한 박찬경의 이 글은 그림의 색감과 내용을
묘사하는 정면 샷에서 출발해 한국의 1980년대의 사회적
현실을 휘두른다. 그림 한 점은 박찬경의 글로 인해 조국

5 『포럼A』 웹사이트, 2001. 웹사이트는 2003년 2월 이후 운영되지 않고
 있다.

근대화의 망가진 풍경과 겹쳐진다.[6] 〈포옹〉은 미술평론가
이영욱과 공동 저술한 「앉는 법: 전통 그리고 미술」을 통해
십여 년이 지난 후 또 다뤄진다. 다시 본 〈포옹〉은 기억하기의
한 방편으로서 "기억이 잠겨있는 상태, 즉 추방된 전통이 마치
유령처럼 출몰하곤 하는 상태를 가시화"한다.[7] 저 푸르뎅뎅한
하늘과 서로 구분 안 되는 바다가 그림에서는 외부 세계로부터
잠겨있다. 풍경 앞으로 바짝 나와 있는 두 명은 현실로 곧
튕겨져 나올 만큼 그림 초입에 서 있다. 믿음을 쉽게 정당화하지
않기 위해, 그림을 보던 눈은 현실 밖으로 그림을 안고 동반
탈주한다.

> 이 그림은 능동적인 기억하기의 사례는 아니고 기억이
> 잠겨있는 상태, 즉 추방된 전통이 마치 유령처럼
> 출몰하곤 하는 상태를 가시화하고 있다. … 하지만
> 작가는 그것을 그대로 그리지는 않았다.[8](필자 강조)

여기서 화가가 "그것을 그대로 그리지는 않았다"는 표현이
중요해 보인다. 이영욱과 박찬경은 마치 민정기의 그리기 과정
안에 들어가 있는 듯 보인다. 두 명의 저자는 그리기의 형식과
방법을 미술가(실기의 기술)의 위치에서 저술한다. 그래서
그림은 마치 아직 끝나지 않은 것 같다. 보기의 시점이 그리기의
시점보다 앞선다는 점에서 독자인 나는 이 글이 쓰인 '시점'이
기이하다고 느낀다. 그림이 미처 끝나기 이전부터 이미 누군가

6 이 문장은 현시원, 『아무것도 손에 들지 않고 말하기—미술 글쓰기와
 큐레이팅』(서울: 미디어버스, 2017)를 일부 인용했다.

7 이영욱, 박찬경, 「앉는 법: 전통 그리고 미술」, 전시 도록(서울:
 인디프레스, 2016), 20.

8 같은 글, 20.

보고 있는 듯해서다. "돛단배는 기이한 시차를 유발하면서
그림 속 공간을 시간적 혼돈으로 이끌고 있다. … 이와는 달리
여기서 전통은 격세감을 유발하면서 시퍼런 색채의 배경
위로 유령처럼 위치해있다."[9] 이영욱과 박찬경의 이 같은
기술(記述)은 '보는 것'을 '기억하기'와 반복적으로 연동시킨다.
기이한 것은 글의 내용이 아니라 형식이다. 시간적 혼돈으로
이끄는 일과 격세감을 유발하는 일에 그림뿐 아니라 글도
합세한다.

한국 현대미술에서 모더니즘, 민중미술의 유산 등을
발굴하고자 했던 박찬경의 태도가 답답한 궤도를 깨는 '형식'에
있다는 점은 잘 알려져 있다. 미술의 형식을 이야기할 때
박찬경은 사진을, '사진적인 것'을 불러오고는 했다. 박찬경은
「다큐멘터리와 예술, 무의미한 기호 채우기」(2001)에서
1990년대 말 사진이 가진 현실 비평적 차원의 가능성을 이렇게
주장했다. "김용민, 성능경, 김용익의 작업은 사진적 현실, 혹은
사진화된 현실에 대한 비평적 차원을 (정도를 달리 하지만)
분명히 갖고 있었던 것으로 보인다."[10] 이러한 분석에서 우리는
현실, 그 현실과 관계하는 사진이라는 매체를 동시에 볼 수 있다.
그의 진단처럼, 1990년대 후반 현실은 첫째 기존 민중미술의
재현 형식으로는 꿰뚫어보기 힘들 만큼 '사진화'되었다. 둘째
매체로서의 사진은 급격한 정치적, 문화적 변모 속에서 '현실
인식과 비판 형식'의 변화를 촉진하자는 비평적 차원에서
말해진 것이기도 했다. 한편 이보다 내가 강조하고자 하는 바는
좀 더 도구적인 방법론으로서의 글쓰기에 불을 지피는 사진술의
운용이다. 그의 글쓰기에서 여러 개를 동시에 보는 병치의

9 같은 글, 21.

10 박찬경, 「다큐멘터리와 예술, 무의미한 기호 채우기」, 『월간미술』(2001년
 4월호): 72.

방식으로 사진적 회로가 운영된다는 점 말이다. 그러니까
사진은 박찬경의 글에서 두 개의 장면 이상을 동시에 보는
기술적 장치로 기능한다. 박찬경은 사진 이미지들과 눈앞에
나타난 작품을 동시에 본다. 결과적으로 독자는 사진 이미지를
통해 이미 다른 사람이 보았던 장면을 여럿 볼 수 있게 된다.
특정 대상을 미리 보거나 뒤늦게 볼 수도 있다. 시간대가 아예
다른, 각자 멀리 떨어진 데서 파생한 비슷한 도상을 한데 묶어볼
수도 있다. 대상을 투시하면서 속으로 들어가기도 한다. 다른
대상을 보면서 다시 맨 처음 적어내고자 하는 눈앞의 대상은
'두터운 묘사'를 스스로 하며 자기-번역에 도달한다. 나는 지금
박이소의 그림에서 총석정과 마천루를 비교하는 장면이나
안규철의 자, 노재운의 지팡이가 등장하는 글을 읽는다. 혹은
회화를 보면서 현실의 다른 장면을, 조각을 보면서 다른
사물을(안규철), 작업을 보면서 실제 전망대를 오르는(정서영)
다른 이미지를 병치시킨 글을 본다. 특히 박찬경은 박이소의
그림 〈무제〉(1986)에서 총석정과 서울의 마천루, 비행기를
투과시키며 동시에 앞으로 이동시킨다. 박이소의 1995년 개인전
도록에 실린 글의 마지막 문단은 이렇다.

> 여기 서울로 역수입된 또 다른 하나의 이미지가 있다.
> 8년 전에 제작된 이 작품의 양쪽에는 마천루 같은
> 두 개의 그림이 있다. 그러나 이 이미지를 다른 때 또
> 다시 보면 조선 민화의 총석정 같다. 그러나 이들은
> 마천루도 총석정도 아닌 채로 '천진난만하게' 있다.
> 벤야민이 말하는 '보다 큰 언어'란 (그가 같은 글
> 뒤에서 성경의 예를 알고 있듯이) 언어의 에덴동산,
> 순수하고 자유로운 어떤 곳이라고 할 수 있을지
> 모른다. 그리고 총석정-마천루 사이로 양쪽에 날개를

달고 사라지고 있거나 혹은 나타나고 있는지도 모르는
비행기-천사?[11](필자 강조)

박이소, 〈무제〉 1986, 캔버스에 아크릴물감, 175×180 cm, MMCA 미술연구센터 소장

박찬경은 박이소가 1986년도에 그린 〈무제〉 양쪽에 마천루
같은 두 개의 그림이 있다고 쓴다. 그러나 이 이미지를 "다른 때
또다시 보면"이라고 잠시 멈춘다. 다른 때 보자고 말함으로써
이 하나의 그림은 두 개 이상의 상황적 가치(비전)를 갖게 된다.
글의 핵심은 박이소가 보아왔던 두 세계(현실), 그 세계 사이를
비상하거나 낙하하면서 작가가 하는 '번역'이라는 행위를
짚어보는 것이었다.[12] 박찬경은 이 글의 초입에서 구르마와

11 박찬경, 「정체성의 상태, 이주에서 혼혈까지─박모 작품 읽기」, 114.

12 해당 문단은 다음과 같다. "어떤 사기그릇의 파편이 다시 합쳐져서
 하나의 그릇이 되기 위해서는 가장 미세한 파편의 부분들이 하나하나
 이어져야 하는 것처럼(비록 그 파편들이 서로 닮을 필요는 없지만),
 번역도 이와 마찬가지로 원문의 의미를 비슷하게 하는 대신에 애정을
 가지고 또 세부에 이르기까지 원문의 표현방식을 자기 고유의 언어 속에
 동화시켜서, 원문과 번역의 양자가 마치 사기그릇의 일부를 이루듯 보다
 큰 언어의 파편으로 인식될 수 있도록 하지 않으면 안 된다." 같은 글,

더 높이 나는 비행기의 상이한 속도를 박이소의 작품 세계에
비유했다. 그는 〈자본=창의력〉(1986, 1990)이라는 박이소의
초기 그림을 예로 들며, 이쪽저쪽을 탐구하는 박이소에게
번역 행위는 '순수한 연구 모델'로 작용하며 문화적 변형의
사전(辭典)과도 같다고 썼다. 박찬경은 원문과 번역의 양자가
"마치 사기그릇의 일부를 이루듯 '보다 큰 언어'의 파편으로
인식"되어야 한다는 벤야민의 글을 인용하며 번역의 행위는
보다 큰 그릇을 만드는 행위임을 주장했다.[13] 이미지가
텍스트를, 작가가 작가를, 작업이 현실을 번역할 때 사기그릇의
난도질당한 파편은 이쪽도 저쪽도 아닌 '보다 큰 언어'로
관망되어야 한다는 것이었다. 그러고 보면 박찬경의 글은 양
축의 반대항을 곧잘 데려오지만 그가 택하는 것은 어느 한쪽의
손을 높이 들어주는 것은 아니었다. 둘 모두에게서 떨어지는
것, 멀리서 거리를 두고 보는 것, 그리고 다른 때 한 번 더 보는
것이었다. 다른 때 다시 보려면 일단 물질로서의 작품을 곁에
두어야 할 것이다. 그러려면 이 과정에서 과거의 것을 지금
재생하는 시간의 중첩이 필연적으로 발생할 것이다. 박찬경의
글쓰기 행위로서의 번역은 A와 B 사이에서만 일어나는 것이
아니다. 하나의 그림을 다른 때 다르게 보는, 자기-번역성을
통해 작품과 글이라는 쌍두마차를 끌어가게 된다.

2. 두 개의 뇌: SF와 리얼리티
이제 박찬경이 자신의 작업을 어떻게 번역해나가는지
살펴보자. 박찬경의 글쓰기는 과거와 현실을 동시에 파헤친다.

12~114.
13 박찬경, 재인용, 발터 벤야민, 「번역가의 과제」, 『발터 벤야민의
 문예이론』, 반성완 옮김(서울: 민음사, 2006), 329.

작가의 리얼리티를 향한 욕구는 실행 가능한 주체들이 모여
이루는 사례를 탐문하며 살아있는 주변의 미술가들, 한국의
미술제도와 공간, 일련의 사태를 향한다.[14] 한편, 그에게 SF는
다분히 글의 관심사이자 소재로 작동하기도 했다. 나아가
대상이 되기를 벗어나 논리적 비약이 될 때, SF는 고공의
시야와 글의 시점과 시제를 넘어 다른 시간대를 비춰준다.
이를테면 10여 년 전의 글에 읽기의 다른 위치를 부여해
「한국미술의 점진적 변혁을 SF식으로 다시 읽기」라는 제목으로
글의 시점을 이어붙이는 식이다.[15] SF적 공상이 리얼리티에
꽂혀있을 때 글쓰기(카메라)의 초점은 흐트러진다. 박찬경의
글에서 SF적 관점은 추상적이고 다차원적인 여러 시공간의
도판들을 동시에 한곳에 불러온다. 이렇게 쓰인 한국 동시대
미술의 시공간과 역사를 전망하는 글에는 다른 시점이
부여하는 이중 시선이 있다. 떨어진 위치에서 멀리 또는
수직적으로 바라보거나 다른 시간대와 병치해보거나 겹쳐보는
것이다.

 작가 자신의 작업에 대해 쓸 때 박찬경은 보다 자유로워
보인다. 제니퍼 리즈(Jennifer Liese)는 미술가의 글을 여섯
가지로 분류했다. 미술가의 글에 관한 글, 미술에 관한 글,
자신의 작업에 관한 글, 미술계에 관한 글, 세계 전체에 관한

14 2010년대에도 잡지 연재를 통해 미술제도와 현실 정치와 문화 전반의
 비약함을 비판했던 글들이 눈에 보이는 사태를 소재로 다뤘다면
 「'개념적 현실주의' 노트-'한 편집자'의 주」는 비가시적인 것까지
 포함하는 한국 현대미술의 역사적 사태다.

15 박찬경은 『포럼A』를 열며 「한국미술의 점진적 변혁」이라는 글을 썼고
 이를 10여년 후 주석을 덧붙여 다시 썼다.
 박찬경, 「한국미술의 점진적 변혁: '포럼 A'의 소개」, 『포럼 A』
 창간준비호(1998): 4~5. 박찬경, 「'한국미술의 점진적 변혁'을
 SF식으로 다시 읽기」, 『+82 : Past Imperfect, # 4』(한국문화예술위원회
 인사미술공간, 2007); 33~41.

글, 작업으로서의 글이 그것이다.[16] 이 분류를 따르면 박찬경의
글은 최소 세 가지 영역에 포함된다. 1997년 첫 개인전
《블랙박스: 냉전 이미지의 기억》의 전시 도록에 실린 글은
작업 자체이기도 하고 자신의 작업과 세계를 대상으로 삼는
글이기도 하다. 다른 작가에 대해서 쓸 때와 비교했을 때 그는
시간적 혼란(만들기)과 공간적 점프(하기)를 덜 주저한다.
자신의 작업에 대한 글은 진술(statement)이자 보다 독창적인
미술 에세이 형식을 띤다. 미디엄에 대한 문제가 병렬 전구처럼
글 안에서 읽을 수 있는 단서가 되어 반짝이고, 한국 현실
정치를 향한 문제의식은 뼈대가 된다. 박찬경은 SF적인 것과
리얼리티라는 두 개의 축을 교차시킨다. 페이지에 배치된
이미지(도판, 사진 작업)들은 과거의 정치적 현실과 현재의
풍경을 동시에 호출하면서, 시간대의 혼선을 불러일으킨다.[17]

　　『블랙박스: 냉전 이미지의 기억』에 수록된 박찬경의
글쓰기를 따라가보자. 작가는 눈앞에 보이는 물증을 가지고
한 축에는 미디엄의 문제를 쓴다. 다른 한 축에는 한국
현대사의 이미지 정치, 정치 이미지의 현실을 다룬다. 글의
일련번호를 따라 사진, 텔레비전, 전쟁박물관 대상들을 볼 수
있다. 구체적으로는 악몽, 오버 액션(텔레비전), 의심(영화),
괴물(포스터), 기시감(사진), 국방 초현실주의(박물관)의
소제목이 우리를 인도한다. 사진 이미지를 획획 넘겨보면

16　Jennifer Liese (ed.), *Social Medium: Artists Writing, 2000-2015* (New York:
　　Paper Monument, 2016). 다음의 책은 미술가의 글을 다루는 선집으로,
　　1960~70년대의 글을 포괄한다.. Alexander Alberro, Blake Stimson (eds.),
　　An Anthology of Artists' Writings (Cambridge, MA: MIT Press, 2011).

17　이에 대해서는 그가 2003년 말 출간한 저서『독일로 간 사람들—파독
　　광부와 간호사에 관한 기록』(서울: 눈빛) 또한 중요한 논의의 대상이다.
　　인용한 글들은 사진과 텍스트의 관계, 미술가의 책 형식을 보여준다는
　　점에서 중요하며 이는 또 다른 연구가 필요하다.

한국의 지하철, 분단 이슈, 축축하게 늘어진 추상적 문양들이
보인다. 이 글이 악보라면 클라이맥스에 이르는 대목은 용산
전쟁박물관이다. 용산 전쟁박물관은 박제된 결기들로 가득한
곳이다. 이곳은 관람자의 몸을 굳게 만드는 정념의 공간으로서,
군인 인형들이 목을 꼿꼿하게 세우고 이미 끝난 전투의
사물들과 끝없이 거주하고 있는 시각화된 기관(institution)이다.
이러한 공간이 사람보다 오래 살아남아 있으리란 사실이 문득
놀랍다. 박찬경은 이 글에서 세계를 구성하는 도판의 구조를
통해 세계의 추상성과 구체성을 검토한다. 그는 전쟁기념관의
계몽주의를 한편에는 '분류와 명명'으로, 다른 한편에는 '일화의
형식'으로 분석한다.

　　전쟁기념관의 계몽주의도 무기, 군복, 군장비, 표식,
　　유품들의 분류와 명명을 한편으로, 다른 한편으로는
　　그것들을 사용하고 있는 전투 현장을 일화(anecdote)의
　　형식으로 종합해 준다는 면에서 같은 뼈대를 갖고
　　있다. 예를 들어, 월남전에서 쓰인 전투장비를
　　질서정연하게 늘어놓은 분석적이고 추상적인 세계가
　　있다면, 다른 한편에는 그것들을 사용하고 있는
　　구체적이고 종합적인 '동굴 수색작전' 장면이 펼쳐져
　　있는 것이다. 백과사전이 그렇듯이, 이들은 전쟁을
　　기념한다는 하나의 목표 아래 장엄한 공간을 구축하고
　　있는, 그 자체가 하나의 천재적인 기억력이다.[18]

18　"장비 전시 쪽이 실증적인 과학기술의 세계라면, 디오라마(Diorama)들은
　　심금을 울리는 예술의 세계에 가깝다. 앞의 것이 고정되어 있는 사물들의
　　'계열성(seriality)'을 반복한다면, 뒤의 것은 이야기가 응축된 '일회적
　　현존성(aura)'을 보여준다. 앞의 것이 로고스이고 지식엘리트를 원한다면
　　뒤의 것은 파토스이고 대중을 원한다. 전자가 폭탄의 기계장치와 발명
　　사를 보여준다면 후자는 폭탄이 터지는 장면을 보여준다. 전자가

'천재적인 기억력'은 창작자라면 한 번쯤은 거쳐 가는
망상일까? 이러한 기억력은 현실에 없기에 의심받는다.
연출된 전쟁의 장엄함과 죽어있는 자(병사)들의 처연함은
노출증 환자처럼 맨얼굴을 들이민다. 이 맨얼굴들이 사는
용산 전쟁박물관이 정치적 공간이라는 사실 또한 중요하다.
한국이라는 분단국가, 병영 국가, 군인 출신 대통령(1961~1979,
박정희)의 18년에 걸친 긴 독재에서 파생된 정치적 공간에서
전쟁은 질서를 위장해 제시된 과거가 아니라 여전히 눈앞에
나타날 수 있는 걱정의 미래 이미지를 생산해낸다. 전쟁을
기념하는 공간은 현재를 위협하는 미래를 끊임없이 의식하게
하면서 행동을 훈육한다는 점에서 미래적이다. 죽은 병사와
그들의 손에 예전에 떨어져 나온 유품, 갑자기 휙 전지적
시점에서 배치된 전쟁의 역사와 지도 등은 한국의 '레드
콤플렉스'를 대변하는 복합체.

　　작가가 전쟁박물관에서 묘사한 동굴 수색작전은 생생하고
구체적일 것을 자처한다. 빨간색 피도 굳어진 채로 흐르고
있었을 것이다. 그러나 표식, 유품의 분류를 통해 명명과
분석 작업이 없이는 그 의미가 자리할 적확한 위치를 알 수
없다. 분류와 일화가 서로를 지탱시키는 데, 박찬경이 적었듯
군사복합체(장비 전시)와 예술 물신주의(디오라마)가 사물의
연속성과 일회적 현존성을 보여준다. 그래야만 특정 박물관은
존립한다. 박찬경은 어쩌면 박물관의 용법을 따라 미술가의
일화 속으로 걸어 들어간다. 그는 미술가의 구체적인 일화를
생생하게 듣는 동시에 일종의 명명과 분석 작업을 실행한다.
예로 1999년 7월 신학철 작가의 자택에서 이뤄진 대화는
신학철이 지닌 구체적인 미술의 기술을 보여준다. 미술가

군사 복합체라면 후자는 전쟁영화이고, 무기 물신주의라면 예술
물신주의이다." 박찬경, 『블랙박스: 냉전 이미지의 기억』, 28.

'개인'의 리얼리티라는, 아직은 거대 서사에 포섭되지 않은
일화(anecdote)가 대화로 인해 발굴된다. 박찬경이 비단
신학철의 작업만이 아니라, 작가 개인의 일화를 어떻게
탐문해내는가를 아래 대화에서 살펴볼 필요가 있다.

> 박찬경(이하 박): 콜라주를 하기 전에 미리 드로잉을
> 많이 하십니까?
> 신학철(이하 신): 복사기를 사용하기 전에는 많이
> 했지, 복사기가 나온 이후에는 드로잉 없이 콜라주로
> 바로 들어가 버리지. …
> 박: 도상을 배치하실 때 어떤 원칙이나 방향을 갖고
> 하십니까?
> 신: '분류'지, 서민사를 생각할 때 제일 먼저 떠오른
> 형상이 알 수 없는 어떤 힘이었어.[19]

이때 내게는 용산 전쟁박물관에서 박찬경이 묘사한 한
병사의 '일화'가 화가 신학철이 어느 날 복사기를 이용해 한국
근현대사의 처절한 이미지들을 복사, 콜라주한 후 작품을
제작하는 한 장면과 겹쳐진다. 현장의 기억은 '일화'와 같은
그림 장면뿐 아니라 명명을 필요로 한다. 작가 신학철의 눈앞에
당도한 리얼리티와 그것을 화면에 옮기는 실기(實技)를 언어로
꺼내보려는 시도에서 신학철은 '정성'과 '기(氣)'라는 말로
자신의 작업을 포괄한다.[20] 여기서 두 작가의 대화는 비평

19 신학철, 박찬경, 「신학철: 서민의 역사를 그린다」, 『문화과학』
 19호(1999): 223~245.

20 최빛나와 현시원은 「미완의 기획—포옹의 서사」라는 길지 않은 글에서
 박찬경과 신학철의 대화를 한국 현대미술의 주요 비평으로 꼽기도
 했다. 저자들은 그 예로 그들의 대화에서 '정성'과 '기'라는 단어가
 등장하는 점을 주목했다. Binna Choi & Seewon Hyun, "A Project in the

혹은 글쓰기의 영도이면서 새로운 언어의 가능성을 시사한다.
구어체뿐 아니라 구어에 허용되는, 그러나 기존의 비평에는
익숙지 않은 개념들이 그렇다. 박찬경은 "그냥 찾아가기"라는
말로 미술에 대한 비평이 부재한 '답답함'을 가볍게 토로하기도
했지만[21] 이것은 아직 제대로 외부에 보이지 않은 한국
현대미술의 '미지의 걸작'에 대한 탐방이자 절절한 대화다.[22]
「민중미술과의 대화」(2009)를 비롯해, 한국 현대미술 작품에
대해 쓰는 그의 입장은 오노레 드 발자크(Honoré de Balzac)의
소설 「미지의 걸작」(Le Chef-d'oeuvre inconnu, 1831)에서 아직
오지 않은 작품에 대해 썼던 한 구절을 연상시킨다. 소설에서
16세기에 실존했던 화가 포르뷔스는 이제 막 화가의 삶을
시작한 청년 푸생에게 이렇게 말한다. "위대한 시인이 되기
위해서는 구문론을 철저히 알고 언어상의 오류를 범하지 않는
것만으로는 충분하지 않다네. … 자넨 두 체계 사이에서, 데생과
색깔 사이에서 망설였고, 섬세한 냉정함, 즉 옛 독일 대가들의
정확한 엄격함과 눈부신 열정, 이탈리아 화가들의 알맞은
풍성함 사이에서 우유부단하게 망설였네."[23] 이전 작가들의
특징을 풍부한 근거로 삼는 포르뷔스의 화법은 작가 개인이
가진 고유한 특질과 기술을 통해서만 미술의 풍성한 언어
형식이 가능하다는 사실을 보여준다.

Making — An Embracing Narrative," *Access to Contemporary Korean Art 1980-2010*, eds. Sohyun ahn et al. (Seoul: Forum A, 2018), 139-142.

21 팟캐스트 「말하는 미술」 4회 박찬경 편, 2015년 6월 27일 업로드. 45분경 사회자와의 대화에서 박찬경은 현대미술 현장에 "말이 너무 없었다"며 『포럼A』 창간 취지 및 활동에 대해 간략하게 설명한다.
22 박찬경, 「민중미술과의 대화」, 『문화과학』 60호(2009): 149~164.
23 오노레 드 발자크, 「미지의 걸작」, 『사라진느』(서울: 문학과지성사, 1997), 84~86.

3. 먼저 본 그림, 보다 큰 언어

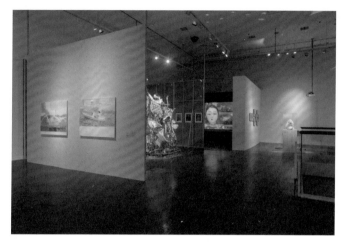

SeMA 비엔날레 미디어시티서울 2014 《귀신 간첩 할머니》 전시 전경, 2014. 사진 양철모

귀신들은 가끔 무엇인가 먼저 보고 듣는다. 빙의했다가
풀려났다가 얼음이 물이 되고 물이 얼음이 되듯이 귀신들은
눈앞의 파노라마를 작동시켜 아직 오지 않은 것들에 대한
걱정을 풀어헤친다. 2014년 SeMA 비엔날레 미디어시티서울
감독으로서의 경험은 박찬경이 아시아의 지체된 미술
형식에 대한 고민을 토로하는 무대였다. 전시장은 도판과
예의 실제화된 사례들로 가득한 거대한 아시아 현대미술
'백과사전'이었다. 박찬경은 전시를 여는 글에서 자신의
주제를 얼룩과 무늬와도 같은 것이라고 썼다. 그는 아시아
출신 작가들의 작품으로 전시의 80% 정도를 배열하며 이렇게
적었다.[24] "주제는 작품을 평가하는 잣대나 작품을 포획하는
그물이기보다는, 작품에 묻어있는 얼룩과 같은 것이다. 주제는

24　백지홍, 박찬경, 「귀신, 간첩, 할머니: 동아시아의 역사를 돌아보다」,
　　『미술세계』, 2014년 7월호, 74~76.

관객 입장에서 볼 때 작품을 둘러본 이후의 어떤 순간에
불현듯 만들어지는 무늬와도 같은 것이다."[25] '얼룩'과 '무늬'는
박찬경 글쓰기의 궤적에 다가서려는 우리의 대화 상대이자
타자였을까. 박찬경의 말대로 작품에 묻어있는 얼룩, 그리고
관객 입장에서 불현듯 만들어지는 무늬를 우리는 그의 글
속에서 찾아 읽은 셈이다.

> 따라서 내게 전통의 재구성이나 현대화 자체보다
> 흥미로운 것은, 전통이 하나의 타자로서, 귀신처럼 알
> 수 없는 대상으로 출몰한다는 의미에서, 증상만 있을
> 뿐 과학적인 병명을 찾기 어려운 '지역의 상처'이다.
> 가까운 과거에 현대성이 트라우마의 체험이었다면,
> 지금은 전통이야말로 상처이다.[26]

출몰한다는 것은 눈에 보이는 상태다. '상처'에 대해서
그는 이미 2008년 구체적으로 언급했었다. 「〈신도안〉에
붙여—전통과 '숭고'에 대한 산견(散見)」에서 상처는 말로 표현
불가능한 대한민국 근현대사의 역사에 수록된다. 박찬경이
썼듯, 병명을 찾기 어렵다는 의미에서 상처는 알 수 없는
대상의 출몰이다. "전통이야말로 상처"라는 박찬경의 글 앞에
우리는 한국의 잊히고 뒤덮인 역사와 그 위에서 어떻게 앉고
서 있어야 하는지 아무리 뛰어난 외과의사라 하더라도 찾을
수 없는 병명의 부재 혹은 오독에 대해 생각할 수 있다. 외부의
추동력에 의해서 자신의 방법론을 일궈온 한국 현대미술에서
작가는 '보는 법' 나아가 '사고하는 법'과 '오늘을 살아가는 법'에

25　박찬경, 「귀신 간첩 할머니, 예술가의 협업」, 9.

26　박찬경, 「〈신도안〉에 붙여: 전통과 '숭고'에 대한 산견(散見)」, 『신도안』,
　　전시 도록(서울: 아뜰리에 에르메스, 2008), 8.

대해 사고한다. 그러나 무늬는 상처에 비교해볼 때, 능동적으로
찍어낸 것이 아닌가? 이 무늬를 어법으로 건져 올리기 위해
귀신은 어쩔 수 없이 잠시라도 눈앞에 보이는 것, 현시하는
육체를 가진 사물(물체)이 된다.

> 귀신은 하나의 이미지이자 동시에 실체이다. 소리나
> 냄새도 귀신일 수는 있겠으나, 귀신이야말로 잡힐
> 듯 잡히지 않는다. 귀신은 떠다니고 흘러 다니는
> 이미지의 본래적인 속성에 가깝다. 이미지가 사물에서
> 떨어져 나온 흔적이나 파생물인 것처럼, 귀신도
> 한때의 육체를 지시하는 증거이다.[27]

귀신'과 '유령'은 포물선을 그리며 서로 만나지 않는 반복되는
무늬를 만들어내면서, 지속적으로 다른 시간대의 기이함을
눈앞에 드러낸다. 오윤의 〈원귀도〉에서도 우리가 보았듯이
귀신의 형태, 그들의 모양은 아직 인간의 형태를 유지한다.
머리카락이 있고 방향을 가지고 뭔가를 따라가듯 걸어가는,
정면을 응시하며 어딘가 홀린 듯 걸어가는 측면으로 보이는
제스처 등 한국 문화는 귀신에 관한 널리 퍼진 재현을 여럿
생산해왔다. 반면 박찬경이 "후경에 남겨진다"고 말하는 유령은
보다 적극적인 심령복합체다. 유령이 보편적 표현이라면
귀신은 전통 종교문화를 가진 것으로, 미술 언어와 연결된다.
귀신은 박찬경에게 하나의 이미지이자 동시에 육체를 가졌던
한국의 실체로 명명된다. 귀신은 주제나 소재가 아니라 귀신은
미끄러져 나가는 하나의 문법인 것이다.
 박찬경의 글은 한국 현대사와 한국 현대미술 현장에서

27 박찬경, 「고독한 유령의 호출」, 『아트인컬처』, 2014년 7월호, 140.

얼룩과 흔적을 찾아 주체성의 그림을 구축해낸다. 주체성은
한 단어로 묶어내기에 너무도 큰 단어이고 개념이다. 대한민국
근현대의 정치, 사회, 그리고 이것과 대결할 수밖에 없는 미술의
역사에서 주체적 시각의 획득은 싸워야 가능해진다. 박찬경은
모국어로 미술 하기(쓰기)에 천착하며 주체성을 주장할 뿐
아니라 주체성을 형식으로서 다룬다. 주체적 형식을 만드는
데는 언어의 구조와 글쓰기의 도구가 필요하다. 모국어로
미술에 대해 전망하기에 필요한 것은 문법의 발견이다.

　"'귀신'은 아시아의 전통 종교문화를 염두에 둔 말이기도
하다. … 현대가 당면한 심각한 이슈에 조응시키는 미술 언어의
계발은 아시아에서 전반적으로 지체된 느낌이다"[28]라는 그의
말과 같이, 이 지체 속에서 박찬경은 미술 보기와 쓰기의 문법을
모색한다. 보고자 하는 세계, 표현과 표현해내지 못한 것 사이의
불화를 무엇이라 불러야 하는지 박찬경은 고민한다. 이미
'그려진 과거'는 힌트가 되어야 한다. 주체성의 획득을 위한
문법을 세우기 위해서는 용례들이 넘쳐흐르게 있어야 한다.
도판이 되기엔 아직 생생한 것들이 도처에 있다. 도판이 되기엔
아직 생생한, 그러나 동시에 기시감과 기이함을 불러오는
이상한 현실을 보기 위해서는 어디서 구해온 구르마와
비행기가 필요하다. 하나의 챕터를 새로 만들 수 있다면 나는
그 이름을 '문법 만들기'로 적고 박찬경의 작품과 글, 그가 모은
많은 도판들을 병렬적으로 또 직렬적으로 배치해보고 싶다.

28　박찬경, 「귀신 간첩 할머니, 예술가의 협업」, IO.

〈신도안〉에 붙여:
전통과 '숭고'에 대한 산견(散見)[1]

박찬경

우연한 기회에 마주친 계룡산을 보고 알 수 없는 충격에 휘말린
적이 있다. 눈 덮인 계룡산은 만월의 빛을 받아 한밤중에도
전모를 드러냈다. 국내의 다른 큰 산들이 산맥에 묻혀 전모를
보기 어려운 것과는 달리, 계룡산은 소위 '평지 돌출형'
산이어서, 멀지 않은 거리에서 산 전체와 마주할 수 있다. 물론
백두산이나 히말라야, 알프스에 가면 더 큰 충격을 받을지 안
가봐서 모르겠지만, 내게는 이미 그것으로 충분했다.
　　아마도 이러한 체험은 서구 미학에서 '숭고'로 부르는 것과
같은 것이리라 짐작된다. 포스트모더니즘론의 유행에 묻어
들어온 숭고론은 9·11 이후 최근 재기한 듯하다. 사실 가까운
과거의 문화를 조금만 들여다보아도, 숭고미학은 서구 사회에서
다양한 형태로 장르화되어 있다. 베르너 헤어초크(Werner
Herzog)가 영화 〈노스페라투〉(Nosferatu—Phantom der Nacht,
1979)에서 풍경을 빌려오듯이, 또는 각종 재난영화에서
윌리엄 터너(William Turner)의 폭풍우 치는 바다나 낭만주의
화가들의 폐허 이미지를 시뮬레이션 하듯이, 프랜시스 포드
코폴라(Francis Ford Coppola)가 〈지옥의 묵시록〉(Apocalypse
Now, 1979)에서 원시적 희생제의를 몽타주한 것처럼, 그 밖에

[1]　이 글은 영화 〈신도안〉(45분, 2008)을 제작하면서 배경이 되었던
　　생각을 나름대로 정리해본 것이다. 박찬경의 개인전 《신도안》(아뜰리에
　　에르메스, 2008) 도록에 처음 실렸다.

수많은 문화적 산물 속에서 우리는 서구 문화에서 숭고미학의
반복되는 부활을 본다. 숭고미학의 이론뿐만이 아니다.
숭고미학은 한국인에게도 이미 익숙한 시청각 체험이 되었다.
나아가 숭고라는 개념 자체가 죽음이나 자연, 영원성과 같은
인간의 유한성을 전제로 한 것이라면, 이는 서구만이 아니라
인류에게 보편적인 것이라고 할 수 있다. 만약 임마누엘
칸트(Immanuel Kant)를 따라 숭고가 인류의 보편적인 체험으로
설명될 수 있다면(비록 칸트가 숭고에 가까운 민족과 먼 민족을
구분했다고 해도), 한국과 동북아의 숭고에 대해서도 설명할
수 있을 것이다. 아직 명확한 대답이 없는 내 질문은 이렇다.
숭고는 동북아, 한국 문화에 어떻게 나타났을까? 만약 어떤
전통이 숭고에 해당하는 것이었다면, 우리에게는 어떤 식의
작업이 가능하며, 또 그 재생은 어떤 의미와 가치를 갖게 될까?

아피찻퐁 위라세타쿤, 〈열대병〉(Tropical Malady), 2004, 필름 스틸

　　잘 알려진 태국의 아피찻퐁 위라세타쿤(Apichatpong
Weerasethakul) 감독의 영화 〈열대병〉(Tropical Malady,
2004)에서 주인공은 동굴 등의 기이한 장소를 통과해 깊은

밀림 속으로 들어간다. 주인공은 느닷없이 동물과 대화를
나누는 설화의 시공간으로 들어서고, 마침내 밀림 속에서 길을
잃은 주인공은 캄캄한 밤중에 호랑이 또는 호랑이의 유령과
대면한다. 나는 〈열대병〉이 오리엔탈리즘의 또 다른 현대판이
아닐까 의심해보기도 하지만, 다른 한편으로는 이러한 정서에
강한 연대감을 느끼기도 한다. 이러한 정서란, 예를 들어, 어린
시절 먼 인척의 사십구재를 지내러 부모를 따라갔던 산중의
절, 촛불과 향내 가운데 보았던 금불상, 신중탱화, 산신도의
기억 따위가 아닐까? 또는 박물관 등에서 보았던 기암괴석을
그린 동양의 옛 그림도 떠올려본다. 이런 체험은 나에게 그리고
아마도 우리에게 중요한 감성 중의 하나인 공포와 외경(畏敬)의
감정이라고 생각된다.

　　　이런 종류의 공포와 외경의 감정은, 그것이 오랫동안
내장된 것인 만큼, 당연히 지역(local)의 자연과 문화와 결합해
형성될 것이다. 그런 의미에서 계룡산은 알프스의 한국판이
아니라 계룡산의 '장소 특정적'인 미학과 결부돼있다. 물론
이미 내 세대의 도시 문화가 이런 기억과 아예 절연되어 있지
않느냐, 억지로 꾸며내는 이야기가 아니냐고 질문할 수 있다.
그러나 문제가 뒤집히는 국면도 있다는 점이 이슈이다. 바로
그런 단절 때문에 깊은 산에서 마주치는 암자와 고찰(古刹)은
더욱 갑작스럽고, 해석하기 어려우며, 어떤 충격을 줄 수 있다.
90년대 국내에서 전통문화(관광) 붐을 일으켰던 유홍준의
『나의 문화유산 답사기』 이래, 또는 구글 어스(GoogleEarth)
등에 의해 세계가 거대한 사진 아카이브가 된 상황에서
오래된 것, 깊고 두려운 것은 점점 더 숨을 곳이 없어졌다.
그러나 김지하가 해월 사상의 중요성을 거의 순진하다 싶을
정도로 끊임없이 강조하고, 최인훈이 사라진 고려의 절터에서
깊은 회한을 느낄 때 과연 우리는 그런 감정을 이해할 수

없는 것일까? 심지어 김성동이 해탈을 꿈꾸거나 임권택이
전통문화에 집착했던 일종의 한국적 낭만주의가 위기에
처할수록 그것은 왠지 더욱더 절실하게 다가오는 것이 아닐까?
미술에서는 박생광의 부적 같은 무당 그림, 오윤의 해학적인
도깨비 그림, 민정기의 기이한 금강산도는 또 어떨까?

민정기, 〈금강산 만물상〉, 1999, 캔버스에 유채, 333×224 cm, 개인 소장

이 세대에게, 전통문화나 한국의 자연은 하나의 위급한
문젯거리, 하나의 거대한 숙제이자 인생을 걸고 그 미덕을
살려야 할(현대화해야 할?) 어떤 것이었던 것 같다. 이
세대의 많은 사람들이 결국 신비주의로 후퇴하거나 '문화적
민족주의'로 경도되었다고 하더라도, 서양 문화와 한국 문화
사이의 지나친, 폭력적인 불균형을 시정하도록 끈질기게
촉구한다는 점에 있어서는 모두 귀중하다. (물론 서울 미대
동양화과 종류의 황당무계한 수구취향이나 이문열 종류의

우파 민족주의는 당연히 경계해야겠지만.) 그런데 이 세대만 하더라도 대개는 도농(都農)의 괴리, 개발 '속도전'을 생애로 체험했다면, 내 세대, 더구나 나처럼 서울에서 태어나 자란 가톨릭 집안의 고층아파트 주민에게 한국의 전통문화, 특히 전통 종교문화는 애초부터 낯선 것이며 현실보다는 상상에 속한다는 면에서 차이가 있을 것이다.

　　그래서 전통에 대해 내가 하는 일이라고는 병원에 가기 싫은 환자나 숙제를 하기 싫은 학생처럼 언제나 다음 일로 미뤄두는 것뿐이다. 미루면 미룰수록 점점 더 엄숙한 얼굴로 떠오르고, 결국 치우지 않은 돌에 걸려 넘어지듯이 언젠가 후회하게 될 그런 것이다. 이것(이런 지체와 주제의 반복되는 귀환)은 어떤 강박관념일까? 아니면 아직 명확하게 정의되지 못한 지혜일까? 적어도 한 가지는 분명하다. 그것이 강박이든 어떤 지혜의 예견이든, 전통은 '무의식'을 건드리는 어떤 것이며, 뒤통수를 붙잡는 어떤 힘이고, '나의 현대화'를 방해하는 매혹이고, 요즘 말로 전형적인 '타자'이다. 내가 '이것'으로부터 벗어나 있다는 일종의 불안은 내 사고 능력, 문화적 수용력을 언제나 반쪽으로 만들어버리는 것 같다. 따라서 내게 전통의 재구성이나 현대화 자체보다 흥미로운 것은, 전통이 하나의 타자로서, 귀신처럼 알 수 없는 대상으로 출몰한다는 의미에서 증상만 있을 뿐 과학적인 병명을 찾기 어려운 일종의 '지역의 상처'이다. 가까운 과거에 현대성이 트라우마의 체험이었다면, 지금은 전통이야말로 상처이다.

　　한국의 전통 유산 중에 온돌처럼 여전히 현대 일상에 살아남아있는 것도 있겠지만, 가장 오래되고 끈질긴 생명력을 가진 것이 종교문화일 것이다. 전통 사회가 현대 사회보다 종교, 신화 등과 더욱 일상적이고 끈끈한 관계를 지니고 있었다는 것을 다시 강조할 필요는 없을 것이다. 다른 한편, 전통 사회의

종교문화와 신화체계는 근대화 과정과 가장 첨예하게 대립하는
것, 결과적으로 가장 깊이 숨어있는 것이기도 하다. 전통적인
종교문화야말로 트라우마 중의 트라우마이다. 예를 들어 우리
역사 속에서 일본 제국주의와 가장 치열하게 싸웠으며 가장
참담하게 패배한 것은 동학이었다. 동학은 한국의 근대화
과정에서 최대 역사적 상처이다.

동학 영부, 동학 천진교

그런데 지금의 동학은 어떤가? 간혹 해월 최시형의 사상이
생태주의 운동 속에서 부활하기도 하지만, 그 힘은 미약하다.
안국동의 천도교당에 가보면 그 수많은 대형 교회의 거대
고딕 건축과는 매우 대조적으로 아주 쓸쓸하다. 천도교에서

포교용으로 제작한 음반에는 동학의 핵심 주문인 '시천주'가
들어있는데, 서양식 성악으로 편곡해 듣기가 아주 거북하다.
불교는 또 어떤가? 금칠한 거대 불상들과 가람 배치에
어긋나는 무지한 사찰 신축으로 망가질 대로 망가진 곳이
지금의 절들이다. 선가(仙家)는 국선도, 단학선원 등으로 그
명맥을 유지하고 있는 것 자체가 신기할 정도이지만, 일종의
건강요법 이상으로 문화적 중요성을 갖고 있는지 의문이다.
무속은 정말이지 '끈질기게' 살아남아 있지만, 크게 보면
기복 그 자체로 함몰되면서 옛날보다 더욱 비문화적인 것이
되지 않았나 한다. 나는 오히려 여전히 남아있는 '실패한
(전통)종교문화'의 흔적들 속에서 어떤 식민화되지 않은 문화와
접할 수 있지 않을까 기대해본다.

　　이즈음 하나의 역사적인 사실을 상기해볼 필요도 있다.
유교를 국교로 삼은 조선시대는 물론 일제강점기와 근현대를
거치면서 무속과 선가(仙家)와 같은 한국의 전통 종교문화,
이를 계승하고자 했던 구한말 민족종교는 계속 억압되었다.
서구화와 세계화를 거치면서, 민간신앙이나 전통 종교는
기껏해야 관광자원이나 신비주의 상품으로 인식될 뿐이다.
그래서 우리는 한국의 민간신앙, 신종교, 산악숭배 등에
대해 교리의 세련성을 잣대로 삼아 비판하는 데 익숙하다.
그러한 잣대 자체가 왜곡되었다는 생각은 별로 하지 않는다.
그래서 기도문은 주문보다 순수하고, 종교 상징은 부적보다
합리적이며, 찬송가는 독경보다 세련된 것이라는 일반의
인상은 생각보다 깊다. '상제'(上帝)는 최초에는 God의 단순
번역어였지만, 와인이 막걸리보다 웰빙이 되었듯이 God은
상제 위에 있는 존재처럼 되었다. 그러나 실제로는 근 100여
년을 통해 우리나라에서 급성장한 제도종교의 대부분은
기복과 신비 체험, 해원(解冤)과 몰입을 노골적으로 활용했다.

무속 신앙이 기독교 등에 스며들어 신비주의 색채가 강한
'한국적 종교문화'를 낳았다는 것은 적어도 국내 종교학이나
민속학계에서는 잘 알려진 사실이다.

거대 외래 종교가 지역의 종교 전통을 활용하면 할수록
자신을 '그들이 규정한 미신'으로부터 구별할 필요는 강해진다.
거대 외래 종교가 자신을 미신으로부터 끊임없이 구분하려 할
때, 미신으로 취급되는 지역의 판타지들—지상천국, 호랑이,
산신, 상제, 염라대왕과 약사여래, 그 밖에 수없이 많은 신성한
존재들—은 오히려 그들 '반(反)미신' 속에서 그들이 잘 모르게
살아간다. 여기서 상황을 뒤집어 읽어볼 가능성이 생긴다. 전통
민간신앙이 정신의 서구화에 의해 변형되고 축소되었다고
보는 것보다, 그 변형의 전 과정이 오히려 위기에 처한 전통
신앙의 지혜로운 처신이라고 보는 편이 더 옳지 않을까. 천주교
개신교가 '토착문화'를 이용한 것이라고 단정하기 전에, 무속과
선가에서 기독교를 이용하거나 혹은 허용한 것은 아닐까라고
물을 수도 있지 않을까. 급기야 민간의 유불선무(儒彿仙巫)
기독교 통합 신앙은 보수적 종교 엘리트, 종교 관료들의
무의식을 끈질기게 괴롭히는 것은 아닐까?

1969년 새마을운동이 본격화하던 시기에 만들어진
이강천 감독의 〈계룡산〉은 동학 또는 증산교, 보천교 등을
모델로 한 것으로 보인다. 이 영화는 새마을운동의 '미신타파'
정책에 동조해 민족적 신흥종교 교주를 순수한 위선자로,
혹세무민하는 욕망의 화신으로 묘사하고 있다. 그러나
역설적으로 전통문화를 매우 깊은 '한국적 에로스 공동체' 또는
두려운 디오니소스적 카니발리즘으로 드러냄으로써 산업화의
억압적(또는 이중적) 성격을 동시에 노출한다. 김기영이나
심지어 임권택의 영화에서도 전통문화는 아주 끈적거리는 집단
외설과 자주 결합하는데, 그것은 대개 기독교적인 금욕주의나

근대화의 반자연적 성격을 (결과적으로) 비판하는 역할도
한다. 이들이 대개 근대주의의 행복한 승리가 아니라, 전통
사회의 폭력적인 해체나 자멸과 같은 비극으로 끝나는 것도 이
때문이다. 영화 〈계룡산〉이 교주에게 불만을 품은 한 천민의
치정-방화로 끝나는 것처럼, 이청준 원작, 김기영 연출의
〈이어도〉(1977)의 결과 역시 시간(屍姦)의 광기로 끝난다.

이강천, 〈계룡산〉, 1969, 포스터. © Yang Haenam Collection 제공

　흥미로운 것은 이런 내러티브들이 보이는 광기에 대한
관심이다. 더 정확히 말하자면, 농촌공동체의 미신을 다루는
국내의 다양한 서사들은 대개 세속적인 욕망의 대담한 노출에
지대한 관심을 갖는다. 욕망은 전통이 억압된 것이나 무망한

상실처럼 취급되는 것과 똑같이 취급된다. 전통과 욕망이
모두 '원초적인 것'(따라서 상실된 것)으로 다루어지며, 이런
원초성은 대개 어둡고 신비한(미신적인) 것으로 묘사된다.
아마도 그 단골 메뉴는, 영화 〈이어도〉와 〈계룡산〉에서 모두
그런 것처럼, 무당 자신의 주체할 수 없는 성욕일 것이다.
현대에 대해서는 원초이고 이성(적 종교)에 대해서는 미신이며
윤리에 대해서는 쾌락인 이 전형적인 타자는, 한편으로는
본능이나 야만성으로 탈문화화하면서 다른 한편으로는 현대에
달라붙어 현대를 괴롭히는 존재가 된다.

　　이를 최근의 문화적 현상과 비교해볼 수도 있다. 최근 다시
유행하는 '사극 에로티시즘'은 전통을 유교의 경건성으로부터
분리시키는 것에 그 상품성의 핵심이 있다는 면에서는 과거의
것과 비슷하다. 다만 최근 들어 이러한 서사는 역사의 자의적인
재구성에 대한 죄의식의 부재를 특징으로 한다. 60~70년대
영화들이 '돌아갈 수 없는 곳'에 대한 신비주의적 향수로
향해 있었다면, 최근의 사극은 오히려 언제든지 돌아갈 수
있는, 따라서 역사와 무관한 현재의 상상, 가공일 뿐이라는
점을 노골적으로 강조한다. 신윤복이 남장 여성이었다거나,
고려의 왕이 동성애자였다는 설정에 대해 문제 제기를 하는
촌스러운 역사학자가 더 이상 존재하지 않는 시대이다. 이
단계에 들어서면 과거의 묘사는 정말 알 수 없는 어떤 오래된
신비주의로 함몰되는 대신, 신비로운 것은 오히려 표면의
장식으로 사용된다. 과거는 현재를 덮고 있는 얇은 겉옷이 된다.
과거는 지금과 똑같이 현세적인 가치들이 그대로 적용되는
사회로 묘사된다. 신용카드 대신에 보물이, 권총 대신 칼이 있을
뿐이다.

　　그런데 내 관심은 과거의 해석이 문화인류학적인 기호학에
의해 과학적으로 설명되는 것에 있는 것은 아닌 것 같다.

예를 들어, 바리데기의 '감로수'를 설거지물이라고 해석하는
것은 재미도 없지만, 그것은 감로수의 신비, '환상의 가치'를
모두 잃어버린 과학적 사고의 무정하고 가난한 미학적 사유
방식이다. 문제는 신비를 더욱 정당한 과학으로 설명하는 것에
있는 것이 아니라, 신비의 역사적 근거를 넌지시 지시하면서
신비를 그대로 놔두는 것에 있는 것 같다. 그것은 종교적인
사고의 지반을 허용하면서도, 타자를 타자로서('내 안의 타자'
따위가 아니라) 남겨두는 이중의 역할을 한다. 현대인인 우리가
손댈 수 없는 것에 대해 어떤 절대적인 인정이 필요하다면,
과거에 대한 평가의 심사숙고된 유보와 인류학적, 민속학적
명칭 부여의 의도적인 회피가 필요하지 않을까?

　　현대 과학기술의 반대편에 종교가 있다면, 종교의
반대편에는 미신이 있다. 나는 현대 과학기술도 싫고
제도종교도 싫다. 그렇다고 '미신'을 따를 수도 없다.
유물론자의 차가운 머리도 내 몫은 아니다. 그러나 나는 현대
과학기술의 위험을 경고할 때의 종교는 좋다. 종교의 무의식을
건드리는 미신은 좋다. 미신을 거부할 때의 합리적 사고는 좋다.
내게 계룡산은 그런 생각의 가운데 우뚝, 또는 흐릿하게 서있다.

　　나는 이런 태도가 나만의 것은 아닐 것이라고 생각한다.
바리데기, 동학의 상제, 청산거사(青山居士), 그리고 할머니들이
들려주는 이야기 속의 귀신은 현대 문화가 허세를 부리며
관용하는 여유분이 아니라, 현대 문화를 뿌리에서 뒤흔드는
불안의 출처일 수 있다. 동북아의 고딕(Gothic) 문화라는
형용모순은 어떤 면에서 불가피하다. 맹수와 대화하는 신화의
서사구조와 대량 도축하는 사회의 윤리는 비교하기 어렵다.
물론 그것의 생래적인 신비성 때문에 쉽게 자본주의의 가장
타락한 형태로 추락하는 경우가 비일비재하다.

　　그러나 이러한 가장 나쁜 경우, 혹세무민하는 사교(邪敎)의

정치조차도 단순한 합리주의적 잣대로 재단될 수 있는 것보다 훨씬 더 복잡한 동기와 가치로 얽혀 있다. 예를 들어, 강남 고속버스터미널에서 매일 '종말론'을 설명하는 전단지 나누어주는 할머니가 있다. 이 할머니가 소속한 종교 집단은 전형적인 사교 집단으로, 원래 뿌리가 계룡산에 있었던 '새일수도원'이다. 이러한 악명 높은 사교 집단의 행태를 변명할 여지는 없다. 그러나 그것은 유토피아를 추구하는 인간의 일반적 의지와는 별개의 문제가 아닐까 한다. 사교 집단의 끈질긴 출몰은 그런 의지를 이용하는 것으로, 사회가 그러한 의지에 적절한 해법을 갖지 못하고 있다는 것을 오히려 증명한다.

집단적으로 유토피아를 추구하는 것은 부패하기 쉬우며 위험하지만, 그것을 꿈꾸는 것은 모두의 권리이다. 그리고 그런 권리를 찾지 않으면 안 될 정도로 위대하거나 내몰린 사람들이 언제나 있었고 계속 있을 것이다. 생시몽(Saint-Simon)과

1960년대 신도안. 계룡산 아래 대전 방향의 분지. 현재의 충청남도 계룡시로, 태조 이성계가 도읍지로 선정하여 '새 도읍'이란 뜻의 신도안(新都內)이란 지명이 생겨났다. 풍수도참설과 민족종교, 신종교 등에 의해 이상사회의 중심지로 믿어졌다. 이곳에는 일제시대 이래 수 백 개의 종교 단체가 창궐했다. 1984년 육해공 삼군통합본부 계룡대의 주둔으로 신도안의 대부분의 주거시설과 종교시설은 철거되었다. 사진 제공: 계룡시청 권태영

수운(水雲) 최제우 사이의 거리는 그렇게 먼 것일까. 일부(一夫)
김항과 샤를 푸리에(Charles Fourier)는 내게는 비슷한 사람처럼
보인다. 제도교육의 기회나 보편적 행복을 빼앗긴 수많은
사람들 중에서도 남달리 총명한 사람, 형이상학적인 고뇌에
빠진 이들이 계룡산에, 지리산과 묘향산에 갔을 것이다.
그중에는 진짜도 있고 가짜도 많겠지만, 거짓과 진실, 사실과
환상을 손쉽게 가려내려는 현대 도시인의 싱거운 욕망 자체가
먼저 반성되어야 한다.

　　동시대를 사는 어떤 여인이 컴컴한 밤중에 산신 기도를 하러
깊은 산속을 거닐 때, 대체 나는 어디서 무엇을 하고 있었나?
아마 차를 장만하거나 유명해질 궁리를 하고 있었을 것이다.
그러나 나도 가끔은 소나무와 기암괴석과 산이 보이는 꿈을
꾼다. 나는 이런 꿈에 새로운 예술의 가능성이 있다고 생각한다.

　　숭고는 바넷 뉴먼의 그림에서만 논할 수 있는 것이
아니라, 북한이 이데올로기 수단으로 써먹는 유사낭만주의

그림, CNN의 전쟁미학, 할리우드의 재난 이미지, 테러리즘의
정치적 숭고주의에서도 논할 수 있다. 숭고가 이렇게 위험에
처한 미학이라면, 그것은 그야말로 '전화위복'의 미학도 될
수 있다. 계룡산 자락 신도안에는 다양한 민속신앙, 전통
종교, 신종교 등이 창궐했다. 이들은 70년대와 80년대를
거치면서 새마을운동과 삼군통합사령부 계룡대의 이전으로
완전히 철거되었다. 이제 이곳에는 신들이 날아다니는 대신,
거의 매시간 전투기의 폭음이 진동한다. 신비주의, 낭만주의,
이상주의가 살아갈 자리는 확실히 없어졌다. 그러나 나는
그것의 확연한 부재가 우리에게 여전히 충격을 준다는 사실에
끌린다. 그것은 어떤 '대면'인데, 단순히 있다고 가정되어
'허위의식'만 제거하면 드러나는 그런 현실과의 대면이 아니라,
오히려 있다고 가정된 그 현실의 이상한 부재감, 그러한
폭력과의 대면이다.

1960년대 신도안 종교단체. 사진 제공: 계룡시청 권태영

전통이라는 상처

패트릭 D. 플로레스

자신의 영화 〈신도안〉에 관한 박찬경의 비평적 성찰은 한
작가가 작품의 미학에 대한 해석과 그것의 형상화 및 물질적
구현을 어떻게 숙고하는지 어렴풋이 감지할 수 있는 드문
기회를 제공한다. 이러한 작업을 통해 그는 지적 노동과
예술적 노동 사이의 이분법을 효과적으로 해소한다. 실제로
그의 작품은 이 양자를 하나로 엮어 잠재적, 공적 차원에서의
예술의 생태학을 성취한다. 주목해야 할 점은 박찬경이 매우
다루기 힘든 것까지는 아니더라도 상당히 까다로운 이론적
문제들에 관한 이야기를 과감하게 전개하며, 다양한 문화적,
인식론적 개념 틀을 가로지르는 기이한 비교로 우리를
자극한다는 것이다. 이러한 점은 필리핀의 국민 영웅 호세
리살(José Rizal)의 소설『내게 손대지 마라』(Noli Me Tangere,
1887)를 연상시킨다. 다음과 같은 이 소설의 한 장면에서 주인공
크리소스토모 이바라는 이중의 악마적 환영인 '비교의 악마'(the
demonio de las comparaciones)에 당황스러워 한다.

> 식물원의 광경은 어쩔 수 없이 그에게 즐거운 추억을
> 불러일으켰다. 비교의 악마가 그를 유럽의 식물원
> 앞으로 데려간 것인데, 유럽 나라들의 식물원은
> 나뭇잎 한 장, 꽃봉오리 하나를 피우기 위해 많은
> 수고와 많은 황금이 필요한 곳이었으며, 식민지의
> 사람들이 보기에는 한층 더 풍요롭게 잘 손질된

곳이자 대중에게 완전히 개방되어 있는 곳이었다.
이바라가 시선을 거두고 똑바로 바라보자, 오래된
마닐라의 모습이 눈에 들어왔는데, 그것은 마치
할머니의 나들이옷을 빌려 입은 빈혈 걸린 아가씨처럼
여전히 성벽과 해자에 둘러싸인 모습이었다.[1]

이 특정 사건에서 잠재적 포스트식민지인 고국 필리핀에
돌아온 원주민 주인공은 귀신 들린 사람처럼 두 광경이 하나로
디졸브되는 환영에 홀린다. 그는 서로 이질적으로 보이는
두 세계가 한데 섞일 수 있다는 데 혼란을 느낀다. 역사가
베네딕트 앤더슨(Benedict Anderson)은 이 스페인어 구절을
'비교의 유령'(the specter of comparisons)이라고 번역하였다.
반면에 필리핀 소설가 파트리시오 마리아노(Patricio Mariano)는
'친연성의 유혹' 혹은 '유사성의 매혹'이라는 표현을 제시해
한층 강렬하고 활기찬 성향의 해석을 보여주었다.[2] 사실 숭고에
관한 박찬경의 반추에는 귀신을 연상시키는 지점이 있지만,
귀신 같다기보다는 생명력이 느껴진다고 보는 게 생산적인
해석일 것이다. 그리고 이러한 느낌은 자신이 언어로 표현할 수
있는 범위에서 벗어나는, 즉 문화적, 인식론적으로 포착할 수
없는 무언가에 의해 공포에 휩싸인 듯한 충격의 순간을 묘사한
다음의 구절에서 가장 두드러진다.

　　우연한 기회에 마주친 계룡산을 보고 알 수 없는

1 José Rizal, *Noli Me Tangere*, trans. Ma. Soledad Lacson-Locsin (Manila:
　　Bookmark, Inc., 1996), 67.

2 더 자세한 논의는 Patrick D. Flores, "Polytropic Philippine: Intimating the
　　World in Pieces," in *Contemporary Asian Art and Exhibitions: Connectivities
　　and World-making*, ed. Michelle Antoinette and Caroline Turner (Canberra:
　　Australia National University Press, 2014), 47–65.

충격에 휘말린 적이 있다. 눈 덮인 계룡산은 만월의
빛을 받아 한밤중에도 전모를 드러냈다.[3]

그러나 작가이자 독립운동가였던 호세 리살은 머리로
이해하거나 말로 표현하기엔 너무도 압도적인 충만함,
그 공포스러운 장관을 마주했을 때 겁에 질려 말문이
막히는 이러한 교착 상태를 이겨낸다. 필리핀의
화가이자 애국지사였던 후안 루나(Juan Luna)의 그림
〈스폴리아리움〉(Spoliarium, 1884)이 1884년 스페인 마드리드
미술전에서 세 개의 금상 중 하나를 수상하는 개가를 올리자,
그는 이에 찬사를 보내며 로마 원형경기장의 지하층에서
유린당하는 그림 속 검투사들의 모습을 식민 상황을 상징하는
장면으로 알레고리화한다. 이것은 곧 다가올 숭고의 감정을
묘사한 순간이다. 또 다른 한 순간, 그는 사건의 촉매제로서의
자연과 정교한 은유적 발화를 직조해내는 자연이 어떻게
동일한 것인지를 다음의 구절에서 보여준다.

> 〈스폴리아리움〉에서는 침묵하지 않는 캔버스를 통해
> 소란한 군중의 소음, 노예들의 외침, 시체들의 철갑이
> 삐걱대는 금속성의 소리, 유족들의 흐느낌, 웅얼대는
> 기도 소리가 격렬하고 현실감 있게 들려온다.
> 폭포수처럼 쏟아지는 빗줄기에서 요란한 천둥 소리가,
> 혹은 지진으로 인해 기억에 새겨질 만큼 무시무시한
> 진동 소리가 들릴 때처럼 말이다.
> 　이러한 현상을 낳는 자연의 개입이 그림 속의

3　박찬경, 「〈신도안〉에 붙여: 전통과 '숭고'에 대한 산견(散見)」, 『신도안』,
　전시 도록(서울: 아뜰리에 에르메스, 2008), 6.

붓질 한 획 한 획에도 들어가 있다.[4]

나는 다른 글에서 위 인용문 마지막 줄의 표현이 교훈적이라고
평가했다. 자연이 인위적 생성물인 작품의 붓놀림을 가치
있는 예술로 만드는 장인으로 그려지고 있기 때문이다. 이때의
예술이란 사물과 사람의 다층적인 소리를 격정적 어조로
기록하는 일종의 가공 행위다. 따라서 자연은 예술 밖의
대상으로 존재하는 게 아니라, 이루고자 하는 의지 안에 의지의
형태가 존재하는 것처럼, 예술을 통해, 예술에 대해 작용하는
내재적 힘인 것이다. 이러한 정조가 결합되어 있는 그림은
'자연사'(natural history)처럼 작용하며, 자연이자 역사로서의
예술은 자연/인간, 대상/주체의 이분법을 극복한다. 그리하여
〈스폴리아리움〉은 새기는 행위이자 새겨진 것이며, 하나의
붓질이자 인장이 된다.[5]

　　리살이 숭고 체험을 포스트식민의 전조에 대한 알레고리로
번역하거나 혹은 전환한 것은 다음과 같은 박찬경의 질문에
대한 부분적 응답이라 할 수 있을 것이다. "숭고는 동북아, 한국
문화에 어떻게 나타났을까? 만약 어떤 전통이 숭고에 해당하는
것이었다면, 우리에게는 어떤 식의 작업이 가능하며, 또 그
재생은 어떤 의미와 가치를 갖게 될까?"[6] 숭고에 관한 이러한
질문에는 문화와 전통이 숭고 체험의 재료가 지닌 감각적
성격을 매개할 수 있다는 함의가 담겨 있다. 조금은 혼란스럽게
느껴지기도 하지만 박찬경의 이러한 물음은 설득력이 있다.

4　　Patrick D. Flores, "'Nature Intervenes in Strokes': Sensing the End of the
　　Colony and The Origin of the Aesthetic," *Filozofski Vestnik XXVIII*, no. 2
　　(2007): 239.

5　　ibid.

6　　박찬경, 「〈신도안〉에 붙여: 전통과 '숭고'에 대한 산견(散見)」, 6.

왜냐하면 이러한 물음은 숭고 체험이 재능 있는 작가의 붓질에 개입함에 따라 문화적 형성에서의 숭고 체험에 상응하는 에너지와 전통의 주체성으로 숭고 체험을 복잡하게 함으로써 숭고 체험을 명확히 하고 있기 때문이다.

박찬경은 일련의 제스처를 통해 숭고와 전통의 이러한 교차 지점에 도달한다. 우선 그는 계룡산과의 우연한 조우를 직관적으로 알아차린다. 그래서 그는 한밤중임에도 한눈에 들어오는 계룡산의 전모를 바라보며 그러한 체험을 일으키는 모체로 숭고를 언급한다. 이것은 까다로운 철학적 전제로, 박찬경은 이것을 '포스트모더니즘'과 '오리엔탈리즘' 면에서 유사성(resemblance)에 종속시킨다. 이 양자의 영역을 오가는 그의 논의는 꽤 흥미롭다. 근대의 자의식을 넘어서는 담론의 측면에서 숭고의 의미를 어떻게 파악할 수 있을까? 또한 숭고는 식민적 전유에 의해 어떻게 지칭될 수 있을까? 이러한 질문을 통해 우리가 깨달아야 할 점은, 이것이 숭고라는 정동과 그것의 이론화가 지닌 밀도를 보여주는 징후라는 사실이다. 즉 숭고는 근대적인 것이나 식민적인 것으로 쉽사리 축소될 수 없다는 것이다. 숭고의 문제는 그 과잉과 오인의 측면에서 고찰해야 한다. 박찬경이 〈지옥의 묵시록〉에 등장하는 제의 장면을 몽타주 기법에 의한 숭고의 지표로 지적하는 것은 매우 인상적이다. 더 나아가 여기서의 이른바 숭고라는 것이 필리핀 출신의 미술가 스테파니 시후코(Stephanie Syjuco)가 말한 일종의 '대역'(body double)이라는 사실이 더해지면 이러한 논의는 더 복잡해지는데, 시후코는 장소와 등장인물을 제공하지만 이름이 주어지지 않는 곳이 필리핀이라는 의미에서 이 용어를 사용하였다.[7] 숭고의 원천에 대한 이러한 명명의

7 Flores, "Polytropic Philippine: Intimating the World in Pieces"를 참조할 것.

부재는 포스트모더니즘과 오리엔탈리즘의 정치학과 시학을 폭로한다.

이어서 박찬경은 예술에서 숭고가 어떻게 나타나고 번역되는지를 반추한다. 그는 숭고의 원천이 지닌 특정성과 관련해 이 문제를 묻는데, 그 특정한 원천은 바로 산이다. 이러한 장소 특정성은 분명 유물론적인 것으로도 볼 수 있으며, 규범적인 측면에서 보자면 도상적이고 재현적인 것으로 볼 수도 있을 것이다. 여기에서 이어지는 그의 생각은 특정성에 대한 요구가 불특정적인 것의 부정을 통한 오리엔탈리즘의 긍정이 아닌가라는 것이다.

이 지점에서 그는 전통과 민족주의에 대한 비판적 반응을 전면에 내세운다. 그의 성찰은 전통적인 것, 민족주의적인 것에 대한 이러한 비판적 관점에서 시간에 대한 설명으로 이어질 수도 있었을 것이다. 숭고는 시간으로 들어가는 개념적 진입점이 될 수 있다. 필리핀의 군인이자 언론인이었던 카를로스 P. 로물로(Carlos P. Romulo)는 일찍이 시간으로서의 아시아라는 관념을 제시한 바 있다. 그에 따르면 "아시아는 시간이다. 이때의 시간이란 시계나 달력의 시간을 말하는 게 아니라, 일종의 경과이자 운동으로서의 시간, 부패의 요소가 내재된 성장이자 과정으로서의 시간을 의미하는 것이다. 또한 그것은 수동적이고 무표정한 변화의 시절에 대한 응답이며, 그 결과는 나이다. … 필리핀 민족은 몇 살인가? 마젤란까지만 거슬러 올라가 답하는 것은 불가능한 나이이자 우리 민족의 자부심으로는 분명 받아들일 수 없는 나이다. … 그리하여 우리가 수세기 동안 아시아에 살고 있다는 자명한 진리와 함께 … 필리핀대학교 음악원에서는 지역 공동체와 신앙 생활에

쓰이던 고대 악기인 징뿐 아니라 모차르트를 가르친다."[8]
이어서 그는 다음과 같이 주장한다. "아시아인들이 이루길
희망하는 것은 가급적 자신의 모국어가 표현의 동시대성과
긴급성을 얻는 것이다."[9]

로물로는 아시아라는 특이성에 존재하는 다중적, 다수적
시간성에 대한 견해를 개진한다. 박찬경의 경우, 일부분
전통에서 유래한다고 할 수 있는 민족적인 것의 달성을 미루고
싶어 한다. 이에 해당하는 다음의 구절은 다소 길지만 인용할
필요가 있다.

> 그래서 전통에 대해 내가 하는 일이라고는 병원에
> 가기 싫은 환자나 숙제를 하기 싫은 학생처럼 언제나
> 다음 일로 미뤄두는 것뿐이다. 미루면 미룰수록 점점
> 더 엄숙한 얼굴로 떠오르고, 결국 치우지 않은 돌에
> 걸려 넘어지듯이 언젠가 후회하게 될 그런 것이다.
> 이것(이런 지체와 주제의 반복되는 귀환)은 어떤
> 강박관념일까? 아니면 아직 명확하게 정의되지
> 못한 지혜일까? 적어도 한 가지는 분명하다. 그것이
> 강박이든 어떤 지혜의 예견이든, 전통은 '무의식'을
> 건드리는 어떤 것이며, 뒤통수를 붙잡는 어떤
> 힘이고, '나의 현대화'를 방해하는 매혹이고, 요즘
> 말로 전형적인 '타자'이다. 내가 '이것'으로부터
> 벗어나 있다는 일종의 불안은 내 사고 능력, 문화적
> 수용력을 언제나 반쪽으로 만들어버리는 것 같다.

8 Carlos P. Romulo, "Asia in the American Mind," in *The Asian Mystique*
 (Manila: Solidaridad Publishing House, 1970), 64.

9 Carlos P. Romulo, "English and the Interpretation of the Asian World," in
 The Asian Mystique (Manila: Solidaridad Publishing House, 1970), 72.

따라서 내게 전통의 재구성이나 현대화 자체보다
흥미로운 것은, 전통이 하나의 타자로서, 귀신처럼
알 수 없는 대상으로 출몰한다는 의미에서 증상만
있을 뿐 과학적인 병명을 찾기 어려운 일종의 '지역의
상처'이다. 가까운 과거에 현대성이 트라우마의
체험이었다면, 지금은 전통이야말로 상처이다.[10]

기이하게도 박찬경은 오리엔탈리즘이 정체성의 성가신 요구와
관련된 숭고의 문제를 낳는 원천일 수 있다고 본다. 에드워드
W. 사이드는 '비(非)유럽'에 관한 고찰에서 다음과 같이 지적한
바 있다. "정체성은 그 자체만으로는 숙고될 수도, 극복될 수도
없다. 정체성은 과격한 근원적 단절이나 억제되지 않는 결함
없이는 그 자체를 구성할 수도, 심지어 상상할 수도 없으며 …
따라서 너무나 많은 사람들이 그 안에서 견뎌왔고, 고통받고,
그러다 승리를 거두었을 수 있는 정체성, 그것의 바깥에서도
마찬가지다."[11] 이어서 사이드는 "괴롭고 무능력하고
불안정하게 만드는 세속적 상처"[12]에 대해 언급하는데, 박찬경
역시 이와 비슷한 비유를 사용한다.

　　이와 같은 상처는 식민주의와 저항의 트라우마를 떠올리게
한다. 박찬경은 이런 상처가 새겨진 자리, 그리하여 귀신처럼
끈질기게 출몰하는 자리로 종교를 탐색한다. 억압과 재점유
사이의 다툼이 발생하는 곳이 바로 종교로, 여러 면에서 종교는
근대적, 세속적 국민국가의 토대다. 탈랄 아사드(Talal Asad)
역시 "세속적 인류학"[13]을 주창한 바 있으며, 칼 슈미트(Carl

10　박찬경, 「〈신도안〉에 붙여: 전통과 '숭고'에 대한 산견(散見)」, 8.

11　Edward Said, *Freud and the Non-European* (London: Verso, 2003), 54.

12　ibid.

13　Talal Asad, *Formations of the Secular: Christianity, Islam, Modernity* (Stanford:

Schmitt)는 "국가에 관한 근대 이론의 모든 주요 개념이 신학적 개념을 세속화한 것"[14]이라고 주장하였다. 박찬경은 매우 미묘한 어조로 종교와 문화의 면면을 검토하며, 저항과 쇠퇴, 부활과 과거를 되찾기 위한 미래의 기대, "정말이지 끈질기게" 살아남은 것과 비문화적인 것으로의 "함몰", 근대화와 실패, 흡수 작용과 한국적 특이성, 식민화의 모면 등에 이르는 여러 지점을 두루 훑는다. 그는 패권적 힘에 굴복하는 존재자를 동화시키는 데 지나지 않는 손쉬운 혼합주의(syncretism)에 대해 다음과 같이 비판한다.

> 전통적인 종교문화야말로 트라우마 중의 트라우마이다. 예를 들어 우리 역사 속에서 일본 제국주의와 가장 치열하게 싸웠으며 가장 참담하게 패배한 것은 동학이었다. 동학은 한국의 근대화 과정에서 최대 역사적 상처이다.
>
> 그런데 지금의 동학은 어떤가? 간혹 해월 최시형의 사상이 생태주의 운동 속에서 부활하기도 하지만, 그 힘은 미약하다. 안국동의 천도교당에 가보면 그 수많은 대형 교회의 거대 고딕건축과는 매우 대조적으로 아주 쓸쓸하다. 천도교에서 포교용으로 제작한 음반에는 동학의 핵심 주문인 '시천주'가 들어있는데, 서양식 성악으로 편곡해 듣기가 아주 거북하다. 불교는 또 어떤가? 금칠한 거대 불상들과 가람 배치에 어긋나는 무지한 사찰

Stanford University Press, 2003)를 참조할 것.

14 Carl Schmitt, *Political Theology: Four Chapters on the Concept of Sovereignty*, trans. George Schwab (Chicago: University of Chicago Press, 2006)를 참조할 것.

신축으로 망가질 대로 망가진 곳이 지금의 절들이다.
선가(仙家)는 국선도, 단학선원 등으로 그 명맥을
유지하고 있는 것 자체가 신기할 정도이지만, 일종의
건강요법 이상으로 문화적 중요성을 갖고 있는지
의문이다. 무속은 정말이지 '끈질기게' 살아남아
있지만, 크게 보면 기복 그 자체로 함몰되면서
옛날보다 더욱 비문화적인 것이 되지 않았나
한다. 나는 오히려 여전히 남아있는 '실패한 (전통)
종교문화'의 흔적들 속에서 어떤 식민화되지 않은
문화와 접할 수 있지 않을까 기대해본다.
 … 그래서 우리는 한국의 민간신앙, 신종교,
산악숭배 등에 대해 교리의 세련성을 잣대로 삼아
비판하는 데 익숙하다. … 무속 신앙이 기독교
등에 스며들어 신비주의 색채가 강한 '한국적
종교문화'를 낳았다는 것은 적어도 국내 종교학이나
민속학계에서는 잘 알려진 사실이다.[15]

차별성을 위한 이러한 몸부림, 생활세계의 주체성의 통합과
이에 대한 주장이 밀고 당기듯 벌어지는 일은 근대화 과정,
근대성의 의식, 모더니즘의 형식에 깊은 모순이 새겨지는
결과를 가져온다. 즉 '새로운' 것, '지금의' 것의 이 세 가지
측면에 착란을 가져와 사람들을 미치게 만든다. 박찬경은
이러한 결과를 영화를 통해 매우 날카롭게 구체적으로
제시하며, 병리적 현상에까지 이른 몇몇 한국 영화감독의 편애
경향을 다음과 같이 지적한다. "이들이 대개 근대주의의 행복한
승리가 아니라, 전통 사회의 폭력적인 해체나 자멸과 같은

15 박찬경, 「〈신도안〉에 붙여: 전통과 '숭고'에 대한 산견(散見)」, 8~10.

비극으로 끝나는 것도 이 때문이다. 영화 〈계룡산〉이 교주에게
불만을 품은 한 천민의 치정-방화로 끝나는 것처럼, 이청준
원작, 김기영 연출의 〈이어도〉의 결과 역시 시간(屍姦)의 광기로
끝난다."[16]

　　박찬경의 이 글이 신비주의에 관한 견해로 결론을 맺는
것은 흥미로운 부분이라 할 수 있다. 그의 반추가 시작되는
글의 서두 부분에서 숭고는 정치경제학과 종교문화사에 종속된
주제였다. 같은 맥락에서 후반부의 눈금은 인류학이나 지역의
영적 우주론에 맞춰져 있다. 이처럼 요약된 형태의 결합은
신비주의에 관한 다음의 담론에서도 발견할 수 있다.

　　이 단계에 들어서면 과거의 묘사는 정말 알 수 없는
　　어떤 오래된 신비주의로 함몰되는 대신, 신비로운
　　것은 오히려 표면의 장식으로 사용된다. 과거는
　　현재를 덮고 있는 얇은 겉옷이 된다. 과거는 지금과
　　똑같이 현세적인 가치들이 그대로 적용되는 사회로
　　묘사된다. 신용카드 대신에 보물이, 권총 대신 칼이
　　있을 뿐이다.

　　… 이제 이곳에는 신들이 날아다니는 대신, 거의
　　매시간 전투기의 폭음이 진동한다. 신비주의,
　　낭만주의, 이상주의가 살아갈 자리는 확실히
　　없어졌다. 그러나 나는 그것의 확연한 부재가
　　우리에게 여전히 충격을 준다는 사실에 끌린다.
　　그것은 어떤 '대면'인데, 단순히 있다고 가정되어
　　'허위의식'만 제거하면 드러나는 그런 현실과의

16　같은 글, 12.

대면이 아니라, 오히려 있다고 가정된 그 현실의
이상한 부재감, 그러한 폭력과의 대면이다.[17]

이 지점에서 박찬경의 성찰과 상호텍스트성을 이루는
글이 하나 있다. 1974년, 렛자 피야다사(Redza Piyadasa)와
술라이만 에사(Sulaiman Esa)는 말레이시아 쿠알라룸푸르에서
《신비주의적 리얼리티를 향하여》(Towards a Mystical
Reality)전을 선보이며, 서구 예술가의 '공간적/시간적/감각적'
관점의 리얼리즘과 대조되는 '정신적/명상적/신비주의적'
관점의 리얼리티를 제시하였다. 전시와 함께 발표된
선언문에서 그들은 다음과 같이 선포한다.

> 우리는 사건에 주목하게 함으로써 사건의 힘에 의해
> 존재하는 작품의 '본질' 혹은 '정신'을 간접적으로
> 내비치고자 한다. 그 결과, 사람들은 우리 일상에 흔히
> 있는 가장 평범한 사물들에 사건의 '본질'이 담겨
> 있다는 것을 자각하게 된다. 사물이 '정신'(혹은 '혼')을
> 지닌다는 이러한 생각은 동양인(an Oriental)이라면
> 어렵지 않게 이해할 수 있다. 동양의 미술가는 늘 외적
> 형식보다는 '정신적 본질'을 강조하는 데 매진해왔다![18]

이 특정 사례에서 신비주의적인 것은 개념적인 것과
근대적인 것을 중재하는 동시에 지역적인 것을 굴절시키는

17 같은 글, 12~14.

18 Redza Piyadasa and Sulaiman Esa, "Towards a Mystical Reality: A
Documentation of Jointly Initiated Experiences by Redza Piyadasa and
Sulaiman Esa," reprinted in *Narratives in Malaysian Art Volume 2:
Reactions–New Critical Strategies*, eds Nur Hanim Khairuddin, Beverly Yong,
and T. K. Sabapathy (Kuala Lumpur: Rogue Art, 2013), 50.

고도로 유연한 용어가 된다. 숭고에 관한 박찬경의 설명이
그렇듯, 이 글 역시 별 거리낌없이 오리엔탈리즘을 건드린다.
말레이시아의 이 작가들은 자신들의 작품 및 전시에 생명력을
불어넣는 취지로 정신을 소생시키려 한다. 이러한 작전에는
위험성과 섬세함이 공존한다. 바로 이 지점에서 교차하는
것이 50, 60년대 수카르노 정권 시대 인도네시아 정치의
신비주의에 대한 목타르 루비스(Mochtar Lubis)의 다음과
같은 논평이다. "수카르노 정권은 어디에서 정치 지도자가
끝나고 (주술사, 점쟁이, 신비로운 종교인 같은) 무당이
어디에서 시작하는지 확인하기가 불가능하진 않더라도
매우 어려운 상황에 딱 들어맞는 이상적 모델이었다."[19] 그는
신화적 신비주의에 대해 "종교적 신비 감각 혹은 철학적
신비 체험에서의 신비주의가 신화적, 애니미즘적 믿음과
결합한 것"이라고 설명한다.[20] 루비스는 이러한 믿음과,
수카르노처럼 권위주의적 인물이 이러한 믿음을 필연적으로
도구화하는 것에 의구심을 나타낸다. 수카르노는 가장된
태도가 아니라면 부적 차림과 의식을 즐기는 인물이었기
때문이다. 그의 판단에 따르면, "신화에 대한 강력한 믿음이나
여전히 뿌리 깊은 고대의 애니미즘과 결합되어 있는 현대
자바의 신화적 신비주의는 결속과 단결, 근대화를 가로막는
강력한 원심력이자 장애물이 되었다."[21] 그는 "합리성으로
돌아갈 것"을 주창하며, 가토트카차(Gatotkacha)라는 존재를
불러내면서 다음과 같은 호소로 글을 끝맺는다. 고대 인도의
서사시 「마하바라타」(Mahabharata)에 등장하는 가토트카차는

19　Mochtar Lubis, "Mysticism in Indonesian Politics," *Solidarity* 2, no. 10
　　(1967): 22.

20　ibid.

21　ibid., 25.

하늘을 날고 마법의 능력을 지닌 극강의 힘과 신념의
인물로, 수카르노는 이 인물에게서 영감을 얻곤 했다고
한다. "공산주의를 물리친 지금, 가토트카차가 근대화를
좌절시키도록 내버려두어선 안 된다."[22]

22 ibid., 27.

어두운 20세기의 코스모테크닉
—박찬경의 탈범식민 기계

황젠홍

박찬경은 일제강점기부터 한국전쟁, 냉전과 독재정권, 그 이후에 이어지는 민주화 시기까지 한국 사회의 역사를 성찰하는 예술적 시도를 이어가고 있다. 따라서 식민 지배에 대해 숙고하고 비평하고 대면하는 작업은 그의 작품 활동 전반에 배어있는 하나의 '태도'가 되었다. 하지만 그는 현장 조사에 대한 충실한 파악과 이해에 지대한 기여를 하고 있는데, 이는 문화연구, 유럽과 미국의 비판이론, 아시아의 역사연구 등에 기초해 수많은 서사를 생산하는 경향이 만연한 동시대 미술의 전개상과는 사뭇 다른 것이다. 그는 왕조의 역사나 역사적 횡단면의 시간성을 통해 역사적 경험과 문화적 의미를 습관적으로 분석하고 재구성하는 것이 아니라, 한국의 샤머니즘, 아시아의 신화, 문학적 사유에 뿌리 박혀있는 우주적 시간(cosmic time)이란 개념을 적용해 다양한 사건과 경험을 깊이 파고든다. '우주적 시간'을 통해 한국의 역사와 그 지배의 관계를 성찰하는 이러한 작업은 지난 이십 년에 걸쳐 부상한 '인류세'(人類世)에 대한 질문과 병행하여 발전해온 것으로 보인다.[1] 하지만 '인류세'라는 주제가 문화적 지배의 표현으로

I Christophe Bonneuil, Jean-Baptiste Fressoz, *Evenement Anthropoceène. La terre, histoire et nous* (Paris: Seuil, 2016)의 서문과 제1부의 도입부를 참조할 것. "지난 밀레니엄의 마지막 사분기의 시간에 대해 어떠한 역사적 서사를 제시해야 우리의 세계관을 바꾸고 보다 명료하고 겸손하고

아시아를 다시 찾아와 현재는 전 세계적인 보편적 테마로
자리매김함에 따라, 우리는 박찬경의 기여가 지니는 깊은
의미와 가치를 인식하게 된다. 인류세의 문제는 기술적 과제를
통해 해결될 수 없다. 유럽이나 미국의 학술적 저작들은 이
쟁점에 지대한 관심을 기울이면서 지난 십 년간 식민 지배에
대한 관심을 대체해버렸다. 한마디로 말해, 보편적 테마의
물화와 소비는 출구가 될 수 없다. 이십 년에 걸친 박찬경의
작업은 문화적 특징들을 인류세라는 시간 척도에 연결한다.
그러면서 그는 결정적인 테크놀로지의 발전 및 적용과 그
기저의 이데올로기에는 다양한 역사적 틀을 초월하려는 이들을
곤경에 빠뜨리는 여러 가지 계산이 지배적으로 담겨 있다고

공정한 자세로 인류세를 살아가는 데 도움이 될 수 있을까? 바로 그것이
이 책의 목적"(p. 13)이라면서 저자들은 종전과 다른 시간 척도에 기초한
이해를 얻을 수 있는 방법을 다음과 같이 제시한다. "250만 년 전 신생대
제4기를 연 홍적세와 11,500년 전 시작된 홀로세 이후, '여러모로 인간
지배적 지질 연대인 현 시대에 '인류세'라는 용어를 부여하는 것이
적합해 보인다.' … 대기 중 이산화탄소의 수치는 지난 4백만 년(선신세)
동안 유례가 없을 정도이며, 앞으로의 온난화로 지구는 지난 1천 5백만 년
동안 겪어본 적이 없는 상태에 이르게 될 것이다. 갑작스럽게 발생하고
있는 생물다양성의 소멸에 필적할 만한 것은 45억 년에 이르는 지구
생명체의 전체 역사를 통틀어 단 다섯 차례뿐이었다. 공룡을 사라지게
한 가장 최근의 멸종 사태는 6백 5십만 년 전으로 거슬러 올라가는
것으로, 지층에 아주 분명한 자국을 남겨 놓았다. 이러한 현상들은
인간이 야기한 존재와 지질학적 과거에서 거의 주목받지 않았던 규모를
지닌 존재라는 이중의 특성을 띤다."(pp. 16~22) 저자들이 '우주적
시간'이란 용어를 사용하지는 않았지만, 우리는 이 글에서 다른 시간
척도에 관한 그들의 요구를 상관적 시간이란 발상과 연결하기 위해
'우주적 시간'이라는 용어를 사용하고자 한다. '우주적 시간'은 '인류세'를
이야기할 때 강조되는 시간 척도를 의미한다. 최근에는 인류세에 대한
새로운 이해와 관련된 이러한 시간 척도가 우주론적 시간(cosmological
time)[쉬이(許煜)]과 지구적 시간(terrestrial time)[브뤼노 라투르(Bruno
Latour)]으로 나뉘고 있다.

지적한다. 그렇다면 우리는 이러한 아픔과 외상에 맞서야 하는
것일까? 박찬경은 인류세의 관점뿐 아니라 우주적 시간의
관점에서 이 문제에 대한 성찰을 고집스럽게 이어간다.

우주적 시간

우주(cosmos)는 온 세상(universe) 전체를 가리킨다.
헤아릴 수 없는 이 전체는 결국 온 세상의 법칙이나 이치를
드러내는데, 모든 것을 아우르는 이 전체의 작동을 지배하는
것이 '법칙'이다. 이러한 '우주'는 인류가 고안하고 창조한
궁극의 법칙 또는 근본 논리라고 표현할 수도 있다. 따라서
우주는 온 세상에 대한 과학적 탐구와 세계에 대한 철학적
탐구를 잇는 연결 고리에 가깝다. 고대 그리스 철학에서
우주의 개념은 비인격적 완전성(arētē)이었다. 유럽
낭만주의에서의 '절대'(absolute)의 개념이나 그에 관한 논의,
동아시아에서의 도교의 도덕경, 세계시민주의라는 유교적
이상, 불교 사상에서의 '트리사하스라-마하-사하스라-
로카드하투'(Trisahasra-maha-sahasra-lokadhatu) 등은 모두
윤리에 기반한 우주론을 이야기한다. 다시 말해, 우주론은
인간 중심주의에서 벗어나고자 하는 윤리 철학이다. 의심의
여지 없이 인류세의 결과는 현 시대의 사유에서 나타나는
'우주론'의 결여가 반영된 것이다. 더 정확히 말하자면,
한편으로는 20세기 후반 현대철학의 발전이 반(反)역사주의적
구조주의를 통해 '차이'와 '다양성'의 물결을 일으켰지만, 다른
한편으로는 물리적 시간이란 토대에 기반해 점점 더 파편적
상태로 분석되고 재구성되는 역사적 시간의 구분은 여전하다.
그리하여 사건에 대한 우리의 이해는 점점 더 개별 사건과
맥락적 조건에 기초하게 되며, 지배의 착취와 억압은 개별적

이항 대립의 견지에서 표출되곤 한다. 이런 이유로 지난 이십
년에 걸쳐 기존의 구조에서는 사건과 문제를 제대로 이해할
수 없는 경우가 많으며, 지배 관계의 재생산이 다양한 형태로
지속되고 있다는 깊은 깨달음이 등장하게 되었다. 포괄적
이해의 어려움을 극복하기 위해서는 이를 더 확장된 시간적
척도 안에 구조적으로 위치시켜야 하는 것이다.

우주론의 시간성은 식민 지배를 파악할 수 있는 하나의
방법이다. 그것은 수 세기에 걸쳐 자본주의에 의해 형성된
파편화된 역사의 연대표와는 다르며, 축적된 파편을 통해
가속화되는 시간의 개념과도 다르다. 이러한 시간 개념은
무역의 세계화를 발판 삼은 군사력 및 정치권력을 통해 국제
기준으로 자리 잡았고, 그럼으로써 전 세계에 유통되는 모든
시간 개념에 대한 자신의 우위를 강력히 주장하면서 20세기
민주주의의 모든 개념을 아우르려 한다. 예를 들어 남북한의
분단 상황은 전후 냉전체제라는 틀 아래에서 형성된 최종
단계라 할 수 있으며, 남북 두 체제의 관계는 1990년대까지
냉전 시대를 지배했던 분단 시스템에 의해 정해진 것이다. 이와
관련해 박찬경은 1990년대 이후 한국의 분산(分散) 상황을
추적하였다. 2000년의 〈세트〉부터 2007년의 〈파워통로〉,
2009년의 〈정전〉에 이르기까지 그는 남한과 북한, 미소
양국과 남북한 간의 상호작용과 같은 평행 전개에 다양한
시각을 들이대기 시작함으로써 분단과 동서 진영 간의 평행
관계는 희미하게 만들어버린 반면, 이미지들의 유사성과
모순적인 여러 관계들의 복잡한 얽힘을 통해 이분법적 시간
개념을 초월하고 소거해냈다. 〈세트〉에서는 북한이 남한의
도시를 본떠 만든 영화 촬영용(shooting) 세트장과, 남한의
군 당국이 사격(shooting) 훈련용으로 만든 시가지의 경관을
병치시킨다. 모사와 위조가 분단체제에 존재하는 타자성의

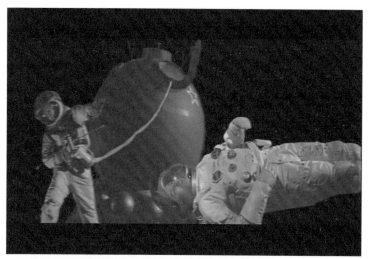

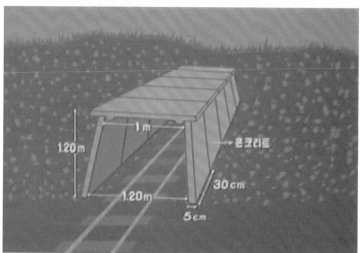

박찬경, 〈파워통로〉, 2004~2007, 2채널 비디오(13분/12분), 이미지 패널 3개, 월 텍스트, 필름 스틸

환영을 만들어낸다. 남북한이 공동의 초월적인 우주적 시간 안에서 연결되는 지점이 바로 이러한 타자성의 장소와 환영인 것이다. SF적 서사물인 〈파워통로〉에서 미국과 소련의 우주비행사들은 소통을 벌이는 반면, 현실 세계에서는 북한이 판 땅굴이 비무장 지대에서 발견되었다. 상호모순이라는 공통점이 역사적 매개변수와 해석의 틀에 포획되지 않는 시간을 부각시킨다. 〈세트〉의 경우, 슬라이드 사진의 선형적 재생 방식을 사용하는 반면, 〈파워통로〉에서는 기록 영상을 사용하는데, 두 작품 모두 다큐멘터리 영화와 사진의 병치를 통해 친숙한 낯섦(unheimlich)의 느낌을 자아낸다. 이 친숙한 낯섦을 발생시키는 것은 공간적 거리가 아니라 재구성된 시간의 '혼종성'(hybridity)이다. 이러한 혼종적 시간성 안에서 우리는 기존의 역사적 시간과 정치적 인식으로부터 벗어나게 된다.

샤머니즘: 탈범식민주의와 코스모테크닉스

2008년 작품 〈신도안〉은 계룡산 인근의 한 유토피아를 다시 찾아가는 시도로서, 이 유토피아를 형성하고 있는 세계관이나 삶에 대한 관점은 일제강점기부터 냉전 시대를 거쳐 강압적 통치 시대에 이르는 유교, 불교, 도교, 샤머니즘 등의 다양한 우주적 시간성과, 영적 우주가 역사적 현실 속에서 여러 억압에 맞섰던 방식들에서 나타난다. 고려 시대(918~1392)에 귀신들의 도읍지 혹은 귀신 쫓는 무속인들의 지역으로 여겨졌던 신도안(新都內), 즉 이 새로운 도시는 조선 왕조(1392~1910)의 등장과 함께 새로운 도읍지로 예정된 곳이었다. 이러한 계획은 이후 수 세기 동안 현실화되지 못했지만, 극적이게도 그 이후 이 지역은 현실 세계의 정치 상황에서 '치유'의 현장이 됨으로써 우주론적 시간관과 연결되는 영적 세계를 위한 우주적 장이

되었다. 〈신도안〉에서는 근대적 시간성과 우주적 시간성 간의 간극과 불균형을 볼 수 있는데, 이러한 간극과 불균형은 발전과 치유 사이의 뒤엉킴, 갈등, 경쟁에서 파생되는 것이다. 제1장 '삼신당'으로 서두를 열며 작가는 일제강점기를 배경으로 전통 사원과 근대의 벽조 건축물 사이에 치유의 길을 낸다. 제2장 '영가무도'에서는 일부 김항의 『정역』(正易)에서 기원한 춤과 노래의 유산을 선보인다. 제3장 '기념촬영'에서는 1924년부터 1975년까지 이 지역에 들어선 수많은 종파를 소개한다. 또한 일제 식민 기관의 우려가 일본어 보이스오버 내레이션과 당시의 사진을 통해 제시되는데 이어, 일제가 미신 퇴치라는 구실로, 그다음에는 이 지역에 비밀 군사기지를 건립한 전두환 독재정권 아래서 새로운 문화운동을 가장해 이 종파들을 탄압하는 상황이 내레이션으로 제시된다. 제2장과 제3장은 '저항'으로서의 '치유'의 대비를 강조하는 한편, 근대성이 토속신앙에 외상을 입히는 동시에 그 외상의 치유를 위한 자원을 제공하는 방식을 표현하고 있다. '시천주'라는 제목의 제4장에서는 신(新)동학이 지역의 전통 종교들을 어떻게 혼합했는지 조명하는데, 한편으로는 새로운 외래 종교의 힘과 에너지를 밝혀내고 다른 한편으로는 기독교를 통해 전통적 믿음을 보존하는 방식이었다. 제5장에서는 (바이슈라바나 또는 비샤몬이라는 이름으로도 알려져 있는) 인도 신화의 신(神) 쿠베라(Kubera)를 통해 (일종의 부적인) 동학의 '영부'(靈符) 개념에 내재되어 있는 '은총' 개념을 확장하며 힌두교와 불교의 연결 고리를 추적한다. (우주적 시간이라는) 신의 영역, (근대성의 억압이라는) 정치의 영역, (힘겨운 생존이라는) 인간의 영역이 '치유'라는 틈바구니를 통과해 '삶의 이야기'를 이루는 것처럼 말이다. 다시 말해, 박찬경이 신도안에 대한 연구와 조사를 통해 획득한 것은 근대적 개발

과정이 낳은 삶의 복합체다. 이 복합체는 일련의 억압과 치유를 통해 생성된 것으로서, '범식민주의(paracolonialism)'[2]와 '탈범식민주의'(dis-paracolonization)라는 두 힘의 굴레에 빠져 있는 상태다. 식민주의와 포스트식민주의는 '범식민주의'를 통해 역사에서 도출되는 구체적인 외적 형태를 나타낼 뿐이며, 범식민주의에서의 생존과 치유는 '탈범식민주의'에서 나오는 삶의 방식이다.

감히 말하자면, 역사의 조류에서의 전통 종교와 외래 종교의 혼합, 이들이 견뎌온 정치적 박해와 착취는 '밀물과 썰물이 이는 조수와 같은 우주'(tidal-cosmos)라는 생태적 공생을 낳았다고 할 수 있다. 〈신도안〉의 마지막 부분에는 일련의 복장을 한 다섯 명의 인물이 등장한다. 이들은 돌이 늘어선 숲으로 들어가는데, 이곳에는 다양한 신앙과 믿음에서 유래한 대좌나 비석 같은 것들이 자리해있다. 이처럼 이질적인 잡다한 '탑'들은 손에 금탑을 쥐고 있는 쿠베라 신과 관련된

2 　'범식민'(paracolonial)이라는 용어는 북미 원주민 출신의 문학자인 제럴드 비즈너(Gerald Vizenor)에게서 비롯된 것으로, 그는 '범식민'이란 용어를 제시함으로써 1990년대 북미 원주민 문학 연구에서 새로운 수사를 개척하였다. '범식민'의 개념은 식민 이론과 포스트식민 이론이 탐구하지 못한 '식민성'에 대한 논의 및 보완에서 주로 사용된다. 여기에서 강조되는 것은 식민성의 유동적 분포와 지배 관계의 프랙털화다. 다시 말해, 끝없는 차등화에서 발생하는 강탈적 성격의 지배 상태다. 이러한 지배는 '세계화'에 따라 더욱 광범위해진 추상적 잉여의 착취를 이루기도 한다. 즉 억압 상태의 욕망을 충족하고 불안을 완화할 목적으로, (엔트로피를 증가시키는) 주된 생산에 더하여 식민 지배를 통해 가짜 생산을 끌어내고 재생산하는 것이다. 이러한 잉여는 착취를 축적하고 엔트로피를 증가시키는데, 심지어 다양한 '위계'와 '체제'를 해체하거나 완화하는 데 이를 정도다. 그리고 오늘날에는 이러한 확장에 [하이데거가 이야기한) '세움-몰이'(ge-stell)의 기술적 도구가 늘 수반되는 한편, (프랙털화의 다음 고리인) 포괄적 상호감시와 (동종적 대중 집단의 마비 상태인) 신보수주의로 변형되는 것을 더욱 분명히 볼 수 있다.

것으로서 일종의 부(富)를 나타내는 것으로 보인다. 이처럼
박찬경의 '허구'[3]에서 계룡산이나 신도안은 국가의 상징을
소멸시키고 다채로운 상징을 등장시키기 위한 하나의 무대가
된다. 그리고 여러 가지 복장에 담긴 다양한 역할이 공간적,
시간적 얽힘과 겹침을 더욱 강화한다. 이러한 '우주론'은
김금화의 인생사를 기록한 〈만신〉에서 더욱 정제된 전개를
보인다. '넘세'(열세 살 이전 김금화의 별명)는 많은 고초를
견뎌낸다. 한국전쟁 발발 직전 할머니가 돌아가시자 홀로 삶을
직면하게 된 그녀는 남한과 북한이라는 억압적인 두 국가 폭력
사이의 공간에서 샤머니즘과 더불어 생존을 모색하고, 국가
근대화 과정에서의 가혹한 탄압을 견뎌낸다. 이후 자국 문화의
국제화를 위해 남한 정부는 문화적 자산을 되살리기 위한
노력의 일환으로 샤머니즘 문화를 보존하고 고무하기 시작한다.
그리고 몇 차례의 큰 재난 이후 그녀는 고정 관념을 넘어서는
영적 위안의 샤머니즘 의식인 '굿'을 행한다. 김금화의 삶을
통해 우리는 시공간적 상호작용들의 상관작용을 낳는 샤머니즘
우주론이 견뎌온 다양한 단계의 '식민성'의 경험을 목도한다.
다시 말해, 오직 '우주적 시간'을 통해서만 우리는 봉건주의,
식민주의, 포스트식민주의가 특정한 역사 단계에 따른 식민성과
지배의 변주임을 파악할 수 있다. 사실 우리는 항상 다양하게
변화되고 층화된 다중적 식민성에 직면해왔으며, 그러한 현실은
곧 층화된 범식민주의다. 다중적 식민화(범식민주의)에서
비롯된 친숙한 낯섦의 다양한 형태들을 간파해야만 우리는
'식민 지배'의 중심 의미에 이를 수 있다. 바로 이 지점에서
(서구 인류학의 애니미즘이 아닌) 샤머니즘의 '만신'은

3 자크 랑시에르(Jacques Rancière)는 저서 『모던 타임스』(Modern Times,
 2017)에서 '허구'를 현실의 반영으로서의 정치적 리얼리즘을 성취하기
 위한 시공간의 재구성 및 프로그래밍이라고 재정의한다.

박찬경, 〈만신〉, 2013, HD 필름, 104분, 필름 스틸

'탈범식민주의'에 대한 심오한 통찰을 제공해준다.

달리 말하자면, 다양한 역사적 시공간성과 살아있는 모든 것들을 샤머니즘을 통해 꿰뚫어 연결함으로써 이루어지는 것이 바로 끝없이 생성되는(devenir) 우주론이다. 이는 단순히 샤머니즘과 동일시할 수 있는 것이 아니라, 타 종교를 아우르는 샤머니즘적 실천과 실제 환경을 통해 형성되는 하나의 우주다. 따라서 이는 쉬이(許煜)가 '우주론적' 차원에서 논의한 코스모테크닉스(cosmotechnics)와 연결될 수 있는데, 코스모테크닉스는 특정한 배경(Grund)에서 발생하는 기술적 형상(figures)을 뜻한다.[4] 쉬이에 의하면, 역사적 문화 발전에 따라 출현하는 기술만이 기술의 다양성을 드러낼 수 있으며, 따라서 그러한 기술만이 도발적 요청(herausfordern)이나 과도한 세움-몰이(ge-stell)[5] 또는 자본주의 발전에서의 기술과 문화의 분리에서 기인하는 형태와 토대 사이의 균열, 즉 근대성을 통해 비롯되는 다양한 식민성과 범식민주의를 피할 수 있다. 박찬경의 영상 작품에서 샤머니즘은 '코스모테크닉'의 형성에서 도관이자 토대로 기능한다. 한국의 샤머니즘이 근대성이 전개되면서 나타난 다양한 이미지들(이를테면 일제의 식민 통치, 한국전쟁, 냉전, 독재정권 등)을 연결하는

4 쉬이(Yuk Hui)의 2018년 12월 12일 국립타이페이예술대학에서의 발표와 2017년 9월 4일 헤이르트 로빙크(Geert Lovink)와의 인터뷰 내용을 참조할 것. "이 용어는 질베르 시몽동(Gilbert Simondon)에게서 유래한 것으로, 그의 『기술적 대상들의 존재 양식에 대하여』(Du mode d'existence des objets techniques, 1958) 제3부의 중심 테마를 이룬다. 그는 이 책에서 '배경'(ground)과 '형상'(figure)이라는 형태심리학의 용어를 사용해, 마술적 단계로부터 이탈하는 기술성의 발생을 분석한다. 시몽동이 기술성의 발생을 설명하는 지점 역시 이러한 이행이며, 내가 사용하는 코스모테크닉스의 개념도 이와 동일한 것이다."

5 '코스모테크닉'의 개념 및 구상에 대해서는 Yuk Hui, *Questions Concerning Technology in China* (Falmouth: Urbanomic, 2017)를 참조할 것.

토대로 기능함에 따라, 우리의 우주적 상황을 제대로 파악하고
탈범식민주의의 실현에 대해서도 더 깊이 성찰하게 한다.
그러므로 박찬경이 전개하는 예술 작업은 '탈범식민주의의
기계-되기'라 할 수 있다.

비인간의 임박한 도래

박찬경이 예술감독을 맡은 SeMA 비엔날레 미디어시티
서울 2014의 《귀신 간첩 할머니》는 우주론, 냉전, 탈냉전,
현장 연구 등의 의미가 담긴 낮은 신음소리(귀신)와 근대
아시아의 범식민주의(간첩)와 삶의 증인(할머니)이 '아시아'를
테마로 한 비엔날레라는 플랫폼에 한데 모인 자리였다.
비디오 작업 〈신도안〉은 예술작품, 아카이브 자료, 영화,
담론을 연결하는, 예술과 비평, 역사를 위한 플랫폼으로
배치되었다. 또한 조선 후기의 〈요지연도〉(瑤池宴圖)나
19세기의 〈혼천전도〉(渾天全圖)부터 겸재 정선의 1734년 작품
〈금강전도〉(金剛全圖)를 변주한 민정기의 〈금강산 만물상〉,
다양한 종교와 이데올로기가 혼재되어 있는 인왕산을
'자동으로' 형상화한 배영환의 〈오토누미나〉(2010~2014), 그
외 동시대의 여러 작품에 이르기까지 거의 모든 전시 작품이
중첩된 맥락과 인간 사회의 작동 메커니즘, 역사적이고 전
세계적인 메커니즘의 압박을 받는 개개인들의 신체와 감정을
드러내 보인다. 박찬경은 전시 기획의 초점을 다양한 맥락에
놓여있는 코스모테크닉스의 형태와 토대를 재연결하는 데
맞춘다. 이 비엔날레에서는 50여 점의 작품이 전시되었을
뿐 아니라, 50편에 달하는 단편영화가 영매, 아시아 고딕,
냉전극장, 다큐멘터리 실험실이라는 네 개의 테마로 묶여
상영되었다. 이러한 전시 기획 프로젝트는 어두운 식민의

역사에서 '코스모테크닉'을 앞으로 나아가게 하는 복잡한
기계와도 같아 보인다. 김수영의 시 「거대한 뿌리」와 화가
오윤의 〈원귀도〉에서 영감을 받은 〈시민의 숲〉은 숲으로
들어가는 이름 없는 민중(시민)들을 이야기한다. 영화가
시작되면 이 행렬은 비선형적으로 이어지는 산수화의 풍경이
된다. 영화 내내 의상을 입은 서로 무관한 인물들이 각기 다른
방향에서 산속으로 들어온다. 카메라는 인물에 초점을 맞추는
것을 넘어, 숲의 지형과 초목 같은 공간적 특징이나 모호한
사건의 소품이나 증거물처럼 보이는 옷, 비닐봉지, 종교용품
등등의 길 위의 다양한 사물을 묘사하는 데 강조점을 두는
듯하다. 사건은 주로 이 공간 속 인물들의 위치, 행동, 시각이
합해져 넌지시 제시된다. 또한 숲에 들어오는 이들은 산책,
의식(ritual), 여행, 살인, 처형 등 여러 가지 암시적인 플롯의
요소를 이룬다. 이처럼 지형, 인물, 사물에 의해 암시되는
다양한 플롯과 사건은 슬로모션 화면과 지형적 공간의 재조합
형태로 등장하면서, 파묻힌 과거의 사건과 임박한 의식
사이에서 서성거린다.

　　지나간 것(비밀)과 임박한 것(의식) 사이의 그러한
자리(경계 지대)에 위치한 이들은 비인간이 '영(靈)'으로
육화한 것이다. 오직 영으로 육화한 비인간만이 숲으로 다시
들어가 만물의 생태 안에서 한 부분이 되어 우주적 시간의
'클리나멘'(clinamen)[6]이 될 수 있다. 루크레티우스(Lucretius)의
표현을 빌자면, "자연은 그러한 갖가지 움직임을 일으킴으로써

6　　옮긴이주— 고대 철학자 루크레티우스가 처음 사용한 용어로, '기울어져
　　빗겨감 혹은 벗어남'을 뜻한다. 루크레티우스가 우주 공간에서 원자들의
　　운동을 통해 새로운 세계가 만들어지고 변화가 일어나는 원리를
　　설명하기 위해 도입한 개념이다.

자신의 일을 행한다."7 이런 식으로 영화는 긴장감이 감도는 첫 부분을 지나 발굴, 소환, 처형 등 사전에 준비된 다양한 시점들이 등장하는 두 번째 부분으로 이동한다. 그리고는 (세 번째 부분에 해당하는 지점에서) 영화는 갑작스런 급제동을 거는데, 즉 머리가 잘린 남자가 등장하고, 악단이 행진을 하고, 개들이 짖으며, 귀곡성이 숲속을 떠돈다. 얼굴을 가린 처형, 추도, 작별이 네 번째 부분에 등장하고, 다섯 번째 부분으로 넘어가서는 제례용 배를 떠나 보내고, 우주 공간에 사물이 떠다닌다. 영화 속에는 산수화의 풍경 같은 네 개의 파노라마 장면이 배치되어 있는데, 흩어져있는 사람들(00:03:50), 움직이는 여러 무리들(00:09:29), 모여드는 넋들(00:16:43), 작별(00:22:38, 00:25:35)이 그것이다. 이러한 비선형적 서사의 전개에 편재한 움직임, 진동, 현현 등은 역사적 시공간의 중첩과 공생, 육화의 의미를 나타낸 것이다. 분명 작가는 우주적 시공간, 즉 생태계를 통해 탈범식민주의[다중적 식민성의 해리(dissociation)]를 이해할 수 있는 가능성을 제시한다. 이러한 관점으로 구축한 박찬경의 산수화는 이 같은 '산수화' 생태가 낳은 비인간이 어떻게 정보나 데이터(포스트휴먼 비인간)로 '변환'되는 것이 아니라 영(靈)으로 육화하는지를 표현하고 있다. 이들은 현시대의 도구적 기술의 대중8이 아닌, 미래의 코스모테크닉의 인간인 것이다.

　'탈범식민주의' 기계의 제시는 개인전 《안녕 安寧 Farewell》에서 더욱 포괄적이고 분명하게 표출된다. 이

7　Lucretius, *De Natura Rerum book II*, ver 251 (Paris: GF-Flammarion, 1964), 59.

8　François Lyotard, *L'Inhumain: Causeries sur le temps*, (Paris: Galilée, 1988), 10. "휴머니즘의 의미에서 인간이 비인간의 과정 중에 있고, 비인간으로 강제되어, 비인간이 되어가는 중이라면? 그리고 인류에게 '고유한' 것이 비인간에게도 존재하게 된다면?"

전시에는 〈시민의 숲〉, 〈작은 미술사〉, 〈승가사 가는 길〉, 〈밝은
별〉, 〈칠성도〉 등의 다섯 작품이 포함되었다. 〈시민의 숲〉과
〈작은 미술사〉 사이에는 정치적 억압의 역사와 한국 미술사
간의 대화가 존재하는 듯 보이며, 이는 식민 지배의 '일차원적'
근대성과 침묵 당하고 소외당한 '무명의' 존재 상태라는
구도에 상응하는 것이다. 다시 말해, 영화 속 인물들은 전시장
벽면에 배치된 이미지들의 심오한 의미를 충분히 반영하고
있으며, 서구의 타자(autrui)[9]로서의 아시아를 출발점으로 삼아
벽면의 이미지를 왼쪽에서부터 오른쪽으로 읽어나갈수록
'서구'와 '근대성'은 점차 한국적 틀 안에 제한되어 있는 연관된
이미지로 내재화된다. 사실 시차(視差)의 혼종성을 제시하고자
하는 작가의 의도는 이미지들의 배치에서 발견할 수 있다.
서구의 시각인 국제적인 개략의 틀 내에 위치하는 타자의
신체와 역사는 이미 근대성에 수반되는 다양한 왜곡과 변형을
아우르는 데 사용돼왔다. 따라서 이러한 반영적 관계는 하나의
감각 구조를 형성하는 데까지 이르게 되며, '민중미술'은 단순히
한국의 미술운동이나 양식적 표현법을 대표하는 특정한 역사
시대의 산물이 아니라, 타자 미술의 전개에서 나타나는, 정치적
상황과 불가분의 관계에 있는 하나의 '특성'인 것이다. 요컨대
박찬경이 요약한 미술사에서 고통은 예술적 실천과 표현을
통해 미래의 존재인 비인간의 형태와 비인간의 세계로 스스로
변모하게 된다.

9　'타자'(autrui)는 개개의 자기 인식(self-perceived)의 장에서 세계가
　　객관성을 성취할 수 있게 하는 중요한 요소다. 따라서 이것은 세계를
　　더욱 완전하게 하는 구조적 요소다. Gilles Deleuze, "Lucrèce et le
　　simulacre ‒ Phantasme et littérature moderne," II, in *Logique du sens*
　　(Paris: Les Éditions de Minuit, 1969), 357을 참조할 것. "절대 구조로서의
　　선험적 타자는 개개의 장에서 구조를 이루고 있는 타자들의 상대성을
　　구축한다."

경계 지대의 인간

"예술은 오로지 그 비인간성을 통해서 인류에 대한 충실함을
유지한다."[10] 이 말이 의미하는 바는, 만약 인간이 스스로
진화하는 생명체라면 인류에 대한 예술의 가장 큰 공헌은
인간이 자신의 틀(인간의 본성)을 초월해 인간을 창조할 수 있게
한다는 것이다. 리오타르는 이러한 사고방식이 인간을 일깨워
디지털 기술의 시대에 맞서게 되기를, 비인간을 낳는 개발주의에
빠지지 않고 인간의 혁신을 정면으로 마주하기를 기대하였다.
비인간의 이중성에 관한 30년간의 리오타르의 한담(閑談)을 다시
명확히 하자면, 리오타르는 인간의 인지적 틀을 넘어서는 새로운
시대를 직시해야 한다고 믿었다. 즉 기술 발전에 의해 촉발된
'숭고'가 개발주의와 시장 논리에 의한 비인간의 탄생에 저항할
수 있다는 것이다. 달리 말하자면, 비인간에 대한 그의 한담은
주로 두 종류의 비인간, 즉 예술적(숭고한) 비인간과 개발(새움-
몰이)의 비인간 간의 투쟁과 대결이라고 볼 수 있다. 하지만
리오타르의 이분법적 관계에서 지배적인 것은 여전히 단일한
궤도의 역사와 사회적 스펙터클인 반면, 박찬경의 작품들은 한층
더 복잡한 관계와 구도를 제시한다. 리오타르의 '한담'에서는
식민의 경험에 존재하는 비인간에 대한 자각과 이해를 찾을 수
없으며, 다양한 문화적 틀 안에서 '인간'이 정의되는 방식이나
비인간이 출현할 수 있는 방식을 포착할 수도 없다. 리오타르가
『비인간』(L'Inhumain, 1988)에서 기술이 촉진하는 인간
기관(기능)의 외재화를 통한 비인간으로의 전환을 재논의하고,
인간의 물질적 경험과 대상 지각, 기호의 작동 등에 수많은
페이지를 할애해가며 개념미술이나 레디메이드 오브제에 대한
새로운 성찰의 매개변수들을 확대했다면, 박찬경은 전쟁과

10 Lyotard, op. cit. 리오타르는 테오도르 아도르노(Theodor W. Adorno)의
 제언(1969)을 재인용하고 있다,

이주에 의해, 그리고 근대의 물질적 환경과 자본이 작동시키는 노동 조건에 의해 억압받는 사람들을 작품 속에 그리고 있다. 간단히 말해, 그의 관심은 기술 자본의 발전에 의해 가해지는 지배와 억압에 있으며, 식민 지배와의 관계를 끊을 수 있는 길(탈범식민주의), 다중적 식민화의 지배에서 벗어날 수 있는 길을 '만물의 평등'이라는 연결망에서 찾기 위해 우주적 시간으로 대상(도관)을 다시 파악한다.

그리하여 박찬경은 민중을 인간과 비인간 사이의 '경계 지대'에 둠으로써 스스로의 역사와 전 세계의 구조로부터 뻗어 나오는 현존의 자리에 민중을 위치시키고자 한다. 이러한 현존은 생명과 지속 가능한 자원을 지탱해주는 다른 존재 및 대상과의 생태적 관계, 즉 '코스모테크닉스' 안에서의 관계를 구성한다. 김금화라는 특별한 인물뿐 아니라 '경계 지대의 인간'에 대한 그의 묘사와 관찰은 〈다시 태어나고 싶어요, 안양에〉와 〈소년병〉, 〈반신반의〉(2018)에서도 볼 수 있다. 〈다시 태어나고 싶어요, 안양에〉에서는 여성 노동자 기숙사의 부당한 관리 실태가 스물두 명의 목숨을 앗아간 화재로 이어진 1988년의 안양 그린힐 봉제공장 화재 사건이나, 2000년의 폭우로 인한 수해의 흔적을 되짚어간다. 박찬경은 극영화와 다큐멘터리를 결합해, 그로부터 이십 년이 지난 이 도시의 현재 상태와 그곳에서의 여성들의 다양한 역할을 구석구석 뒤진다. 이는 하나의 전체로서의 도시는 공생의 생태계로 여겨야 하는 동시에, 해당 사건을 이해하기 위해서는 도시의 연대기를 우주적 시간을 통해 파악해야 한다는 의미로 보인다. 다시 말해, 이러한 비극의 '정의'(justice)를 검토하는 작업은 해당 사유를 밝히는 것이 아니라 생태계와 우주적 시간 안에서 파악해야 하며, 이는 곧 대상과 배우와 참여자가 '경계 지대'(중재 구역)로 재위치되는 것을 의미한다. 즉 이러한 희생자들을 탐구할 때 우리는 '우리의'

박찬경, 〈다시 태어나고 싶어요, 안양에〉, 2010, HD 필름, 101분, 필름 스틸

삶으로부터 시작해, 배우들이 샤머니즘 의식의 실연(實演)에
참여할 수 있도록 해야 한다. 영화의 마지막에는 탱고를 배우는
일군의 여성들이 결말로 등장하여, 다양한 복장의 여성들이
공원에서 손을 맞잡고 춤추는 첫 장면과 상응을 이룬다. 이와
유사하게 〈소년병〉에서 작가는 북한군을 마주쳤던 어머니의
실제 경험에서 시작해, 북한군 복장의 아이들이 등장하는
일련의 스틸 이미지를 이어간다. 남북한의 적대적 맥락과는
동떨어져 있는 시나리오가 숲속에서 펼쳐지면서, 소년병이
(어떤 우주론 내의 위치를 의미하는) 경계 지대로 들어가는 듯
보이게 한다. 그리고는 군복에 가려져 있는 다층적 인간성을
표현하기 위해 역사적 틀에서 탈주하는 일종의 무아지경
상태를 보여준다. 한편 〈반신반의〉는 양측 정부의 강제에 의해
남한이나 북한에 간첩으로 잠입한 후 역경에 처하는 인물들의
모습을 그린 극영화다. '경계 지대의 인간'은 정치적 압박이라는
억압과 복잡하게 얽혀있는 역사적 층위들(범식민주의 또는
다중적 식민화)을 반영한다. 최근의 전시 프로젝트인 〈늦게 온
보살〉(2019)에서는 복잡하게 뒤얽힌 경계 지대의 하나로 미로
속의 정원 산책길을 제시함으로써 〈세트〉나 〈작은 미술사〉에서
보았던 경계 지대의 최신판을 보여줄 뿐만 아니라, 세월호
사건에 대한 응답의 의미로 천 개의 파도가 이는 시멘트 정원을
탄생시키기도 하였다. 이 전시의 중심을 차지하는 작품은
샤머니즘 의식, 환경, 방사능 오염, 핵 재난 등이 강렬한 방사선과
엔트로피의 네거티브 이미지들로 이루어진 우주 속에서
결합하는 영상 작품이다. 이 거대한 경계 지대에서 우리가
마주치게 되는 것은 스탠리 큐브릭(Stanley Kubrick)의 〈2001
스페이스 오디세이〉(2001: A Space Odyssey, 1968)에 등장하는
신비로운 검은 금속판이 아니라, (영화와 전시 현장에 모두
등장하는) 선적 컨테이너 안의 검은 관이다. 여기에서 우리는

영혼과 상거래 사이의 무한한 삶과 죽음 속을 헤매게 된다.

'경계 지대의 인간'에 대한 박찬경의 시각은 탈범식민주의에 대한 각성과 이해를 불러일으키고자 한다. 당연히 이것은 일종의 코스모테크닉에 해당하는 것으로서, 우주론의 형성에 의한 기술과 작동을 함축하고 있다.

박찬경의 작업은 문화인류학적 관찰을 통해 정치적 이데올로기에 의해 구축된 틀을 꿰뚫으려는 시도다. 그것이 서구 세계가 부과한 다른 세계에서의 문화적 식민화와 정치적 지배의 틀이든, 냉전이라는 역사적 틀이든, 혹은 더 나아가 사회 구조 및 인간과 대상 간의 파괴적 관계 내에 존재하는 착취의 틀이든 간에, 그는 다양한 정치적, 역사적 틀을 가로지르는 다중적 식민화와 범식민화에 맞서고자 한다. 아름다운 혁명적 유토피아의 창조와는 거리가 먼 그의 작업은 사람과 공간, 역사와 대상 간의 얽히고설킨 복잡한 상관관계를 드러낸다. 그리고 이러한 복잡성은 근대적 변증법의 콜라주나 몽타주를 통해 재현될 수 있는 것이 아니라, 필연적으로 다양한 우주론을 통해 복제되고 제시되는 공간과 현장으로서 창조되는 것이다. 박찬경에게 샤머니즘이나 한국의 무속은 분명 중요한 사고의 원천으로서, 그는 여기에 기대어 다양한 시공간적 이미지를 창조해낸다. 따라서 다양한 근대적 발전상 아래에서 억압을 견뎌내거나 소비의 오용으로 변형되는 이러한 영적 작용은 일방향적 근대성의 족쇄를 흔들 수 있는 가능한 통로와 탈범식민화의 잠재성을 나타낸다. 코스모테크닉은 이러한 작업 및 그 진행에 있어 중요한 성찰의 방법임이 분명하며, 박찬경의 작품 활동은 이십 년간의 축적 이후에야 이러한 '오토누미나'의 순간에 도달해 다중적 식민화로부터의 벗어남에 관하여 종합적으로 성찰할 수 있는 기회를 제공해준다.

앉는 법:
전통 그리고 미술[1]

이영욱, 박찬경

1. 들어가며

전통에 대해 이야기하려니 마음이 무겁다. 어디선가 '21세기에
무슨 전통이냐?'는 즉각적인 부정적 반응이 터져 나올 것
같다. 무슨 오리엔탈리즘(Orientalism)에 대한 지루한 공방이
벌어지는 것 아니냐는 염려 또한 뒤따를 성싶다. 하긴 그간
전통/오리엔탈리즘에 대한 논의는 혼란에 혼란을 배가한 채
말을 안 꺼낸 것만 못한 상태로 종결되기 일쑤였다. 그러나
오늘날 전 지구화의 추세는 정치, 경제, 문화, 미술 그 어디라고
할 것 없이 기존 개념들로 포획되지 않는 사건들을 양산하면서
연구자들, 논객들의 나날을 긴장시키고 있다. 전통과
관련해서도 사정은 예외가 아니다.

　　김수영의 시「거대한 뿌리」는 문학적 성취뿐 아니라
전통과 오리엔탈리즘을 둘러싼 이 같은 난맥상을 새롭게
조명해 볼 수 있게 하는 성찰을 담고 있다는 점에서도 흥미롭다.
이 시에는 "전통은 아무리 더러운 전통이라도 좋다"라는
유명한 구절이 나온다. 현재 서구와 비서구 모두에서 지나치게
지배적인 서구 문화가 그 누구에게도 이로울 것 없는 상황에서,
이 구절은 비서구의 전통을 새롭게 조명할 수 있는 단초를
제시한다. 이 글의 목표는 그 가능성의 내실을 탐색하는 가운데

1　　이 글은 2016년 인디프레스에서 열린 전시《앉는 법》(이영욱 기획)
　　도록에 처음 실렸다.

한국 현대미술의 주요 사례를 이 탐색에 겹쳐보는 것이다.
다음은 「거대한 뿌리」의 전문이다.

거대한 뿌리

나는 아직도 앉는 법을 모른다
어쩌다 셋이서 술을 마신다 둘은 한 발을 무릎 위에 얹고
도사리지 않는다 나는 어느새 남쪽식으로
도사리고 앉았다 그럴 때는 이 둘은 반드시
이북친구들이기 때문에 나는 나의 앉음새를 고친다
8·15 후에 김병욱이란 시인은 두 발을 뒤로 꼬고
언제나 일본여자처럼 앉아서 변론을 일삼았지만
그는 일본대학에 다니면서 4년 동안을 제철회사에서
노동을 한 강자다
나는 이사벨 버드 비숍여사와 연애하고 있다 그녀는
1893년에 조선을 처음 방문한 영국왕립지학협회 회원이다
그녀는 인경전의 종소리가 울리면 장안의
남자들이 모조리 사라지고 갑자기 부녀자의 세계로
화하는 극적인 서울을 보았다 이 아름다운 시간에는
남자로서 거리를 무단통행할 수 있는 것은 교군꾼,
내시, 외국인의 종놈, 관리들뿐이었다 그리고
심야에는 여자는 사라지고 남자가 다시 오입을 하러
활보하고 나선다고 이런 기이한 관습을 가진 나라를
세계 다른 곳에서는 본 일이 없다고
천하를 호령한 민비는 한번도 장안 외출을 하지 못했다고……

전통은 아무리 더러운 전통이라도 좋다 나는 광화문
네거리에서 시구문의 진창을 연상하고 인환(寅煥)네

처갓집 옆의 지금은 매립한 개울에서 아낙네들이
양잿물 솥에 불을 지피며 빨래하던 시절을 생각하고
이 우울한 시대를 파라다이스처럼 생각한다
버드 비숍여사를 안 뒤부터는 썩어빠진 대한민국이
괴롭지 않다 오히려 황송하다 역사는 아무리
더러운 역사라도 좋다
진창은 아무리 더러운 진창이라도 좋다
나에게 놋주발보다도 더 쨍쨍 울리는 추억이
있는 한 인간은 영원하고 사랑도 그렇다

비숍여사와 연애를 하고 있는 동안에는 진보주의자와
사회주의자는 네에미 씹이다 통일도 중립도 개좆이다
은밀도 심오도 학구도 체면도 인습도 치안국
으로 가라 동양척식회사, 일본영사관, 대한민국관리,
아이스크림은 미국놈 좆대강이나 빨아라 그러나
요강, 망건, 장죽, 종묘상, 장전, 구리개 약방, 신전,
피혁점, 곰보, 애꾸, 애 못 낳는 여자, 무식쟁이,
이 모든 무수한 반동이 좋다
이 땅에 발을 붙이기 위해서는
一제3인도교의 물 속에 박은 철근 기둥도 내가 내 땅에
박는 거대한 뿌리에 비하면 좀벌레의 솜털
내가 내 땅에 박는 거대한 뿌리에 비하면

괴기영화의 맘모스를 연상시키는
까치도 까마귀도 응접을 못하는 시꺼먼 가지를 가진
나도 감히 상상을 못하는 거대한 거대한 뿌리에 비하면......[2]

2 김수영, 『김수영 전집. I. 시』, 개정판(서울: 민음사, 2003), 285~287.

시는 전체적으로 시인이 1890년대 한국을 방문했던 영국인
이사벨라 버드 비숍(Isabella Bird Bishop) 여사의 글[3]을 읽고
그것에 공명하여 전통/역사에 대한 자신의 새로운 깨달음을
토로하는 형식을 취하고 있다. 첫 문단은 "아직도 앉는 법을
모른다"는 시인의 고백으로 시작되는데, 이는 시인이 살고 있던
시대의 문화적 혼돈과 불안정을 암시하는 듯하다(남/북/일본).
또한 이 문단은 문화의 일상적 존재 방식을 예시함으로써 시
전체가 일상에 닻을 내리게 하는 단초 구실을 하는 것으로
짐작된다. 두 번째 문단은 약간은 숨 가쁜 어조로 진행되며,
비숍이 유례없이 기이하다고 느꼈던 구한말의 문화와
관습에 대한 묘사를 시인이 받아쓰는 형식을 취한다. 세 번째
문단에서는 시인의 깨달음, 곧 예의 "전통은 아무리 더러운
전통이라도 좋다"는 단언에 집중하여 그 깨달음의 경과와
내용을 추론할 수 있는 시구들이 이어진다. 마지막 두 연에서는
시인이 전통/역사에 대한 자신의 상을 좀 더 구체적이고
가시적으로 피력한다. 그는 온갖 이념, 담론, 제도에 쌍욕을
퍼붓는가 하면 또한 잊혀지고 사라져가는 폐물들, 파편들,
흔적들 곧 무수한 반동에 대한 애정을 표명한다. 연이어 그
반동으로 형성되고 지탱하는 '거대한 뿌리'에 대한 말할 수 없는
외경을 드러내면서 시를 마무리 짓는다.

　　비숍은 물론 애정을 갖고 구한말 조선을 관찰한
이방인이다. 하지만 그녀는 제국주의의 시각에서 자유롭지 못한
오리엔탈리스트였다. 김수영은 바로 그런 비숍의 글을 읽고

3　김수영이 읽은 책은 Isabella Bird Bishop, *Korea and Her Neighbors: A
　Narrative of Travel, with an Account of the Recent Vicissitudes and Present
　Position of the Country* (New York, Chicago, Toronto: F. H. Revell Co.,
　1898이다. 한국어 번역으로는 이사벨라 버드 비숍, 『한국과 그 이웃
　나라들』, 이인화 옮김(경기 파주: 살림출판사, 1994)와 이사벨라 버드
　비숍, 『조선과 그 이웃 나라들』, 신복룡 역주(서울: 집문당, 2000)이 있다.

새삼 충격을 받아 스스로 외면해왔던 전통/역사와의 사랑에
빠져든다. 이 사태가 내포하는 패러독스는 시인이 타자의
시선을 경과하여 전통과 현재를 긍정하게 되는 것에 있다.
이는 여러모로 시사하는 바 크다. 그 까닭은 그 사태가 식민의
타자/자아 관계를 통해 이루어지는 주체 형성과 변용의 구조를
내포하기 때문이다. 다시 말해 전통, 오리엔탈리즘뿐 아니라
식민주의, 근대성, 민족주의, 세계화 등 한국 근현대사를 옥죈
담론들이 안팎으로 맞물려 실타래처럼 얽힌 회로를 조망할
수 있게 해주기 때문이다. 이 담론들 간의 복합적 착종은 그간
갖가지 가치 전도, 오해와 편견을 초래하곤 했다. 그리고 이것이
지금 이곳에서 비평의 가치 준거를 찾으려는 노력을 끊임없이
어려움에 빠뜨리고 방황케 하는 바로 그 지점이기도 하다.

2. 오리엔탈리즘–전통

단색화가 미술제도에서 성공한 것은 그것이 단지 미술 권력의
핵심 고리(대학)를 장악하고, '전통의 현대화'나 '동서의 만남'
같은 당대의 미학 이데올로기를 활용해 미술 시장의 흐름에
능란하게 대처했기 때문만은 아니다. 실제로 그 작업들은 도시
생활에 지친 사람들에게 편안하고 장식적이며 친근한 분위기를
제공했고, 이 점에서 서양의 추상화와는 조금은 달랐을
것이다. 고급 아파트 거실에 고가구나 조선백자와 함께 놓으면
그럴싸한 분위기가 연출되지 않았을까? 더구나 단색화가
표방한 '무위자연'은 급속한 경제 성장의 과정에서 욕망 조절의
어려움과 긴장감에 시달리던 중산층 컬렉터들에게 나름
치유제로 작용했을지도 모른다. 노장사상을 아나키즘적이라고
해석하는 주석가도 있고 보면, 요사이 단색화가 현실에
대한 저항을 표현했다느니 하는 생뚱맞은 주장도 뭐 전혀

억지라고 하기는 힘들 듯싶다. 이런 식으로 말하는 것은
단순히 위악(僞惡)이 아니다. 수없이 제기된 혐의와 논란에도
불구하고 오리엔탈리즘의 틀 속에 기꺼이 머무르는 작업 혹은
그것을 활용하여 미술관과 미술 시장 그리고 글로벌 세계의
문을 두드리는 작업들은 지금도 계속해서 산출되고 있다.
오리엔탈리즘은 단순히 그 표식을 확인한다거나 비판한다고
(탈신화화, 이데올로기 비판) 사라지는 허위나 신화가 아닌
것이다.

　　탈신화화나 이데올로기 비판의 방법은 그간
오리엔탈리즘에 대한 지나치게 손쉬운 비평을 양산해왔다.
하지만 오리엔탈리즘을 실제로 넘어서는 일은 간단치 않다.
이는 오리엔탈리즘을 재생산하는 제도와 담론, 관행이 여전히
지속하고 있기 때문이기도 하고, 서구 문화에 대한 선망과
식민의 외상이 뿌리 깊게 남아 있기 때문이기도 하다. 그런가
하면 '현대=서구'라는 인식 틀의 강력한 작동이 전통에 대한
강조를 곧바로 민족주의나 시대착오와 연결되도록 만들곤
했기 때문이기도 하다. 전통, 동양, 아시아 등과 관련해
오리엔탈리즘에 빠지지 않으면서 동시에 세계화의 지형 속에서
탈식민적 실천이 어떻게 가능한가 하는 논점이 부각되는 것은
이런 맥락에서다.

　　전통은 메이지 시대 일본에서 영어 'tradition'을 번역하여
만들어낸 말이다. 원래부터 있었던 용어가 아니라 '근대'로
접어들면서 만들어진 말이다. 따라서 전통의 의미, 곧 전통을
전통으로 인식하는 일은 근대의 지평에서만 가능했다. 근대
자체가 과거(전통)와의 단절 혹은 계승이라는 새로운 시간관을
전제하고 있었기 때문에 전통[전(傳)해 내려오는 (선택적)

계통(通)]이라는 말과 그 의미가 가능했다는 것이다.[4] 그러나
식민을 통해 근대와 대면한 한국인들에게 이 같은 전통 개념은
심각하게 굴절된 채 받아들여질 수밖에 없었다. 그리고 이
과정을 구체적으로 매개한 것이 오리엔탈리즘이다. 서양은
자신의 정체를 확립하기 위해 타자를 상정하고는(동양/서양
이분법), 그 타자에 대해 자신들의 우월함과 지배를 정당화할
수 있는 여러 속성을 부과하거나 자신이 스스로 억압하고
배제해버린 것 혹은 자신이 결여한 것을 투사하는 방식으로
이 이분법을 구체화했다. 예를 들면 문명/야만, 합리/비합리,
이성/광기, 정상/비정상, 발전/저발전 등이 그것이다.

무엇보다도 문명/야만의 이분법이 결정적이었으며, 이는
근대 한국인의 자의식에 깊은 상처(열등감, 수치심=식민의
외상)를 남겼다. 때문에 한국인에게 전통의 단절과 계승은
그야말로 극단화된 형태로 나타날 수밖에 없었다. 즉 전통은
전적으로 타기해버려야 할 부정적 대상이 되었는가 하면
동시에 역으로 기필코 계승해내야 할 강박적 욕구의 대상이
되어버렸다. '이중 구속'[5] 이라고 불리는 이 같은 분열이야말로
이곳에서 오리엔탈리즘이 내면화되는 방식[6]이었다.

4 이병수, 「한반도 근대성과 민족정신의 변형」, 『시대와 철학』 23권
 1호(2012): 317 참조.

5 인류학자이자 정신분석학자인 그레고리 베이트슨(Gregory Bateson)은
 인간관계에서 하나의 메시지가 그 메시지를 부정하는 메타메시지와
 동시에 주어지는 상황을 '이중 구속'이라고 개념화한 바 있다. 그는
 이러한 상황이 인간을 정신분열증에 빠지게 만든다고 보는데, 이 경우
 분열증에 빠져든 환자는 하나의 메시지(예를 들어 전통)를 부정해도
 처벌을 받게 되고 그것을 긍정해도 처벌받게 되면서, 그 메시지와 관련해
 소통을 통해 사유할 수 있는 능력을 상실해버린다.

6 전통 계승에 대한 강박은 오리엔탈리즘이 아닌 옥시덴탈리즘
 (Oxidentalism)으로 보아야 하지만, 옥시덴탈리즘은 결국 오리엔탈리즘의
 역반응이라는 점에서 이 글에서는 옥시덴탈리즘을 오리엔탈리즘이

그런가 하면 동양을 경외의 눈으로 바라보는 시선 역시 강력한 영향력을 행사했다(신비로움, 기이함, 예지).[7] 사실 오리엔탈리즘의 근본적 문제점은 타자를 무시하고 배제하는 데 있다기보다는 타자를 특정한 방식으로만 고정시켜 바라보는 태도에 있다. 때문에 오리엔탈리즘에서 동양은 변화하는 삶의 현실로 출현하지 않는다. 여기서 동양은 항상 문화 혹은 미학의 층위에서 나타나며, 고정적이고 불변하는 기원이나 신화 같은 것으로 발견된다.

서구 오리엔탈리즘의 이 같은 동양관은 한국의 전통 이해 방식에 그대로 내면화되었다.[8] 전통은 여기서 정신(동양 정신, 얼, 은근과 끈기, 한)과 아름다움(한국미, 멋) 같은 미학적·문화적 성격의 고정적이며 본질적 속성으로 이해되었다.[9] 곧 야만적으로 평가된 전통문화는 억압·배제되고,

내면화되는 한 양상으로 이해한다.

7 가라타니 고진(柄谷行人)은 다음과 같이 말한 바 있다. "지적 도덕적으로 열등한 타자를 미적으로 숭배하는 태도에는 오리엔탈리즘이 작동하고 있다. … 타자를 그저 과학적 대상으로 업신여기는 것과 미적 대상으로 우러러 보는 것은 서로 배치되는 것이 아니라 오히려 상호보완적인 것이다." 가라타니 고진, 『네이션과 미학』, 조영일 옮김 (서울: 도서출판 b, 2009), 155.

8 이런 전통 이해 방식이 제국주의자들이 비서구의 타문화를 대했던 방식의 반영이라는 점은 주목해볼 필요가 있다. 서구의 식민 지배를 정당화했던 문화인류학은 비서구의 문화를 '저기 바깥'에 놓인 시간성을 상실한 정지된 상태의 문화로 간주하고 민족지를 통해 타문화를 표준화하는 글쓰기를 시도했다. 이후 이 같은 문화절대주의가 문제시되자 그것을 비판하고 문화상대주의를 도입했지만 제국에 의해 변형된 비서구 문화 혹은 비서구 문화에 의해 변형된 제국의 문화의 실상을 간과한 채 개별 문화의 총체라는 단위만을 주목한 문제점을 갖고 있다. 우리 스스로 전통을 마치 서구가 타문화를 대하듯 취급한 것이다. 이와 관련해서는, 김현미, 『글로벌 시대의 문화번역』(서울: 또하나의문화, 2005), 49~53 참조할 것.

9 야나기 무네요시(柳宗悅)는 한국의 미(예)술사 서술에 막대한 영향력을

서구의 환상에 부응하는 속성들이 일정한 조율을 거쳐 전통의
징표로서 선험적으로 고착되었다. 전통은 이러한 선험적
규정 탓에 후대인이 자신의 연속성을 전통과의 소통을 통해
체득하는 살아있는 과정의 양식이 아니라 부정해버리거나
강박적으로 살려내야 할 물신 같은 것으로 취급되었다.[10] 해방
전후에 단초를 보인 이 같은 전통 이해 방식이 이후 결국 관제
민족주의와 결합하여 전통에 대한 개발 논리로 이어진 것은
잘 알려진 사실이다("조상의 빛난 얼을 오늘에 되살려 … 새

行事했다. 물론 그가 조선의 미를 다름 아닌 '비애미'로 규정한 것은
격렬한 비판을 받았다. 하지만 그가 '조선미'라는 고정적이며 본질적인
범주로 한국의 전통 예술의 특징을 규정했던 방법론이 한국 미술사
서술에 미친 영향력과 관련해서는 아직까지 충분한 비판과 평가가
이루어졌다고 보기 힘들다. 조선령은 야나기의 이 같은 영향력과
관련하여 라캉(Jacques Lacan)의 거울단계 이론을 원용하여 해명을
시도한 바 있다. 그녀에 따르면 야나기의 영향력은 그가 조선과 한국의
연구자들에게 '자아의 이미지'를 처음으로 보여준 '아버지'였기 때문이다.
공백을 채우고 균열(전통의 단절, 말살)을 메울 수 있는 상상적 대상에
대한 필요가 민족 고유의 동질적 미의식을 찾아내야 한다는 강박을
낳았고 야나기가 그것을 보여주었다는 것이다. 따라서 그 이미지가
'비애의 미'처럼 부정적인 것이냐 긍정적 속성을 가진 것(구수함,
멋, 신명)이냐는 그리 중요치 않다. 조선령, 「야나기 무네요시와
한국미학이라는 상상적 대상」(미간행 논문, 2015).

10　이런 성격의 전통 개념이 탈정치적 현실정치 옹호 논리로 기능하는 것과
관련해서 채운은 다음과 같이 말한다. "동양적인 것은 서양에 의해, 혹은
서양에 대응하는 원리로 발견되기 시작한 순간 이후, 불변의 기원이자
비생산적인 원류로서만 즉 탈정치적인 '미학적 원리'로서만 현실에
안착할 수 있었다. 바로 그렇기 때문에 동양적인 것을 역설하는 논리는
아이러니하게도 현실정치를 옹호하는 논리로 변환될 수 있었던 것이다."
그는 구체적 사례로 오카쿠라 텐신(岡倉天心)이 '아시아는 하나다'를
외치며 동양을 미적으로 정체화하려 한 것, 니시다 기타로(西田幾太郎)가
불교에서 근대 초극의 원리를 찾았던 것을 사례로 든다. 채운, 「모더니즘
기획과 오리엔탈리즘」, 『한국문화와 오리엔탈리즘』(경기 파주: 보고사,
2012), 98.

역사를 창조하자"[11]).

전통에 대한 이러한 이해 방식은 예술 영역에서도 강력한 영향력을 행사했다. 오리엔탈리즘에 의해 강제된 '전통'과 '고유성'을 찾아야 한다는 강박은 '한국적인 것'(혹은 '전통과 현대의 만남' '전통의 현대화')에 대한 공허한 탐구로 이어졌다. 한국적인 것을 기원까지 소급하여 하나의 정체로 선규정하고 그것을 예술적으로 구현하려는 노력들(동양의 자연관, 문인정신, 멋, 한국미, 무위자연 등)이 대표적 사례다. 셀프오리엔탈리즘(self-orientalism)[12]은 바로 이 같은 정황으로부터 출현한다. 한마디로 말해, 그것은 식민성의 필요에 부응하는 형식을 취하는 예술적 전략이다. 가부장제 사회에서 여성이 남성의 시선에 맞춰 스스로를 연출하듯, 스스로를 서구의 시선에 맞춰 유혹적 동양으로 내보이는 것이다. 자신의 가치를 스스로 평가할 수 있는 눈을 갖고 있지 못하기 때문에, 자신의 존재 가치를 타자의 시선으로부터 발견하는 것이라고도 할 수 있다.[13] 오랜 기간 동안 이곳의

11 1968년 반포된 '국민교육헌장'의 본문에서 따옴. 한국의 경우 서양 오리엔탈리즘으로 인해 생겨난 전통 계승에 대한 강박은 옥시덴탈리즘적 경향을 띤 일본식 오리엔탈리즘의 동양주의 담론의 차용으로 좀 더 복합적 양상을 보이다가 점차 민족주의와 결합해나간다. 이 전개 과정과 관련해서는 다음을 참조할 것. 정용화, 「한국인의 근대적 자아형성과 오리엔탈리즘」, 『정치사상연구』 10권 1호(2004).

12 셀프오리엔탈리즘이란 동양인들이 "서구의 오리엔탈리즘에 의해 부과된 지식과 관점, 어휘들 안에서 자기 자신들을 인식하고, 그 체계 내에서 자신들에 대한 지식을 만들어 내며, 서구 오리엔탈리즘이 그들을 재현하는 식으로 자신들을 재현하는" 방식을 말한다. 이지연, 「내셔날 시네마의 유통과 '작가' 감독의 브랜드화」, 『영화연구』 30호(2006): 259~260.

13 이 같은 타자의 시선이 이곳의 문화 현실에서 강력한 영향력을 행사하고 있음을 확인해주는 구체적 사례들로는 다음과 같은 것들을 들 수 있을 것이다. 근대 이후 이곳의 수많은 예술가들에게서 확인되는, 세계적

예술가들은 서구 예술계를 겨냥하여 의식적·무의식적으로
이 같은 전략을 즐겨 사용해왔다. 김수영이 비숍의 눈을 빌어
전통에 접근하는 시적 구조를 활용한 까닭도 이런 정황을
염두에 둔 의식적 선택으로 볼 수 있다는 생각이다.

　　따라서 오리엔탈리즘은 허위나 신화가 아니다. 그것은
자본주의 세계라는 역사적 시공간에서 민족, 지역 간 불균등
발전이라는 엄연한 물질적 토대에 근거하여 형성된 문화
헤게모니 체제의 한 발현 양식이다. 그것은 '부분적 진실'을
바탕으로 수세기 동안 학문적으로 축적된 방대한 지식체계의
지원을 받고 있으며, 재생산과 변용을 거듭하면서 동서양
사람들 그 누구랄 것 없이 모두에게 스며들어 있다. 따라서
그것이 쉽게 사라질 수 있다고 생각하는 것은 실상 무지하거나
곡해하는 것에 가깝다. 오리엔탈리즘은 감성과 취향의
층위까지 삼투돼 지금 이곳의 문화 전반에서 작동하고 있는
담론적, 제도적 실체인 것이다.[14]

　　'한국화'[15]는 전통/오리엔탈리즘과 관련한 이런 논점들이

　　작가가 되어야 한다는 강박(노벨상 현상), 국내에서는 인정을 받지
　　못하던 작가가 국외에서 인정을 받을 경우 주어지는 평가의 반전(관객
　　동원을 위해 영화제 수상을 개봉에 앞세우는 영화계의 전략), 혹은
　　처음부터 작품의 설득력이 작동하는 장소를 로컬과는 무관하게
　　설정하는 작업 관행 등.

14　박소현은 여러 글들에서 신기한 물건을 약탈하고 헐값에 수집하려는
　　제국주의의 오리엔탈리즘적 욕망이 일본을 거쳐 한국에 투사됨으로써
　　식민지 시대 고려자기에 대한 열광이 시작되었으며, 원래의
　　환경으로부터 유리된 이런 사물들이 박물관 제도에 의해 미적 가치를
　　지닌 사물로 변신함으로써 오리엔탈리즘 취향이 한국인들에게
　　내면화되었다고 주장한다. 박소현, 「「고려자기」는 어떻게 '미술'이
　　되었나?」, 『사회연구』 11호(2006); 박소현, 「'아시아'의 미적 소비:
　　제국주의적 문화예술정책의 原-풍경」, 『문화과학』 53호(2008) 참조.

15　'한국화'는 일제강점기 이래 1980년대 초반까지만 해도 '동양화'라고
　　불렸다. '동양화'는 단적으로 말한다면 러일전쟁의 산물이라고 말할 수

가장 착종되어 나타나는 장르다. 때문에 근자에 이런 논점들을
의식하고 작업하는 일군의 작가들이 한국화(동양화) 영역에
나타나고 있는 현상을 다시 살펴볼 필요가 있다. 김보민,
이은실, 김지평 같은 작가들이 그 주목할 만한 사례가 될 수
있을 것이다. 이들은 한국화를 장르로 성립게 하는 매체적
요소들(재료, 기법, 지지대, 구성 방식 등)을 사용한다. 하지만
이 작품들은 기존 한국화와 어딘가 다른 느낌을 준다.

김보민, 〈재동〉, 2010, 모시에 수묵담채, 테이프, 100×80 cm

있다. 1905년 러일전쟁에서 승리한 일본은 자신의 근대화와 근대국가
수립, 서구 간섭의 배제, 아시아에서의 선도적 위상 등을 가능케 하고
정당화하기 위한 새로운 관점을 필요로 했고, 이런 배경에서 소위
'동양사'를 발명했다. 동양화라는 장르 혹은 용어는 이런 맥락에서
출현했고, 조선미술전람회가 이를 채택함으로써 정착되었으며, 해방 후
한국의 주요 대학에 동양화과가 개설되면서 완성되었다고 볼 수 있다.

 김보민의 경우는 일종의 '부정합의 풍경'이라고 부를 수
있는 작품을 선보인다. 〈재동〉(2010)은 서울의 도시 풍경을
약간은 의고(擬古)적으로 재현해낸 그림이다. 하지만 그림은
통상적인 한국화 풍경을 낯설게 한다. 낯섦을 유발하는 요인은
오른쪽 상단의 산을 그린 부분이다. 이 산은 옛 산수화의 고답적
기법을 활용해 그린 것으로, 이것이 상대적으로 현대화된
한국화 기법으로 그려진 도시 풍경과 병치되면서 일종의
불일치 혹은 부정합을 발생시킨다. 이 불일치, 부정합은 일단
시간적 격차에서 유래하는 듯하다. 하지만 이 시간적 격차가
내포하는 의미는 복합적이다. 우선 이것은 비동시적인 것의
동시적 현존을 가시화한 것으로 읽힐 수 있다. 즉 현재 속에
작동하는 과거의 현존 같은 것 말이다. 하지만 나는 이 산을
현실 속에 혼재하는 과거의 흔적보다는 상념 속에서 불쑥
떠오른 과거의 잔상에 가까운 것으로 느낀다. 낯선 것의 귀환
혹은 잠재된 것의 표출로 해석할 수 있다. 그렇다면 구체적으로
무엇의 귀환이고 무엇의 표출인가? 아마도 한국화라는 장르
배면에 자리 잡고 있는 미처 해명되지 못하고 처리되지 않은
무엇(선규정된 동양 미학)의 시각적 표상일 수 있다. 또는
배후에 남겨져 죽지도 살지도 못하는 이념의 이미지일 수도
있다. 이런 맥락에서 화면 속의 산은 잇달아 수많은 질문을
쏟아낸다. '한국화(가)는 무엇을 그리는가? 현실, 가상, 현재,
과거?' '그것을 그려내는 기법상의 현재와 과거는 어떻게
연관되어 작동하는가?' '도대체 이러한 재현 관습으로 현실과
대면하는 것은 가능한 일인가?' 같은 질문들이 그것이다. 나는
이 작업을 질문에 가득 찬 그림 혹은 질문을 제기하는 그림으로
읽는다. 오늘날 산수화(한국화)의 존립 근거와 재현 관습,
동양화 미학 그 자체를 회의하는 질문 말이다.
 이은실의 작업은 얼핏 보기에 전형적인 동양화처럼

보인다. 하지만 의도적으로 희미하게 그려진 화면에 다가가 보면, 그곳에는 흔히 동양화에서 기대하곤 하는 것과는 전혀 다른 서사가 펼쳐진다. 예를 들면 그곳에는 노골적인 성적 암시나 음험하고 부패한 역사의 이면을 드러내는 이야기 혹은 짐작하기 힘든 잔인한 사건이 벌어진 후의 잔여 같은 것이 숨겨져 있다. 이것들은 주류 동양화의 미적 이념(자연, 무위, 공 등)과는 화합이 불가능한 그야말로 그로부터 완전히 배제되어온 감성, 사건, 서사들이다. 여기서 그 미적 이념은 내부로부터 전복된다.

김지평, 〈관서팔경(關西八景)〉, 2014, 장지에 안료와 금니, 53×33 cm (8)

김지평의 경우는 또 다르다. 그녀의 최근작들은 주류 동양화에 의해 천박한 것으로 억압·배제되어왔던 또 다른 전통, 예를 들면 불화나 니금(泥金) 산수화, 무속화에서 쓰이는

기법이나 재료, 양식, 도상을 전면적으로 활용한다.[16] 물론 그간 채색화 계열의 한국화가들 역시 유사한 재료, 기법, 양식, 도상 등을 활용해왔다. 하지만 이들의 경우 장르의 관습을 반복하거나(화조화, 십장생화), 자신의 장르와는 이질적인 주류 동양화 미학의 이념에 동화되는 모습을 보이거나, 해당 장르를 현재화한다는 명목으로 통속적 주제를 채택한 뒤 기법과 재료의 특성을 과도하게 강조하는 등의 진부한 관행을 되풀이 해왔다. 하지만 김지평이 주목하는 것은 이들 장르화의 재현 관습보다는 이들 관습을 이끌었던 재현의 욕망이다. 그녀는 이 욕망 즉 불화, 무속화, 니금 산수화의 등에 내재한 이상향, 꿈속 세계, 승경에 대한 희구를 현재의 필요에 따라 차용하여 재해석한다. 즉 오늘날 자신이 현실에서 갈구하는 꿈과 이상, 아름다운 세계에 대한 욕망을 과거의 재현 관습에 의탁하여 가시화한다.

각각 차이가 있기는 하지만 이들은 공히 일종의 '장르의 자기반성' 전략을 취하고 있다. 즉 한국화의 재현 관습을 구성하는 핵심 기제를 나름으로 찾아 작품을 매개로 그것들을 개념적으로 전복하려는 시도를 보인다. 이것은 전통 미술 특히 한국화와 관련된 지식의 내용과 가치 기준, 이해 방법 등이 이미 선험적으로 결정되어 있는 상황, 때문에 전통 계승이라는 목표가 현실의 삶에 녹아들지 못하고 표어나 구호 혹은 당위성으로 포장되어 박제화된 상황으로부터 탈출하려는 몸짓이다. 이러한 시도는 결국 한국(동양)화가 그 시작부터 갖가지 변용을 겪으면서도 지속적으로 고수해왔던

16 여기서 제1부 동양화, 제2부 서양화 및 조각, 제3부 서예의 3개 공모 부문을 기본으로 한 조선미술전람회의 설립이 이때까지 이어져온 수많은 형태의 전통적 미술 행위들(불교미술, 무속미술, 규방미술, 민화, 기타 민속미술 등)을 억압·배제·주변화하면서 이루어진 것임을 상기할 필요가 있을 것이다.

동양주의의[17] 미학에 대한 문제 제기로 이어진다. 이는 동시에 오리엔탈리즘의 작동체계를 의식하고, 그 신화에 균열을 내려는 것이기도 하다. 물론 이들의 전략은 일정 정도 대타의식 즉 동양화에 대한 자의식에 묶여 있는 것으로 볼 수 있다. 이들의 제안은 기존 한국화의 재현 관습에 질문을 제기하는 도상적 요소를 배치하거나, 서사를 전복하거나, 또 달리는 억압된 전통의 내실을 이끌어내 차용하는 방식으로 탈주선을 모색한다. 하지만 이는 또한 인식론적·존재론적·미학적 층위 모두에서 내면화된 오리엔탈리즘을 전복하고 전통 이해를 갱신하려는 시발적 시도이기도 하다.

3. 거대한 뿌리-전통

"전통은 아무리 더러운 전통이라도 좋다"는 단언은 전통에 대한 통상적 이해와는 다른 접근 방식을 요청한다. 비숍의 책을 읽는

17 동양주의는 서양의 동점(東漸) 및 오리엔탈리즘에 대항하여 동양의 연대와 서양에 대한 동양의 문화적 우위를 주장하는 사상적 경향으로 정의할 수 있으며, 서구 백인종의 침략에 대한 동아시아 황인종의 공동 방어라는 인종주의적 성격을 지닌다. 중국에서는 이 동양주의가 중화주의로의 회귀를 주장하는 방식으로 발현되었고, 일본에서는 자신들의 선도적 역할을 강조했으며, 한국에서는 전통문화의 복권과 계승에 방점을 찍는 문화적 민족주의 성향을 강하게 드러냈다. 동양주의의 유행은 1차 세계대전과 대공황을 통해 서구의 위기를 체험하면서 동양 지식인들 사이에서 정신적 측면의 동양의 우위를 주장하는 경향이 나타난 것과 관련이 있다. 특히 문예 영역에서 동양주의는 1930년대 초 무렵부터 강력한 영향력을 행사하기 시작했다. 미술로 국한한다면 한국의 경우 동양 전통의 범주를 주로 중화 문화의 유산에 한정시켰고, 문인 취향에 입각하여 주제와 양식을 취하는 경향을 보였다. 해방 이후에도 이 동양주의는 문예 영역에서 오랫동안 그 영향력을 지속해나갔다. 김현숙, 「한국 근대미술에서의 동양주의 연구」, 『한국근대미술사학』, 10호(2002): 7~19 참조.

도중에 시인에게는 무슨 일이 일어났던 것일까? 이방인 비숍은
구한말 조선의 문화와 관습을 낯설고 신기하게 바라본다.

　　그 시선은 그간 전통을 대해왔던 시인의 시선과는 다른
시선이다. 식민의 상처 때문에, 그 수치스러움 때문에 시인은
과거와 전통을 기억에서 지워버리고, 더럽고 혐오스럽다고
느껴 의식의 저편 깊숙한 곳으로 추방해버렸다. 하지만 비숍의
글은 시인의 이 같은 시선에 충격을 가한다. 비숍의 시선은
오리엔탈리스트의 시선이지만, 무엇보다도 폐쇄 회로 속에
갇혀 있는 시인의 시선과는 다른 외부의 시선일 뿐 아니라
심지어 좀 더 객관적이고 실상에 가깝다. 시인은 불현듯 자신의
추방 행위가 잘못된 것임을 깨닫는다. 더럽다고 외면한 전통이
더러울 수 없는 것임을 확인하고, 추방해버린 과거가 추방할
수 없는 종류의 것임을 알아챈다.[18] 억압되고 차단된 기억의
고리가 풀리면서, 시인은 과거가 자신과 철저히 연속되어
있다는 것을 깨닫는다. 그리하여 비약! "전통은 아무리 더러운
전통이라도 좋다"는 단언이 발화된다.

　　시에서 기억은 점점 더 풀어져 회상으로 이어지고 현재의
장면들에 과거의 장면들이 겹쳐진다. "광화문 네거리에서
시구문의 진창을 연상하고 / 인환(寅煥)네 처갓집 옆
개울에서 … 빨래하던 시절을 생각하고 / 이 우울한 시대를

18　기억으로부터 추방된 전통(과거)은 우연한 계기를 만나면 유폐된
　　곳으로부터 흘러나와 마치 유령처럼 출몰한다. 김수영의 초기 시
　　「아버지의 사진」에는 시인이 돌아가신 아버지의 사진을 똑바로
　　바라보지 못하고 숨어서 보는 장면이 나온다. 시인은 왜 사진을 숨어서
　　보는 것일까? 여기서 부재하는 아버지는 전통의 상징이다. 아버지는
　　돌아가셨다. 하지만 아버지=전통은 완전히 죽지 않고 괴이한 기운을
　　뿜어내는가 하면 보이지 않지만 거기 있다는 불길한 신호를 보내면서
　　시인의 감성을 압박한다. 김홍중은 억압되고 차단된 상태에서의 이 같은
　　전통의 출몰을 '유령-전통'이라고 부른다. 김홍중,『마음의 사회학』(경기
　　파주: 문학동네, 2009), 370~371 참조.

파라다이스처럼 생각한다" 시인은 과거가 사라지지 않고 기억
저편 어딘가에, 자신의 육체 안에 그리고 현실 안에 살아있음을
감지한다. 그리고 곰곰 생각을 거듭하는 가운데 자신의 존속이
그 과거와 더불어 가능했다는 것 그리고 가능한 것임을
확인한다. 더 나아가 그 전통을 불러내고 수용하고 기억할 때만
스스로 온전해질 수 있음을 깨닫는다. 그래서 외친다. 더는
"썩어빠진 대한민국이 괴롭지 않다 오히려 황송하다"고, 그리고
내가 이 기억을 회복하고 연속을 긍정하는 한(= "놋주발보다도
더 쨍쨍 울리는 추억이 있는 한") "인간은 영원하고 사랑도
그렇다"고 쓴다.

　　억압된 전통/역사를 '기억'해내는 문제[19]는 이렇게 볼 때
시인의 깨달음에서 결정적 요인이다. 그리고 그것을 기억에
떠올려 화해하는 일은 전통/역사/과거를 달리 바라볼 수
있는 시금석이다. 이 같은 '기억하기'[20]의 문제는 민중미술을

19　릴라 간디(Lila Gandhi)에 따르면, 식민지로부터 해방된 민족은 압도적
　　낙관주의에 휩싸여 과거와의 단절 내지 과거의 망각을 시도한다. 그들은
　　전통과 결별하고 절대적으로 새로운 생활방식이나 사고방식에 따라
　　사는 것이 가능하며 그렇게 살아야 한다고 생각한다. 그녀는 이런 상태에
　　'포스트식민적 기억상실'이라는 이름을 붙인다. 하지만 식민에 의해
　　생겨난 경제적·정치적·문화적 손상은 그리 쉽게 사라지지 않는다. 이
　　종속이 초래한 왜곡은 계속해서 남아있으면서 사이드가 말한 "지독하게
　　부착된 낙후성"을 지속시킨다. 따라서 망각으로부터 벗어나기 위한
　　'기억하기'가 불가피하게 요청된다. 간디는 식민 이후의 기억상실을
　　치유하려면 정신분석에서 사용하는 기억을 통한 치유법, 곧 '기억하기'가
　　필요함을 역설한다. 릴라 간디,『포스트식민주의란 무엇인가』, 이영욱
　　옮김(서울: 현실문화연구, 1998), 17~32 참조.
20　호미 바바(Homi Bhabha)는 '기억하기'에 대해 다음과 같이 말한 바 있다.
　　기억하기는 "결코 자기반성이나 회고 같은 정태적 행위가 아니다. 그것은
　　현재의 외상을 이해하기 위해 조각난 과거를 짜맞춰 보는 것, 고통스러운
　　다시 떠올림"이라고 말한다. Homi Bhabha, *The Location of Culture*
　　(London: Routledge, 1994), 63.

추동했던 강력한 동인 중의 하나였다.[21]

민정기, 〈포옹〉, 1981, 캔버스에 유채, 112×145 cm. 개인 소장

　　민정기의 그림 〈포옹〉을 먼저 살펴보기로 하자. 이
그림은 능동적 기억하기의 사례는 아니고 기억이 잠겨있는
상태, 즉 추방된 전통이 마치 유령처럼 출몰하곤 하는 상태를
가시화하고 있다. 이 그림의 모티브는 포옹하고 있는 두
남녀. 하지만 이들의 풋풋한(?) 사랑은 매우 괴이쩍은 상황에
둘러싸여 있다. 장소는 어디 동해안 바닷가쯤이다. 이들을
둘러싸고 있는 상황은 요약해서 말하면 분단 현실과 전통이다.
앞쪽으로는 철조망이 둘러쳐 있다.[22] 뒤쪽으로는 기괴한

21　하지만 그간 민중미술 관련 연구는 이 점을 크게 주목하지 않았다.
　　필자가 확인한 바로는 이 문제를 본격적으로 다룬 연구는 단 하나 있다.
　　박소양, 「기억과 망각의 시각문화: 한국 현대 민중운동의 정치학과
　　미학(1980-1994)」, 『현대미술사연구』 Vol.18, No.1(2005).

22　작가가 이 그림을 그린 1981년만 하더라도 연인들은 사랑을 나눌 수
　　있는 장소를 찾기 쉽지 않았고, 해안 철조망 안으로 들어가 포옹을 하다
　　군인들에게 들켜 곤욕을 치르는 일이 드물지 않았다.

느낌의 정자, 소나무가 자리 잡고 있고, 멀리 돛단배가 보인다. 이 정자와 소나무, 돛단배는 아마도 당시의 키치 그림에서 차용한 것으로 보인다. 하지만 작가는 그것을 그대로 그리지는 않았다. 키치 그림에서 이 같은 소재들은 통상 일종의 이상향을 조성하는 소도구로 활용된다. 반면 이 그림에서 정자는 망측하게 솟은 바위 위에 마치 귀신이 나올 것 같은 집같이 그려져 있고, 소나무는 마을 어귀 성황당 나무와 같은 분위기를 내뿜는다. 돛단배는 기이한 시차를 유발하면서 그림 속 공간을 시간적 혼돈으로 이끌고 있다. 한마디로 이 전통 소재들은, 시인이 "광화문 네거리에서 시구문의 진창을 연상하고 / 인환(寅煥)네 처갓집 옆의 지금은 매립한 개울에서 … 빨래하던 시절을 생각"하듯 시간의 연속을 확인시켜주지 않는다. 이와는 달리 여기서 전통은 격세감을 유발하면서 시퍼런 색채의 배경 위로 유령처럼 있다. 따라서 이곳에서 남녀 간의 사랑은 전통과 정치현실 모두에 의해 위협을 받고 있다. 더 나아가 주인공들의 포옹 장면을 포함하여 그림 전체가 만화적, 키치적 필치나 구성을 활용해 그려진 것을 통해 짐작해보면, 작가는 그 풋풋한 사랑을 또한 키치화의 위험 속으로 삽입시킨다.

이와는 달리 오윤의 〈원귀도〉는 '기억하기'가 적극적으로 수행된 대표적 사례다. 이 그림에서는 6·25 전쟁에 대한 억압되고 차단된 기억이 너무도 자명하게 분출되어 나타난다. 그려진 것들은 학살당한 양민, 전쟁으로 고통받는 사람들, 상이군인, 미친 여자, 귀신(중음신), 해골, 군악대, 관악기, 깃발, 벽보, 삐라, 부적, 까마귀 같은 것들이다. 오방색을 활용하여 마치 무대처럼 극적으로 구성된 화면 위로 전쟁으로 부서진 사람들 또는 귀신들, 해골들의 행렬이 이어지고, 온갖 허망하고 황폐한 전쟁의 에피소드가 나열된다. 일종의 전쟁 기억의 제단화라고 할 수 있는 이 그림은 끝부분이 완성되지 않은 채

오윤, 〈원귀도〉, 1984, 캔버스에 유채, 69×462 cm. 국립현대미술관 소장

형태의 윤곽을 드로잉한 선들이 남아있고, 캔버스 천은 둘둘
말린 채로 남겨져 있다. 작가는 이러한 파노라마 형식을 통해
그러한 기억하기는 중단될 수 없는 것으로 끊임없이 이어져
나가야 할 사안이라는 것을 암시하고 싶었던 것 같다.

　　이런 깨달음은 전통을 새롭게 이해할 수 있게 해준다.
새로운 이해는 우선 이중 구속에 의해 내면화된 전통 개념들의
허구성을 드러낸다. 그 개념들은 전통을 끊임없는 경합과
계승 과정을 통해 이어져 온 연속체로 이해하기보다는 전통과
전근대 과거를 동일시하고 그것을 고정된 것으로 이해하여
무조건적으로 부정하거나 혹은 옹호해야 할 대상으로
간주한다. 다시 말해 전근대 문화를 궁극적으로 사라져버릴
것으로 보거나, 아니면 전통을 전근대 문화로부터 필요에
따라 선택해 만들어낼 수 있는 무엇(찬란한 전통/만들어진
전통)으로 취급한다. 이는 전통을 파기 가능하거나 제작 가능한
'실체' 혹은 '콘텐츠'로 보는 것, 곧 전통을 콘텐츠-전통[23]으로

23　콘텐츠-전통과 관련해서는, 김홍중, 『마음의 사회학』, 365~367 참조할
　　것.

인식하는 것이다. 하지만 전통은 삶의 과정을 통해 이전의
것들이 이후의 것들로 부단히 형질 변화하고 변용되는 지속적
흐름 혹은 연속 그 자체다.[24] 이 흐름으로서의 전통은 단지 눈에
보이는 것(유물, 의례, 의식 등 흔히 '전통문화'로 범주화되는
것)에 한정되지 않는다. 이 전통은 가시화된 전통 말고도
일상의 감각체계나 행위 리듬 혹은 인간관계의 규범이나 오랜
기간 형성된 사고방식 같은 수많은 무의식적 삶의 관행으로
이어지는 비가시적 전통 요소들을 포괄하며, 이것들은 표면적
단절에도 불구하고 불가피하게 각기 다른 개인, 사회의
층위에서 끊임없이 방대한 양으로 수용·전수·변환된다. 즉
전통은 장기지속의 성격을 가진다.[25] 혹은 전통은 기본적으로
장기지속-전통이다.[26]

24 전통이 변용되어 이전과 다른 모습을 갖고 있더라도 그것을 전통으로
인식할 수 있는 까닭은 선행하는 전통 요소들이, 적어도 외부의 관찰자가
볼 때는 수 차례의 전이 과정을 거치면서도 흡사한 동일성(가족유사성)을
유지함으로써 연속성을 인지할 수 있게 해주기 때문이다. 박영미,
「박종홍에서 전통의 문제 (1)」, 『시대와 철학』 제 26권 1호(2015): 221
참조.

25 '장기지속'(longue durée) 개념은 페르낭 브로델(Fernand Braudel)의
'장기지속-역사'라는 개념에서 빌려온 것이다. 브로델에 따르면 역사는
사건들의 집합으로 환원될 수 없다. 사건들이 전개되는 표면 아래에는
사건사적 시각으로 포착되기 어려운 역사적 시간들이 존재한다. 역사는
세 가지 층위로 구성되는데 첫째는 개인들의 의지를 통해 형성된
사건들의 역사, 즉 표면의 역사이며, 둘째는 집단적 이해관계 속에서
지속적 리듬을 따라 순환하는 국면의 역사이며, 셋째는 개인이든
집단이든 역사적 주체들의 의지를 거부하는, 거의 변화하지 않는 구조의
역사다. 장기지속은 이 같은 구조의 역사를 설명해주는 개념으로
사용되었다.

26 이렇게 본다면 콘텐츠-전통은 한 사회가 물려받은 전통 전체의 폭과
깊이, 곧 장기지속-전통의 극히 일부분을 구성할 뿐이다. 일견 콘텐츠-
전통은 이런 장기지속-전통과 무관한 것처럼 보이지만 실은 이
장기지속-전통의 존재에 의해 구체적으로 제약된다. 콘텐츠-전통이

당연히 어떤 전통은 사라지고 어떤 전통은 상대적으로
변화하지 않은 채 남아있으며, 또 다른 수많은 전통 요인은
변용을 통해 지속한다. 하지만 전통 자체는 사라질 수 있는
것이 아니다. 따라서 전통을 전근대 문화 일반과 동일시하여
고정시킨 채 그것과 전통으로 이해하는 것은 잘못된 것이다.
억압과 단절에도 불구하고 전근대 전통은 근대적 삶과
조우하면서 지속과 변용을 거듭하는 가운데 전통으로 이어져
왔으며, 또 그러는 가운데 새로운 근대-전통이 형성되기도
했다.[27] 결국 요체는 바로 이 같은 전통의 장기지속적 측면을
깨닫고 조망을 확보하는 일이며, 이에 기반하여 전통을
능동적으로 현재화하는 일이다.

전통 요소를 전략적으로 재구성하여 만들어진다고 할 때, 그 전략의
성공 여부는 통상 장기지속-전통의 담지체인 대중의 호응 여부에
따라 결정되기 때문이다. 홉스봄(Eric Hobsbawm)은 "전통의 의식적인
발명은 공중이 맞추려는 주파수에 방송이 전파를 내보내는 데 성공하는
정도만큼 꼭 그만큼 성공을 거두었다. 새로운 공휴일, 의례, 영웅,
상징들은 진정한 대중적 호응을 얻지 못한다면 일반 시민들을 동원할 수
없다"고 말한 바 있다. 에릭 홉스봄, 『만들어진 전통』, 박지향 옮김(서울:
휴머니스트, 2004), 496 참조.

27 전근대로부터 이어온 전통의 요소들이 근대적 삶의 과정에서 변용되는
방식은 다음과 같다. 예를 들어 일제 식민지 시기 자본주의 시장경제화
경향에도 불구하고 재래시장이 수적으로 증대된 현상(물론 자본주의
시장의 확대로 그 비중은 높지 않았지만)은 농촌 지역 주민들이
재래시장이 지니고 있던 지역 중심성을 새롭게 활성화시킨 결과다.
이렇듯 전근대의 전통적 경제는 자본주의 경제적 변동에도 불구하고
여전히 지속된다. 한편으로는 자본주의 경제를 그대로 수용하지
않고 선택과 재해석을 통해 변용시키는 조건으로 작용하면서, 다른
한편으로는 결과적으로 그 자신 역시 자본주의 경제 질서에 적응하면서
창조적으로 변용된다. 이병수, 「한반도 근대성과 민족정신의 변형」,
319~321; 조형근, 「근대성에 내재하는 외부로서 식민지성/식민지적
차이와 변이의 문제」, 『사회와 역사』 제73집(2007): 406~408 참조.

　　김수영이 주목한 것은 바로 이 같은 전통의 아비투스,[28]
곧 장기지속-전통이다. 무엇보다도 비천하고 열등하다고
근대성에 의해 배제된 전통, 그럼에도 불구하고 변용을 통해
연속적 흐름으로 지속해왔던 전통이 중요하다. 전통은 따라서
거대한 뿌리다. 너무도 거대하여 이것에 비하면 제3인도교의
철근 기둥은 좀벌레의 솜털에 지나지 않는 거대한 뿌리다.
때문에 이것을 어떤 구체적 형상으로 상상하는 것은 쉽지
않다. 하지만 이 거대한 뿌리를 상상한다면 "진보주의자도
사회주의자도, 통일도 중립도, 은밀과 심오와 학구도 … "
모두 개좆이다. 이 거대한 뿌리에 젖줄을 대지 못하고 그것을
망각하거나 몰각한 채 행사되는 이념과 행위와 기구들은
네에미 씹이다. 반대로 시인이 애호하는 것은 "요강, 망건,
장죽, 종묘상, 장전, 구리개 약방, 신전 … " 같은 무수한
반동이다. 이것들은 새롭지도 찬란하지도 진보적이지도 않다.
하지만 낡고 더럽고 뒤처진, 깨알 같고 씨알 같은 이 작은
폐물들이야말로 장기지속-전통이 가시화되는 증거물이며,
기억을 담지한 파편이고 흔적이다.

　　이것들은 더럽다. 하지만 아무리 더럽더라도 상관이 없다.
중요한 것은 더럽다/아니다가 아니다. 더럽거나 찬란하기
이전, 좋고/나쁘기 이전에 전통은 불가피하다. 이렇듯 더러움/
찬란함 식으로 이항대립을 구성하는 것은 사후적 혹은 자의적
성격을 드러낼 뿐이다. 전통은 무엇보다도 거대하고 불가피한
연속체다. 시인은 이 무수한 반동의 연쇄로 지속하는 전통에서
'거대한 뿌리'의 모습을 떠올린다.[29] 이는 "괴기영화의 맘모스를

28　피에르 부르디외(Pierre Bourdieu)는 이 장기지속-전통에 상응하는
　　것으로 '전통적 아비투스'라는 개념을 사용하고 있다. 피에르 부르디외,
　　『자본주의의 아비투스』, 최종철 옮김(서울: 동문선, 1995), 17.
29　김홍중은 기존의 전통 개념과는 여러모로 상이한 이러한 전통 개념에

연상시키며 / 까치도 까마귀도 응접을 못하는 시꺼먼 가지를
가진 / 나도 감히 상상도 못하는 거대한 거대한 뿌리"다. 시인은
망각으로부터 다시 건져낸 잃어버린 시간의 연쇄, 곧 이 거대한
뿌리를, 이 땅에 발붙이기 위해 이 땅에, 내 땅에 박아 넣는다.

　　여기서 시인이 장기지속-전통을 '거대한 뿌리'라는
형상으로 제시한 것은 전통의 시각화라는 논점과 문제와
관련하여 흥미로운 시사점을 준다. 이 거대한 뿌리가 통상
우리가 떠올리는 '뿌리 깊은 나무 바람에 흔들리지 않는'다고 할
때의 뿌리가 아님은 분명하다.[30] 하지만 시에서 거대한 뿌리의
형상에 대한 묘사는 몇 가지 암시에 그칠 뿐 구체적이지 않다.
그 암시 중 하나는 김홍중의 해석에서 볼 수 있듯, "과거의
징후로서의 무수한 폐물들이 마치 뿌리줄기(리좀)처럼 망을
구성하며 옆으로 무한히 퍼져나가는 결집체"의 모습이다.[31]
다음으로는 "괴기영화의 맘모스를 연상시키는 / 까치도

　　'리좀-전통'이라는 이름을 붙이고 그 특성을 다음의 세 가지로 탁월하게
　　정리해낸다. 1) 과거를 하나의 보편적 전통으로 실체화하지 않고 그것을
　　생성, 변이, 흐름, 접속, 변환 등을 통합 경험적 계승 과정으로 이해한다.
　　즉 전통은 과거의 것을 현재의 것으로 변화시키는 부단한 형질 변화에
　　종속되어 있으며, 현재성과의 교감을 이룸으로써 영원성을 간직한다.
　　2) 이런 계승 과정에서 발견되는 전통의 사물들은 과거의 모양대로
　　보전된 유물들과는 달리 시간의 흐름에 따라 파괴되고 망각돼가고 있는
　　폐물로 나타난다. 이는 전통을 상징이 아닌 징후로 드러냄으로써 전통을
　　물신화하는 태도에 대한 해독제로 작용한다. 3) 이러한 폐물적 상상력에
　　의해 전통은 최종적으로 회상의 대상으로 설정된다. 즉 김수영에게서
　　전통은 주어진 소여가 아니라 식민이 초래한 기억상실에 의해 발생한
　　의식의 공백, 다시 찾아야 하는 '잃어버린 시간'으로 규정된다.]김홍중은
　　따라서 '거대한 뿌리'를 통상적 나무뿌리(뿌리 깊은 나무)의 형태가
　　아니라 망상 조직의 형태로 상상한다. 김홍중, 『마음의 사회학』, 381~382.

30　이 지점에서 김수영의 전통 개념은 그 어떤 유형의 민족주의 혹은 그들의
　　전통 개념과도 차이를 드러낸다고 할 수 있다.

31　김홍중, 『마음의 사회학』, 378~382 참조.

까마귀도 응접을 못하는 시꺼먼 가지를 가진" 괴기스런
형상³²이다. 마지막으로 "나도 감히 상상도 못하는 거대한
거대한 뿌리", 다시 말해 숭고³³ 혹은 상상 불가능, 재현
불가능의 이미지다. 따라서 '거대한 뿌리'는 손에 잡을 수
있는 전통에 대한 형상적 비유라기보다는 장기지속-전통의

32 '괴기영화의 맘모스'라는 형상은 시인의 네오고딕적 상상력을 엿볼
수 있게 한다는 점에서 흥미롭다. 프로이트는 반복 강박을 설명하는
과정에서 '운하임리히'(Unheimlich)라는 개념을 도입한 바 있다. 이
개념은 오래 전에 떠난 집(또는 고향)에 돌아왔을 때 느끼는 낯설고도
친숙한 감정의 동시 병존을 포착한 것이다. 한국처럼 식민을 겪고 전쟁과
급속한 근대화를 경험하면서 삶의 급격한 단절을 강요당한 사회에서는
과거와 전통이 심리적 차원에서 희미한 기억의 친숙함과 망각으로 인한
낯섦이 동시 병존하는 유령 같은 존재로 남기 십상이다. 과거와 전통은
이러한 상황에서 무의식의 영역으로 추방되어 있곤 한다. 하지만 어떤
계기를 통해 그 출구가 열릴 경우 이 기억은 갑작스러운 회귀의 방식으로
출현할 수밖에 없다. 이때의 그러한 갑작스러운 회귀를 김수영은 '거대한
뿌리'의 이미지와 연결시키는데, 그것은 어딘가 기이하고 괴이한 성격을
띤다. 왜냐하면 온전한 모습으로 남아있지 않은, 무수한 파편들이
모인 거대한 부정형의 힘, 의미, 사건, 양상들이 앞서 말한 단절의 심리
상태에 부응하여 출현하기 때문이다. 아마도 이 같은 미학적 정황을
정신분석학적 용어를 활용하여 표현하면 '식민적 기이함'(Colonial
Uncanniness) 정도가 해당하지 않을까 싶다.

33 미학상의 용어이자 미적 범주의 하나인 숭고는 "보통 좁은 의미의 '미'와
대립되는 개념으로 쓰인다. 대상이 인간을 압도하는 크기 또는 힘을 갖는
경우, 소위 미적 형식은 상실되며 처음에는 그 형식과 내용의 길항으로
인해 불쾌감을 느끼지만 곧 그런 느낌이 사라지면 유한한 감성을 매개로
무한한 것을 표현하려고 한다. 그럼으로써 오히려 인간의 생명 감정이
자극되고 역감(力感)이 앙양되어 대상에 대한 경외, 정서적인 경악이나
황홀경, 즉 넓은 의미로의 '미'의 감정을 낳게 된다. 전형적인 것으로서는
해돋이나 바다와 같은 숭고한 자연[칸트], 비극적인 행위의 도덕적
신념[실러(Friedrich von Schiller)] 또는 초기의 인도적, 모하메드적,
유태, 기독교적 시와 신비주의 속에서의 신의 임재[헤겔(Georg Wilhelm
Friedrich Hegel)]가 언급될 수 있다." 「숭고(崇高, the sublime, Das
Erhabene)」, 『네이버 지식백과』, [『세계미술용어사전』(서울: 월간미술,
1999)] 참조.

집합체적 성격, 기이한 출현과 재현 불가능성을 지시하는 쪽에
더 가깝다.

신학철, 〈한국근현대사〉, 1996, 캔버스에 유채, 260×130 cm. 국립현대미술관 소장

신학철의 작품들은 이러한 장기지속-전통의 형상화
문제를 더욱 풍부하게 생각도록 한다. 그는 잘 알려진
〈한국근현대사〉(1996) 연작을 통해 '기억하기'의 문제 그리고
이 기억으로 드러나는 전통/역사/과거의 형상화 문제에
지속적으로 천착해왔다.
 이 연작은 한국 근현대 역사의 무수한 사건, 서사, 인물을
결집하여 그야말로 상상불허의 기이한 형상을 드러내는
방식을 취하고 있다. 〈한국근현대사〉를 예로 들어보자. 이

그림은 바닥에 깔린 무수한 희생자, 그로부터 뒤틀려 용솟음쳐
오르는 그야말로 "괴기영화의 맘모스를 연상시키는" 형상,
그리고 우주공간(?)을 떠올리게 하는 배후의 검은 화면으로
구성되어 있다. 신학철은 왜 한국 근현대사를 이 같은
형식으로 그려냈을까? 아마도 그 역시 김수영과 마찬가지로
어떤 깨달음, 일종의 기억하기의 순간, 곧 한국 근현대사를
상상하는 순간을 맞이하지 않았나 싶다. 그 충격과 기억의 분출
속에서 혹은 그 순간의 기이함 속에서, 그는 먼저 깨알 같고
씨알 같은 말할 수 없이 수많은 고난의 사건과 인물, 서사를
떠올렸을지 모른다. 그리고는 이것들이 어떤 흐름 혹은 연속을
이루고 있다는 것을 감지했으리라. 실상 그의 그림은 어떤
형상을 그려냈다기보다는 어떤 재현 불가능한 대상 혹은 '감히
상상도 못하는' 대상을, 그것이 재현 불가능하고 감히 상상하기
힘듦을 확인할 수 있도록 그려낸 것에 가깝다. 우리는 어떤
형상을 확인하는 것이 아니라 어떤 불가능한 형상을 상상한다.
그렇다면 누군가 '거대한 뿌리'를 그림으로 그려내고자 할 경우,
이는 그야말로 가까스로 그것을 가능케 할 수 있는 한 방식
아닐까?

4. 근대-전통

전통을 어떻게 인식하고 상상할 것인가는 근대를 어떻게
이해하고 해석할 것인가 하는 문제와 긴밀하게 연결된다.
김수영을 좇아 억압된 전통을 기억해내고, 그 전통을 부단히
변화하는 장기지속의 흐름으로 인식하며, '거대한 뿌리'를
상상하고, 그 뿌리를 내 땅에 박으려 한다면, 이러한 시도는
당연히 통념화된 근대 개념의 자장 밖으로 뛰쳐나갈 수밖에
없다.

흔히 근대는 서구에서 기원하여 나머지 세계로 확산
전파된 것으로 인식된다. 소위 확산론[34]으로 알려진 이 같은
견해에 따르면 근대화란 서구화에 다름 아니다. 이 경우
다양한 지역, 로컬의 문화와 전통은 결국 유일하고 보편적인
문명[35]인 근대 문명에 포섭되어 사라져버릴 것으로 상정된다.
또한 근대성 곧 모더니티(근대의 역사적 경험 내지 자본주의,
국민국가, 자율적 개인, 계몽주의, 합리성 등 근대의 기본적
특성)는 완성해내야 할 어떤 궁극적 가치 혹은 이념 같은
것으로 표상된다.

하지만 그간 여러 학자들은 다각도의 비판을 통해 이러한
이해가 심각한 문제를 갖고 있다는 것을 밝혀왔다. 테오도르
아도르노(Theodor W. Adorno)와 막스 호르크하이머(Max
Horkheimer)는 계몽의 사유가 그 근본에서 비합리적이며,
그 사유의 도구적 성격은 자연과 사회에 대한 맹목적
지배를 강화해왔음을 통렬하게 비판했다. 미셸 푸코(Michel
Foucault)는 근대 이성이 스스로를 정상적인 것으로 정립하고
지배적 위치를 차지하려 하는 가운데 어떻게 타자(광기)를
비정상적인 것으로 배제해왔는지를 보여준다. 그리고
이로써 계몽적 이성의 보편 타당성이라는 것이 결국 서구의
경제적 지배, 정치적 헤게모니와 결합된 신기루에 지나지

34 '확산론'(diffusion theory)은 유럽이 자신들의 인종적 특성, 환경, 문화,
 정신 혹은 영혼의 독특함에 근거하여 근대 세계를 출발시킬 수 있었고,
 또한 근대 세계의 지배적 위상을 차지하게 되었으며, 나머지 세계는 유럽
 문명이 확산되는 만큼 진보가 가능하다는 믿음이다. http://blog.naver.
 com/ostrov/140057194901 참조.

35 역사에 등장한 여러 문명권들의 경우 자기 우월성을 의식하여 중심을
 자처하는 것은 흔한 일이었다. 하지만 서구 문명권처럼 자신의 가치와
 규범을 보편주의의 이름으로 확립하고 이를 전 지구적 차원에서
 타자에게 부과한 일은 없었다. 유재건, 「근대 서구의 타자인식과
 서구중심주의」, 『역사와 경계』 46호(2003): 32 참조.

않는다는 것을 통렬하게 드러냈다. 그런가 하면 임마누엘 월러스타인(Immanuel Wallerstein)은 근대의 자본주의 세계체제가 근본적으로 식민화와 위계화를 통해 구성된 것임을 밝혀냈는가 하면, 에티엔 발리바르(Etienne Balibar) 역시 근대의 성립과 전개 과정 그 자체가 본질적으로 식민지 침탈 내지는 착취체계와 결합되어 있음을 확인한 바 있다.

　이 같은 근대 비판은 근자에 더욱 급진적 양상을 보이고 있다. 특히 라틴아메리카 출신의 일군의 학자들인 엔리케 두셀(Enrique Dussel), 아니발 키하노(Anival Quijano), 월터 미뇰로(Walter Mignolo)로 대표되는 식민성[36]/근대성 연구 그룹의 성과는 주목에 값한다. 이들의 입장은 한마디로 '근대성=식민성'이라는 것이다. 이들은 근대성이 유럽 발 현상이긴 하지만 궁극적으로 비유럽의 타자성과 변증법적 관계 속에서(식민지 침략을 통해) 구성된 것임을 강조한다.[37] 동시에

36　이들이 말하는 식민성(coloniality)은 식민주의(colonialism)와 구분해서 이해해야 한다. 식민주의가 식민적 행정기구의 존재와 제국의 특정한 정치적, 행정적 지배질서, 그 시기를 전제로 한다면, 식민성은 그러한 행정기구와 지배질서와 상관없이, 특히 그런 기구와 질서가 종식된 뒤에도 지배적인 인종적/민족적 집단들이 종속된 인종적/민족적 집단을 억압하고 착취하는 정치적, 경제적, 문화적, 인식적, 정신적, 성적, 언어적 권력구조를 뜻한다. 김용규, 「트랜스 모더니티와 문화의 생태학」, 『코기토』 70호(2011): 142 참조.

37　최근 역사학에서는 서구중심주의에 대한 비판이 중요한 의제로 대두하고 있다. 이런 맥락에서 서구적 근대의 출발 특히 자본주의의 출발이 비서구의 식민화를 내적 조건으로 하고 있었으며, 서구 근대의 풍부한 문화적, 역사적 세부들이 식민주의 경험 속에서 성립되고 실천됐다는 연구 결과들이 다양한 증거와 함께 제시되고 있다. 예를 들어 제임스 M. 블로트(James M. Blaut)는 근대화와 자본주의를 향한 진보가 아프리카 일원과 아시아에서도 일어나고 있었지만, 지리상의 이점에 의해 유럽이 아메리카를 발견하고 그것을 통한 식민주의적 부의 축적이 유럽으로 하여금 급속하게 자본주의 사회로 나아가게 했다는 연구 성과를 발표한 바 있다. 안드레 군더 프랑크(Andre Gunder

근대성이 해방의 합리성을 보유하고 있지만 동시에 처음부터
타자에 대한 종족학살적 폭력을 내장하고 있었다고 주장한다.[38]
이렇게 본다면 통념화된 근대성 개념은 식민화 과정을
은폐하는 일종의 비합리적 신화에 지나지 않는다. 그것은
실상 서구중심적 시각에서 구성된 개념[39]일 뿐이다. 때문에
근대성(=식민성)은 이념이나 가치의 표상으로 이해되어서는 안
되며, 실정성(positivity)의 관점에서 그 자체 전 지구적 현상으로
포착되어야 한다.[40]

이러한 주장이 가능한 것은 이들이 근대성 신화에 의해
억압되고 은폐된 타자의 위치에 서있기 때문이다. 이들은
'식민적 차이'[41]에 대한 인식을 강조하고, 이 차이에 입각해서

Frank)는 중화질서 내부의 조공 무역을 기반으로 한 경제가 18세기까지
세계경제에서 중심적 역할을 했다고 주장한다. 시드니 민츠(Sidney
Mintz)의 경우는 카리브 식민지가 유럽 자본주의 노동생산 체제의
일부였으며, 유럽에 자본주의가 생겨나기 이전에 이미 유럽의 부를
창출하는 데 결정적이었다는 견해를 발표한 바 있다. 프레드릭 제임슨은
프랑스 혁명이나 계몽주의가 아니라 아메리카 정복이 근대성 형성에
가장 결정적인 정치적, 사회적 단절을 가능케 했다고 주장한다. 조형근,
「근대성에 내재하는 외부로서 식민지성/식민지적 차이와 변이의 문제」,
393~396 참조.

38 이들은 서구 근대가 18세기 프랑스 혁명과 계몽주의보다는 1492년
스페인에 의해 주도된 콜럼버스의 아메리카 도착에서 시작되었다고
주장한다. 18세기의 근대성은 이 16세기 근대성의 결실에 해당한다는
것이다. 이렇게 볼 때 근대 유럽 형성의 결정적 모멘트였던 이
콜럼버스의 아메리카 도착은 흔히 이야기되듯 타자의 '발견'이 아닌
'타자에 대한 학살의 은폐'가 시작된 것으로, 그리고 글로벌 식민화
과정이 시작된 것으로 이해되어야 한다는 것이 이들의 입장이다.

39 서구중심주의는 (서)유럽에서 기원한 문명이 타자보다 우월할 뿐 아니라
타자를 평가하는 보편적 기준과 규범이 된다는 암묵적 견해에 바탕을
두고 있다. 유재건, 「근대 서구의 타자인식과 서구중심주의」, 32 참조.

40 강내희, 「한국의 식민지 근대성과 충격의 번역」, 『문화과학』 31호(2002):
83 참조

41 식민 지배자건 피식민 주민이건 모두 식민지에 근대성이 전일적으로

지구적 차원의 인간 역사를 새롭게 부각시킬 필요가 있음을
역설한다. 이런 시각에서 보면, 근대란 16세기 이래 인종, 계급,
젠더, 성적 우열의 위계에 따라 성층화된 권력 질서(권력의
식민성)에 근거해 수립된 근대적/식민적 세계체제에 다름
아니다.[42] 이 체제는 문명화의 사명을 성취해낸다는 미명
아래 서양 외부의 무수한 로컬 타자들과 그들의 삶의 방식을
'무의미' '야만' '비문화' '비문명' '저발전'으로 폄하하고 근대성
밖으로 추방해왔다. 하지만 이들 문명들의 전통과 문화, 존재는
사라지지도 않았으며, 실상 사라질 수 있는 성질의 것도 아니다.

 두셀에 따르면, 이런 타자의 문화와 가치가 사라지지 않는
까닭은 그것들이 근대성/식민성의 전체화하는 논리 속으로
완전히 통합될 수 없는 외재성, 곧 타자성[43]의 관계를 맺고 있기

실현될 수 있다고 믿지 않았다는 것, 그것이 실패하리라는 것을
알고 있었다는 사실은 식민적 차이가 무엇을 뜻하는지 설명해준다.
일본의 고위 관리나 학자들이 조선이 근본적으로 일본에 동화될 수
없다고 인식한 여러 문서상의 증거들이나 호미 바바의 식민 지배자의
양가성('나를 닮아라'/'나와 같아서는 안 된다')에 대한 지적, 그리고 친일
협력자들이 한편으론 황국신민이 되자고 외치면서도 다른 한편으로
그것의 불가능성에 대한 두려움을 토로했던 사실 등은 모두 식민지
근대성에 의해 완전하게 포섭될 수 없는 식민적 차이를 확인해준다.
조형근, 같은 글, 404~406 참조.

42 근대 역사는 추상적 시간 구조 내지 시간성의 경험 형식인 근대성을
세계의 공간적 분할과 연결시켜 유럽의 중심성을 구조화하는 방식으로
진행되었다. 근대는 세계의 무수한 이질적 시간성들이 서구에서 기원한
단 하나의 시간성으로 환원되는 시대다. 하지만 근대성은 동질화와
더불어 차별화를 자기 전개를 위한 수단으로 삼았다. 근대를 시기 구분의
범주라고 본다면, 시기 구분상의 차이가 지리적 공간에 차별적으로
분배되면서, 같은 시간에 존재하는 지역들이 비동시적 성격을 부여받게
되는 방식이 그것이다(근대적 서구/전근대적 비서구). 근대 역사는
시간을 역사화함으로써 근대성의 목적론에 부합하지 않는 다른
시간들을 억압하고 주변화할 수 있었다. 조형근, 같은 글, 398~400 참조.

43 엠마누엘 레비나스(Emmanuel Levinas)가 타자(성) 개념을 제시한 것은

때문이다. 그런 이유로 그 문화와 전통은 지금도 여전히 생생한 문화적 풍부함을 간직하고 있거나 변용 과정을 통해 작동하고 있다. 그는 이들 타자들의 억압되었으나 풍부하게 남아있는 문화적 가치에 입각해 서구적 근대성을 비판하고 횡단하며 극복하는 작업을 '트랜스모더니티'(transmodernity, 횡근대/초근대)라고 부른다. 트랜스모더니티는 서구적 근대성이 추구하는 단일 보편성(universality)과는 달리 이렇듯 다양한 가치들이 공통의 보편성을 추구하는 다원 보편성(diversality)을 지향하며, 그 과정을 통해 서구적 근대성이 성취할 수 없었던 해방[44]을 공동으로 실현해나간다. 다시 말해 트랜스모더니티는 근대성/식민성에 의해 억압된 모든 주체와 문화를 전면적으로 재평가하여 정치, 경제, 생태, 성, 교육, 종교의 해방을 꾀하는 기획이며, 오늘날 한계점[45]에 도달한(특히 타자들의 수렴

전체성을 내세운 서구 주체철학이 내포하고 있는 폭력성을 극복하기 위해서다. 두셀은 레비나스의 이 개념을 받아들여 자신의 논지를 전개한다. 하지만 레비나스가 존재의 외부성을 유럽적·유대적 세계의 맥락에서 사유했다면, 두셀은 그 외부성을 좀 더 구체적 맥락에서 성찰한다. 곧 유럽 근대성과 유럽중심주의 사고에서 탈피해 제3세계 주변부 민중들(노동자, 농민, 성적 소수자 등)과, 억압받는 사람들, 가난한 사람들, 여성 등 희생자들 곧 타자들을 역사화하는 방식으로 성찰한다. 조영현, 「엔리케 두셀의 해방정치철학에 대한 연구: 생명, 희생자 그리고 민중 개념을 중심으로」, 『중남미연구』 제30권 1호(2011): 304~306 참조

44 '트랜스모던'하다는 것은, 두셀에 따르면, 근대성이 지닌 '합리적인 해방적 핵심'을 긍정하는 가운데, 전근대적인 것의 절멸을 시도하는 근대성을 비합리적인 것으로 비판함으로써, 근대성 자체를 초월하고자 하는 것이다. 즉 트랜스모더니티가 부정하는 것은 근대성의 신화가 생성한 폭력의 비합리성이다. 이런 맥락에서 그들은 자신들의 주장이 '타자의 이성'에 기반한 것이라고 말한다. 김용규, 「트랜스 모더니티와 문화의 생태학」, 149~150 참조.

45 두셀은 이 한계점으로 3가지를 제시한다. ① 전 지구적 생태계의 파괴 ② 인간성 자체의 파괴(삶-노동이 자본의 매개물로 전락하고 기술의 발달로 노동 중요성이 감소하면서 인간이 남아도는 인간성으로 타락하는

238 레드 아시아 콤플렉스

불가능성) 근대적/식민적 세계체제가 해방을 모색할 수 있는
유일한 지반이다. 이는 억압에도 사라지지 않은 무수한 전통과
문화, 존재들이 자신의 역사와 무의식에로 복귀하는 것을
의미한다.

「거대한 뿌리」 마지막 부분에는 흥미로운 대목이 나온다.
"이 땅에 발을 붙이기 위해서는 / —제3인도교의 물 속에
박은 철근 기둥도 내가 내 땅에 / 박는 거대한 뿌리에 비하면
좀벌레의 솜털 / 내가 내 땅에 박는 거대한 뿌리에 비하면"이
그 부분이다. 여기서 주목할 것은 두 가지다. 하나는 "이 땅에
발을 붙이기 위해서는"과 "내가 내 땅에 박는 거대한 뿌리"가
연결되는 곳이고, 다른 하나는 "제3인도교의 물 속에 박은 철근
기둥도 거대한 뿌리에 비하면 좀벌레의 솜털"이라는 곳이다.
뒤쪽의 제3인도교를 근대 문물의 상징으로 읽어보면 어떨까?
그리고 앞쪽의 두 문구를 이 땅에서 제대로 살리려면 이곳의
개개인 모두가 억압되어왔던 전통을 이 땅에서 기억하고
되살려야 한다는 암시로 읽으면 어떨까? 그럴 경우 '이렇듯
장기지속-전통을 되살리는 것이 가능하다면 근대 문물의
위력이란 좀벌레의 솜털에 지나지 않는다'는 결론이 가능하다.
이는 근대성/식민성 연구 그룹의 시각과 김수영의 시가 그
핵심적 모티브에서 동일한 입장을 취하고 있음을 알려준다.
양자는 공히 근대성에 의해 '야만' '비문화' '비문명' '무의미'
'저발전'으로 폄하되고 부정된 전통, 문화, 존재들의 무한한
가능성을 상상하고 있다. 그들은 이를 거대한 희망의 발판으로
인식하고 평가하며, 그것이 지닌 해방적 잠재력을 신뢰한다.

것) ③ "근대성이 생겨난 이후 끊임없이 공격하고 배제하고 빈곤으로
몰아넣었던 사람들과 경제들, 민족들, 문화들의 포용 불가능성"이
그것이다. 김용규, 같은 글, 146~147 참조.

최정화의 작업은 이런 맥락에서 흥미로운 사례다. 그의 작업에 대해서는 그간 적지 않은 해석과 비평이 제시된 바 있다. 나는 여기에 새로운 하나를 더 덧붙이고 싶은데, 그것은 그의 작업을 제3세계적 혼성의 문화 현실에서 전통이 지니는 해방적 잠재력과 연결 지어보는 것이다.

　　최정화의 작업의 모체는 도시다. 물론 이때 도시는 통상적 의미의 근대 도시는 아니다. 좀 더 구체화하면 전 지구화(=세계화)의 추세로 국가를 횡단하는 문화 유입과 유출이 활발해지고 그로 인해 문화의 혼종성이 두드러지는 도시, 즉 근대 도시와 탈근대 도시의 속성이 뒤얽힌 3세계 거대 도시(예를 들면 서울)다. 그는 이 도시에 거주하면서 이곳을 살아가는 인간들의 삶과 죽음, 욕망과 좌절, 쾌락과 고통, 진실과 거짓 등 온갖 극화된 삶의 국면들을 민감하게 주시한다. 또한 권력, 욕망, 체계, 언어, 기호, 스펙터클 등 이곳 삶을 구성하는 요인들에 예민하게 반응한다. 하지만 그의 작업의 요체는 사물들에 대한 관심에 있다. 그는 이 사물들 속에 이곳 삶의 모든 주·객관적 요인들이 결집하여 상호 침투하고 갈등하며 또한 공존하고 있음을 감지한다. 하지만 그가 결국 이 사물들에서 끄집어 드러내는 것은 생명력이라고 부를 수밖에 없는 일종의 에너지 흐름이다. 그는 "강한 것, 진한 것, 즉 모든 것을 여과시키고도 계속 그 자리에 남아있는 것"을 취한다고 말한다, 즉 삶의 미세 국면에까지 포섭하고 있는 인공화, 사물화, 기호화의 인위적 체계들과 쟁투하면서 소멸을 거부하고 사물 속으로 스며들어 살아남은 생명력이 그것이다. 그의 작업 목표는 이 생명력을 가시화하는 것이다.

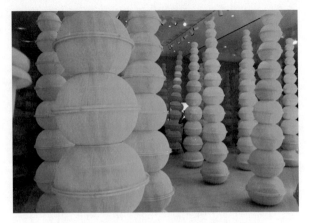

최정화, 〈플라스틱 파라다이스〉, 1997, 설치, 가변크기. ⓒ 최정화

　　그의 작업은 우선 이 생명력이 드러나는 사물들을
채집하는 것으로 시작된다("저기도 내 작품 있네!"). 그리고는
그 채집된 사물들을 재구성하여 제시하거나 배치한다. 이
재구성-배치 과정의 목표는 이 사물들이 내장한 생명력을 좀
더 강력하게 응집시켜 드러내는 것이다(알록달록, 빠글빠글,
번쩍번쩍 등). 이 사물들은 사람들의 왜곡된 감성체계로
인해 놀랍게도 그 생명력이 감지되지 못한 채 저평가되어,
주변화되고 은폐되어 버려져 있다. 때문에 작가는 이들을 채집-
재구성-배치하여 생명력을 극대화해 드러냄으로써 오늘의
왜곡된 감성체계를 뒤흔들고 변화시키려 한다. 그 방식은 여러
가지다. 많은 경우 그는 이 사물들을 대량으로 쌓아 올리거나
사방으로 펼쳐놓는다. 혹은 걸어놓고, 모아놓고, 난장으로
흩뜨려 놓는다. 또한 작은 사물을 크게 확대하거나 이런저런
사물들을 결합·증폭시켜 제시한다. 혹은 하나의 공간 또는
벽면을 이 사물들로 모두 채워버리거나 뒤덮어버리기도
한다. 그런가 하면 무거운 것을 가벼운 것으로, 자연적인
것을 인공적으로, 진짜를 가짜로 변형·전치시키기도 한다. 즉

나열, 집적, 확대, 과장, 결합, 변형, 전치 등의 다양한 방법이
동원된다.

　　최정화 작업에서 좀 더 주목해보아야 할 것은 다양한
방법들 저변에서 작동하는 몇몇 원리들이다. 우선 반복이
눈에 띈다. 그는 사물이 내장한 생명의 기미를 반복을 통해
증폭시킨다. 하지만 이 반복은 현대미술에서 흔히 나타나는
어떤 차폐된 정신의 단속적 표출(강박)과는 다르다.[46] 그것은
시공간상의 무제한적 확장과 에너지의 흐름 혹은 생성에 대한
느낌을 불러일으킨다. 즉 그의 반복은 모든 곳에 편재하는
이 생명력의 무한 생성에 대한 알레고리의 성격을 갖는다.
또 다른 하나는 대조의 방법이다. 그의 작품들은 그 자체로
증폭된 생명력을 발산하지만 또한 그것이 자리한 주변
환경과의 대조를 통해 활력을 더한다. 작품의 설치 장소와
그곳에 설치할 작품을 선택할 때 그는 항상 이러한 효과를
의식한다. 일종의 받아치기를 시도하는 것인데, 이로써 통상
서로 혼재하고 침투되어 있어 잘 드러나 보이지 않는 생명의
활력/인위적 체계의 대립이 선명하게 부각된다. 마지막으로
확인할 것은 전치의 방법이다. 이 방법은 사물에 덧씌워진
담론화된 감성체계의 장막을 걷어내려는 의도와 연결된다.
그의 작업이 흔히 다양한 기호론적 대립 쌍들[진짜/가짜,
고급(고상)/저급(천박), 가벼움/무거움, 인공/자연 등]을
뒤섞은 혼성체(진짜 같은 가짜, 인공적 자연, 저급한 고급

46　그의 작품 중에는 비닐로 제작한 거대한 풍선 형상들(꽃, 로봇, 동물, 왕관
　　등)이 같은 행위(부풀려졌다 가라앉는)를 반복하는 작업들이 여럿 있다.
　　이 경우 반복은 여타 생성을 가시화하는 작업들에서와는 달리 반복이
　　증폭 효과로 이어지지 않는다. 하지만 이 경우도 차폐된 반복과는 달리
　　생성/억압의 대립 구조가 감지되거나 에로티시즘의 성격을 띤 순환적
　　반복을 느낄 수 있다는 점에서 우회적 방식으로 생성의 힘이 드러나는
　　것으로 볼 수 있다.

등)로 출현하는 것은 이러한 이유에서다. 그의 혼성체들은
이 소비사회의 온갖 표피화된 욕망, 기호, 매끈함을 모방하고
관통하는 가운데, 이러한 경계 짓기의 담론/감성체계의
허위성을 폭로하고 그것들을 뚫고 나와 해체해버린다.

　　나는 그가 가시화한 이 에너지의 흐름이 시인 김수영과
두셀이 확인했던 억압된 문화, 전통, 존재의 해방적 잠재력에
맞닿아 있다고 생각한다. 그는 거의 본능적으로 사회의
저변에서 변용을 거듭해온 기층의 전통, 문화와 감성적
일체감을 갖고 있다[샤머니즘, 불교, 민속 문화(도교)의 형색과
리듬]. 그가 온갖 사물, 이제는 낡아버린 과거의 기물에서
쓰레기장에 버려진 이불보나 현수막을 거쳐 기계적으로 찍어낸
소비사회의 한없이 가벼운 물품에 이르는 사물들에서 생명력을
발견해낼 수 있는 것은 이 때문이다. 그의 작업은 거리에서 그가
발견한 억압된 전통의 해방적 잠재력에 조응하는 감성체계를
도시 공간과 미술관 안으로 들여와 오늘날의 박제화된
감성체계를 뒤흔들어 전복하려는 시도로 볼 수 있다.

5. 문화번역-전통

김수영의 시 「거대한 뿌리」가 쓰여진 것은 1964년이다. 당시는
해방과 6.25 전쟁 그리고 4.19와 5.16으로 이어지는 역사적
격동 이후 '근대화'의 기치가 막 내걸렸던 시기였다. 또한 국민/
민족 통합을 위해 국민/민족문화의 계승 혹은 개발의 시도가
본격적으로 시작되던 시기이기도 했다. 김수영이 이미 당시에
관제 전통 개발의 허위성을 인식하고 전통 이해의 새로운
단초를 제시한 것은 놀라운 일이다. 하지만 더 놀라운 것은 그의
제안이 현시점에서도 여전히 설득력을 가진다는 점이다.

　　그 까닭은 무얼까? 한편으로 그것은 상황이 변화하지

않았기 때문이다. '근대=전통 소멸'이라는 일종의 기억
억압이나 상실의 기제가 여전히 영향력을 발휘하고 있는
것이다. 하지만 동시에 상황이 변화했기 때문이기도 하다. 하긴
시인의 제안은 지나치게 이른 선취였다. 관제 전통문화 개발의
허구성, 곧 왜곡된 규율권력과 전통의 결합이 낳은 폐해 내지
허장성세로 생동감을 일어버린 전통 보존의 난맥상을 체험하지
않았더라면 그의 제안이 지금 그렇게 설득력 있게 다가올 수
있었을까? 또한 우리 스스로 근대를 쟁취하기 위해 고투를
거듭한 결과 근대가 더는 그렇게 매혹적인 것 혹은 당위적인
것만은 아니라는 것을 깨닫지 않았더라면 어땠을까?

　　하지만 이 설득력은 또한 전 지구화(=세계화)가 초래한
최근의 문화 지형의 변화와 맞닿아 있기도 하다. 오늘날
우리는 매체를 통해 혹은 현실에서 무수히 다양한 타문화와
맞닥뜨린다. 문화들 간의 조우와 혼성, 횡단은 거의 일상적
사안이 되었다. 게다가 이 같은 문화적 충돌은 최소한 그
추이를 짐작은 할 수 있었던 예전과 달리 요사이는 미처
가늠할 새도 없이 순식간에 우리에게 닥쳐오곤 한다. 하지만
좀 더 주목해보아야 할 사항은 이런 변화가 오늘날 그간
세계와 이곳의 일상적 삶 사이에서 완충 공간으로 작용해온
국민(국가)의 매개를 거치지 않고 거의 직접적으로 부딪쳐
온다는 점이다. 이는 전 지구화로 인해 자명하고 영원한 것으로
여겨져온 국민/민족문화의 경계들이 흐트러졌기 때문이다.
그간 이곳에서는. 굳이 관제 전통 개발의 맥락은 아닐지라도,
국가/국민문화의 경계 내지 틀을 설정하고 그것의 문화적
본질과 기원을 탐구하며 그 특수함 내지 우월함을 구성하려는
시도가 지속해왔다. 이는 동시에 국민/민족문화 내부의 모든
이질적 문화와 비동시적 시간을 억압하고 동질화하려는 시도를
동반했다. 하지만 이제 우리는 이 같은 국민/민족문화의 경계와

틀이 결국 역사적으로 구성된 것이며 우연적인 것이었음을
나날이 좀 더 분명하게 깨달아가고 있다. 또한 닫힌 공간
속에서 동질적 시간을 유지해오던 국민/민족문화의 체계에
틈새들이 생겨나면서, 이 틈새들로부터 억압되고 단절되었던
이질적 문화, 비동시적 시간이 마치 억압된 것들이 귀환하듯
되돌아오는 것을 감지하고 있다.[47] 변용을 거듭하며 지속해온
전통의 흐름이 무의식과 육체로부터 풀려 나와 무성한
나뭇가지처럼 자라 오르기 시작하는 것이다. 김수영의 제안이
현재에도 설득력을 가진다면 그것은 바로 이 새로운 가능성
때문일 것이다.

이렇게 볼 때 이제 문화의 접변, 충돌과 관련한 문제는
제국의 문화와 피식민 문화의 조우라는 논점만으로는 해소되기
힘들다. 이제 우리 모두는 곳곳이 터져버린 국가와 민족의
경계를 가로질러 문화와 문화를, 서로가 서로를 빌려주고
되받는 21세기의 상호의존적 세계에 거주하고 있다. 일상문화건
고급문화건 대중문화건 그 어떤 층위의 문화적 흐름도 서로
다른 문화가 뒤섞이고 협상하는 초문화적이고 초국가적인
국면을 피할 수 없게 된 것이다. 아르준 아파두라이(Arjun
Appadurai)는 새로운 전 지구적 문화경제는 이제 더는 중심-
주변 모델로부터 유래한 한정된 용어나 개념으로는 이해될
수 없다고 주장한다. 그는 이 경제가 다양한 스케이프들의
복합적이고 중층적이며 탈구적인 질서라고까지 말한다.[48]

47 이 문단과 관련해서는 김용규, 「포스트 민족 시대 혼종과 틈새의 정치학:
 호미 바바 읽기」, 『비평과 이론』 10권 1호(2005): 29~33 참조.

48 그는 전 지구적 문화 흐름의 다섯 가지 차원들, 곧
 에스노스케이프(ethnoscape), 미디어스케이프(mediascape),
 테크노스케이프(technoscape), 파이낸스스케이프(financescape),
 이데오스케이프(ideoscape) 사이의 관계를 탐사하여 이 탈구적
 질서를 확인하려 한다. 아르준 아파두라이, 『고삐풀린 현대성』,

따라서 전통을 기억하고 활용하는 방식 역시 이에 상응하여
변환될 수밖에 없다.

　　이런 맥락에서 최근 '문화번역' 이론이 부상하고 있는 것은
주목해볼 만하다. 문화번역 이론은 문화 간 대면을 일종의
번역 관계로 이해하고 이 관계로부터 새로운 의미가 생산되는
메커니즘에 주목하는 특징이 있다. 일본에 의한 식민 지배
이후 이곳에서는 당대의 문화를 평가할 때 끊임없이 이식의
공포와 오리엔탈리즘의 혐의에 시달려왔다. 물론 이식과
오리엔탈리즘으로 판정할 수 있는 층위들은 엄연히 존재했다.
하지만 한편으로 이식과 오리엔탈리즘 다른 한편으로 허구적
국민/민족문화의 구성이 혼재하는 가운데, 외래 문화와
조우하여 그것을 가공하거나 변용하여 새로운 문화를 형성해온
경과를 적절히 평가하고 격려할 수 있는 이론적 시야를
확보하는 일은 계속해서 지연돼왔다. 하지만 문화번역 이론은
타문화와의 조우, 교차, 횡단을 이전과는 다른 열린 시각을 갖고
조망할 수 있게 한다.

　　논의의 편의를 위해 문화번역 이론의 논지를 간략히
요약하면 다음과 같다. ① 모든 번역은 궁극적으로 문화번역일
수밖에 없다. ② 문화 간 조우, 교차, 횡단을 통해 발생하는 문화
교섭 현상 또한 일종의 번역 행위, 즉 문화번역으로 간주할 수
있다. ③ 문화번역은 자신이 처한 입지와 맥락에서 타문화의
언어, 행동양식, 가치관 등에 내재한 의미를 파악하고 이로부터
새롭게 의미를 만들어내는 방식으로 이루어진다. ④ 이때
번역은 진공 상태가 아니라 다양한 권력 메커니즘(예를 들면
식민/반식민)이 작동하는 상황에서 진행되며, 때문에 모든
번역은 일정 정도 부분적, 편파적, 의도적일 수밖에 없다. ⑤

차원현·채호석·배개화 옮김(서울: 현실문화연구, 2004), 60~61 참조.

번역에서 타문화의 완전한(등가의) 번역은 불가능하다(번역 불가능성). 하지만 요점은 번역 불가능성 자체에 있다기보다 이 번역 불가능성, 곧 이동과 변형에 저항하는 차이에 어떻게 다가갈 것인가에 있다. ⑥ 양 문화 사이의 이 같은 간극, 틈새로부터 새로운 의미가 발생한다. 따라서 문화번역은 고정된 문화(의미체계) 사이의 번역이기보다는 동일성에 기반한 기존 문화를 탈안정화시키고 또 다른 감수성을 창조함으로써 새로운 문화적 정체성을 만들어가는 활동으로 이해되어야 한다. ⑧ 번역 과정에서 핵심적 가치는 충실성이다. 하지만 이때 충실성은 좁은 의미의 충실성(원 텍스트에의 충실성)이 아니라 "타문화에 대한 … 위험을 감수하는 거대하고 고통스럽고 폭발적인 사랑"[49]으로서의 충실성이다. ⑨ 결론적으로 문화번역은 차이를 생성하는 끊임없는 반복 수행으로 세계 속으로 새로움을 들여오는 실천적 활동이다.

박이소의 작업들, 특히 그의 미국 체류 시기(1982~1994) 작업들은 그가 '만남주의'[50]의 딜레마를 문화번역의 문제틀로 재구성해내고 있다는 점에서 흥미롭다. 대학 시절 팝음악을 즐겨 학교 앞 다방에서 DJ까지 했었던 그가 막상 유학생으로서 서구 문화의 실체와 접했을 때의 충격은 상당했을 것이다. 그는 그곳에서 그야말로 면모를 달리하는 수많은 황당한 '만남'을 적나라하게 경험한 듯 보인다. 그는 한편으로 스스로가 끊임없이 타문화에 의해 번역되고 규정되는 상황을 접하면서 동시에 그 타문화를 해석하고 번역하여 그 문화의 내부로

49 정혜욱, 「문화번역의 사적 전개양상과 의의」, 『세계의 문학』, 2011년
 가을, 356 참조.
50 박이소는 1970년대 유행했던 '전통의 현대화'니 '한국적인 것의 탐구'니
 하는 논의의 맥락에서 유래한 '전통과 현대의 만남' 혹은 '동서양의
 만남'을 내건 시도들을 '만남주의'라는 용어로 뭉뚱그려 표현하곤 했다.

진입해 들어가려 고투를 거듭했던 것 같다. 하지만 그 과정에서
그가 발견한 것은 이 상호규정과 상호번역이 오해와 오류로
가득 차 있다는 것이었다. 그는 제대로 된 번역이라는 것이
원칙적으로 가능한 것인지, 차라리 오역과 오해가 문화번역의
자연스러운 양태가 아닌지를 진지하게 성찰해본 듯하다.

박이소, 〈무제〉, 1994, 아크릴 케이스, 간장, 야구방망이, 114×20cm. 국립현대미술관 소장

〈무제〉(1994)의 경우는 이 같은 정황에서 문화번역 그
자체를 화두로 삼은 작업이다. 이 작업의 초점은 (문화)번역의
불가능성/가능성에 있다. 작품은 간장을 담은 길쭉한 실험용
유리 용기에 야구배트를 가로로 잘라 넣은 것으로 이루어졌다.
말할 필요도 없이 야구배트는 미국 문화를 대표하는 야구의
상징물이며 간장은 한국 전통 음식의 기본을 이루는 소스다.

미국 문화와 한국 전통문화의 만남? 물론 양자는 남성적/
여성적, 스포츠/음식, 고체/액체, 서양/동양 같은 또 다른
이항대립을 함축하기도 한다. 또한 양자는 실험관(과학 용기)
속에서 절임 내지 숙성(자연적 과정)의 절차를 밟고 있다. 오랜
시간이 지나면 어떤 결과가 나타날까, 간장이 배트로 스며들까.
아니면 거의 아무런 변화도 없을 것인가, 혹은 특이한 혼성체가
만들어질까? 박이소는 무언가를 주장하려는 것인가, 아니면
그냥 사태를 보여주는 것인가? 그도 아니면 성찰을 촉발시키기
위한 장치를 고안해냈을 뿐인가? 아마도 그는 수많은 질문을
떠올리게 하고 수많은 가능성을 보여주는 것 그 자체를 작업의
목표로 삼지 않았나 싶다.

박이소, 〈자본=창의력〉, 1986, 종이에 아크릴 물감, 50×83 cm. MMCA 미술연구센터 소장

〈자본=창의력〉은 박이소가 문화번역에 대한 자신의
견해를 일정 정도 정리한 뒤 제작한 작업으로 보인다.
작가는 스스로 이 작업이 요제프 보이스(Joseph Beuys)의
〈창의력=자본〉(creativity=capital)을 '번역'한 것이라고 밝히고

있다. 그런데 그림이라는 것이 번역 가능한 것인가? 어떤
식으로든 거의 똑같은 작품을 제작하는 것(모사, 차용)을
생각해볼 수 있다. 하지만 이 경우를 번역이 수행된 것으로
보기는 힘들다. 그렇다면 시각 언어에서 문화 간 번역을
위한 최소한의 대응관계라는 것이 존재할까? 물론 대응하는
요소나 국면이 있겠지만 사실상 번역 가능할 정도의 대응이
가능한가는 회의적이다. 이렇게 본다면 그림의 번역은
원천적으로 불가능하다. 하지만 이 사태는 역으로 박이소가
문화번역을 어떻게 이해하고 있는지를 알려준다. 여기서
번역은 처음부터 번역 불가능한 것의 번역, 혹은 이동과
변형에 저항하는 차이에 접근하는 문제로 제기된다. 그는 서로
유사성(아이디어, 스타일 등)을 확인할 수 있는 수많은 그림을
'번역'의 결과로 상정하고 있는 듯하다.

　　이 그림에서 초점은 일단 텍스트로 된 번역 대상인
"creativity=capital"에 있다. 그는 이를 "자본=창의력"으로
의도적으로 순서를 바꿔치기했다. 뿐만 아니라 시각적으로는
인쇄체로 새겨졌던 글자 "자본"을 크기를 확대해 한국의 민간
서예체의 금빛 글자로 변환시켰다. 첫눈에 두 그림을 확연히
다른 것으로 느끼게 하는 분위기의 차이 혹은 재료나 매체
기법의 차이 역시 번역의 결과다. 그리고 그는 화면 위에 작은
글씨로 "독일의 조셉 보이스의 그림을 내가 번역했다"는 문장을
적어 넣었다. 나는 박이소가 이 작업을 몇 가지 의도를 갖고
제작했다고 생각한다. 그중 하나는 이 그림이 문화번역의 작동
구조를 예시할 수 있게끔 한 것이다. 다른 하나는 이 그림을
통해 그가 생각하는 이상적인 문화번역의 요건을 제시하려
한 것이다. 마지막으로 덧붙인다면, 아마도 그는 이 작업으로
타문화(서구)의 작품을 모방하거나 차용하는 작업들의 허실을
넌지시 드러내고 싶었던 것 같다. 특유의 난해하고 모호한

지점들이 내포되어 있지만 이 작업에서 그가 말하고 있는 것을
나는 다음과 같이 정리할 수 있다고 생각한다.

① 번역 대상의 의미 파악(자본=창의력)을 위해 노력하라.
곧 사랑으로 번역하라. ② 그 의미와 사랑을 적극적으로 그것을
들려줄 사람들의 언어와 문화 속으로 도입하라. ③ 오독과
오역은 불가피하고 완전한 번역은 불가능하나 충실하게
번역하라. ④ 그 과정에서 창조적 오독이 발생하기도 하고,
새로운 감성, 의미도 생겨날 것이며, 번역 대상뿐 아니라
번역하는 문화 역시 재해석된다(민간 서예체 등). ⑤ 번역
과정에서 번역자의 의도가 작동하는 것은 당연지사지만, 그
의도를 가능한 한 투명하게 만들라. ⑥ 작업 결과가 번역의
결과임을 노출시켜라(그렇다고 작업 위에 누가 번역했다고
꼭 써넣으라는 것은 아니다). ⑦ 이런 사항들을 염두에 두지
않는다면 번역은 권력이 전달되는 통로에 그치거나 자의적
구성에 빠질 수 있다. 이는 번역의 윤리에 어긋난다. 그의 작업
〈자본=창의력〉은 이렇게 하여 보이스의 작업을 자문화의
언어로 번역했을 뿐 아니라 동시에 자문화 자체도 재해석하여
새로운 의미를 창출해낸 작업이 된다.[51]

‘만남주의’를 표방하는 작업들 역시 일종의 문화번역을
시도한 것으로 볼 수 있다. ‘전통과 현대의 만남’ 혹은 ‘동서의
만남’ 같은 당대의 이슈들은 최소한 극단적 복고주의나
근대주의의 양극단으로부터 벗어나 어떤 식으로든 문화
변용을 의식하고 번역의 긍정적 가능성을 모색한 것으로 볼

51 박이소 작업을 이 같이 문화번역의 맥락에서 좀 더 집중적으로
해석한 글들로는 다음의 것들이 있다. 김현도, 「두 겹의 지평—
박모와 박이소의 학예경험」, 『동시대 한국미술의 지형』(서울:
한국문화예술위원회·학고재, 2009); 최규성, 『박이소 작품에서 번역과
문화정체성의 문제』(석사 논문, 홍익대학교, 2009).

수 있다. 하지만 이들이 문화번역을 대하는 태도는 박이소의
그것과는 여러 점에서 다르다. 우선 만남주의 문화번역은
만남을 통해 양 대당(동/서, 전통/현대)에서 일종의 통합 혹은
조화를 이끌어내려 한다. 물론 이들도 양 대당 간 문화적 차이,
간극, 틈새를 알고 있다. 하지만 이들의 경우에는 양자가 어떤
식으로든 조화롭게 통합될 수 있다고 전제한다. 한마디로
차이의 심연, 곧 '번역 불가능성' 또는 오역의 불가피성에
대한 성찰이 발견되지 않는다. 또 다른 지점은 만남주의에서
번역자의 위상이다. 만남주의에서 번역자는 통상 고도의
정신성으로 출현하곤 한다. 물론 만남주의 또한 번역자의
수행성을 강조한다. 하지만 이 경우 수행성은 양 문화 간
차이와 어긋남으로부터 또 다른 제3의 의미(차이)를 창출해내는
세속적이며 실천적인 성격을 띠지 않는다. 그것은 양 문화의
조화로운 통합 속에서 봉합되는 일종의 방법적 수행성으로
나타난다. 이런 수행성은 동어반복을 거듭하는 가운데 너무도
쉽게 허위의식에 빠져들곤 한다. 결국 만남주의의 문제점은 그
만남 자체의 고정성 혹은 폐쇄성으로 귀결된다.

　　오리엔탈리즘의 근본적 문제점은 앞서 지적했듯 타자를
무시하고 배제하는 것보다는 자신과 타자를 이분법적으로
나누고 타자를 특정한 방식으로만 고정시켜 바라보는 데 있다.
만남주의는 이 고정성(이분법)을 해체하기보다는 그것을
승인한 채 일종의 초월을 시도하려 한다. 그렇다면 이는
만남주의 번역이 오역을 절대화하는 길을 선택했다는 것을
의미하는 것 아닐까?

　　〈그냥 풀〉(1988)은 앞의 두 작업과는 결이 좀 다르다.
앞의 작업들이 문화번역 자체를 논제로 삼았다면, 이
그림은 그냥 문화번역을 실행한다. 하지만 여기서 번역은
좀 더 복합적인 양상을 띠며 진행된다. 우선 작가는

박이소, 〈그냥 풀〉, 1988, 종이에 먹, 25×58 cm. MMCA 미술연구센터 소장

소멸해버렸거나 소멸해가고 있는 전통[52] 이미지를 번역한다.
구체적으로는 사군자 이미지[굳이 특정한다면 추사 김정희의
〈부작란(不作蘭)〉]다. 여기서 번역 대상은 타문화가 아닌
자문화다. 작가는 여기서 번역 대상(사군자)으로부터 오랫동안
그것에 부착돼왔던 봉건적 요소들을 떨어버리고는, 그것을
당대 서민의 입지에 서서 그 어법으로 번역해낸다.[53] 선비적
전통이 맥락을 얻어 현재화된 것이다. 이로써 소멸해가는
전통은 다시금 살아있는 전통으로 작동한다. 번역은 또한
다른 층위에서도 진행된다. 이 층위는 회화라는 매체의

52 전통은 원칙적으로 현재까지 계승되어 남아있는 전통을 의미한다.
 하지만 일상 언어에서는 전통이라는 용어가 문맥에 따라 완전히
 사라져버린 전통, 소멸해가는 전통, 변용을 통해 남아있는 전통 등
 전통의 서로 다른 국면들을 지시하는 데 쓰이고 있다. 전통이라는 용어의
 일상 어법으로 인해 야기되는 이 같은 혼란은 전통에 대한 현재의 빈약한
 이해 수준을 반영한다고 볼 수 있다.

53 소멸해가는 전통은 현재와의 연계를 상실하고 점차 사라져가는 가운데
 한갓 과거의 현상이 되어버리곤 한다. 이 경우 과거는 일종의 타문화로
 변환된다. 타문화로서의 과거(자문화)의 번역은 이질적 타문화의
 번역과는 약간은 다른 측면을 지닌다. 하지만 이 경우에도 문화번역의
 기본 원칙, 번역 불가능성에 근거한 새로운 의미 생산 가능성은 그대로
 작동한다.

층위다. 이 그림은 전통을 변용한 서민들 서체(민간체?)의
어법을 확장하여 캔버스에 그려지는 서양 회화의 장르 관습과
일종의 자기 수양을 위한 여기(餘技)적 산물인 사군자의
관례를 동시에 번역한다. 양자의 틈새로부터 번역을 통해 동양
전통 회화도 서양 현대 회화도 아닌 새로운 유형의 회화가
탄생하는 것이다. 〈그냥 풀〉은 이로써 전통과 타문화를 동시에
번역하고 현재화한 '동시대' 회화로 자리 잡는다.[54] 문화번역은
근본적으로 나(의 현재)와 나의 전통을 사유의 출발점으로
삼아 나-우리의 전통에서 떠나 또 다른 세계로 들어가는
여정이라 할 수 있다.[55] 실상 하나의 문화가 한 지역에만
적용되는 배타적인 문화적 프레임에 갇히게 되면, 전달이나
번역은 불가능하다. 때문에 문화번역은 그 자체로 자신의
상황(성)=로컬리티에 근거해 또 다른 상황(성)으로 이어지는
보편의 자장 속에서 작동할 수밖에 없다. 제국/식민의 틀을
벗어나 타문화와 자문화, 타자화된 자문화 그리고 현재가 상호
교차하고 횡단하는 세계화 시대의 문화번역은 이런 식으로
열린 공간을 상정한다. 〈그냥 풀〉은 이 공간에 자리하고 있다.

6. 나오며

전통을 고향으로 비유할 때 우리는 세 단계를 그려볼 수
있다. 고향이 그립다(고향 회귀). 어디나 고향이다(타향 인정).
고향 타향 모두 낯설다(고향도 타향도 없고, 모두 고향이며
타향이다).

54 김현도, 「두 겹의 지평—박모와 박이소의 학예경험」, 118~119 참조.

55 이 부분은 정혜욱, 「주디스 버틀러와 문화번역의 과제」, 『비평과 이론』
 제 20권 1호(2015): 144~147 참조.

미술과 전통이 관계하는 방식은 그야말로 다양하고 다면적이다. 미술에서 전통을 되살리는 일 또한 꼭 의도적으로 전통 이미지를 활용하고 그것의 재해석과 현재화에 집중하는 유형의 작업에 한정할 수 없다. 미술은 미적 층위가 지닌 파괴력에 힘입어 기존의 감성체계를 전복하거나 그것에 문제 제기하려는 활동의 소산이다. 따라서 어떤 식으로든 감각이자 언어이고 문화이자 세계관인 전통이 작가의 작업 과정에 개입하고 자신의 징표를 드러내는 것은 불가피하다. 하지만 그것이 어떤 수준과 방식으로 어떻게 개별 작품에서 작동하는가는 천차만별일 수밖에 없다. 예를 들어 전통의 요소가 그야말로 장기 지속하는 감각과 리듬의 차원에서 드러나는 작업이 있는가 하면, 구체적인 전통 이미지나 여타 전통 소재(민담, 설화 등)를 활용하여 전통을 재해석하는 비교적 전형적인 유형의 작업도 있다. 또한 기법이나 재료, 장르의 연속선상에서 전통의 재해석 작업을 수행하는 경우도 있고, 아예 전통에 대한 인식을 화두로 삼거나 전통적 사유에로의 지향성을 보이는 유형의 작업도 존재한다. 이 글은 때문에 구체적 작업 과정에서 전통을 어떻게 활용할 것이며 구현할 것인가에 초점을 맞추지 않았다. 또 어떤 전통 활용의 일반론 같은 것을 제시하려 하지도 않았다. 하긴 그럴 수도 없다. 단지 필자의 입장에서 주로 전통 인식과 관련하여 그것이 일제의 식민 이후 어떻게 왜곡되어왔으며 따라서 그 인식과 이해를 어떻게 바꾸어나갈 것인지에 대해 논의를 집중했으며, 특히 80년대 이후 미술사의 경과에서 전통을 이해하는 전환의 계기가 되었거나 될 수 있다고 생각하는 작업들을 이 같은 전통 이해의 맥락과 관련 지어 예시하려 했다. 그러는 가운데 직·간접적으로 전통이 미술과 관계하는 방식 그리고 구체적인 미술 작업에서 전통을 활용하고 구현하는 방식들을 살펴보았을 뿐이다.

　　물론 주목해야 할 더 많은 작품과 작가, 이슈는 얼마든지 더 존재한다. 필자의 입장에서 몇 가지 집어보면 우선 시간을 거슬러 적지 않은 작가들의 작품에 대한 재평가와 재해석이 필요하다. 예를 들면 박생광의 후기 작업에서 엿보이는 성취가 그렇다. 민중미술에서 논의되고 실행된 '민족형식'이나 탈식민적 전통 해석과 관련된 작업에 대한 적절한 평가 역시 시급하다. 동양화 혹은 한국화 같은 소위 전통을 보증받았던 장르들의 공과에 대한 좀 더 과감하고 심도 있는 평가가 필요할 것이다. 그리고 무엇보다도 최근 '전통'을 모티브로 작업하는 일군의 작가들이 출현하고 있는 현상을 주목해보아야 한다.[56] 그 밖에도 이 글에서 언급되지 않은 많은 작가의 작품들이 전통, 오리엔탈리즘, 근대성과 문화번역의 새로운 관점에 의해 재해석되어야 할 필요는 명백하다.

　　시인은 「거대한 뿌리」를 "나는 아직도 앉는 법을 모른다"는 구절로 시작한다. 첫 문단에는 시인이 지인들의 앉음새에 민감하게 반응하면서 스스로 앉음새를 고치곤 하는 모습이 나온다. 시인은 자신의 불안을 드러내고 있다. 하긴 '앉는 법'뿐이겠는가. 아마도 '서는 법' '생각하는 법' '나는 법' 기타 모든 일상이 혼돈과 균열로 삼투되어 있었을 것이다. 나는 이 문단이 국가의 틀, 체제의 틀, 왜곡된 인식의 틀로 인해 전통이 이곳의 삶의 생동하는 윤리와 전망으로 해석될 수 있는 가능성이 훼손된 상황을 암시하고 있다고 생각한다. 다시 말해 시인은 전통의 단절을 민족주의로 나아가는 계기로 삼기보다는

56　노재운이 시도하는 불가, 도가의 전통 서사와 미디어의 환상적 장치들을 교차시키는 일련의 작업이 눈에 띄고, 김상돈, 임흥순, 송상희, 조습 등이 한국 고대의 설화나 무속적 상상을 한국 근대사의 상처와 연결 짓는 작업도 주목해보아야 할 것이다. 이불, 이수경, 배영환 등은 꽤 오래 전부터 근대주의의 이면으로 배제된 '전통'을 중요한 코드로 사용해왔는데, 이에 대한 비평적 논의도 뒤따라야 할 것이다.

일상의 불안정과 연결시킨다. 시인의 처지와 우리의 처지가 그렇게 멀리 떨어져 있는 것일까?

억압되고 단절된 그리하여 육체와 삶 속에 무의식으로 잠겨있는 전통을 감지하고 기억하는 일은 이렇듯 삶의 현실이 요청하는 과제에 연계되어 있으며, 미래의 가치 지평을 근원적으로 형성하는 일과 이어져 있다. 이런 맥락에서 나는 오리엔탈리스트 비숍과 사랑에 빠졌다는 시인의 고백을 되새길 필요를 느낀다.

이 고백은 일종의 역설이다. 시인은 시적으로 극화된 타자(향)와의 사랑으로 고향의 위기를 논하려 한다. 고향과 타향의 위계가 사라지며 결국 모두가 낯선 고향이며 타향인 경지에 이르려면, 고향을 너무 일찍 포기해서는 안 된다. 그럴 경우 타자(향)가 계속해서 당신을 속일 것이다. 이는 이중화된 시각을 요구한다.[57] 나는 미술이 전통을 기억하고 단절을 극복해나가는 이 모든 도정에서 적절한 매체로 기능할 수 있다고 생각한다. 이 같은 모색은 또한 감각적으로나 이념적으로 적실하고 풍요로운 미술을 이루는 바탕이 되어줄 수 있을 것이다.

57 테리 이글턴(Terry Eagleton)은 다음과 같이 쓴 적이 있다. "레이먼드 윌리엄스(Raymond Williams)의 소설 『제2세대』에 등장하는 아프리카 사람이 이런 말을 한다고 합니다. 민족주의란 어떤 점에서 계급과 같다. 그걸 종식시키는 유일한 길은 그걸 가지고서 느끼는 것이다. 만약 민족주의를 주장 않거나 너무 일찍 포기 해버리면 다른 계급이나 다른 국가가 당신을 속일 것이다." 테리 이글턴, 프레드릭 제임슨, 에드워드 W. 사이드, 『민족주의 식민주의 문학』, 김준환 옮김(경기 고양: 인간사랑, 2011), 43. 여기서 이글턴은 민족주의의 효용만을 말하는 것이 아니라, 민족주의가 궁극적으로 민족주의를 폐기하는 과정에서 불가피하다는 것을 강조하고 있는 것이다. 전통/로컬리티에 대한 강조가 동시에 전통/로컬리티로부터 자유로울 것을 전제한다는 의미에서 이는 이중화된 시각이다.

신도안에서 후쿠시마로 가는 길

차재민, 박찬경

옮겨 심어진 시선, 식민의 눈

차재민(이하 ㉦) 글 「앉는 법: 전통 그리고 미술」에 언급된 작가들을 보면, 어림잡아 1970년대 초반부터 한국 미술계에 '셀프오리엔탈리즘'을 의식하고 작업하는 작가들이 등장했다고 정의할 수 있을 것 같습니다. 그런 작가들이 출현하고도 상당한 시간이 지났는데 그 사이 무엇이 변화했을까요?

박찬경(이하 ㉫) 1970년대 단색화는 셀프오리엔탈리즘의 문제가 있다고 생각합니다. 반면에, 1980년대 민중미술 세대는 민족주의적 성향이 강했고, 이것은 서구의 내셔널리즘과는 다른 반(反)식민주의에서 비롯된 것이었습니다. 동양화의 경우, 현대미술에서 잘 받아들여지지 않는 분위기도 한몫했을 겁니다. 동양화로 이 지배적인 시선에서 어떻게 벗어날 수 있을까, 그런 생각을 했겠죠. 또 고향이 지방인 사람들에게는 도농 간의 격차 문제가 점점 심각해졌습니다. 그래서 당연히 고향, 전통 이런 것을 생각할 수밖에 없었겠지요. 글에는 몇몇 작가들만 언급했지만, 사실 더 많은 작가가 관련되어 있다고 생각합니다. 한국 미술사 전체를 오리엔탈리즘의 키워드로 다시 짚을 수 있을 정도로요. 그러니까 우리가 서구 미술에 그냥 흡수된 것이 아니다, 서구 미술에 어떤 결핍을 느껴왔고 어떻게든 이를 해결해보고자 노력했다는 것은 중요합니다. 지금의 젊은 작가들도 그럴 거라고 봐요. 우리가

죽었다고 생각하는 것이 사실은 살아있는 전통일 수도 있어요.
거꾸로 보면, 김수영 시인이 그랬듯이 단절감을 얘기한다는
것은 의식적이든 의식적이지 않든 전통에 대한 무엇인가가
남아있다는 것 아닐까요.

⊛　김수영의 시 「거대한 뿌리」를 보면, 시인은 실제로
개울에서 빨래하는 아낙네를 봤을 테고 그래서 시에도
그렇게 썼으리라는 생각이 듭니다. 민중미술 작가들은
1980년대 운동권 분위기 속에서 모이면 북이나
장구를 즐겨 쳤고, 그때는 정치적으로 더 분명한 식민
상태이기도 했습니다. 강대국 사이에서 자기주도성을
좀 더 획득하고자 하는 차원에서 전통을 주목했던 면도
있었고요. 하지만 지금의 젊은 세대들은 전(前)근대에
대한 기억도 없고 전통을 생각해볼 계기도 드뭅니다.

⊛　어쩔 수 없죠. (웃음) 저도 중학교 때부터 강남의
아파트에 살았고, 그래서 그런지 전통에 대한 기억이 별로
없어요. 일상생활에서 제사 지낼 때 정도가 전통이라는 것을
가까이하는 체험이겠죠. 제가 강조하는 바는 우리가 실제로
체험을 했느냐 안 했느냐도 물론 무시할 수 없지만, 이보다는
훨씬 더 장기적인 문제라는 겁니다. 전통을 단지 과거의 문화로
정의하지 않고 현대에도 있을 수밖에 없는 것으로 여기는 것.
우리가 인위적으로 이름 붙인 전통이 아니고 어딘가에서 알게
모르게 흘러 다니는 그런 것에 대한 관심이 중요한 거죠. 그렇게
본다면 '전통문화'라고 부르는 것은 협소한 표현이기 때문에,
이영욱 선생과 함께 쓴 「앉는 법」이라는 글에서 '장기지속'이라
썼습니다. 장기지속은 단지 역사하고만 관계되는 게 아니라
기후나 지리와도 관계되며, 광범위하게 남아있는 여러 풍습을
생각해볼 수 있는 주제입니다.

㉠ 「〈신도안〉에 붙여: 전통과 '숭고'에 대한 산견
(散見)」에서 아피찻퐁 위라세타쿤의 〈열대병〉을
언급하셨습니다. "나는 〈열대병〉이 오리엔탈리즘의
또 다른 현대판이 아닐까 의심해보기도 하지만,
다른 한편으로는 이러한 정서에 강한 연대감을
느끼기도 한다"고 쓰셨습니다. 예술작품을
감상할 때 어떤 면이 오리엔탈리즘이고 어떤 면이
셀프오리엔탈리즘인지를 구분하는 게 어렵고 사실
불가능하다는 생각도 듭니다.

㉡ 베네딕트 앤더슨이 아피찻퐁에 대해 말하면서, 아피찻퐁
작품에 나오는 마을들에서 그의 영상을 상영하면 사람들이
전혀 어려워하지 않는대요. 오히려 지식인들이 그런 의심을
더 하는 거죠. 제 작품에 대해서도 이게 셀프오리엔탈리즘적인
것인지를 물어볼 때가 많아요. 이것이 현실적으로 명확하게
구분되지 않을 수 있냐는 게 질문이라면, 구분이 불가능한 것
같지는 않아요. 다만 저는 지식인들이 그런 문제를 조금 쉽게
판단하는 버릇이 있다고 생각합니다. 오리엔탈리즘 뒤에 숨는
것이 대개 문제지만, 오리엔탈리즘 비판 뒤에 숨는 것도 많아요.
오리엔탈리즘을 쉽게 비판하면서 서양의 바깥에 대한 진지한
고민을 하지 않는 경우가 그것이죠. 이것이 오리엔탈리즘의
진짜 안 좋은 효과라고 생각해요. 비록 오리엔탈리즘적 요소가
있는지 없는지 판단이 잘 안 되고 그런 위험 부담을 가지더라도,
서구나 북반구 밖의 지역이나 전통을 생각하는 작업이 더
필요한 것이 아닐까요.

㉠ 근대화로 인한 문명/야만, 합리/비합리, 이성/광기
같은 이분법적 사고가 있고, 그 안에는 우리가 단절해야
하는 야만이나 비합리도 있습니다. 근대성을 어떻게

구분해야 할지, 우리가 그것을 순수하게 구분할 수
있는지 궁금합니다. 어떤 균형이라고 말해야 할까요.

㉫ 어쨌든 좋은 것은 취하고 나쁜 것은 버리자는 건데요,
그 안에서도 자꾸 뭔가를 복잡하게 봐야 한다는 얘기를 자주
합니다. 김수영이 전통이 더럽다고 한 것은 진짜 더럽다는
뜻이에요. 그 안에는 여러 무능력도 있고, 불합리하고
억압적인 것도 있다는 거죠. 그래도 좋더라는 건, 그만큼
중요하다는 뜻이라고 봐요. 결국 어떤 시간에 관한 이야기가
됩니다. 이념적으로 판단할 때, 나쁜 가치와 좋은 가치가 다
뒤섞여 있는데 그것을 구분하기 전에 왜 그것이 있는지를
생각해보자는 것이겠죠. 그런데 그런 가치 평가를 할 때, 대부분
우리는 현대의 잣대로 평가하죠. 특히 미술에서는 그 근대성,
서구 중심의 잣대에 대해 의심이 별로 없잖아요.

㉤ 가부장제라는 전통은 전통일 수도 아닐 수도
있겠네요.

㉫ 유교적 가부장제는 당연히 좋지 않은 전통이겠죠. 반면에
한국의 무당은 대개 여성입니다. 그리고 무속은 유교적
가부장제에서 억압되었던 전통이죠. 그런 것이 중요하다고
생각합니다. 기호학자 그레마스(A. J. Greimas)의 사각형
이론이 있습니다. 전통 대당 개념에는 현대가 있고 또 비전통도
있습니다. 그런 것처럼 비현대 등가 전통은 아니죠. 비전통 등가
현대는 아니고요. 그러니까 네 개의 꼭지가 있어요. 프레드릭
제임슨은 네 번째 꼭지가 중요하다는 거예요. 네 번째 꼭지는
기준에 따라 비현대일 수도, 비전통일 수도 있어요. 비전통은
전통은 아니나 현대에 속하지 않는 거죠. 예를 들면 무속은
비전통/비현대겠죠. 현대는 아니고 전통에서는 배제돼왔기
때문에요.

　　그리고 역사를 선형적으로 보지 않는다는 것 역시
중요합니다. 우리가 미술사를 배울 때 무엇이 있으니까,
그다음이 있고, 또 그다음이 있다는 식으로 보잖아요. 그런데
사실은 뒤에 온 것이 앞에 있는 것을 리바이벌하기 때문에
과거의 것이 중요하게 되는 경우도 많습니다. 단순히 다다이즘
다음이 초현실주의가 아니라, 초현실주의 때문에 다다가
중요해지는 것처럼. 전통이 있으니 현대가 있다는 '뿌리' 개념이
아니라, 현대가 전통에서 어떤 것을 발견하는 것이겠죠.

　　㉔　한국 미술에서 전통을 이야기한다면 어떤 부분이
　　있을까요?

㉓　우리는 세계화된 사회에 살고 있죠. 세계화의 어떤 축이
있을 텐데 전통에 대해 얘기를 하는 것은 어떤 면에서 위계에
대해 비판적인 얘기를 하는 것입니다. 그리고 그 위계의
세부들이 있을 텐데, 전통이 그중 하나겠죠. 좀 부끄러운
얘기지만, 저는 고등학교 때 구스타프 클림트(Gustav Klimt)를
좋아했어요. 화실에 다니면서는 앙리 마티스(Henri Matisse)가
좋았고, 화방에서 홀바인 수채화 물감 같은 것을 사는 게
엄청 행복했습니다. 화구통 들고 다니면 뭔가 멋져 보일 거라
생각했고…. 대학에 들어가면 서구 전위미술에서 했던 작업을

시킵니다. 이렇듯 미술을 한다 그러면 자연스럽게 서구 문화로
확 들어가게 되죠. 미술을 한다는 것 자체가 서구 미술을 한다는
거잖아요. 그런데 거기에 추호의 의심도 하지 않죠. 의심하자니
너무 귀찮잖아요. 너무 할 게 많으니까요. 또 서구로 유학이라도
가면 그런 질문을 받잖아요. "너는 너희의 예술을 해야지?"
그러면 "어 그런가?" 이렇게 되는 거죠. 그렇게 정체성 찾기가
시작되면서는 거꾸로 셀프오리엔탈리즘으로 잘 빠지게 됩니다.

　　㋡　사실 저 역시 '서구 미술'이라는 개념으로 배운
　　것들을 진지하게 의심해본 적이 없는 것 같아요.
　　귀찮다기보다 '서구 미술'의 반대 개념으로 '한국,
　　아시아 미술'을 생각하기가 어색하고 어렵게
　　느껴져서요. 하지만 '주류 미술, 비주류 미술은
　　무엇인가' '탈식민지 이슈가 유효한 국가에서
　　작업하고 있는가' '원천적으로 번역이 불가능한
　　작업이 있는가' '그런 작업의 유의미함이 무엇인가'는
　　중요한 질문이라고 생각합니다.

㋧　우리는 엽서에 전시 제목은 말할 것도 없고 자기 이름도
영어로만 쓰잖아요? 그게 식민 문화죠 뭐. 이젠 이런 것도
식민 문화라고 할 수 없는 보편적인 글로벌 컬처라고 한다면,
식민주의가 글로벌 컬처로 완성된 것으로 생각합니다. 절대 그
반대, 글로벌 컬처가 지역에 기반하는 건 아니죠. 그래서 서구는
서구 미술(Western Art)이란 표현을 흔히 쓰지만, 한국은 한국
미술이나 아시아 미술이란 말을 쓰기 싫어합니다. 식민지의
특징입니다. 그래서 질문하기도 어려워집니다. 서구가 실제
우리가 사는 세계이고 영어가 세계어인데 무슨 식민주의?
이렇게 되는 것이죠. 그래서 식민주의는 질문의 기반 자체를
제거함으로써 이미 완성된 것 같기도 합니다.

ⓒ　홍보물에 쓰인 영어 이름이 식민주의라고
이야기한다면, 코즈모폴리턴들에게는 전연 이해하지
못할 소리일지도 모르겠습니다만. 정복 전쟁을
의미하는 제국주의가 아니라, 자본주의가 지닌
제국주의적 역학을 고려해 문화를 이야기하는 것은
의미가 있을 것 같아요.

ⓟ　네, 한국은 식민지면서 준(準)제국주의죠. 둘 다 하는 게
전혀 이상하지 않은 세상입니다. 그런데 문화적 식민성에서
벗어나지 못한 곳이 세계 자본주의의 첨병이 되면 어떤 일이
일어날까요? 진짜 악몽이 될 것이고, 현재 이미 그렇게 되고
있는 것 아닐까요? 이와 별개로 원천적으로 번역 불가능한 것은
거의 없다고 봅니다. 번역하기 어려운 것은 많이 있겠죠. 사실
'번역 불가능성'이란 말은 너무 힘드니 피하겠다는, 결국 성급한
것이라 저는 봅니다. 번역의 어려움을 뚫고 보편성으로 가는
것은 특출한 번역자의 노력만으로는 힘들고 아주 긴 시간을
요하고 아주 성가신 일이죠.

애도와 성스러움

ⓒ　〈신도안〉은 깊고 어두운 곳으로 들어가는
듯한 자동차 트래킹 숏을 보여주고, 〈다시 태어나고
싶어요, 안양에〉에는 숲속을 헤매다 덤불에 자빠지는
감독이 나오고, 〈시민의 숲〉에는 한 무리의 정령들이
산속으로 안내하는 듯 행진합니다. 〈승가사 가는 길〉
역시 산으로 가는 여정을 보여주고요. 매우 피곤한
상태의 사람들이 산으로 가고 있다고 느꼈습니다. 왜
모두 산에 있나요?

ⓟ　일반적 동기는 중년층, 노년층이 등산하는 것과 크게

다르지 않으리라 생각합니다. 공기 좋고 운동할 수 있는
곳으로 가서 도시 생활에 찌든 마음을 청소해보고자 산을 찾는
것이겠죠. 노장사상도 그렇고, 노장사상에 영향 받은 선불교도
그렇고. 동아시아에서 아주 오래된 것입니다. 또 무당에게 가장
중요한 신은 뭐니 뭐니 해도 산신이고요. 그런데 식민지로
시작하는 한국의 근대화는 자연을 전쟁터로 만드는 과정과
함께했다고 봅니다. 군대는 고지를 점령해야 하고, 광산도
파야 하고, 빨치산도 산으로 가고, 그러다 보니 산은 귀신이
우글거리는 곳이 되기도 합니다. 제 작업에 산이 자주 등장하는
것도 대체로 이런 이유 때문이겠는데, 조금 특수하게는
〈신도안〉을 하면서 느낀 것 때문입니다. 산에 가면 도처에
기도의 흔적이 있습니다. 또 새벽에 기도하러 가는 사람들,
특히 여성이 많습니다. 절에도 많죠. 이것이 아무리 기복적이라
하더라도, 세상사에서 도저히 해결되지 않는 문제들이 있을
때 사람들이 찾는 곳이 산입니다. 저는 그런 절실함에 관심이
갑니다.

　　㉛　〈신도안〉〈다시 태어나고 싶어요, 안양에〉
　　〈만신〉과 같은 영화는 전통적 아비투스가 아니라,
　　종교적 아비투스를 다루는 작업이기도 합니다.
㉴　〈신도안〉을 할 때는 몸도 아프고 정신이 혼란스럽고
그랬어요. 인생의 절벽 위에 서 있는 것 같고, 돈도 없고. 미래가
안 보이고…. 그런 경우가 누구한테나 오잖아요. 그럴 때 종교를
선택하는 사람들도 많고요. 그즈음 반복해서 꿈을 꿨는데
그게 바위산 꿈이었어요. 좀 우습게 들리겠지만, 솔직하게
얘기하자면 그런 과정이 있었어요. 그런데 궁금해지는 거죠. 왜
그럴까. 산에서 기도하는 사람들은 왜 그럴까. 그래서 이것저것
찾아봤죠. 한국 사회를 좌지우지하는 흐름은 종교와 관계가

깊습니다. 기독교도 그렇고요. 보면 볼수록 한국 근대성의
매끈한 설명들이 잘 맞아떨어지지 않는 데가 종교이고,
종교를 통해 한국 근대성의 이상한 꼬임을 더 잘 알 수 있다고
생각하게 되었습니다. 저의 개인적 경험이 개인적인 것만은
아니라는 생각을 하게 되었습니다.

> ㉑ 전시 《안녕 安寧 Farewell》에서 〈시민의 숲〉을
> 보았을 때, 전시 제목 덕분에 비극적인 근현대사의
> 희생자들('죽은 사람들')이 등장하고 있다고 분명히
> 읽을 수 있었습니다. 우리가 죽은 자를 기리려 한다는
> 건, 잘 작별하려 한다는 건 결국 삶을 귀하게 여긴다는
> 뜻과 다르지 않기에 이 전시의 제목을 의미심장하게
> 받아들였습니다.

㉜ 세월호 참사와 관련된 사람들이 다 제대로 일을 안 했었고,
정부도, 언론도, 해경도, 선장도, 학교와 종교도 그랬죠. 그런
사실을 알고 나면 곧바로 '나'로 연결되잖아요. 나는 내 일에
충실한가, 나 역시 어디 가서 사기치고 다니는 거 아닌가,
그런 생각을 할 수밖에 없기 때문에 참사에 대해 말하기가
힘들었습니다. 어떤 문제가, 어떤 재난이 발생할 때, 그게
나와 연결되어 있다는 생각이 우리를 괴롭힙니다. 맹렬하게
비난하고 있으면 나 자신은 거기서 벗어난 것처럼 느낄 수
있고, 저는 그것이 싫었어요. 우리가 종종 애도의 공동체라는
얘기를 하죠. 공동체가 어렵지만, 그래도 남은 것은 여전히
애도 공동체가 아닐까 합니다. 어렵더라도 애도가 기반이 되지
않는다면, 비난하고 단죄하는 것이 한계가 있을 수밖에 없다는
거죠. 그래서인지 '성스러움'이 중요한 것이라는 생각이 듭니다.
성스러운 실체가 있다는 게 아니라, 세속에서 해결할 수 없는
한계가 있을 수밖에 없을 때, 어떤 불가능한 것(타인의 죽음)을

어떻게든 나름대로 붙들어보는 것입니다.

　　㉔　성스러움이란 물질적 가치 이상의 무언가가
　　있다고 믿는 것일까요? 성스러움과 제의의 중요성에
　　대해 조금 더 설명해주세요. 〈시민의 숲〉 역시 어떤
　　'제의'로 볼 수 있을 것 같고요.

㉘　제가 나름대로 정리해본 선에서 말씀드리자면 대략
이렇습니다. 일단 '세속 사회' 또는 '탈성화'로 근대 사회를
정의할 수 있겠죠. 탈성화된 근대에는 진보의 시간관념이나
근면한 노동, 개인, 국가 등이 중요해지는데, 찰스
테일러(Charles Taylor) 같은 학자는 이를 "배타적 인본주의"로
표현하기도 합니다. 여기서 "배타적"이라는 것은 어디까지나
인간의 번영이 중심이라는 의미입니다. 저는 이런 서구
계몽주의와 '시민사회'가 솔직히 한계에 왔다고 느낍니다.
핵과 생태 위기가 그 결정적 증거이고요. 혐오나 폭력, 테러
등등도…. 그랬을 때 남은 가능성은 결국 계몽주의가 성취한
좋은 가치, 예를 들어 자유나 평등 같은 것을 다시 폭력으로
전환하지 않게 하는 것이라 생각합니다. 결국 근대적 '개인'이나
진보 등과는 성격이 다른 가치를 생각하는 것인데, 그런 상위의
가치는 사랑이나 자비 같은 종교적 가치가 아닐까요. 이런
가치는 목적을 띤 조직이나 국가를 통해 만들어지는 것이
아니고, 무목적적 비조건적인 것이겠죠. 그리고 이런 가치는
역사의 시간과 초월의 시간(또는 성스러움)이 만날 때 실현
가능하지 역사의 시간만으로는 성립되기 어려운 것 같습니다.
합리적인 공적 폭력, 예를 들어 법, 감옥, 감시, 처벌 등으로
문제를 해결할 수 있다고 믿는 것에는 한계가 있다고 생각해요.
또 다수의 웰빙을 위한 소수의 금지와 소독도 마찬가지입니다.
이들은 모두 세속적 '삶'의 우선성을 강조하고 죽음을 추방하는

박찬경, 〈시민의 숲〉, 2016, 3채널 비디오, 흑백, 앰비소닉 3D 사운드, 26분 6초, 필름 스틸

것을 핵심으로 합니다. 반대로 제의는 절대적 타자(죽음, 영혼 등)를 추방하지 않겠다는 공동의 의지입니다. 물론 현실에서 종교 제의도 거의 다 변질되었죠. 그래서 예술이 필요한 것 아닐까요?

　㉵　사회적으로 제의는 그 절대적 타자를 제의의 순간에만 허용하는 시간이기도 합니다. 그것이 일상으로 범람하면 곤란하기 때문에 제의로 처리하는 측면도 있지 않을까요? 그래서 기존의 제의가 아닌, 새롭고 창의적인 제의에 대한 고민이 제의를 예술 자체로 성립시킬 수 있는 관건이 아닐까 싶습니다. 제의에 대한 관심(성스러움을 회복하는 과정에 대한 관심)과 제의에 대한 페티시는 어떤 차이가 있을까요?

㉴ 네. 정말 그런 것 같네요. 사실 예술이 성스러움을 실제로 구현한다거나 제의를 대신할 수는 없다고 생각합니다. 왠지 그래서도 안 될 것 같고요. 다만, 제의의 형식을 단순히 미신이라 치부하기보다, 개인이나 '자기동일성' 중심의 현대성이 지양되는 장소로 볼 수 있다 정도는 말할 수 있을 것 같습니다. 또 제의를 너무 엄숙하게만 생각할 필요가 없습니다. 제의는 대개 축제와 함께 이뤄지는 것이니까요. 현대사회는 제의와 축제 모두 개인의 영역으로 몰아넣는 것 같습니다. 현대 예술도 역시 사적인 영역으로 축소되었지만, 다른 영역에 비해 그나마 제의나 축제의 공공적 가능성을 조금은 갖고 있는 것 같습니다.

　㉵　〈시민의 숲〉은 오윤의 〈원귀도〉에 나오는 사람들이 재현된 것인데요, '서발턴'이라고도 설명하셨죠.

㉑　민중을 얘기하면 바로 그룹핑이 되잖아요. 서발턴은
적어도 지식인들이 투사하는 사회적 집단은 아니겠죠. 오윤을
민중미술 작가라고 하지만, 오윤은 그렇게 그룹핑되는 민중을
생각하지 않았던 작가로 생각됩니다. 그렇게라도 뭔가를
붙잡아볼 수 있지 않을까 싶었어요. 뭔가를 붙잡는다면,
김수영의 시「풀」(1968)에서 풀 같은 그런 것이 아닐까요.
이젠 이런 개념도 회상적이고 낡고 순진한 것이 아닌가 싶기도
합니다. 그래서인지 제 작업보다 이응노의 〈군상〉(1986)에
등장하는 인민의 이미지가 더 현대적이라는 생각도 듭니다.
여기서 인민은 춤추듯 자유롭고 각자가 독자적이면서도 서로
연결된 것으로 보입니다.

　　㉒　〈시민의 숲〉에는 슬로모션을 사용한 부분들이
　　있습니다. 사람들을 숲에 배치하고 정령으로 보이게
　　하는 효과인지 배회하는 자들의 감각을 재현하는
　　것인지 궁금합니다. 타자화된 존재를 선택하고
　　유령처럼 보이게 할 때, 이중의 타자화가 발생할
　　가능성도 있기 때문입니다.
㉑　사실 〈시민의 숲〉은 한 장의 그림처럼 해보고 싶었습니다.
영상이 한 장의 그림처럼 보였으면 했고, 긴 두루마리 산수화를
천천히 훑어보는 시간 체험과 비슷했으면 했어요. 〈시민의
숲〉에 등장하는 귀신들은 사실 공포를 주려는 노력을 별로
하지 않고, 오히려 무관심합니다. 현대의 우리가 귀신에
무관심하다는 것을 그들도 알고 있다는 식이죠. 대상화냐
아니냐는 시선의 투사나 덮어씌움의 문제이기 때문에 영상의
속도와는 크게 관계있는 것 같지 않습니다. 슬로모션을 쓴 것은
아무것도 아닌 움직임에 주목하게 하고 싶었던 것 같아요. 걷고
밥 먹고 옷을 갈아입는 등등이 뭔가 인물의 의미 있는 행동이나

말보다 인물의 존재감을 강조해준달까요. 사실 슬로모션은
뭔가를 '있어 보이게' 한다는 점에서 상투성을 갖기 쉽습니다만,
잘 쓰면 괜찮을 수 있단 생각입니다. 어차피 영화 속의 시간은
현실 시간과는 다른 것이니까요.

ⓐ　전시 《안녕 安寧 Farewell》은 1층과 2층의
구성에서 여러 차이점을 발견할 수 있었습니다.
1층의 〈시민의 숲〉이 꿈에서 본 것 같은 이미지라면,
2층의 〈승가사 가는 길〉은 오늘 내가 찍은 사진 같은
이미지라는 생각이 들었습니다. 2층에 놓여 있던
〈밝은 별〉 연작들은 오랜만에 보는 평면 작업이기도
했습니다.

ⓑ 〈밝은 별〉은 명두(明斗)를 사용한 작업인데, 무속에서
쓰는 물건입니다. 뒤에 칠성이 이렇게 그려져 있어요. 이
오래된 물건이 만들어진 시기의 사람들이 가졌던 우주에
대한 상상이라는 게 현대적으로 보면 아마 이런 게 아닐까
싶었습니다. 그리고 거기에는 굉장히 장식적인 면도 있고요.
저는 그 전시에서 〈밝은 별〉을 좋아하는데, 사람들은 의심의
눈초리로 보더라고요. 팔아먹으려고 한다고.

ⓐ　'팔아먹는다'는 식의 반응은 단순히 상업화에
대한 비판이라기보다 '사물'에 대한 시니컬함을
보여주는 듯합니다. '명두'가 신과 교감을 나누는 물건,
신령의 얼굴, 무당의 거울과 같은 이런 의미를 가지고
있다고 알고 나니 새삼 다르게 보였습니다.

ⓑ 네. 물론 상업성도 생각했지만 상업적 목표를 위한
작업이라고 하기는 좀 어렵습니다. '실재'에 대한 생각을 더
많이 했어요. 제가 이야기하고 싶었던 전통은 '실재'이지 기호나

박찬경, 〈밝은 별 4〉(위: 앞면, 아래: 뒷면), 2017, 김상돈과 협업, 명두, 자작나무판에 단청, 82.6×57.6 cm

일루전이나 회상이 아니라는 것입니다. 그래서 '전통-실재'라고
제 나름대로 불러보기도 했습니다. 그때 실재란 물리적
실재가 아니라 상징과 기호 저편의 것으로서의 실재인데,
사실 그것이 성공적이라면 어느 정도의 불쾌감을 동반합니다.
안온한 기존의 기호 질서를 교란하니까 불편하기도 하죠.
상업성보다는 그 편이 성공했는지 잘 안 팔렸어요.

낭만주의의 숭고, 수평적 숭고

ⓒ　숭고란 종교적으로 말하면 깨달음 같은 걸까요?
사실 제 경험치에서는 진짜 숭고한 대상을 만나본
적이 없었던 듯합니다. 숭고를 거대한 폭포나 파도를
봤을 때의 느낌 같은 것이라 추측하고 있어서 숭고
개념이 어렵게 느껴집니다.

ⓟ　제가 숭고를 처음 배운 것은 루돌프 오토(Rudolf Otto)라는
신학자입니다. 이 사람은 그냥 뒷골이 서늘해지는 체험 같은
것을 강조하는데, 이런 체험은 누구나 하죠. 잘 만든 공포영화를
볼 때 그렇지 않나요?

ⓒ　네. 뒷골이 서늘하다는 느낌은 뭔지 알고
있습니다. 그런데 숭고란 훨씬 더 강렬하고 웅장한
경험이겠거니 싶어서요. 철학자 사사키 아타루(佐々木
中)는 숭고란 사고 불능의 순간이기에 사고의 시야를
차단하는 연막이라 이야기합니다.

ⓟ　단순한 압도 체험이라고 한다면 사사키 아타루의 말이
맞겠죠. 그런데 모든 숭고가 사고의 시야를 가린다고 하면,
이건 뭐랄까, 계몽주의적 자만심이라고 생각되네요. 물론 언제
어디서나 비평적 사고는 필요하겠지만, 그런 비평적 생각

자체가 어떤 한계 안에 있다는 것을 인정하지 않으면 결국
근대주의의 성취마저 갉아먹게 되겠죠. 그래서 숭고는 인간의
자만에도 불구하고, 다행히 아직 남아있는 '비근대'의 자리로
오는 이계의 신호라고 저는 생각합니다. 이렇게 말하고 나니
상당히 사이비 종교처럼 들리네요.

ⓒ 낭만주의적 숭고도 있지만, 테러리즘의 숭고도
있습니다. 근래의 문화비평에서 숭고는 스펙터클을 품고
있다는 점에서 공격받는 개념 중 하나이기도 합니다.

ⓟ 당연히 숭고 일반이 다 좋다는 건 아닙니다. 전통의
파편들이 직관적 종합이 될 때는 그것이 숭고로 오지 미로
오지는 않는다는 거죠. '전통문화'는 대개 미와 관련되어
있잖아요. 하지만 제가 말하는 전통의 파편이란, 전통 자체가
숭고하다는 게 아니라 전통이 우리한테 올 때, 전통을 직감할
때 단절을 느낀다는 것입니다. 또 중국의 북송 시기 그림을
보면 거대한 산이라든가 깊은 숲이 많이 나와요. 이런 숭고는
보는 사람을 겸허하게 만드는 쪽입니다. 서구 낭만주의에서
제일 좋은 예는 프란시스코 고야(Francisco Jose de Goya)일 것
같습니다. 고야가 처참한 전쟁 현장을 많이 그렸잖아요. 고야는
숭고 감정에 빠지게 하는 것이 아니라 오히려 상황을 직시하게
하는 것 같습니다. 그러니까 사실 어떤 숭고냐가 중요하겠죠.

ⓒ 네. 전통과 숭고의 관계를 설명해주신 부분의
이야기는 굿을 봤을 때를 떠올리면 확실히 이해가
됩니다. 미적인 감상은 아닌, 뭔가 오잖아요.
(웃음) 낭만주의적 숭고를 보여주는 작업으로는
〈정전〉이 생각납니다. 다른 작업을 예로 숭고 개념을
설명해주실 수 있을까요?

ⓑ 〈작은 미술사〉 역시 어떻게 숭고가 수직적이지 않을 수 있을까 생각하며 시작된 작업이었습니다. 수직적 숭고에는 뭔가 꺼림칙한 게 있다고 생각합니다. 수평성에 대해서는 예를 들어 바리데기 무가가 있는데 무지 길어요. 진짜 하루 종일하거든요. 여기서 극락세계란, 산 넘고 물 건너에 있는 것이지 하늘에 있는 게 아니에요. 어떻게 보면 사람의 여정 자체에 주목하는 것이기도 하고요. 오디세이랑 비슷하죠. 서사의 장기적 시간, 역경을 이겨내는 과정, 우연에 부딪히는 것, 그런 것들은 조선 민화에서도 볼 수 있어요.

ⓒ 그런데 서사라는 게 수평적일 수 있을까요? 동선으로는 수평적으로 보일 수 있는데, 심리적 긴장은 상승할 때도 있고요.

ⓑ 쉽게 생각해서 알프스 같은 높고 장엄한 산이 있겠고, 한국처럼 산맥이 길게 늘어진 산이 있겠죠. 또 산과 달리

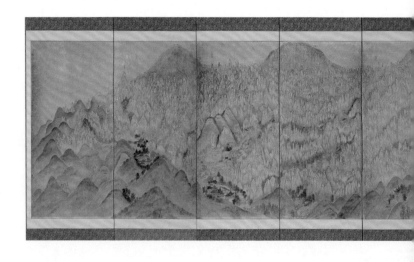

지평선이나 수평선이 있겠고요. 엄청나게 긴 우주적 시간도
있을 것입니다. 판소리나 무가를 들어보면 정말 수평적이라는
생각이 들어요. 그리고 '수평적 숭고'는 약간 전략적인
용어이기도 합니다. 왜냐하면 숭고는 항상 수직적인 것, 하느님
나라, 천사의 하강, 부활, 높은 산 같은 뭔가 기독교적인 것을
떠올리게 하니까요. 얘기하신 대로 단지 수평적인 것만은
아니겠죠. 수평과 수직이 다 있는 게 맞을 겁니다. 다만 계속
이어진다, 중력의 영향이 계속된다, 주기적으로 반복된다,
기나긴 시간이 있다는 등등의 수평성이 이런 무가나 신화에
지배적인 것 같습니다. 예를 들어 민화 〈금강산도〉를 보면
한눈에 좀 이해가 되지 않을까 싶습니다. 숭고(崇高)를 바꿔서
숭장(崇長)이라고 할 만합니다.

　㉛　중국의 오래된 신화집 『산해경』(山海經) 역시
　　　독립된 문장들이 병렬로 이어져 있고, 신기하게도
　　　어디서부터 읽어도 상관이 없는 구성으로 되어

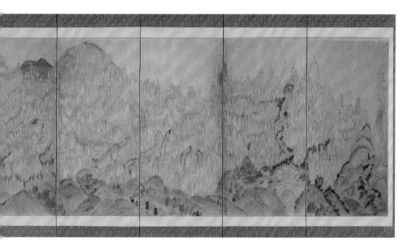

작자 미상, 〈금강산도〉, 19세기, 10폭 병풍, 123×594 cm. 개인 소장. 사진: © 삼성미술관 Leeum

있습니다. 아시아 서사에서 발견되는 수평적 숭고에
대해 더 찾아봐야겠다는 생각이 듭니다.

아시아 환상

　㉡　'아시아 고딕'이라는 개념은 SeMA 비엔날레
미디어시티서울 2014의 예술감독으로서《귀신
간첩 할머니》의 전시 개념을 발표할 때 처음
사용하셨던가요? 아시아 고딕이란 아시아 종교의
문화적 표현 방식을 뜻하는 것인지 궁금합니다.

　㉡　'아시아 고딕'은 「〈신도안〉에 붙여: 전통과 '숭고'에
대한 산견(散見)」 글에 나오니까, 2007년 즈음에 처음 쓴 것
같습니다. 아시아 종교라기보다, 아까 얘기한 대로 전통이
현대에 나타날 때, 식민이나 전쟁을 경험한 곳에서 고딕적
문화가 나타나는 양상을 말하는 것입니다. 고딕은 옛날
고딕이 아니라 고딕 소설, 근대 낭만주의에 가깝습니다.
프랑켄슈타인이나 에밀리 브론테(Emily Brontë)나 그런 고딕
소설에서 등장하는 그로테스크함. 그로테스크라는 게 형식과
내용이 안 맞는데서 오는 거죠. 동남아시아에 이런 작가들이
많이 있는 것 같아요. 일본에는 대중문화나 망가, 영화에서 많이
볼 수 있고요. 중국도 좀 있어요. 예를 들어 루쉰(魯迅)의 글을
보면 굉장히 그로테스크한 글들이 많아요.

　㉡　'한국적 판타지'라는 용어를 사용하신 적도 있었던
것 같은데요. 〈만신〉은 개봉 당시 판타지와 현실 사이를
오가는 '한국적 판타지'라고 소개되기도 했습니다.
김금화 만신이 지금은 고인이 되셨지만, 〈만신〉은 실제로
존재했던 인물에 대한 이야기이지 않나요? '판타지'라는

게 어떤 부분을 이야기하는 것인지 궁금합니다.

ⓑ 신당에 가면 무속 신들의 그림이 있잖아요. 거기 보면 정말 다양한 신들이 있어요. 그런 것이 전래의 판타지겠죠. 사실 많은 무당들은 그런 판타지 속에 살아요. 평소에 일상생활을 하지만, 현실을 해석할 때도 신과의 연결 속에서 생각하고 꿈을 중요하게 여기죠. 저는 그게 궁금했어요. 어떤 이미지였을까. 예를 들어, 옛날 사람들에게 우주의 이미지가 어땠을까. 극락은 어떤 이미지였을까. 유토피아라는 것은 서구적 개념이고, 유토피아 개념이 출현한 것은 갑자기 기술이 발달해서 그런 것이죠. 한 동학계파의 신도께 극락이 어떻게 생겼냐고 물어본 적이 있는데, "저쪽에 산이 있고, 누각이 있고 옛날 기와집에 무슨 기둥이 있고…." 그런 식으로 설명하더라고요. 그분은 저보다 불과 한 세대 전의 사람입니다.

ⓒ 그런 이미지, 상상이나 환상의 축적이
문화적으로 유산이 될 수 있다고 생각하시는 거죠?

ⓑ 네. 그게 중요하다고 생각합니다. 그런 것이 장기 지속하는 것이니까요. 부모님 집 근처에 금성당이라는 데가 있어요. 거기가 무속 박물관처럼 되어 있는데, 재미있으니까 한번 가보시라고 권해도 어머니가 싫다고 하세요. 왜 싫으냐고 하니까, 귀기가 많아서 기분이 안 좋다고요. 귀기를 느낀다는 것은 무언가가 남아있다는 거죠. 귀기를 안 느끼고 맹숭맹숭하면 단절된 거죠. 그 그림들을 보면서 "나는 카페 그림이랑 똑같은 것 같다"고 말한다면, 그건 완전히 단절된 거고요. 우리가 양복 입고 파스타 먹고 자동차 타고, 이렇게 서구 문화 안에 살고 있는데, 무슨 민족주의자도 아니고 이런 이야길 해야 하는가 그런 생각이 들 때도 있죠. 하지만 문학이나 미술은 그래야 하는 것 아닌가요? 예술은 단순히 물질문명이

아니니까 그렇기도 하고, 한국에 이 엄청난 새것 선호와 미친 속도를 생각해보면 더 그렇죠. 그리고 그게 또 재미있잖아요. 예를 들어서 아프리카 소설이나 남미 소설 같은 것도 아주 재미있게 보잖아요.

⑭ 마술적 리얼리즘의 경우는 실제로 남미의 전쟁, 식민지 기간이 길었고, 정말 뭔가가 뒤죽박죽 뒤섞인 현실이 있었기 때문에 가능했겠죠. 반면 한국은 그에 비해 식민지 기간이 길지 않았지만, 한국이라는 영토 안에서만 포착되는 것들이 있으리라 생각합니다.

3·11 후쿠시마

⑭ 물론 누구에게나 충격적인 일이었지만, 3·11 후쿠시마 쓰나미가 굉장한 충격이었다고 하셨습니다.

⑭ 일단 쓰나미가 시가지를 휩쓰는 뉴스 장면이 영화처럼 느껴졌습니다. 저 스스로에 놀란 것도 있습니다. 그리고 일단 다이치 원전 폭발은 세계 유일의 원폭 피해국이 왜 원전을 개발했을지 아주 궁금하게 했습니다. 사실 답은 너무 간단해서 어이가 없을 지경이죠. 핵으로 당했기 때문에 핵을 개발한 것입니다. 이것은 거대한 폭력이 어떻게 순환하는지 잘 보여주는 또 하나의 예일 뿐입니다. 다시 말씀드리면, 후쿠시마의 문제는 아주 정확히 똑같은 세계적 규모의 국가폭력 반복에 관한 것입니다. 그런 의미에서 식민, '탈아입구'(脫亞入歐), 태평양전쟁, 미군 같은 것은 전혀 끝난 주제가 아닙니다.

⑭ 이번 국립현대미술관 'MMCA 현대차 시리즈 2019' 전시에서도 3·11 후쿠시마 쓰나미와 관련한

작업이 있다고 들었습니다. 조금 보여주실 수
있을까요?

㉫ 네. 이건 사진가 카가야 마사미치(加賀谷雅道)와 도쿄대학교
모리 사토시(森敏) 교수가 만든 오토라디오그래피 이미지를
사용한 영상입니다. 오토라디오그래피(autoradiography)는
피폭된 대상으로부터 이미지를 얻어 피폭의 양태를 가시화하는
광학기술입니다. 나비 이미지는 그중 하나로 후쿠시마에서
가져온 것을 오토라디오그래피로 만든 이미지입니다.

카가야 마사미치, 사토시 모리, 〈나비〉, 2012, 오토라디오그래피

㉭ 랑시에르(Jacques Rancière)의 책 『이미지의
운명』(Le destin des images, 2003)을 보면 재현에
대한 이야기가 나옵니다. 아우슈비츠 이후에 타인의
고통을 재현한다는 것이 불가능하기에, 침묵할 수밖에

없다는 태도에 대해 날카롭게 지적하는 내용입니다.
결국 재현하지 않는 예술은 현실을 외면하는 것과
같기 때문에 사려 깊은 재현을 시도해야 한다고
주장하더라고요. 아리스토텔레스적 재현과 플라톤적
재현에 대한 이야기를 풀어내는 글이었습니다.
방사능을 시각화하는 게 왜 중요할까요? 우리 눈에
보이지 않는 것, 실재하지 않지만 실재하도록 재현하는
것은 이제 정말 중요한 문제라고 생각합니다.

박 방사능은 느껴지거나 보이는 것이 아니면서도 우리를
완전히 둘러싸는 것이기 때문에, 방사능의 비가시성은 위험을
축소하는 수단이 됩니다. 그래서 방사능의 가시화가 중요할
수밖에 없겠죠. 물론 반대로 가시화는 방사능의 위험을
과장하는 수단이 될 수도 있습니다. 이런 과장은 안전한 곳과
피해 지역을 구분하는 데 주로 사용됨으로 이 역시 좋지는
않습니다. 또 하나 제가 느낀 어려운 문제는 방사능에 오염된
자연을 묘사할 때입니다. 지난 4월에 후쿠시마에 다녀왔는데
그냥 자연이 너무 아름답고, 특히 일본 동북부는 상당히
우람하더라고요. 보는 것과 아는 것이 이렇게 극단적으로
다를 수 있다는 것을 처음 경험했습니다. 공기도 너무 맑아요.
그런데 가이거 계수기로 재보면 피폭량이 무섭게 올라갑니다.
그러니까 가이거 계수기만한 재현 도구는 없는 셈이죠. 문제는
그렇게 오염되었지만 여전한 자연의 아름다움이나 그 무서운
힘을 계수기는 전혀 계산할 수 없다는 것 아닐까요. 오염
피해만을 재현하는 것은 그래서 한계가 있다는 생각도 하게
됩니다. 그러니까 방사능은 아우슈비츠와 또 다른 이미지
문제를 생각하게 합니다. 원자 수준의 폭력 문제니까요.
어떤 면에서는 테러리즘과 비슷하게 익명의 다수가 피해를
보는 것이라서 구체적인 적을 공격하는 것도 아닙니다.

오토라디오그래피가 방사능을 가시화한다고 하지만, 이것도
일정 수준에서만 이뤄지는 것이지 방사능 자체는 가시화가
불가능합니다. 그래서 이런 공학적 의미의 재현 불가능성이
오히려 그것의 특징이고, 금융자본주의처럼 고도로 추상화된
힘이기도 한 것이죠. 수학화되고 감정이 배제된 새로운 종류의
힘이 진짜 현대적인 폭력이라고 생각하게 됩니다.

 ㉱ 핵 문제는 고도의 식견과 전문성을 필요로
하고, 전문가들만이 이 문제를 해결할 수 있다고
주장도 많기 때문에, 일정 수준이라도 가시화를
시도한다는 것에 의미가 있다고 생각합니다. 우리에게
복잡한 질문들이 많이 남아있지만, 재난을 어떻게
인식하느냐가 우선시되는 문제이기도 하고요.

㉯ 네. '자본주의가 망하는 걸 생각하는 것보다 세상이 망하는
것을 생각하는 게 더 쉽다'는 말이 있죠. 그렇죠, 재난을 더
빨리 생각하죠. 그리고 재난은 조금 감상적으로 되기 좋잖아요.
작가가 이런 문제를 다룬다고 했을 때, 뭔가 나는 심각한
사람이야, 나는 정의로운 사람이야, 라는 식의 태도를 은연중에
보여주게 되기도 하고요. 저는 그게 별로 좋지 않은 것 같아요.
정의는 독점될 수 있는 것이 아니어야 하기 때문에 정의의
배타성보다는 그런 말을 하는 것의 어려움이랄까 뭐 그런
쪽으로도 생각 중입니다.

 ㉱ 정의는 독점될 수 있는 것이 아니라는 표현을
들으니 〈만신〉의 마지막 장면인 넘세(故 김금화
만신의 어릴 적 별명)가 쇠 걸립하는 모습이
떠오릅니다. 특출난 개인을 보여주는 것에 그치는
것이 아니라 범속한 사람들의 청빈한 유대를 강조하고

있다고 느꼈습니다.

㉠ 쇠 걸립 때 모은 금속을 녹여 무당의 방울이나 칼을
만들었다고 하니, 사람들이 적선한 것을 '불려서' 그 사람들에게
되돌려주는 것이죠. 사람들은 자신이 적선한 쇠붙이들이 말
그대로 '녹아 합쳐진' 방울의 소리를 통해 유대를 형성하고요.
이것은 현대 종교에서 현금을 봉헌하는 것과는 의미가
전혀 다릅니다. 여기서는 기원이 아주 개인적 차원에서
이뤄지니까요. 지금은 굿도 대부분 개인의 기복 위주로
이뤄지지만, 옛날 굿은 마을 축제와 같은 것이었습니다. 이런
것은 지금 불가능합니다. 요즘 퀴어 퍼레이드가 페스티벌에
제일 가깝다고 하던데 가보진 못했지만 아마 그럴 것 같습니다.
그런 게 있어 정말 다행입니다.

㉡ 거의 모든 대중음악 가사에 '사랑'이라는 말이
들어가는 시대에 그 사랑이 아닌 다른 사랑에 대해
생각해보게 됩니다. 역사의 시간과 초월적 시간이
만날 때 가능한 사랑에 대해서, 쇠를 건네받는
넘세처럼, 저 역시 어떤 진중한 질문을 건네받은
기분입니다. 이렇게 대화를 나눠주셔서 감사합니다.

㉠ 네. 고생하셨어요. 저도 고맙습니다.

(이 인터뷰는 2019년 7월에 진행되었다.)

찾아보기

'찾아보기'는 인명, 작품 제목, 글 제목, 책 제목을 중심으로 구성되었다.

ㄱ

간디, 릴라 Gandhi, Lila 222n

〈감모여재도〉(感慕如在圖, 1800년대) 74

〈관서팔경(關西八景)〉(2014) 218

《광명천지》(PKM갤러리, 2010) 26

「개념미술, 민중미술, 행동주의를 이해하는 기본적인 관점―민주적 미술문화에 대한 관심을 촉구하며」(1998) 56

「'개념적 현실주의' 노트―'한 편집자'의 주」(2001) 8, 32~33, 139n, 147n

「거대한 뿌리」(1964) 29, 46, 72, 128, 197, 205~206, 238, 242, 255, 258

〈계룡산〉(1966) 164~166, 181

고야, 프란시스코 Goya, Francisco Jose de 273

가라타니 고진 柄谷行人 212n

「공공의 순간」(2006) 38n

〈공동경비구역 JSA〉(2000) 31

〈괴물〉(The Thing, 1982) 84~86

〈군상〉(1986) 269

《귀신 간첩 할머니》(서울시립미술관, 2014) 27, 128, 153, 196, 276

〈귀화전도〉(鬼火前導, 1869) 74

〈그냥 풀〉(1988) 251~253

그레마스, A. J. Greimas, A. J. 260~261

그로이스, 보리스 Groys, Boris 18

〈그리움〉(1980) 20

그린버그, 클레멘트 Greenberg, Clement 63

〈금강산 만물상〉(2014) 46, 160, 196

〈금강전도〉(金剛全圖, 1734) 196

니시다 기타로 西田幾太郎 213

김금화 26, 45, 70, 127, 193, 201, 276, 281

김기영 164, 165, 181

김보민 216~217

김상돈 255n

김수영 29, 46, 72~73, 128, 197, 205, 208, 215, 221n, 228~230, 232, 238, 242, 244, 258, 260, 269

김용민 17, 143

김용익 143

김정현 48

김종길 33n

김지평 216, 218~219

김지하 159

김항 169, 191

김홍중 221n, 228n, 229(n)

ㄴ

『내게 손대지 마라』(Noli Me Tangere, 1887) 171

〈너무 많이 아는 사나이〉(A Man Who Knew Too Much, 1956) 87

〈노스페라투〉(Nosferatu―Phantom der Nacht, 1979) 157

노재운 144, 255n

「누가 지역의 현실을 생각하는가?」(2004) 38n

뉴먼, 바넷 Newman, Barnett 71, 169

〈늦게 온 보살〉(2019) 203

ㄷ

다게르, 루이 Daguerre, Louis Jacques Mandé 107

〈다시 태어나고 싶어요, 안양에〉(2010) 25, 201~202, 263~264

다케우치 요시미 竹内好 135

「다큐멘터리와 예술, 무의미한 기호 채우기」(2001) 143

《도시 대중 문화》(덕원미술관, 1992) 19

두셀, 엔리케 Dussel, Enrique 234, 236, 237n, 242

『독일로 간 사람들』(2003) 24~25, 39, 148n

디드로, 드니 Diderot, Denis 104, 106

ㄹ

라캉, 자크 Lacan, Jacques 213n

라투르, 브뤼노 Latour, Bruno 186n

랑시에르, 자크 Rancière, Jacques 193n, 279

레비나스, 엠마누엘 Levinas, Emmanuel 237n

로드첸코, 알렉산더 Rodchenko, Alexander 111

로물로, 카를로스 P. Romulo, Carlos P. 176~177

로빙크, 헤이르트 Lovink, Geert 195n

로슬러, 마사 Rosler, Martha 38

루나, 후안 Luna, Juan 173

루비스, 목타르 Lubis, Mochtar 183

루샤, 에드 Ruscha, Ed 73

루쉰 魯迅 276

루크레티우스 Lucretius 197

루트만, 발터 Ruttman, Walther 112

리살, 호세 Rizal, José 171, 173~174

리오타르, 장프랑수아 Lyotard, Jean-François 200

리즈, 제니퍼 Liese, Jennifer 147

리펜슈탈, 레니 Riefenstahl, Leni 103

리프시츠, 미하일 Lifshitz, Mikhail 42

ㅁ

마르케, 크리스 Marker, Chris 112

마리아노, 파트리시오 Mariano, Patricio 172

마르크스, 카를 Marx, Karl 118~119, 129

〈마유미〉(1990) 79

카가야 마사미치 加賀谷雅道 279

「마하바라타」(Mahabharata) 183

〈만신〉(2013) 26, 43, 70, 127, 193~194, 264, 276, 281

『모던 타임스』(Modern Times, 2017) 193n

모랭, 에드가 Morin, Edgar 111

〈무제〉(1986) 144~145

미뇰로, 월터 Mignolo, Walter 234

「미지의 걸작」(Le Chef-d'oeuvre inconnu, 1831) 152

민정기 17, 20~21, 46, 141~142, 160, 196, 223

「민중미술과의 대화」(2009) 14(n), 152

민츠, 시드니 Mintz, Sidney 235

ㅂ

바르트, 롤랑 Barthes, Roland 93~94

바바, 호미 Bhabha, Homi 222n, 236n

바타이유, 조르주 Bataille, Georges 129

박생광 160, 255

박이소(박모) 139, 144~6, 246~252

〈반신반의〉(2018) 201, 203

발리바르, 에티엔 Balibar, Etienne 234

발자크, 오노레 드 Balzac, Honoré de 152

〈밝은 별〉(2017) 44, 199, 270~271

배영환 196, 255n

『백과전서』(The Encyclopedia) 104~105

백지숙 19~20, 23

베르그손, 앙리 Bergson, Henri 110n

베르토프, 지가 Vertov, Dziga 112

베이트슨, 그레고리 Bateson, Gregory 211n

벤야민, 발터 Benjamin, Walter 102, 107,
 116~123, 128~131, 133, 144, 146

보드리야르, 장 Baudrillard, Jean 79

보스, 히에로니무스 Bosch, Hieronymus 71

보이스, 요제프 Beuys, Joseph 248~250

부르디외, 피에르 Bourdieu, Pierre 228n

〈부작란〉(不作蘭) 252

브레히트, 베르톨트 Brecht, Bertolt 84, 89

브론테, 에밀리 Brontë, Emily 276

브로델, 페르낭 Braudel, Fernand 226n

브르통, 앙드레 Breton, André 99n, 109

「블랙박스: 냉전 이미지의 기억」(1997)
 7, 77

『블랙박스: 냉전 이미지의 기억』(1997) 148

〈블랙박스: 냉전 이미지의 기억〉(1997) 7,
 22~23, 39

《블랙박스: 냉전 이미지의 기억》
 (금호미술관, 1997) 7, 65, 77, 148

블로트, 제임스 M. Blaut, James M. 234n

비숍, 이사벨라 버드 Bishop, Isabella Bird
 206~208, 215, 220~221, 256

비숍, 클레어 Bishop, Claire 18

『비인간』(L'Inhumain: Causeries sur le
 temps, 1988) 200

비즈너, 제럴드 Vizenor, Gerald 192n

〈비행〉(2005) 29

ㅅ

사사키 아타루 佐々木 中 272

사이드, 에드워드 W. Said, Edward W.
 125, 178

모리 사토시 森敏 279

『산해경』(山海經) 275

삼, 이사 Samb, Issa 38

생시몽 Saint-Simon, Claude Henri de
 Rouvroy 168

성능경 17, 143

성완경 15n, 17

〈세 개의 묘지〉(2009) 25, 43

〈세트〉(2000) 22~23, 31~32, 34~35, 38~39,
 188, 190, 203

〈소년병〉(2017) 21~22, 201, 203

손탁, 수전 Sontag, Susan 98

송상희 255n

《쇼쇼쇼》(오존, 1992) 20

쉬이 許燏 186n, 195

슈미트, 칼 Schmitt, Carl 178

슈타이얼, 히토 Steyerl, Hito 38

스탈린, 이오시프 Stalin, Iosif 129

〈스폴리아리움〉(Spoliarium, 1884) 173~174

스피박, 가야트리 Spivak, Gayatri 125

〈승가사 가는 길〉(2017) 21, 199, 263, 270

시겔, 돈 Siegel, Don 87

시몽동, 질베르 Simondon, Gilbert 195

〈시민의 숲〉(2016) 21~2, 25, 29, 67, 197, 199,
 263, 265~270

「시제일치: 레바논과
 팔레스타인으로부터의 메시지」 38n

시후코, 스테파니 Syjuco, Stephanie 175

〈신도안〉(2008) 25~26, 28, 42~3, 45, 71, 126,
 154, 157, 171, 190~192, 196, 263~264

《신도안》(아뜰리에 에르메스, 2008) 70,
 128, 157

「〈신도안〉에 붙여—전통과 '숭고'에 대한
 산견(散見)」(2008) 8, 154, 157, 276

《신비주의적 리얼리티를 향하여》(Towards
 a Mystical Reality) 182

신상옥 79

〈신체 강탈자의 침입〉(Invasion of the Body
 Snatchers, 1956) 87

실러, 프리드리히 폰 Schiller, Friedrich von
 230n

신학철 150~151, 231~232

ㅇ

아도르노, 테오도르 Adorno, Theodor W.
200n, 233

아담스, 앤설 Adams, Ansel 106

아렌트, 한나 Arendt, Hannah 129

「아방가르드/이방가르드/
타방가르드」(2000) 60

아제, 외젠 Atget, Eugène 122, 131

아파두라이, 아르준 Appadurai, Arjun
244(n)

⟨안개 바다 위의 방랑자⟩(Wanderer above
the sea of fog, 1818년경) 46

안규철 33n, 144

《안녕 安寧 Farewell》(국제갤러리, 2017) 47,
50~51, 128, 198, 265, 270

「앉는 법: 전통 그리고 미술」(2016) 8, 29n,
49, 72n, 73n, 142, 205~256, 257~258

야나기 무네요시 柳宗悅 212

애셔, 마이클 Asher, Michael 46

앤더슨, 베네딕트 Anderson, Benedict 172,
259

에사, 술라이만 Esa, Sulaiman 182

에이블만, 낸시 Abelmann, Nancy 16

「역사철학테제(역사의 개념에 대하여」
(Über den Begriff der Geschichte, 1940)
129

⟨열대병⟩(Tropical Malady, 2004) 158~159,
259

오윤 / 27, 70~74, 155, 160, 197, 224~225,
268~269

오카쿠라 텐신 岡倉天心 213n

오토, 루돌프 Otto, Rudolf 272

⟨오토누미나⟩(2010~2014) 196

⟨요지연도⟩(瑤池宴圖) 196

워홀, 앤디 Warhol, Andy 97~99

⟨원귀도⟩(1984) 70, 72, 155, 197, 224~225,
268

월러스타인, 임마누엘 Wallerstein,
Immanuel 234

윌리엄스, 레이먼드 Williams, Raymond
256n

윤석봉 94~95

위라세타쿤, 아피찻퐁 Weerasethakul,
Apichatpong 158, 259

⟨은총받은 자들의 승천⟩(Ascent of the
Blessed, 1500년대) 71

「의심을 찬양함」 89

⟨의지의 승리⟩(Triumph of the Will, 1934)
103

이강천 164~165

이경성 12~13

이글턴, 테리 Eagleton, Terry 256n

이남희 22

⟨이미지의 삶과 죽음⟩(1992) 20

『이미지의 운명』(Le destin des images,
2003) 279

이불 17, 255n

이수경 255n

⟨이어도⟩(1977) 165~166, 181

이영욱 8, 29n, 49, 60~63, 72~73, 142~143,
205~256, 258

이영준 20, 55n

이은실 216, 217

이응노 269

이청준 89, 165, 181

이해찬 94

임흥순 255n

임권택 160, 164

ㅈ

『자본』(Das Kapital) 119, 129

⟨자본=창의력⟩(1986, 1990) 146, 248~250

⟨작은 미술사⟩(2014, 2017) 8, 45, 47~76, 199,
203, 274

〈재동〉(2010) 216~217

정서영 63n, 144

정선 65, 196

『정역』(正易) 191

〈정전〉(2009) 43, 188, 273

정헌이 14

『제2세대』(Second Generation, 1964) 256n

제임슨, 프레드릭 Jameson, Fredric 38~39, 235n, 256n, 260

조선령 213n

조습 255n

〈지옥의 묵시록〉(Apocalypse Now, 1979) 157, 175

ㅊ

처치, 프레드릭 Church, Fredric 106

촘스키, 놈 Chomsky, Noam 79

최시형 162, 179

최인훈 159

최정화 17, 20, 239~241

최제우 169

추크로프, 케티 Chukhrov, Keti 41~42

〈칠성도〉(2017) 199

ㅋ

『카메라 루시다』(Camera Lucida, 1982) 94

카펜터, 존 Carpenter, John 84~85

칸트, 임마누엘 Kant, Immanuel 158, 230n

커밍스, 브루스 Cumings, Bruce 80

켈러, 고트프리트 Keller, Gottfried 130

코폴라, 프랜시스 포드 Coppola, Francis Ford 157

쿨, 다이애나 Coole, Diana 41

큐브릭, 스탠리 Kubrick, Stanley 203

크라우스, 로절린드 Krauss, Rosalind 41

크라카우어, 지그프리트 93

클림트, 구스타프 Klimt, Gustav 261

키하노, 아니발 Quijano, Anival 234

ㅌ

〈태양 없이〉(Sans Soleil, 1982) 112

터너, 윌리엄 Turner, William 157

테일러, 찰스 Taylor, Charles 266

〈토탈 리콜〉(Total Recall, 1990) 109

〈토파즈〉(Topaz, 1969) 87

ㅍ

파농, 프란츠 Franz Fanon 125, 126

〈파워통로〉(2004~2007) 29, 39, 188~190

페르후번, 파울 Verhoeven, Paul 109

포스터, 할 Foster, Hal 11n, 30n, 99n, 109n

〈포옹〉(1981) 141~142, 223~224

푸리에, 샤를 Fourier, Charles 169

푸스코, 코코 Fusco, Coco 38

푸코, 미셸 Foucault, Michel 233

「풀」(1968) 269

프레보스트, 앙투안 프랑수아 Prévost, Antoine François 107

프랑크, 안드레 군더 Frank, Andre Gunder 234~235n

프로이트, 지그문트 Freud, Sigmund 84, 94(n), 230n

프리드리히, 카스퍼 다비드 Friedrich, Caspar David 45~46

〈플라스틱 파라다이스〉(1997) 240

피야다사, 렛자 Piyadasa, Redza 182

ㅎ

하이데거, 마르틴 Heidegger, Martin 136, 192n

하트필드, 존 Heartfield, John 96

〈한국근현대사〉(1996) 231

「한국미술의 점진적 변혁을 SF식으로 다시 읽기」(2007) 147

헤어초크, 베르너 Herzog, Werner 157

호르크하이머, 막스 Horkheimer, Max 233

〈혼천전도〉(渾天全圖, 1800년대) 196

홉스, 토마스 Hobbes, Thomas 86

홉스봄, 에릭 Hobsbawm, Eric 227n

히치콕, 알프레드 Hitchcock, Alfred 87

기타

〈2001 스페이스 오디세이〉(2001: A Space
 Odyssey, 1968) 203

〈It's a Small World〉(1980) 73

약력

박찬경

박찬경은 1965년 생으로 서울에서 태어나 자랐다. 미술대학에서 서양화를 전공했지만 졸업 후에는 주로 미술에 관한 글을 썼고 전시를 기획했다. 1997년 《블랙박스: 냉전 이미지의 기억》(금호미술관)이라는 제목으로 첫 개인전을 열었다. 이 전시부터 한국의 분단과 냉전을 대중매체와의 관계나 정치심리적인 관심 속에서 다뤄왔으며, 주로 사진과 비디오를 만들었다. 〈세트〉(2000), 〈파워통로〉(2004~2007), 〈비행〉(2005), 〈반신반의〉(2018)가 그런 작품들이다. 2008년 〈신도안〉을 발표하면서 한국의 민간신앙과 무속을 통해 한국의 근대성을 해석하는 장단편 영화를 연출하기 시작했다. 이러한 주제는 〈다시 태어나고 싶어요, 안양에〉(2010), 〈만신〉(2013), 〈시민의 숲〉(2016) 등으로 이어졌다. 최근작인 〈늦게 온 보살〉(2019)도 현대의 재난을 불교에서 전하는 에피소드를 통해 다루고 있다. 그는 작가로서 활동하면서 작가론, 미술제도, 민중미술과 (포스트)모더니즘, 전통 등에 관한 에세이를 간간히 써왔다. 『포럼A』와 『볼』의 창간과 편집에 참여하기도 했다. 에르메스 코리아 미술상(2004), 베를린국제영화제 단편영화부문 황금곰상(2011), 전주국제영화제 한국장편경쟁부문 대상(2011) 등을 수상했고, 'MMCA 현대차 시리즈 2019' 작가로 선정되었다. 그가 기획한 전시로는 2014년 SeMA 비엔날레 미디어시티서울 《귀신 간첩 할머니》가 있다.

김항

김항은 연세대학교 문화인류학과 부교수로 재직하고 있다. 연세대학교, 서울대학교, 도쿄대학교에서 수학했고, 표상문화론 전공으로 박사학위를 받았다. 주된 관심은 문화이론 및 한일 근현대 지성사이며 지은 책으로는 『말하는 입과 먹는 입』(2009), 『제국일본의 사상』(2015), 『종말론 사무소』(2016)이 있고, 옮긴 책으로 『예외상태』(2009), 『정치신학』(2010) 등이 있다.

박소현

박소현은 서울과학기술대학교 IT정책전문대학원 디지털문화정책전공 주임교수다. 미술사로 석사학위를, 문화경영 및 박물관/미술관학으로 박사학위를 받았다. 한국문화관광 연구원에서 문화정책연구 업무를 하면서 정부 정책에서 국가와 예술의 관계가 규정되는 방식에 관심을 심화시켜왔다. 예술제도와 예술 실천 사이에서 발생하는 문화정치에 관심을 갖고 문화예술 정책, 박물관/미술관학, 근현대미술사 등의 영역을 넘나드는 연구를 해왔으며, 최근에는 예술 행동과 시민권, 관료제와 검열, 디지털 환경에서의 예술 노동, 문화 다양성, 젠더 문제 등에 관심을 갖고 있다. 「박물관의 윤리적 미래—박물관 행동주의의 계보를 중심으로」, 「Anti-Museology 혹은 문화혁명의 계보학: '현대미술사'의 창출과 제도화의 문제」 등을 비롯해 다수의 논문과 저술을 발표했다.

신정훈

신정훈 미술평론가이자 역사학자로서 20세기 도시, 건축, 미술이 교차하는 지점들을 연구했으며 현재 20세기 한국 미술 전반에 관해 글을 쓰고 있다. 한묵, 김수근, 김구림, 현실과 발언, 최정화, 박찬경, 플라잉시티 등에 대한 글을 발표했다. 서울대학교 고고미술사학과에서 학사 및 석사, 빙엄턴 뉴욕주립대학교 미술사학과에서 박사학위를 받았다. 서울대학교 인문대학 박사후연구연수원과 한국예술종합학교 한국예술연구소 학술연구교수를 역임했다. 현재 서울대학교 서양화과 조교수 및 협동과정 미술경영 겸무교수로 재직 중이다.

이영욱

미술평론가이자 미술이론가인 이영욱은 서울대학교 미학과를 졸업하고 동 대학원 박사과정을 수료했다. 1980년대 말부터 미술평론가로 활동해왔으며, 미술비평연구회 회장, 민족미술협의회 교육위원장, '대안공간 풀' 대표, 『포럼A』 발행인 등의 역할을 맡은 바 있다. 민중미술, 문화정치, 아방가르드 미술, 포스트콜로니얼리즘, 공공미술과 같은 주제들에 관심을 갖고 글을 써왔고, 문화정책과 공공미술 현장에 참여하여 일하기도 했다. 역서로는 『모더니티의 다섯 얼굴들』(1993), 『포스트식민주의란 무엇인가?』(2000), 『실재의 귀환』(2012), 『새로운 장르 공공미술』(2010), 『장소 특정적 미술』(2013) 등이 있으며, 「80년대 민중미술과 리얼리즘」, 「아방가르드/ 이방가르드/타방가르드」, 「앉는 법: 전통 그리고 미술」 등의 에세이와 논문, 작가론, 비평문을 써왔다. 전주대학교 예술대학 교수를 역임했다.

차재민

차재민은 서울에서 거주 및 활동하고 있으며 영상, 퍼포먼스, 설치 작업을 한다. 필름 앳 링컨센터(Film at Lincoln Center) 샌프란시스코 카디스트(KADIST), 바르셀로나현대미술관, 국립현대미술관, 베를린국제영화제, 광주비엔날레, SeMA 비엔날레 미디어시티서울, 전주국제영화제, 족자카르타영화제, 이흘라바국제다큐멘터리영화제 등 다수의 그룹전과 페스티벌에 참여했다.

최빛나

큐레이터로 활동하고 있는 최빛나는 2008년부터 네덜란드 카스코 아트 인스티튜트(Casco Art Institute) 디렉터로 재직하고 있다. "커먼스(the commons)의 실천"라는 부제에 따라 인스티튜트 프로그램과 조직 구조 및 문화 전반을 큐레이팅하고 있다. 대표적인 프로젝트로로 '대가사 혁명'(Grand Domestic Revolution, 2010~2013), '커먼스 구성하기'(Composing the Commons, 2013~2016), '탈학습 사이트(예술 기관들)'(2014~2018) 등이 있으며, 초지역 네트워크인 아츠 컬래버레토리)의 파트너 (2013~2015), 멤버 (2016년 이후 지속)로 활동해오고 있다. 2016 광주비엔날레에서 큐레이터를 역임했으며, 더치 아트 인스티튜트(Dutch Art Institute)의 교수진, 쾰른 세계미술아카데미의 회원이다.

패트릭 D. 플로레스
Patrick D. Flores

패트릭 D, 플로레스는 필리핀 국립대학교
미술대학 미술학과 교수이자 마닐라
바르가스 미술관의 큐레이터다. 《Under
Construction: New Dimensions in Asian
Art》(2000)와 2008년 광주비엔날레
《제안》전의 공동 큐레이터로 참여했다.
2014년 로스엔젤레스의 게티연구소
방문학자에 선정되었다. 2015년 베니스
비엔날레의 필리핀관 전시를 기획했으며,
2019 싱가포르 비엔날레의 예술감독을
맡았다.

현시원

현시원은 큐레이터로 활동하고 있으며,
학부에서 국문학과 미술사를 전공하고
한국예술종합학교 미술이론과 전문사
과정을 졸업했다. 《천수마트 2층》
(2011), 《다음 문장을 읽으시오》(공동
기획, 2014), 《스노우플레이크》(2017) 등
전시와 프로젝트를 기획했으며, 전시
공간 시청각 공동 디렉터로 전시와
출판 활동을 병행해왔다. 저서로 『1:1
다이어그램』(2018), 『사물 유람』(2014),
『아무것도 손에 들지 않고 말하기—
큐레이팅과 미술 글쓰기』(2017) 등이 있다.

황젠홍
黃建宏

황젠홍은 국립타이페이예술대학
융합예술대학원 부교수로 재직하고
있으며, 들뢰즈, 보드리야르, 랑시에르의
저작을 번역했다. 이미지학과 예술과
정치의 관계에 대해 주로 연구하고 있다.
영화, 동시대 예술 비평가로 활동하고
있으며, 2007년부터 큐레이터로서
Chim-Pom 개인전 《Beautiful
World》(2012), 《Romance of NG》(2013),
《Discordant Harmony》(2015~2016),
광주 ACC에서 《Exhibition Histories in
Asia》(2015), 《Trans-Justice》(2018) 등의
전시를 기획했다.

레드 아시아 콤플렉스

김항, 박소현, 박찬경, 신정훈, 이영욱,
차재민, 최빛나, 패트릭 D. 플로레스,
현시원, 황젠홍

초판 1쇄 2019년 11월 11일

펴낸곳. 국립현대미술관, 현실문화연구
펴낸이. 윤범모, 김수기
총괄. 강승완, 송수정
기획·편집. 구정연
편집 진행. 이정민
번역. 이선화
디자인. 워크룸
제작. 세걸음

도움 주신 분들
가슴시각연구소, 국제갤러리,
삼성미술관 리움, 이소사랑방, 강유미,
김보민, 김지평, 민정기, 양해남,
윤석봉, 이지원, 카가야 마사미치,
아핏차퐁 위라세타쿤

국립현대미술관
서울시 종로구 삼청로 30
T. 02-3701-9645 / F. 02-3701-9559

현실문화연구
등록 1999년 4월 23일
제25100-2015-000091호
서울시 은평구 통일로 684
서울혁신파크 1동 403호
T. 02-393-1125
F. 02-393-1128
hyunsilbook@daum.net
hyunsilbook.blog.me
twitter.hyunsilbook

이 도서의 국립중앙도서관 출판예정
도서목록(CIP)은 서지정보유통지원시스템
홈페이지(http://seoji.nl.go.kr)와 국가자료
공동목록시스템(http://www.nl.go.kr/
kolisnet)에서 이용하실 수 있습니다.
(CIP제어번호: CIP2019041293)

ISBN 978-89-6564-242-8 (04600)
 978-89-6564-218-3 (세트)
값 20,000원